프리다 칼로, 붓으로 전하는 위로

프리다 칼로,
붓으로
전하는 위로

서정욱 지음

온더페이지

프롤로그

세상에서 가장 위로가 되는 그림

하는 일마다 너무 잘 풀려 세상 걱정이 없는 사람이 아니라면 위로가 얼마나 중요한지 압니다. 물론 위로가 내 문제를 구체적으로 해결해주는 것은 아닙니다. 하지만 그 문제를 해결하는 힘을 얻을 수 있죠.

사람들은 만나면 서로 수다 떨기를 좋아합니다. 자기 이야기를 술술 꺼내며 시간 가는 줄을 모르죠. 그것도 서로를 위로하고 위로받기 위함일 겁니다. 그런데 정작 내 마음에 딱 맞는 위로를 해주는 사람은 드뭅니다. 자기 위로받기도 급한 사람들이 대부분이니까요.

그럴 때 좋은 것이 그림 감상입니다. 물론 사람이 직접 해주는 위로만큼은 아니겠지만, 그림은 좋은 대안이 됩니다. 사람보다 더 좋은 점도 있습니다. 언제든 시간에 구애받지 않고 위로받을 수 있고, 또 나를 위로해주었다고 보답을 할 필요도 없습니다.

그림 감상이 꼭 위로를 위한 것은 아니지만, 만약 위로를 받기 위해 감상한다면 이 책에 소개된 작품들이 세상에서 최고일 겁니다. 프리다 칼로*Frida Kahlo*가 그렸기 때문입니다.

프리다 칼로는 배워서 누구나 그릴 수 있는 그림을 그린 화가가 아닙니다. 소위 천재적인 화가였죠. 그리고 프리다 칼로는 보통 사람들이 평생 겪기 힘든 혹독한 시련을 겪었습니다. 그 시련이 천재성에 불을 붙이면서 그녀의 작품은 폭발하기 시작합니다. 매우 특이한 경우죠.

그녀가 겪은 고통은 크게 두 가지입니다. 바로 육체적인 고통과 정신적인 고통입니다. 도대체 그녀는 어떤 육체적 고통과 정신적 고통을 겪었던 걸까요? 이제부터 살펴보겠습니다.

프리다 칼로는 1907년 7월 6일 멕시코시티*Mexico City* 교외 코요아칸*Coyoacan*에서 태어났습니다. 아버지는 헝가리계 독일인 사진가였던 기예르모 칼로*Guillermo Kahlo*, 어머니는 멕시코 원주민인 마틸데 칼데론 이 곤살레스*Matilde Calderón y González*였습니다. 프리다 칼로는 유복한 가정에서 네 자매 중에 셋째로 태어났죠.

아버지는 프리다 칼로를 특히 좋아했고 아들처럼 여겨, 그녀에게 좋은 환경을 주고 싶어 했습니다. 그래서 프리다 칼로는 1922년 보통 여학생들이 잘 들어가지 않는 국립 예비 학교*Escuela Nacional Preparatoria*에 들어갑니다. 남학생은 2,000명이 넘었는데 여학생은 불과 35명인 학

교였죠.

프리다 칼로는 예쁘고 똑똑했으며, 인기도 많았습니다. 그래서 남자 친구도 사귀게 되었죠. 남자 친구의 이름은 알레한드로 고메스 아리아스*Alejandro Gómez Arias*였습니다. 그렇게 프리다 칼로는 행복한 학창 시절을 보내면 되었고, 졸업 후 자기가 원하던 유능한 의사가 되면 되었습니다.

그런데 이것을 깨트린 사건이 하나 벌어졌습니다. 이 사건으로 프리다 칼로는 매우 심각한 장애를 얻게 되었죠. 1925년 9월 17일 프리다 칼로는 남자 친구 알레한드로와 함께 버스를 타고 하교 중이었습니다. 그때 그녀가 탄 버스가 마주 오던 전차와 충돌하는 사고가 났습니다.

이 사고로 현장에서 몇몇은 즉사했고, 프리다 칼로도 전차의 손잡이 봉이 그녀의 왼쪽 옆구리에서 질까지 통과해 반대편으로 뚫고 나오는 큰 부상을 입었습니다. 너무 처참한 부상을 입은 나머지, 의사는 프리다 칼로를 포기했었죠. 그런데 남자 친구의 애원으로 프리다 칼로는 수술을 받게 되었고 기적적으로 살아납니다. 이 사고가 그녀의 고통 시작점 중 하나입니다. 그리고 프리다 칼로의 미술적 천재성이 세상에 빛을 보게 된 계기이기도 합니다.

두 번째 고통은 사고 후유증입니다. 버스 사고는 당시만 해도 너

무 큰 사고였기에, 여러 군데 심각한 부상을 입어 완벽한 수술을 받을 수 없었습니다. 그녀는 사고 이후 35번 이상의 수술을 받아야 했습니다. 하지만 점차 몸은 나빠졌고 발과 다리를 절단해야 했죠. 하루도 안 아픈 날이 없었고, 진통제를 달고 살아야 했습니다. 결국 의사의 꿈은 접어야 했고 침대에서도 할 수 있는 그림을 시작하게 되었습니다. 프리다 칼로의 운명이 바뀌게 된 계기입니다.

세 번째 고통은 거듭된 임신 실패입니다. 그녀는 아이를 무척 갖고 싶어 했지만, 의사들은 프리다 칼로의 몸 상태로는 위험하다고 말했습니다. 하지만 그녀는 만류에도 불구하고 몇 번의 임신과 실패를 거듭합니다. 그 과정에서 그녀는 육체적 고통과 정신적 고통을 동시에 받게 되죠.

네 번째 고통은 남편의 바람기입니다. 프리다 칼로는 화가가 되기로 결심한 다음, 당시 멕시코 최고의 화가였던 디에고 리베라*Diego Rivera*를 찾아갔습니다. 그리고 서로에게 사랑이 싹터 결혼을 하게 되죠. 디에고 리베라는 프리다 칼로보다 21살이나 많았으며, 이혼 경험도 두 번이나 있는 남자였습니다. 하지만 그 자체가 문제는 아니었습니다. 그는 한 여자로는 만족할 수 없는 남자였습니다. 그의 바람기는 평생 그녀를 괴롭힙니다.

다섯 번째 고통은 네 번째 고통과 연결됩니다. 가장 친하게 지냈던 바로 아래 여동생과 남편이 부적절한 관계를 가졌는데, 프리다 칼로는 이를 한참 후에나 알았습니다. 남편과 동생에게 느낀 배신감은 그녀에게 엄청난 고통이었습니다.

이렇듯 프리다 칼로는 보통 사람이 쉽게 경험하지 못할 고통을 겪었습니다. 당연히 위로를 받아야 했겠죠. 그래서 그녀가 선택한 것이 그림을 통한 위로입니다. 그녀는 평생 수많은 자화상을 그렸는데, 그것은 다 자기를 위로하기 위함이었습니다. 그것도 아주 독특한 방식으로 말이죠. 그런 연유로 그녀의 작품은 그녀뿐만이 아니라 작품을 보는 우리도 위로합니다. 스스로를 위로하기 위해 그린 그림이 감상자까지 위로하는 것이죠.

그녀의 그림을 처음 접하면 충격적인 것들이 많아서 위로가 될 그림으로 보이지 않을 수도 있습니다. 하지만 그것은 그녀의 직설적인 표현 방식 때문입니다. 오히려 그런 방식이 때때로 우리에게 쾌감을 줄 때도 있습니다.

그녀에게는 열광적인 팬이 많습니다. 팝의 여왕 마돈나도 그중 한 사람이죠. 마돈나는 그녀의 작품을 여러 점 소장하고 있는데, 그중 〈나의 탄생〉이라는 작품을 보고는 "이 작품을 좋아하지 않는 사람은 나의 친구가 될 수 없다"라고 말했습니다. 그녀가 얼마나 열광적인 팬이었는지 알 수 있는 말입니다.

지금부터 작품을 보며 그녀가 어떻게 자신을 위로했고, 작품이 정말 감상자를 위로하는지 확인해보시죠.

서정욱

차례

Part 1

끔찍한 사고와 화가의 길

Part 2

디에고 리베라와의 만남

Part 3

프리다 칼로의 가족들

Part 4

프리다 칼로의 사람들

Part 5

고통스러운 나날

Part 6

삶과 죽음의 경계에서 찾는 희망

Part 1

끔찍한 사고와 화가의 길

가혹한 운명 앞에서
화가의 길을 택하다

작은 마을 소녀

오른쪽에 있는 작품을 보시죠.

소녀는 다홍색의 작은 물방울무늬가 있는 하얀 블라우스를 입었습니다. 하의는 허리에 주름이 잡힌 풍성한 느낌의 하얀 드레스를 입었고요. 발목까지 오는 긴 드레스에 귀여운 검은색 부츠를 신었습니다. 그리고 어깨에는 숄을 걸쳤습니다. 소녀는 어깨에서 반쯤 내려진 숄이 떨어지지 않도록 양팔로 잡고 있습니다. 여기까지 보면 주인공은 제목에서 알 수 있듯이 작은 마을에 사는 소녀입니다. 그래서 그런지 그녀의 의상도 귀엽고 수수합니다.

그런데 자세히 살펴보면 살짝 반전이군요. 얼굴을 보세요. 짧게 자른 머리가 잘 손질되어 딱 달라붙어 있습니다. 마치 헤어숍에 금방 다녀온 듯이…. 시골 소녀라면 약간 헝클어진 머리나 묶은 머리가 더 어울리지 않을까요? 그래도 여기까지는 넘어가보죠. 하지만 눈 화장

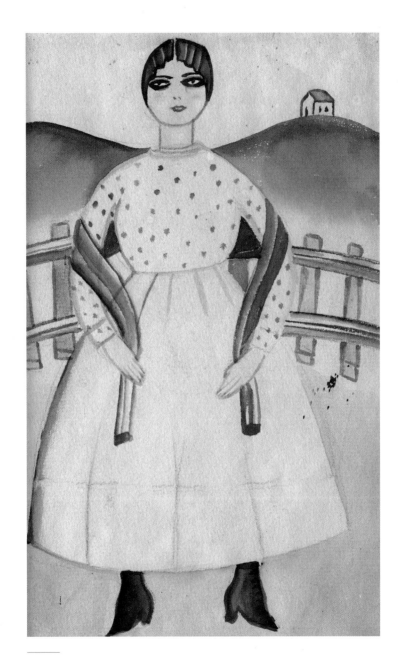

작은 마을 소녀(1925)

까지 보면 확실히 이 친구는 시골 소녀가 아니라는 것을 알 수 있습니다. 물론 제목이 그러니 시골 소녀겠죠. 하지만 평범한 시골 소녀는 아니라는 뜻입니다.

소녀에게는 야망이 있어 보입니다. 그러고 보니 포즈도 매우 당당합니다. 부끄러움이 없어요. 시골 소녀라면 좀 수줍어해야 하는 것 아닌가요? 편견이라고요? 그럴 수도 있지만, 적어도 이 그림은 아닙니다.

지금부터 이 작품을 그린 소녀를 소개하려고 합니다. 소녀는 18살의 프리다 칼로입니다. 그림 제목은 〈작은 마을 소녀〉지만, 자화상이나 다름없는 이 작품에는 소녀 프리다 칼로의 당당함과 자신감, 그리고 포기하지 않으려는 의지가 담겨 있습니다.

그녀 뒤에는 작은 황토색 둔덕이 2개 있습니다. 미래입니다. 그것은 그녀의 날개처럼 양쪽으로 이어져 있죠. 그리고 오른쪽 둔덕 위에는 주황색으로 그려진 작은 집이 있습니다. 언젠가 가고 싶고, 쉬고 싶은 곳입니다. 소녀 프리다 칼로 뒤에는 길게 이어져 있는 울타리도 있습니다. 마치 전차의 선로 같아 보이지 않나요? 그녀의 인생이 송두리째 바뀐 그날을 떠올리게 합니다.

그림은 전체적으로 좌우 대칭입니다. 현재는 어느 쪽으로도 기울어지지 않았습니다. 하지만 프리다 칼로가 결정해야 할 날은 다가옵니다. 어느 쪽으로 기울어질지.

시작은 1925년 9월 17일 오후였습니다. 그날도 보통 때와 다름없이 수업을 마치고 남자 친구 알레한드로와 함께 코요아칸의 집으로 돌아가던 중이었습니다.

그때 프리다 칼로가 탄 버스의 기사가 운전 미숙으로 교차로에서 도심 전차와 충돌해 튕겨 나가는 대형 사고를 냅니다. 순식간에 일어난 사고로 승객들은 현장에서 죽거나 중상을 당했고, 프리다 칼로 역시 크게 다쳤습니다. 승객용 손잡이가 달려 있던 쇠 파이프가 그녀의 가슴을 뚫고 골반을 통해 허벅지로 나왔습니다.

프리다 칼로는 세 군데의 요추와 쇄골, 그리고 세 번째, 네 번째 갈비뼈가 부러졌고, 어깨뼈가 탈구됐으며, 오른쪽 다리의 열한 군데가 골절되고, 오른발이 탈골하는 부상을 입었습니다. 다쳤다기보다는 몸이 산산조각이 나버린 것이죠.

이 사고로 프리다 칼로는 꼼짝없이 3개월 동안 병원 침대에 누워 있어야 했으며, 척추가 여러 군데 탈골되는 바람에 9개월 동안 석고 보정기를 끼고 있어야 했습니다. 사고는 순탄하게 승승장구할 것 같았던 프리다 칼로를 제멋대로 가로막았습니다.

하지만 그녀는 그걸 다 극복하고 현실에 맞섭니다. 사고의 순간을 그리기로 한 것이죠.

보통 사람이라면 이러기가 힘듭니다. 큰 고통의 순간은 대부분 다시 떠올리고 싶어 하지 않습니다. 피하거나 잊어버리고 싶어 하죠.

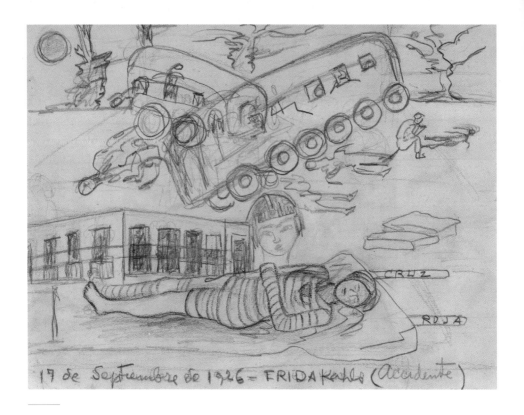

사고 1926년 9월 17일(1926)

심지어 때론 기억을 잃어버리는 경우도 있습니다. 프리다 칼로도 강한 의지로 이를 그림으로 그리려 했지만, 그때의 기억을 떠올리는 것이 끔찍했나 봅니다. 차마 채색화로 그리지는 못하고 드로잉으로 남깁니다. 그 후 다시는 그 사건을 그리지 않습니다.

　이 그림의 제목은 〈사고 1926년 9월 17일〉입니다. 1926년 9월 17일에 사고를 돌아본 그림이죠.

맨 아래에는 붕대에 칭칭 감겨 있는 자신을 그려 넣었습니다. 정신을 잃어 고개가 옆으로 기울어진 그녀는 적십자 병원 들것에 실려 있습니다. 그녀 위에서 바라보고 있는 얼굴은 그 순간을 기억하는 자신입니다. 뒤에 있는 건물은 코요아칸에 있는 푸른 집 라 카사 아줄 *La Casa Azul*로, 그녀가 계속 누워 지내던 곳입니다. 그림 윗부분에는 버스와 전차가 충돌해 승객들이 밖으로 튕겨 나가 바닥에 떨어져 있는 모습으로 사고의 순간을 묘사했습니다. 해는 하늘에 떠 있고 화면 전체는 어질어질합니다.

프리다 칼로는 이 사고 이후 화가가 되기로 결심합니다. 작은 사고라면 치료하면 되겠죠. 하지만 이건 다르다고 그녀는 본능적으로 느꼈습니다. 그날의 사고가 평생 자신을 침대에서 떠나지 못하게 하리라는 것을.

꿈 많은 18살 소녀에게는 가혹한 운명이고 쓰라린 결정이었지만, 이 사건은 후에 대단한 화가 프리다 칼로를 탄생시켰고, 미술계에 적지 않은 충격을 주는 작품의 시작이 되었습니다.

남자 친구를 유혹하는 자화상

벨벳 드레스를 입은 자화상

1970년대 초 페미니즘*feminism* 운동이 시작되었는데, 그때쯤 재조명된 프리다 칼로의 작품은 페미니스트*feminist*들을 열광시키기에 충분했습니다. 직선적이고, 자신감이 넘치며, 어떤 망설임도 없이 여자의 감정을 드러내는 작품이 너무나 통쾌하고 시원하게 느껴지기 때문입니다.

그녀의 자화상들은 누가 보든 말든 거침없이 감정을 쏟아내면서 과거의 가부장적인 남성 중심적 틀을 완전히 깨버렸습니다. 프리다 칼로도 "나는 너무 자주 외롭고, 나를 잘 알기에 그릴 뿐이다"라고 말했습니다. 다시 말해 봐달라고 그리는 것이 아니라, 일기를 쓰듯이 그렸다는 것이죠.

그런데 이번에 소개할 작품은 완전히 다릅니다. 이 그림은 다른 사람에게 잘 보이려고 그렸습니다. 즉, 남자를 유혹하려고 그린 것입

니다. 그 남자는 자신을 떠나려는 남자 친구 알레한드로로, 프리다 칼로가 자신을 사랑해달라고, 떠나지 말아달라고 애원하는 그림입니다. 프리다 칼로는 작품 뒤에 이런 글도 써놓았습니다.

> 알렉스를 위해. 프리다 칼로, 17살에, 1926년 9월.
> - 코요아칸에서 (오늘도 계속된다)

작품을 완성한 후에는 편지도 썼습니다.

> 며칠 후면 내 초상화가 도착할 거야. 액자 없이 보내서 미안해.
> 나를 직접 볼 때처럼 낮은 곳에 놓아주길 바라.

애절합니다. 프리다 칼로는 교통사고로 장애인이 된 자신에게서 자꾸 도망가려는 남자 친구 알레한드로가 이 작품을 통해 다시 돌아오길 기원합니다. 남자만 여자를 유혹하나요? 프리다 칼로의 이런 자세는 어쩌면 진정한 페미니스트다운 자세인지도 모릅니다.

프리다 칼로는 어릴 적부터 적극적인 아이였고, 필요하다면 먼저 부딪치는 스타일이었습니다. 결국 프리다 칼로의 바람대로 작품은 마법을 부립니다. 알레한드로가 다시 찾아오게 만들죠.

하지만 안타깝게도 그들의 사이가 오래가진 않았습니다. 알레한드로의 부모님은 장애인이 된 프리다 칼로가 마음에 들지 않았습니

벨벳 드레스를 입은 자화상(1926)

다. 부모님이 원하던 얌전한 성격도 아니었고요. 그래서 둘을 떼어놓기 위해 아들을 멀리 유럽으로 보내버립니다. 그렇게 둘은 연인으로서의 인연이 끝나게 됩니다. 〈벨벳 드레스를 입은 자화상〉은 이런 독특한 배경을 갖고 있습니다.

이제부터 그림을 살펴보겠습니다. 하얀 살결의 프리다 칼로가 눈에 확 들어옵니다. 배경이 어두워서 더욱 부각됩니다. 게다가 목이 어찌나 긴지…. 그리고 그것을 더 강조하려는 듯, 옷은 가슴 아래까지 열어놓았습니다. 하얀 얼굴, 기다란 목, 팬 가슴 그리고 아래에 있는 하얀 손이 연결되며 감상자를 뽀얀 속살로 유혹합니다.

얼굴을 보죠. 머리를 곱게 빗어 윤기가 흐릅니다. 정성을 다해 치장했다는 뜻입니다. 맵시 있게 오른쪽으로 살짝 튼 얼굴에는 프리다 칼로답지 않은 수줍음이 보입니다. 지금 프리다 칼로는 알레한드로를 유혹하고 있습니다. 마치 그가 앞에 있는 듯이 말이죠. 프리다 칼로는 자화상을 많이 남겼지만, 이 작품 이후에 어떤 그림에도 이처럼 여성적인 눈과 앵두 같은 입술을 그린 적이 없습니다.

프리다 칼로는 몸에 딱 달라붙는 벨벳 드레스를 입었습니다. 그래서 어두운 옷감임에도 불구하고 가슴의 굴곡과 유두 자국이 도드라집니다. 눈빛, 표정과 포즈뿐 아니라 육체적으로도 유혹하려는 것입니다. 그녀는 이렇게 남자 친구를 잡기 위해 최선을 다합니다.

배경은 어두운 청색의 밤바다입니다. 아래 2/3 정도는 바다고, 위

의 1/3은 하늘입니다. 바다에는 물결이 치고, 하늘에는 구름 한 덩이가 있습니다.

그런데 재미있는 것은 인물 표현과는 동떨어지게 일본 목판화 스타일로 그렸다는 점입니다. 이때까지만 해도 프리다 칼로는 정식으로 그림을 배운 적이 없었고, 침대에 누워 여러 미술책을 보면서 혼자 공부했습니다. 그래서 그녀의 그림은 여러 가지 스타일이 섞여 있고, 기본기도 없이 그려졌던 것입니다. 자신의 목은 좋아했던 이탈리아의 화가 아메데오 모딜리아니*Amedeo Modigliani*의 스타일처럼 길게 그렸고, 전체적인 분위기는 좋아했던 산드로 보티첼리*Sandro Botticelli*의 〈비너스의 탄생〉을 연상시키게 그렸습니다. 실제로 알레한드로에게 보낸 편지에서 이 자화상을 '당신의 보티첼리'라고 불렀습니다. 알레한드로도 화가 보티첼리를 잘 알고 있었습니다.

큰 모자를 쓴 잔 에뷔테른(1918),
아메데오 모딜리아니

비너스의 탄생(1483~1485), 산드로 보티첼리

　프리다 칼로가 처음이자 마지막으로 남자를 유혹하기 위해 그렸던 이 작품은 알레한드로가 외국으로 떠나기 전 프리다 칼로에게 다시 돌아오게 만드는 역할을 했고, 그 이후 또 한 번 마법을 부렸습니다. 프리다 칼로가 자신이 정말 화가가 될 수 있을지 없을지 고민하다가 디에고 리베라를 찾아갔을 때 들고 갔던 작품 중 하나가 이것인데, 이것이 디에고 리베라 마음에 쏙 들었던 것입니다. 프리다 칼로의 두 번째 운명이 시작되는 순간이었죠.

진정한 화가로서의 길을
걷기 시작하다

❧

알리시아 갈란트의 초상

누구나 무엇을 처음 시작할 때 자료 조사를 합니다. 실수도 줄이고, 먼저 한 사람을 통해 아이디어도 얻을 수 있으니까요. 프리다 칼로도 화가의 길을 결심하기 전에 사전 조사를 했습니다. 원래 계획은 학교를 졸업하고 의사가 될 생각이었으나, 교통사고로 꼼짝없이 누워 지낼 수밖에 없으니 침대에서나마 할 수 있는 화가의 길을 고민했던 것이죠. 그래서 성공한 화가들의 작품을 보며 공부했습니다.

이제부터 소개할 그림은 그때쯤 그린 〈알리시아 갈란트*Alicia Galant*의 초상〉입니다. 알리시아 갈란트는 프리다 칼로의 친구입니다. 프리다 칼로는 팔걸이가 있는 푹신한 군청색 안락의자를 준비하고 친구를 앉게 합니다. 요구 조건은 허리를 똑바로 펴고 앉아 정면을 바라보지 않는 것입니다. 그리고 손가락은 맵시 있게 구부려야 합니다.

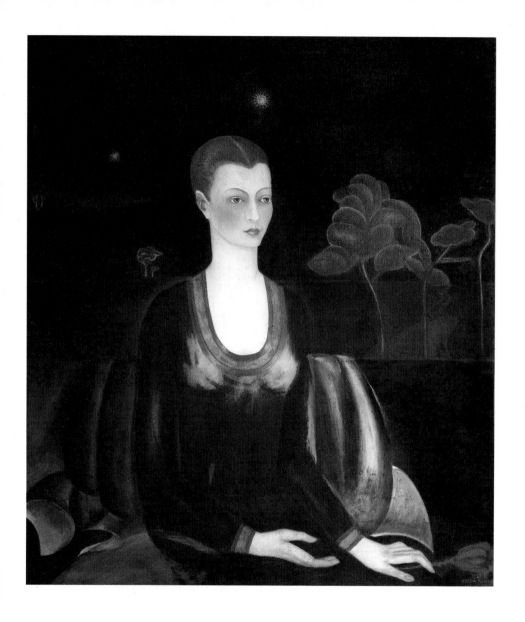

알리시아 갈란트의 초상(1927)

표정에도 조건이 있습니다. 웃어서는 안 됩니다. 감정 없는 경직된 느낌을 주어야 합니다. 자연스러움하고는 동떨어지죠? 푹신한 의자에 앉으면 자연스럽게 허리를 기대게 되고, 그 자세로 그림을 그리는 친구를 바라보면 눈이 마주치게 되는데 말이죠. 하지만 프리다 칼로는 특이한 조건을 내세워 매우 어색한 포즈를 만들기로 합니다.

그녀는 르네상스*renaissance*의 화가들을 공부한 것 같습니다. 이 포즈는 이탈리아 피렌체*Firenze*의 화가 아뇰로 브론치노*Agnolo Bronzino*가 그렸던 공작부인들의 초상화를 연상시킵니다. 꼿꼿한 포즈는 고고함을, 무심한 표정은 감정에 흔들리지 않는 품위를, 손의 맵시는 우아함과 보석을 표현하기 위함인데, 프리다 칼로는 그런 실험을 하고 있습니다. 그래서 의상도 공작부인 같은 보라색 벨벳 드레스를 입혔습니다. 장식으로 왼손 아래에는 사랑과 정열을 상징하는 빨간 튤립도 하나 놓았습니다.

그러나 결과는 많이 다릅니다. 어디를 보아도 16세기 공작부인 초상화의 분위기는 나지 않습니다. 오히려 현대 작품처럼 세련되어 보입니다. 프리다 칼로가 똑같이 그리지 않아서 그렇습니다. 똑같이 그렸다면 실험이 아니었겠죠. 프리다 칼로는 르네상스 방식을 일부 빌린 다음, 다른 방식을 섞기 시작합니다.

〈알리시아 갈란트의 초상〉의 전체 분위기를 보면 현실보다 길쭉해 보입니다. 19세기 화가 모딜리아니가 그린 〈잔 에뷔테른*Jeanne Hébuterne*의 초상〉이 연상됩니다. 핏기 없는 얼굴에서는 르네상스 화가

톨레도의 예리아노르(1543),
아뇰로 브론치노

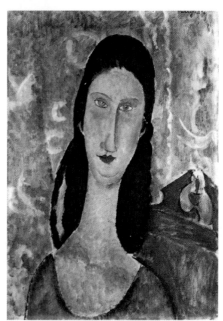

잔 에뷔테른의 초상(1919),
아메데오 모딜리아니

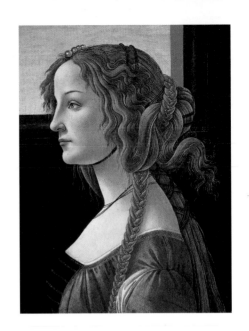

시모네타
베스푸치의 초상(1480),
산드로 보티첼리

보티첼리가 르네상스 최고의 미인으로 여겨지던 시모네타 베스푸치 *Simonetta Vespucci*를 그린 〈시모네타 베스푸치의 초상(젊은 여인의 초상)〉이 떠오릅니다. 모딜리아니와 보티첼리는 프리다 칼로가 좋아한 화가들입니다.

또 하나 특이한 것은 신비스러운 얼굴 분위기입니다. 물론 실제보다 더 하얗게 그려진 것도 한몫하지만, 얼굴에 칠해진 금색 물감이 신비함을 만듭니다. 그녀의 곱게 빗은 머리와 눈썹도 금색 물감입니다. 캔버스에 여러 물감을 칠한다 해도 금색은 금방 눈에 띄며 화면을 압도합니다.

그녀는 얼굴 외에도 여러 곳에 금색을 사용했습니다. 깊게 파인 드레스 목둘레에도 주홍색 띠를 한 금색 라인이 둘러져 있고, 드레스의

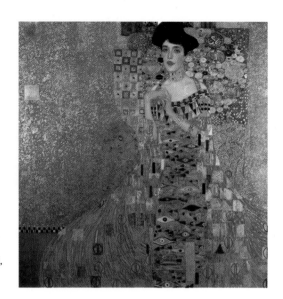

아델레 블로흐
바우어의 초상(1907),
구스타프 클림트

손목에도 같은 라인이 있습니다. 구스타프 클림트*Gustav Klimt*의 금빛
초상화들이 떠오릅니다. 그의 작품도 금빛으로 매우 신비했죠.

군청색 소파 뒤는 야외 풍경입니다. 그녀는 오른쪽 여백에 금빛 나
무 3그루를 그렸습니다. 한밤중에 저렇게 금빛으로 빛나는 나무가
있을까요? 그녀는 일부러 미스터리
한 아르누보*Art Nouveau* 문양 같은 나무
를 그려 현실이 아닌 꿈의 세계처럼
화면을 완성하려고 했습니다. 금빛
나무 뒤로는 강이 흐르고 어두운 청
색 빛이 흐르는 강물은 먼 곳을 향해
갑니다. 우리는 이런 신비스러운 배

부분컷

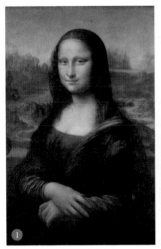

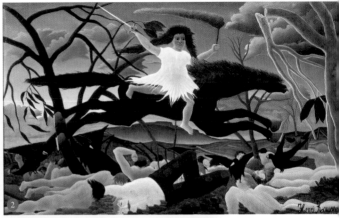

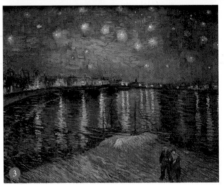

① 모나리자(1503?~1519?), 레오나르도 다 빈치

② 전쟁 혹은 불화의 기마 여행(1894), 앙리 루소

③ 아를의 별이 빛나는 밤(1888), 빈센트 반 고흐

경의 초상화를 본 적이 있습니다.

바로 레오나르도 다 빈치_Leonardo da Vinci_가 그린 〈모나리자〉입니다. 그는 현실 세계와 동떨어진 배경을 그려 모나리자를 더욱 미스터리하게 만들었고, 그래서 외계가 아니냐는 말까지 나왔었죠. 프리다 칼로는 〈모나리자〉도 참고한 것으로 보입니다.

그림의 저 멀리 밤하늘이 짙습니다. 밤하늘 왼편에 흐르는 푸르스름한 조각구름이 앙리 루소_Henri Rousseau_의 작품처럼 우리를 동화의 세계로 이끌고, 밤하늘 금빛 별은 빈센트 반 고흐_Vincent van Gogh_가 그린 〈아를의 별이 빛나는 밤〉처럼 쓸쓸함을 전해줍니다.

프리다 칼로는 당시 여러 화가들의 작품을 보며 공부했고, 그중에서도 마음에 드는 요소들을 이 작품에 적용시켰습니다. 하지만 이처럼 독창적인 결과가 나온 이유는 자기의 색깔까지 분명하게 넣었기 때문입니다. 모델은 알리시아 갈란트지만 그녀의 얼굴에서는 프리다 칼로의 마음이 보이는 것 같습니다.

몸 안의 뼈들은 다 부서졌는지 몰라도 그녀의 내면은 고요하고 진지합니다. 프리다 칼로는 미술가의 꿈을 이룰 수 있을까요? 그녀는 작품의 오른쪽 아래에 당당하게 서명을 넣기 시작합니다.

자신만의 스타일을 만들어가다

미구엘 리라의 초상

이번에 살펴볼 작품의 제목은 〈미구엘 리라*Miguel Lira*의 초상〉입니다. 1927년 20살의 프리다 칼로가 친구 미구엘 리라를 그려준 것이죠. 이때쯤 프리다 칼로는 화가의 길을 진지하게 고려하고 있었고, 그것을 안 미구엘 리라는 프리다 칼로에게 자신의 초상화를 그려줄 것을 부탁했습니다.

그림을 볼까요? 그림 가운데에 검은색 넥타이를 매고 검은 양복을 입고 있는 사람이 미구엘 리라입니다. 머리도 잘 빗어 넘겼습니다.

그런데 눈에 띄는 것은 시선과 표정과 포즈입니다. 무엇인가 어색하죠? 프리다 칼로가 전에 그린 초상화들은 이렇지 않았습니다. 자연스럽게 포즈를 잡고, 시선도 정면을 향하고 있었죠. 그런데 이것은 완전히 옆모습인 데다가 눈은 위를 쳐다보고 있고, 팔의 동작은 어색

미구엘 리라의 초상(1927)

합니다. 미구엘 리라를 직접 모델로 세워놓고 그린 것이 아니라, 그의 사진을 얻어 이를 그린 것으로 보입니다. 왜 그랬을까요? 작품의 분위기를 보면 짐작이 갑니다.

프리다 칼로는 다다이즘*dadaism* 작품을 만들고 싶었습니다. 1927년이라면 새로운 미술 사조들이 엄청나게 쏟아져 나올 때였고, 장래에 화가가 되기로 한 프리다 칼로는 그런 것들을 유심히 보고 따라 하려 했죠. 그중 하나가 이 실험 작품입니다.

먼저 다다이즘이 무엇인지 잠깐 살펴보겠습니다. 안타깝게도 다다이즘은 설명하기가 까다로운 미술 사조입니다. 설명을 확실히 할 수 있다면 그것은 이미 다다이즘이 아닙니다. 알쏭달쏭하시죠? 다다이스트*dadaist*들이 한 말을 보시죠.

> "우리가 다다라고 부르는 것은 공허에서 비롯된 엉뚱한 짓거리다."
>
> — 후고 발*Hugo Ball*

> "다다는 아무것도 아닌 것을 의미한다. 우리는 아무것도 아닌 것으로 세계를 변화시키고자 한다."
>
> — 리하르트 휠젠베크*Richard Hülsenbeck*

들고도 잘 모르시겠죠? 당연합니다. 그들은 인류가 이룩한 모든

지식과 제도 같은 것을 무시하고 있습니다. 그 이유를 제1차 세계대전 때문이라고 합니다. 그토록 노력해 문명을 만들었지만 결국은 모두 싸우는 것으로 결론이 나지 않았냐는 것이죠. 그러므로 지금까지의 모든 것은 다 잘못되었다는 것입니다.

다시 작품을 볼까요? 경직되게 그려진 미구엘 리라의 옆모습이 있습니다. 과거의 관점으로는 잘못된 것이지만, 다다이즘의 관점으로 보면 "뭐가 잘못된 건데?"라고 따질 수 있습니다.

미구엘 리라는 왼손에 바람개비를 들고 있습니다. 왜 들고 있냐고요? 이유는 없습니다. 미구엘 리라의 바람개비 뒤에는 책이 펼쳐져 있습니다. 오른쪽에는 'TU'라고 써 있고, 왼쪽에는 열대 과일 구아버 *guava*가 그려져 있습니다. 다다이즘 작품이라면 역시 이유는 없어야 합니다. 하지만 프리다 칼로는 아직

부분컷

다다이즘 작가가 아닙니다. 실험해보는 미래 작가일 뿐이죠.

그래서 그녀의 이러한 것들에는 이유가 있었을 거라고 봅니다. 미술사가들은 "저 바람개비는 어린 시절을 상징하는 것이고, 책에 쓰인 'TU'라는 철자와 구아버는 그가 출판한 2권의 책을 의미하는 것

부분컷

이다"라고 말했습니다.

책 바로 뒤에는 회색 옷을 입은 여자가 그려져 있습니다. 자세히 보면 등 뒤에 하얀색 날개가 달려 있고, 머리에는 황금빛 후광이 그려져 있습니다. 대천사 미카엘*Michael*입니다. 이름이 미구엘*Miguel*과 비슷하죠? 그래서 그려놓은 것으로 보입니다. 대천사 후광 위에는 하얀 말이 그려져 있습니다. 다다이즘이란 용어는 어린이들이 갖고 노는 목마에서 나온 것이라, 그려놓은 게 아닐까 생각합니다. 하얀 말 옆에는 고대 악기 리라*lyre*가 그려져 있습니다. 이것 역시 미구엘 '리라*Lira*'라는 이름에서 연관성을 찾을 수 있습니다.

리라 뒤에는 종이 그려져 있고 종 오른쪽 아래에 대문자 'T' 1개와 대문자 'A' 9개, 대문자 'N' 2개가 그려져 있습니다. 종소리의 의성어를 그린 것으로, 다다이즘 작품에서

부분컷

흔히 쓰는 방식입니다.

부분컷

미구엘 리라 오른쪽 옆에는 붉은색으로 대문자 'R'이 크게 그려져 있습니다. 나중에 그의 아내가 된 여자 친구 레베카 토레스 오르테가의 이름일 수도 있습니다. 대문자 'R' 옆에는 숫자 '19'가 적혀 있는데 이것은 나이로 추측할 수 있고요. '19' 밑에는 눈이 녹색이고 코와 이빨이 황금색인 해골이 하나 그려져 있습니다. 삶의 덧없음을 뜻하는 메멘토 모리*memento mori*가 아닐까요? 당시 프리다 칼로는 많은 서양 명화들을 보았으므로 충분히 가능한 추측입니다. 작품 오른쪽 끝에는 세로로 '미구엘*MIGUEL*'이라고 써 있습니다. 그렇다면 이것은 분명하군요. 미구엘 리라의 초상이라는 뜻입니다.

지금까지 작품에 모든 의미를 담아 그렸을 거라고 생각하고 의미를 찾아보았지만, 다다이즘 작품이라면 그래도 되고 안 그래도 됩니다. 아무런 정의도 없고, 어떤 의미도 없는 것이 다다이즘이니까요.

작품을 그린 후 프리다 칼로는 남자 친구 알레한드로에게 편지를 씁니다.

> 미구엘 리라의 초상화를 그리고 있는데, 너무 마음에 안 들어. 끔찍해. 미구엘 리라가 왜 이 작품을 마음에 든다고 하는지 모르겠어. 배경은 너무 인위적이고 미구엘 리라는 오려 붙인 것 같이 어색해. 그래도 괜찮은 것은 대천사 미카엘이야. 작품이 완성되면 너에게도 보여줄게.

이것은 프리다 칼로가 초기에 그린 실험 작품입니다. 후에는 이런 스타일로 그리지 않습니다. 그녀만의 독특한 스타일이 만들어지기 때문이죠.

묻어버린 가슴 아픈 첫사랑

알레한드로 고메스 아리아스의 초상

　누구에게나 잊지 못할 순간과 사람이 있습니다. 프리다 칼로 역시 그랬습니다. 그녀의 경우는 좀 독특합니다. 죽을 때까지 잊을 수 없을 그 순간을 함께했던 유일한 사람이 그 사람이었습니다. 게다가 그 사람은 생명의 은인이었습니다. 프리다 칼로 하면 떠오르는 그 사고의 순간에 그 사람이 없었다면, 그녀는 이미 세상 사람이 아니었을지도 모릅니다. 많은 사람이 죽거나 다쳤던 그 사고에서 프리다 칼로를 처음 목격한 의사는 그녀의 치명적인 부상을 보고 그녀를 포기하려 했었기 때문입니다. 그걸 말렸던 사람도 그 사람입니다. 그 남자의 이름은 알레한드로 고메스 아리아스입니다.

　하지만 너무 많은 것이 운명처럼 얽힌 그 사람을 프리다 칼로는 가슴속에 묻을 수밖에 없었습니다. 정말 사랑했지만, 더는 사랑할 수 없었던 사람이기 때문입니다. 그리고 잊을 수 없었던 그 사람을 그림

으로 그렸습니다. 그러고는 누구도 볼 수 없는 곳에 숨겼죠. 서명은
남겼습니다. "프리다 칼로 1928년." 그녀 나이 21살 때 이야기입니다.

1922년에 프리다 칼로는 멕시코 최고 교육 기관인 국립 예비 학교에
입학합니다. 아무나 갈 수 있는 학교는 아니었죠. 전체 학생 2,000명 중
에 여자는 고작 35명이었습니다. 그곳에서 프리다 칼로는 알레한드
로를 만납니다. 그리고 사랑에 빠지죠. 1925년 12월 25일에 프리다
칼로가 그에게 보낸 편지를 보면 그녀의 마음이 전해집니다.

> 나의 알렉스.
> 처음 본 순간부터 너를 사랑했어. 넌 어땠어? 다시 볼 때까지는
> 며칠이 걸릴 것 같아서, 그때까지 작고 예쁜 나를 잊지 말아달
> 라고 부탁하는 거야. 알았지?
> 가끔은 밤이 너무 무섭고, 너와 함께 있으면 좋겠다는 생각이
> 들어. 그러면 나는 무섭지 않고, 너는 나에게 사랑한다고 말할
> 수 있을 테니까. 네가 나를 주머니에 넣고 다니면 좋겠어.
> 알렉스, 빨리 답장 줘. 사실이 아니더라도 날 아주 많이 사랑하
> 고, 나 없이는 살 수 없다고 말해줘.

느껴지십니까? 프리다 칼로는 알레한드로를 정말로 사랑했습니
다. 매 순간 함께 하고 싶을 만큼 말이죠. 그리고 조금은 불안해합니

다. 그의 사랑을 계속 확인받고 싶어 했죠. 많이 사랑하면 그럴 수 있지 않을까요?

전차 사고가 나기 전 3년 동안 프리다 칼로와 알레한드로는 꼭 붙어 다녔다고 합니다. 그리고 사고가 난 그날도 둘은 함께했습니다. 알레한드로의 말에 의하면 사고가 난 순간 정신을 차려보니 자기는 전차 밑에 있었고, 몇 명은 죽어 있었으며, 프리다 칼로의 몸에는 쇠파이프가 박혀 있었다고 했습니다. 곧이어 앰뷸런스가 왔는데 의료진들은 심각한 부상을 입은 프리다 칼로를 보고 더 이상 살 수 없다고 생각해 포기하려 했습니다. 하지만 알레한드로는 그녀를 포기하지 말아달라며 끈질기게 부탁했습니다. 그 덕에 의료진들은 그녀를 적극적으로 치료하기 시작했습니다.

프리다 칼로에게는 아주 좋아했던 첫사랑, 운명을 바꾼 그 순간을 같이했던 유일한 친구, 어쩌면 죽을 뻔한 자신을 포기하지 않고 살린 사람이 바로 알레한드로였던 것입니다. 그날 그 버스를 타게 된 것은 프리다 칼로 때문입니다. 원래는 먼저 온 버스를 타고 있었는데, 프리다 칼로가 양산을 놓고 오는 바람에 내렸다가 다시 타게 된 것이죠. 그녀 입장에서는 알레한드로가 자신의 운명과 엮였다고 생각할 수도 있었을 겁니다.

하지만 결국 둘은 1928년에 헤어지게 됩니다. 프리다 칼로는 이제 눈앞에 없는 마음속의 알레한드로를 그리기 시작합니다.

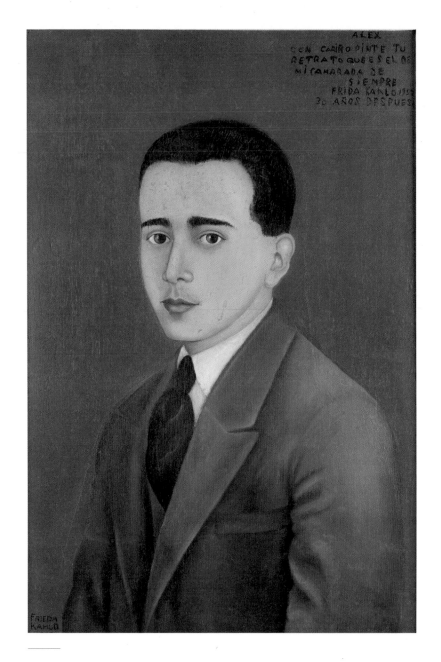

알레한드로 고메스 아리아스의 초상(1928)

주홍색 배경 앞에 반듯하게 앉아 있는 알레한드로는 잘생겼고, 당당했으며, 자기 의견을 물 흐르듯 표현해 상대방을 압도하는 카리스마가 있었습니다.

프리다 칼로는 반듯한 이마를 그리고, 상대방의 마음을 녹이던 검은 눈동자를 그리고, 귀티 나는 콧날을 그리고, 멋진 목소리로 말하던 예쁜 입술을 그립니다. 누구를 정말 사랑하면 계속 뚫어지게 보게 되고, 거의 외우게 되죠. 프리다 칼로도 그렇게 외운 알레한드로의 실물과 똑같이 생긴 귀도 그렸습니다.

그는 모르는 것이 없는 박식한 학자였고, 어떤 운동이든 잘하는 만능 스포츠맨이었으며, 항상 매너가 좋던 신사였습니다. 그런 알레한드로에게 하얀 셔츠에 검은 넥타이와 조끼, 그리고 회색 재킷을 입혔습니다. 프리다 칼로가 기억하는 마음속 알레한드로입니다.

그렇게 작품은 완성됩니다. 그리고 보이지 않는 곳에 감추었습니다. 그렇게 24년이 흐르고, 21살의 프리다 칼로가 45살이 되던 해에 그녀는 작품을 다시 꺼냅니다. 그리고 혼자서만 보던 작품 오른쪽 위에 새로운 서명을 합니다.

알렉스.
나는 영원한 친구였던 너의 모습을 사랑을 다해 그렸어.
프리다 칼로가 1952년. 30년 후.

30년 후는 둘만이 아는 이야기입니다. 둘은 예전에 편지에서 이런 대화를 주고 받았습니다.

우리는 30년 후에 어떤 모습일까?
우리는 30년 후에 어떻게 될까?

서명을 마친 후 프리다 칼로는 그림을 완성한 지 24년이나 지나서야, 알레한드로에게 작품을 보냅니다. 프리다 칼로가 세상을 떠나기 2년 전의 일입니다.

그 후 작품은 세상에서 다시 감추어졌다가 42년이 지난 1994년 알레한드로 가문의 장롱에서 발견됩니다. 알레한드로가 이 작품을 받은 후 깊숙한 곳에 보관했던 것으로 보이며, 그가 죽은 지 4년이 지나서 다시 발견되었습니다. 그림 속에는 똘똘하게 생긴 청년, 바로 프리다 칼로가 가장 사랑했던 시절의 알레한드로가 그려져 있습니다.

Part 2

디
에
고

리
베
라
와
의

만
남

과거를 시간 속에 흘려버리다

자화상 - 시간은 날아간다

살다 보면 감정이 흔들릴 때가 있습니다. 주로 불행한 일들을 겪을 때죠. 가볍게는 원하는 일이 안 풀릴 때도 그렇고, 심각하게는 사랑하는 사람을 잃어버릴 때, 혹은 사고를 겪어 몸이 전과 달라졌을 때도 그럴 수 있을 것입니다. 그때는 빨리 마음을 다잡아야 합니다. 계속 놓아두면, 정신이 나약해지고 판단력이 흐려질 수도 있으니까요.

1929년 22살의 프리다 칼로는 마음을 다잡으며, 자화상 1점을 그립니다. 바로 〈자화상 - 시간은 날아간다〉입니다. 제목이 재밌죠? 하지만 마음을 다잡을 때 꼭 필요한 것이 바로 이런 자세입니다.

'시간은 어차피 지나간다. 그러니 지나간 과거에 너무 연연하지 말자.'

감정을 흔드는 원인은 주로 과거에 있습니다. 이기는 방법은 "시간은 빨리 지나가. 금방 잊혀질 거야" 하고 자신을 다독이는 것입니

다. 그녀는 제목에서부터 스스로를 위로하고 있습니다.

그녀의 불행은 무엇일까요? 당연히 교통사고입니다. 교통사고는 프리다 칼로의 몸을 영원히 불편하게 했고, 지금도 고통이 이어지고 있습니다. 죽을 때까지 그럴 것이고요. 그래서 의사가 되려는 희망을 접어야 했고, 사랑하는 연인 알레한드로와도 이별했습니다. 물론 사고가 직접적인 원인은 아닐 수 있지만, 충분히 간접적인 원인은 되었죠. 알레한드로는 부유한 집안의 자제로 미래가 촉망되고 있었는데, 프리다 칼로가 불구의 몸으로 계속 붙잡기는 어려웠으니까요. 알레한드로의 부모님도 그녀를 반대했습니다. 그러니 프리다 칼로는 그 사고를 도저히 잊을 수 없었을 겁니다.

지금도 문제입니다. 병원비는 계속 들어가는데, 앞으로 어떻게 감당해야 될지도 막막합니다. 아들 없이 딸만 넷이었던 프리다 칼로의 부모님은 그녀가 아들 노릇을 해주기를 바랐습니다. 그래서 프리다 칼로만 좋은 학교에 보냈던 것이죠. 더군다나 지금 아버지, 어머니도 몸이 좋지 않으십니다. 자신은 다치지 말았어야 했고, 의사가 되어서 집안을 일으켜야 했습니다.

프리다 칼로의 감정은 마구 흔들리고 있었습니다. 그때 그녀는 중대한 결정을 합니다. 디에고 리베라와 결혼을 하기로 한 것입니다. 이는 독단적으로 내린 결정이었습니다. 그녀의 부모님도 끝까지 반대했고, 친구들도 믿을 수 없다는 태도였습니다. 하지만 한발 건너에 있는 사람들은 그녀의 깊은 사정을 모릅니다. 멀리서 바라보니까요.

그녀에게는 결혼이 모든 것을 해결하는 방법이었습니다. 디에고 리베라는 세 번째 결혼인 데다 프리다 칼로와 나이 차이가 많았지만, 그녀는 그를 사랑했고, 결혼한다면 더 이상 병원비 걱정은 안 해도 되었습니다. 그리고 화가의 꿈을 키우고 있던 그녀에게 유명 화가 디에고 리베라가 큰 힘이 될 수 있었죠.

작품을 볼까요?

그림 한가운데 프리다 칼로가 있습니다. 그녀에게는 시간이 빨리 가야만 합니다. 그래서 그녀는 자신의 머리 바로 왼쪽에 자명종 시계를 그려놓았습니다. 이는 시간을 뜻합니다. 그녀는 머리 위에 프로펠러가 달린 비행기도 하나 그렸습니다. 파란 하늘 위에 비행기가 급부상합니다. 둘을 합치면 '시간은 날아간다'입니다. 그녀의 직선적인 표현 스타일이 여기서부터 시작되는군요. 시간은 날아갔으니 이제 과거는 대충 해결되었고, 지금부터는 현재와 미래를 보아야 합니다.

프리다 칼로의 포즈와 표정을 보세요. 차렷 자세로 정면을 바라봅니다. 3년 전에 알레한드로를 유혹할 때 그렸던 첫 번째 자화상인 〈벨벳 드레스를 입은 자화상〉을 보면 얼굴은 수줍은 듯 돌리고 있고, 눈빛도 매혹적이었지만, 지금 보는 두 번째 자화상은 직선적입니다. 누구에게 보여주려는 것이 아니기 때문입니다.

언뜻 보면 눈동자가 우리를 바라보는 것 같지만, 자세히 보면 아닙니다. 그녀는 허공에 초점을 맞추고 있습니다. 무엇인가를 골똘히

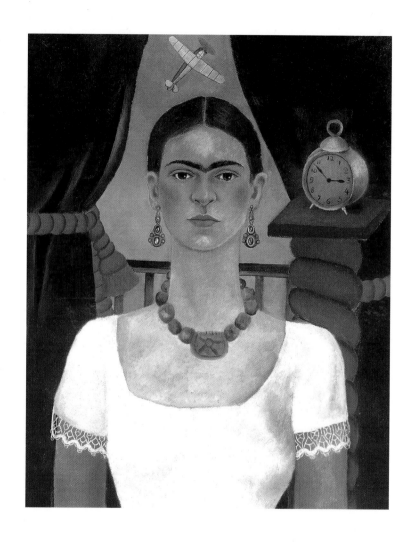

자화상 - 시간은 날아간다(1929)

생각할 때 짓는 표정처럼 약간 멍해 보이게 말이죠. 그녀는 생각에 빠져 있는 것입니다. 이제 미래만 보아야 하죠.

3년 전 알레한드로를 유혹하는 그림을 그릴 때는 배경에 신경을 많이 썼습니다. 밤바다를 배경으로 하늘에는 조각구름이 하나 떠 있었고, 물결은 일본 목판화 스타일로 그렸죠.

그런데 이 작품은 그 정도로 공들인 것은 아닙니다. 그녀 뒤로는 난간이 보이는데, 창문 양쪽 옆으로는 두꺼운 녹색 커튼이 주홍빛 굵은 밧줄 같은 것에 묶여 있습니다. 그녀가 상상해낸 것이 아닙니다. 이는 멕시코에서 초상화를 그릴 때 많이 사용하는 방식이죠. 그녀는 3년 전처럼 한가하지 않았기 때문에 배경에 많은 공을 들이지 않았습니다.

이번에는 그녀에게 초점을 맞추어보죠. 3년 전 알레한드로를 유혹하려던 그림에서 그녀는 옷깃이 화려한 자줏빛 상의를 입었습니다. 고급스럽고 비싸 보였죠. 그런데 오늘 입은 하얀 블라우스는 멕시코 어디서나 볼 수 있는 전통 의상일 뿐입니다. 고급스러움은 어디서도 찾아볼 수 없습니다. 장식품도 그렇습니다. 굵은 비취 목걸이와 귀걸이 모두 멕시코 공예품들입니다.

이제 낭만은 사치입니다. 남편 디에고 리베라는 민족주의 화가며, 고대 아즈텍Aztec 문명의 후손이라는 자부심을 갖고 있었습니다. 이제부터는 현재 남편이 좋아하는 모습으로 살아야 합니다. 이것이 오늘의 자화상이고, 다짐입니다. 디에고 리베라는 프리다 칼로의 남편일

뿐만 아니라, 미술 선생님이었습니다. 당연히 그를 닮아가고 따르게 되었죠. 그러다 보니 자연스럽게 녹색, 하얀색, 붉은색이 자주 사용되었습니다. 이 세 가지 색은 멕시코 국기에 사용되는 것이죠. 이렇게 프리다 칼로의 작품에는 멕시코의 뿌리가 녹아들어 가고 있었습니다. 그전에 그렸던 작품에는 르네상스 스타일부터 모던까지 여러 가지가 섞여 있었는데 말이죠.

그림 속 프리다 칼로는 남편이 좋아하는 복장을 하고 반듯하게 앉아 허공을 응시하며 마음을 추스르고 있습니다. 과거를 시간 속에 흘려보내고 과감하게 결정한 그녀의 선택은 결국 성공할까요?

그녀의 볼은 빨갛게 상기되어 있습니다. 강한 그녀였지만, 약간은 긴장감이 흐릅니다. 오늘 그녀는 흔들리는 자신을 다시 한번 다잡고 있습니다.

잊고 싶은 그날의 사고

버스

　프리다 칼로가 끔찍했던 그날의 사고를 그린 〈버스〉를 살펴보기 전에, 그녀의 그림에 영향을 준 남편 디에고 리베라의 벽화 2점을 먼저 이야기해보겠습니다. 디에고 리베라는 벽화로 유명해진 화가입니다. 벽화는 누구나 볼 수 있는 공공장소에 그려집니다. 그래서 벽화로 유명해졌다는 것은 디에고 리베라가 대중에게 인기가 많았다는 뜻입니다. 대중은 그의 벽화의 어떤 면을 좋아했을까요? 디에고 리베라가 1928년에 그린 〈부자의 밤〉을 보겠습니다.

　디에고 리베라는 벽화에 군중을 그렸습니다. 멋진 풍경이나 성경 속의 장면이 아니라, 현재를 살아가는 이야기를 그렸죠. 그래서 사람들은 그의 그림을 바라보게 됩니다.
　그렇다면 디에고 리베라는 무엇을 전달하려고 했던 것일까요? 이

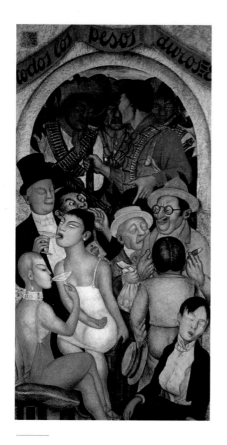

부자의 밤(1928), 디에고 리베라

제부터 좀 더 자세히 작품을 살펴보도록 하겠습니다.

그림 왼쪽 중간에 검은색 양복을 입고 톱 해트*top hat*를 쓴 신사가 보이십니까? 그는 유리잔에 담긴 무언가를 여인에게 먹이고 있습니다. 술이 아니라 '무언가'라고 표현한 이유는 신사의 눈빛 때문입니다. 그는 눈을 가느다랗게 뜨고 음흉한 미소를 짓고 있습니다. 그런데 턱을 올리고 받아 마시는 여인의 눈은 정말 이상합니다. 흰자위 밖에 보이지 않습니다. 그리고 양팔은 쭉 늘어졌죠.

벽화를 보는 사람들은 '신사가 이상한 것을 먹이는구나'라고 생각할 수 있습니다. 신사와 여인 뒤에 얼굴이 살짝 가려진 남자는 왼손으로 입을 막으며 깜짝 놀란 표정을 짓고 있습니다. 머리가 다듬어지지 않고 얼굴이 거친 것

을 보면 이들과 같은 부류는 아니고 서비스하는 사람 같은데, 이 무리의 행동에 놀라 눈이 동그랗게 떠진 것입니다.

그림 오른쪽 중간에 베이지색 모자와 양복을 입고, 동그란 뿔테 안경을 낀 남자가 보이십니까? 왼손에 시가를 들고 있는 그는 매우 못마땅한 표정을 짓고 있습니다. 이유는 왼쪽에 있는 남자가 설명해 주죠. 왼쪽 남자는 오른손에 묵직해 보이는 돈다발을 들고 있습니다. 그런 그가 애처롭게 베이지색 양복 신사에게 매달리고 있습니다. 매달리면서까지 돈을 주는 이유가 무엇일까요? 봐달라는 것이나 청탁이겠죠? 그렇다면 베이지색 신사가 기분 나빠 하는 이유는 한 가지입니다. 돈이 적다는 것이죠.

그림 오른쪽 아래에는 이미 만취해 자고 있는 사람이 있고, 왼쪽 아래에는 머리를 밀고 비싸 보이는 목걸이를 한 이국적인 여인이 파티를 즐기고 있습니다.

이 작품의 제목은 〈부자들의 밤〉입니다. 일반적인 사람들은 이런 모임에 초대받지 못할 것입니다. 그러니 이런 모임에서 어떤 일이 벌어지고 있는지도 당연히 모르겠죠. 그런데 디에고 리베라는 벽화를 통해 부자들의 밤을 알려줍니다. 그림 윗부분에는 총알을 어깨에 맨 남자들이 이들을 지키고 있는 모습이 그려져 있습니다. 이들을 미워하는 사람도 많다는 것이겠죠.

디에고 리베라는 이 작품과 상반되는 〈가난한 사람들의 밤〉이라

는 벽화도 그렸습니다. 이제 벽화를 통해 디에고 리베라가 무엇을 전달하려는지가 대충 나왔습니다. 그는 사회 계층의 실생활을 보여주며, 계층 간의 격차가 크고 불공평하다는 것을 말하려 했습니다. 디에고 리베라는 공산주의자였으며, 서구 문화가 불평등과 빈부 격차를 만든다고 생각했죠. 그래서 그의 작품에는 자본주의와 산업화를 비판하는 내용이 자주 등장합니다.

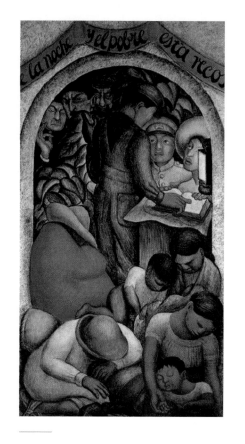

가난한 사람들의 밤(1928), 디에고 리베라

결혼을 하면 서로가 닮아간다고 하죠. 당연하겠죠. 사랑하니까요. 사랑하는 사람의 행동은 대부분 옳아 보입니다. 1929년 프리다 칼로는 남편의 벽화를 닮은 작품을 1점 그립니다. 바로 〈버스〉입니다. 기다란 버스처럼 이 작품 또한 깁니다.

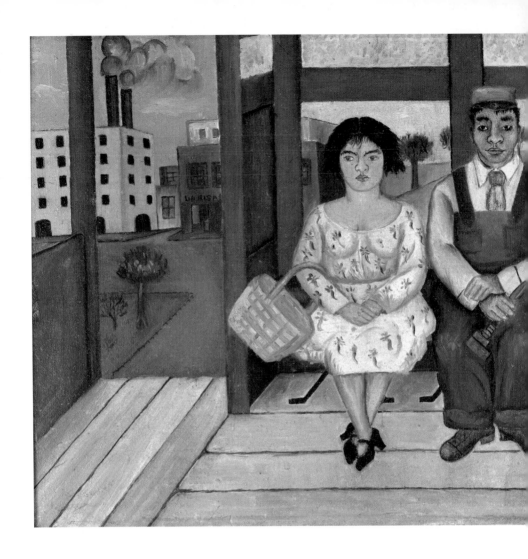

버스(1929)

부분컷

그려진 시점은 의자에 앉아 맞은편 사람들을 바라보는 것에서 출발합니다. 구도는 남편의 벽화처럼 심플합니다. 디에고 리베라의 벽화에서는 구도보다 등장인물이 훨씬 중요했으니까요.

맨 왼편에는 한 여자가 앉아 있습니다. 원피스에 검은 구두로 멋을 냈지만, 서민 계층입니다. 헤어스타일도 거칠고, 눈썹도 다듬어지지 않았습니다. 시장에 가려는지 그녀는 빈 장바구니를 들었습니다.

그 옆은 노동자 계층입니다. 작업복을 입은 남자는 하늘색 셔츠에 넥타이까지 맸지만, 손에 공구를 들고 있습니다. 그 역시 머리와 눈썹이 다듬어지지 않았습니다.

다음은 원주민 여자입니다. 그녀는 노란 천을 두르고 있는데 그 천 안에서 안고 있는 아기에게 젖을 먹이는 것 같습니다. 그런데 여자는 졸고 있습니다. 얼마나 피곤하면 저럴까요? 가만히 보니 맨발입니다. 옆에는 커다란 짐 꾸러미도 있고요. 아이를 안고 무엇을 팔러 다니는 것일까요? 여기까지 보았을 때 이 여

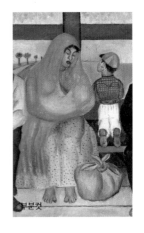

부분컷

자는 가난한 원주민 계층으로 볼 수 있습니다.

원주민 옆에는 남자아이가 무릎을 꿇고 몸을 돌려 창밖을 내다봅니다. 모든 것을 신기해하는 아이의 모습입니다. 아이들도 사회의 일원인 만큼, 같이 그렸습니다.

아이 옆에는 셔츠, 조끼, 양복에 모자까지 갖추어 입은 신사가 있습니다. 오른손에 무엇인가를 움켜쥐고 있는데, 형태를 보니 돈 꾸러미군요. 이 남자는 부자임을 알 수 있습니다. 재미있는 것은 눈이 파란색입니다. 서양인이라는 뜻이죠. 프리다 칼로는 서양에서 멕시코로 들어와 멕시코의 돈을 쓸어 담는 외국인을 그린 것입니다. 즉, 이 남자는 자본가 계층입니다.

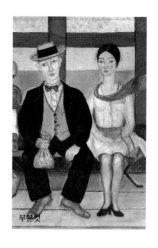
부분컷

제일 오른쪽에는 하늘색 원피스를 입은 날씬한 여자가 보입니다. 머리는 단정하고 눈썹도 다듬어졌으며, 화장도 잘되었습니다. 바람에 흩날리는 스카프도 눈에 띄죠. 아주 멋쟁이입니다. 이 여자도 행색을 보니 부유층입니다.

프리다 칼로는 남편이 그랬던 것처럼 멕시코의 다양한 계층의 사람들을 그렸습니다. 하지만 디에고 리베라의 벽화와 다른 점도 있습니다. 그는 벽화에 감정을 드러냈다면, 프리다 칼로의 작품에는 그런

것이 없습니다. 유머러스하게 그렸을 뿐이죠.

부분컷

이제 창밖을 볼까요? 왼편 창밖에는 4층짜리 베이지색 건물이 있습니다. 건물에는 굴뚝이 2개 있는데, 그곳에서 연기가 펑펑 쏟아집니다. 이 공장은 산업화를 상징합니다. 하지만 역시 프리다 칼로는 그림 속에 반감을 드러내지 않았습니다. 공장 오른쪽에는 2층짜리 벽돌색 건물이 있는데, 간판에 '라리사*LA RISA*'라고 적혀 있습니다. '라리사'는 웃음이라는 뜻입니다. 프리다 칼로는 왜 이렇듯 재밌는 이름의 간판을 그려놓았을까요?

사실 그녀는 이 작품을 그리기가 굉장히 힘들었을 것입니다. 배경이 큰 사고를 당한 버스이기 때문입니다. 프리다 칼로에게 버스는 꿈에서도 생각하기 싫은 공간입니다. 그렇다면 왜 그림 소재로 택했을까요? 저런 사회 계층 사람들은 다른 공간을 배경으로 얼마든지 그릴 수 있었을 텐데요.

몇몇 전문가들은 "저 버스는 프리다 칼로가 그날 탔던 것이고, 저들은 그때 보았던 사람들이다. 그리고 저 풍경은 사고가 나기 바로 직전이다"라고 해석합니다. 다시 말해 프리다 칼로는 사고의 기억을

그림처럼 평화로운 기억으로 덮어버리고 싶어 한다는 것이죠. 그래서 상점 이름을 '웃음'으로 한 것이고요.

　여러분의 해석은 어떻습니까? 맞는 것 같습니까? 아니면 사고와 전혀 상관없이 프리다 칼로가 매일 보는 일상을 그렸을 뿐일까요? 무엇이 맞는 답일지는 모르겠지만, 프리다 칼로는 이후에 비슷한 작품조차 그리지 않았습니다.

디에고 리베라의 바람

세 번째 자화상

이번에 소개할 작품은 프리다 칼로가 결혼한 지 약 1년 뒤에 그린 것입니다. 결혼 생활을 얼마간 해보고 그린 것이니, 세밀히 본다면 몇 달간의 마음을 읽을 수가 있습니다.

먼저 미화하려는 것이 싹 빠졌습니다. 프리다 칼로는 아직 23살입니다. 결혼을 했어도 아직은 예쁘고 싶은 어린 나이죠. 몇 년 전 알레한드로에게 보낸 자화상만 보아도 자신을 한껏 꾸미고 있습니다. 하지만 〈세 번째 자화상〉에는 그런 것들이 싹 빠졌습니다. 그림 속 그녀는 영락없는 멕시코 어느 집의 부인입니다. 이제 사치나 가식은 없습니다. 현실만 남은 것이죠.

프리다 칼로는 나무 의자에 똑바로 앉아 거울에 비친 자신을 바라보고 있습니다. 상반신만 그려져 있는 이 작품에서 프리다 칼로가 입은 옷은 멕시코 전통 드레스입니다. 이 하늘색 드레스는 목이 둥글고

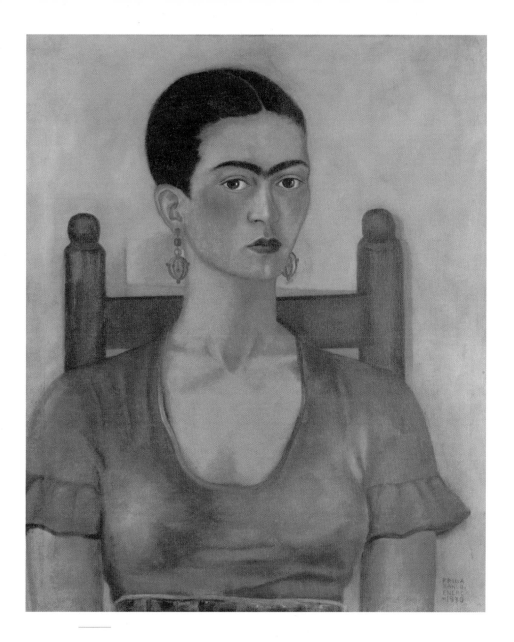

세 번째 자화상(1930)

깊게 파였으며, 목둘레에는 핑크빛 테두리가 가늘게 둘러져 있고, 반 팔입니다. 별 특이할 것이 없죠.

하지만 얼굴 표정은 독특합니다. 1년 전에 그렸던 자화상처럼 의지를 다지는 눈빛도 아니고, 평소의 그녀처럼 자신감 넘치는 표정도 아닙니다. 그녀는 어리둥절해 보입니다. 막상 닥친 현실에 약간 당황한 듯 보이기도 합니다.

그동안 어떤 일이 있었던 것일까요?

첫 번째, 그녀에게 현실을 자각시켜준 유산이 있었습니다. 1929년 8월 21일 프리다 칼로는 결혼을 했고, 1930년 3월에 임신을 했습니다. 너무 기뻤죠. 이제부터 그녀에게 기쁨과 희망이 가득한 새로운 세상이 펼쳐질 것이라 생각했습니다. 하지만 임신 3개월 후인 6월에 아이의 위치가 잘못되어 첫 번째 아이를 지울 수밖에 없었습니다. 지긋지긋한 교통사고 후유증 때문입니다. 교통사고는 삶의 방향을 바꿀 만큼 굉장한 변화를 주었습니다. 그리고 고통도 주었죠. 육체적 고통뿐만 아니라 경제적인 고통, 남자 친구와 헤어지는 정신적인 고통까지 주었습니다. 고통은 그것만으로도 충분히 겪었다고 생각했습니다. 하지만 아이를 가질 수 없을지도 모른다는 꿈에도 생각지 못했던 고통이 새롭게 등장한 겁니다. 프리다 칼로는 당황할 수밖에 없었습니다.

자화상 속 그녀의 눈에는 자신감이 보이지 않습니다. 눈은 똑바로

뜨고 있지만 허공에 초점이 맞추어져 있고, 입매에서는 특유의 당참이 느껴지지 않습니다. 앞으로 어떻게 해야 할지 갈피를 잡지 못해 불안해하는 모습만 있습니다.

그녀는 의자를 벽에 바싹 붙여놓았습니다. 그래서 의자의 작은 그림자까지 벽에 비추어집니다. 벽에 붙여놓았다는 것은 불안해서일 겁니다. 하지만 그 작은 그림자까지 그렸다는 것은 생각이 깊어지고 걱정스럽기는 해도, 지금 차분한 상태라는 사실을 알려줍니다. 그래서 이런 세심한 것까지 신경 쓸 수 있었던 것이죠. 엄청난 일을 눈앞에 대하게 되면 어떤 사람은 당황해 정신을 못 차리기도 하고, 어떤 사람은 감정을 억누르며 오히려 차분해집니다. 프리다 칼로는 후자였던 것 같습니다.

두 번째, 남편 디에고 리베라의 바람입니다. 결혼할 때부터 디에고 리베라의 복잡한 여자관계로 주변에서 말이 많았습니다. 하지만 프리다 칼로는 '디에고 리베라가 나를 특별히 사랑하니 앞으로는 변할 거야. 큰 문제가 되겠어?'라는 낙관적인 생각을 했습니다.

좀 비현실적인 이야기지만, 프리다 칼로는 디에고 리베라의 두 번째 부인인 과달루페 마린*Guadalupe Marín*과도 잘 지내고 있었습니다. 그녀는 결혼식 때 소란을 일으키기는 했지만, 그 이후로 프리다 칼로와 화해하고 잘 지냈습니다. 디에고 리베라가 어떤 스타일을 좋아하는지, 어떤 음식을 좋아하는지 알려주기도 하고 만드는 방법을 가르쳐 줄 정도로 말이죠.

프리다 칼로는 '나는 특별하고, 나이도 어리니 남편이 딴 여자에게 눈을 돌릴 수 있겠어?'라며 자신감을 가졌을 수도 있습니다. 하지만 디에고 리베라는 자신이 누구인지 바로 인식시켜줍니다. 또 다른 여자와 연인 관계를 맺고 있었던 것이죠. 결혼한 지 1년 정도밖에 되지 않았고, 프리다 칼로가 유산의 고통으로 힘들어하고 있었는데도 말이죠. 상대는 그의 벽화 작업을 도와주고 있던 미국의 여류 화가 이온 로빈슨*Ione Robinson*이었습니다. 프리다 칼로는 자신의 젊음이 큰 매력이라고 생각했습니다. 그런데 디에고 리베라의 새 애인은 그녀보다 3살이나 어렸습니다. 프리다 칼로는 이전부터 디에고 리베라의 여자관계가 복잡했고, 앞으로도 그럴 수 있다는 것을 알고는 있었습니다만, 이제 눈앞에 다가온 현실인 것입니다.

자화상 속 프리다 칼로는 지금 차분합니다. 앞으로 어떻게 해야 할지 깊이 생각하고 있습니다. '다시 임신을 하면 아이를 낳을 수는 있을까?' '디에고 리베라의 버릇이 고쳐질 수는 있을까?' 생각이 깊어진다는 것은 자꾸 속이 깊어진다는 것이죠. 속이 깊어지는 만큼 프리다 칼로의 작품도 다져질 것입니다. 빈틈이 하나도 없게 말이죠.

〈세 번째 자화상〉은 디에고 리베라가 코르테스*Cortés* 궁전 벽화를 그리기 위해 쿠에르나바카*Cuernavaca*에 머물 때 그린 것입니다. 그때 프리다 칼로도 따라가, 작품을 의뢰한 멕시코 주재 미국 대사인 드와이트 모로*Dwight Morrow* 씨가 제공해준 별장에서 같이 지내고 있었습니

다. 쿠에르나바카는 멕시코시티에서 85km쯤 떨어진 살기 좋은 동네였습니다. 기후가 좋아 '영원한 봄의 도시'라는 별명도 있습니다. 부부는 거기서 신혼을 보내고 있었던 것입니다.

디에고 리베라의 여자관계가 복잡하다고 해서, '프리다 칼로가 마음에서 멀어졌구나'라고 생각한다면 그것은 오해입니다. 이들은 평범한 부부가 아니었습니다. 천재 화가끼리의 결혼입니다.

어떤 사람들은 프리다 칼로가 디에고 리베라의 어머니 같았다고 하고, 어떤 사람은 디에고 리베라가 프리다 칼로에게 아버지 같은 존재였다고 합니다. 이 부부에 관해서는 선입견을 갖기보다는, 작품을 보며 이해할 때 더 깊이 바라볼 수 있습니다.

디에고 리베라의 아내,
프리다 칼로

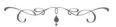

프리다와 디에고 리베라

결혼을 하면 부부가 한 몸이 된다고 합니다. 남편이 잘못하면 뒷말이 부인에게 돌아오기도 하고 반대의 경우도 생깁니다. 그래서 서로에게 책임감을 가져야 하죠.

남편 디에고 리베라는 한창 잘나가는 화가입니다. 하지만 주로 벽화를 그리니 여기저기서 불러주어야 합니다. 그러다 보면 여러 사람과 대인 관계도 좋아야 하고, 인사도 잘해야 합니다.

디에고 리베라는 캘리포니아*California* 미술 학교 벽화와 샌프란시스코*San Francisco* 증권 거래소 벽화를 주문받아 그리게 되었습니다. 디에고 리베라와 결혼한 지 1년 반이나 지난 프리다 칼로도 가만히 있을 수 없습니다. 고마운 사람들에게 부인으로서 감사 인사를 해야 했고, 좋은 인상도 남겨야 했습니다.

그런데 샌프란시스코에 못 올 뻔했습니다. 디에고 리베라가 공산

주의자라는 경력이 있어 미국 비자가 나오지 않아서였죠. 아무리 주문을 받아도 올 수 없다면 그릴 수 없는데, 이때 적극적으로 도와준 사람이 있었습니다. 바로 앨버트 벤더 *Albert Bender* 입니다.

그는 전부터 디에고 리베라의 작품을 많이 사주었던 사람입니다. 발도 넓어서 도움이 될 만한 사람을 소개해주기도 했고, 작품을 홍보해주기도 했습니다. 그리고 이번에는 미국 입국까지 도와주었습니다. 앞으로도 더 많은 도움을 받을 수 있습니다. 그러니 잊지 말고 감사 인사를 드려야 합니다. 물론 디에고 리베라를 도운 것이기는 하지만, 이제는 부부이고 한 몸이니 프리다 칼로가 부인으로서 감사 인사를 드리는 것은 당연하죠. 그래서 그녀는 그를 위해서 그림을 그립니다.

만약 앨버트 벤더가 그림을 벽에 걸어놓고 본다면 얼마나 좋을까요? 한 번 인사를 드리면 잊을 수도 있지만, 마음을 담은 그림을 걸어놓고 본다면 감사한 마음을 오래도록 전달할 수 있을 테니까요.

작품의 제목은 〈프리다와 디에고 리베라〉입니다. 그녀는 손을 잡고 서 있는 디에고 리베라와 자신을 그렸습니다. 워낙 큰 덩치 차이로 살짝 웃음이 나올 수 있는데, 그것보다는 우선 프리다 칼로 위에 있는 리본에 주목해야 합니다. 리본에 긴 글이 써 있습니다. 이 방식은 일반 회화에서는 보기 드문 것인데, 멕시코 민속 그림에서는 흔히 사용됩니다. 보통 그림의 간략한 설명을 적는데, 프리다 칼로와 디에

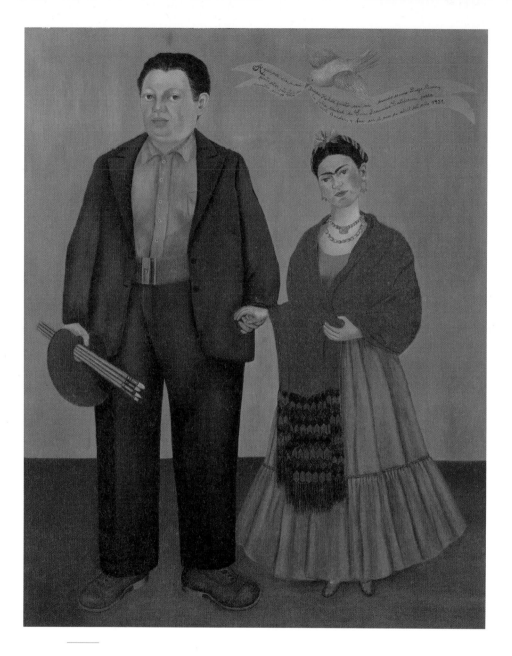

프리다와 디에고 리베라(1931)

고 리베라도 이를 자주 사용했습니다. 이번 작품에는 특히나 이 방식이 괜찮아 보입니다. 그림뿐만이 아니라 글로도 마음을 전달할 수 있을 테니까요. 내용은 이렇습니다.

> 저 프리다 칼로와 저의 가장 소중한 남편 디에고 리베라입니다. 저는 정말 기분 좋은 도시인 캘리포니아 샌프란시스코에서 마음의 친구인 앨버트 벤더를 위해 이 작품을 그렸습니다. 1931년 4월에.

　문구가 참 괜찮습니다. 아내가 남편을 굉장히 존중하면서도 부부 관계가 좋다는 것을 전달하고 있

고, 앨버트 벤더 덕분에 좋은 도시에 왔다는 점도 분명히 하고 있습니다. 그리고 직설적으로 앨버트 벤더를 위해 그렸다는 말도 좋고, 샌프란시스코에서 작업했다는 말도 의미가 있습니다.

　다시 그림을 보시죠. 프리다 칼로는 남편을 듬직하게 그려 놓았습니다. 잘 모르는 사람은 "과장된 것 아니야?"라고 할 수

프리다 칼로와 디에고 리베라

도 있겠지만, 실제 부부의 몸집 차이가 꽤 났습니다. 알려진 바에 의하면 디에고 리베라는 키가 180cm가 넘었고 몸무게가 136kg 정도였으나, 프리다 칼로는 키가 162cm에 몸무게가 44kg 정도였습니다. 사진을 보아도 큰 차이가 납니다. 그러니 실물에 가깝게 그렸다고 보아야죠.

프리다 칼로는 남편 디에고 리베라를 전형적인 화가로 그려놓았습니다. 오른손에 팔레트와 커다란 붓 4자루를 들었습니다. 벽화를 그리니 붓도 크게 그렸습니다. 디에고 리베라는 작업복인 하늘색 셔츠를 입고 있고, 군용 벨트를 맸습니다. 실제로 그는 이런 옷을 잘 입었습니다. 여기까지는 그녀가 화가로서의 디에고 리베라를 그려놓은 것입니다. 그런데 겉옷은 양복을 입었습니다. 어두운 색 양복바지와 재킷을 걸치고 있죠. 인사를 드리는 자리다 보니 격식을 갖춘 것입니다. 벨트에는 알파벳 'D'가 새겨져 있습니다.

실제 디에고 리베라의 이미지는 이래야 합니다. 그는 위대한 화가이기도 하지만, 민족 지도자이기도 합니다. 그리고 칼 마르크스*Karl Marx*를 따르는 공산주의자이기도 하고, 노동자의 대변인이기도 합니다. 그의 이런 이미지들은 멕시코에서 대중이 그를 존경하는 이유입니다. 그러니 여러 사람이 오래 볼 수 있는 그림에서 서양식 양복만 입힐 수는 없었겠죠. 프리다 칼로는 남편에게 커다란 신발을 신겼습니다. 기둥처럼 믿고 의지하는 남편에 대한 마음입니다.

디에고 리베라 얼굴에는 웃음기가 없습니다. 눈을 동그랗게 뜨고

무게 있는 표정으로 정면을 바라보고 있습니다. 그는 말이 무척 많은 유쾌한 사람이었지만, 여기서만큼은 진지하게 그려놓았습니다. 프리다 칼로가 원한 남편의 이미지는 멕시코를 대표하는 세계적인 화가이니까요.

이번에는 프리다 칼로 자신입니다. 그녀는 화가가 아닙니다. 작고 다소곳한 아내일 뿐입니다. 그녀는 고개를 남편 쪽으로 살짝 기울인 채 서 있습니다. 오른손은 남편의 손을 살짝 덮었습니다. 꽉 잡은 것이 아닙니다. 남편을 끌고 가는 게 아니라 따라가겠다는 의미죠. 성실한 내조자가 되겠다는 뜻입니다.

그녀는 멕시코 전통 복장을 하고 있습니다. 아래는 주름 있는 녹색 치마를 입었고, 위에는 빨간색 숄을 둘렀습니다. 빨간색과 녹색은 멕시코 국기에도 나오는 상징적인 색입니다. 머리 장식, 목걸이, 귀걸이도 멕시코 전통 공예품입니다. 그녀는 자신을 지혜로운 멕시코의 전통적인 여성으로 봐주기를 원했습니다.

부분컷

흥미로운 것은 치마 아래 삐죽 나와 있는 발입니다. 역시 녹색에

빨간 무늬가 있는 신발입니다. 그런데 크기가 너무 작습니다. 남편의 발과 비교해보세요. 아무리 보아도 과장되었습니다. 디에고 리베라는 상당히 무거워 보이고, 프리다 칼로는 공중에 떠 있는 것처럼 가벼워 보입니다. 이 또한 남편을 끌고 가지 않고 따라가겠다는 의지로 보입니다.

이것으로 프리다 칼로는 자신이 원하는 이미지를 다 만든 것 같습니다. 첫 번째는 부부가 진지하게 감사를 드리는 격조 있는 모습이고, 두 번째는 위대한 화가인 남편과 그러한 화가를 내조하는 모범적이고 전통적인 멕시코 부인으로서의 자신의 모습입니다.

한편 이런 생각이 듭니다. 혹시 여자들이 작품을 본다면 디에고 리베라에게 굉장히 조심할 것 같다는 생각 말이죠. 이렇게 훌륭한 부인이 있는 남자를 유혹할 수 있을까요? 사실 미국에 와서 프리다 칼로가 걱정한 점은 미국 여자들을 대하는 남편의 태도였습니다. 디에고 리베라가 참여하는 모임이 많았는데, 그때마다 무척 거슬렸죠. 혹시 이 작품은 그런 여자들에게 자신의 존재를 확실히 하려는 목적도 있었던 것은 아닐까요?

사랑한 만큼 컸던
마음의 상처

추억(심장)

프리다 칼로의 인생이 특별한 방향으로 가게 된 시작점 중 하나는 결혼입니다. 1929년 22살의 프리다 칼로는 43살의 디에고 리베라와 결혼합니다. 나이 차이가 무려 21살이었습니다. 물론 그것이 꼭 장애가 된다고는 볼 수 없습니다. 하지만 그뿐만이 아니었습니다. 디에고 리베라는 이미 두 번의 결혼 경력이 있었습니다. 그리고 여자관계가 매우 복잡했습니다. 모르는 사람이 없을 정도였으니까요.

주변에서 모두 그녀의 결혼을 반대했습니다. 비둘기와 코끼리처럼 어울리지 않는다고들 했습니다. 하지만 모든 장애를 넘어 결혼은 성사되었습니다. 이런 경우 최소한 한 사람의 사랑이 어마어마했다고 볼 수 있는데, 바로 프리다 칼로 쪽이 그랬습니다.

사랑과 믿음이 깊을수록 그것이 깨졌을 때 받는 상처의 크기는 그것과 비례해 커집니다. 결혼한 지 몇 년 지나지도 않았을 때, 1935년

28살의 프리다 칼로는 남편 디에고 리베라가 크리스티나 칼로*Cristina Kahlo*와 육체적 관계를 맺고 있다는 사실을 알게 됩니다. 크리스티나 는 프리다 칼로와 친밀하게 지내던 바로 아래 여동생이었습니다. 둘 의 관계는 프리다 칼로가 디에고 리베라의 아이를 가지고 싶어 무리 한 시도를 하다가, 세 번이나 유산을 한 직후에 알게 된 일입니다. 프 리다 칼로가 정말 힘들 때 두 사람이 배신을 한 것이죠. 그 이후 프리 다 칼로는 육체적 고통에 더해 마음의 통증까지 겪어야 했고, 그 심 정이 그려진 작품이 〈추억(심장)〉입니다.

그림 속의 여자는 큰 마음의 상처를 받았습니다. 어느 정도냐고 요? 심장이 너무 아파 몸 밖으로 빼놓고 싶은 정도였습니다. 그래서 여자는 칼로 심장을 잘라 꺼내버렸습니다. 그리고 어느 바닷가에 버 렸습니다. 잘라낼 때의 고통보다 몸에 붙어 있는 심장에서 오는 고통 이 더 컸기 때문이겠죠.

작품 왼편 아래에는 그날 가슴에서 떨어져 나온 심장이 아직도 피 를 흘리고 있습니다. 좀 이상한 점은 여인의 가슴에서 나왔다기에는 심장이 너무 크다는 것입니다. 프리다 칼로는 통증의 크기를 이런 방 식으로 표현한 것입니다.

이 그림은 〈추억(심장)〉이라는 제목에서 알 수 있듯이 몇 년 전 추 억에서부터 시작됩니다.

그림에는 총 3명의 프리다 칼로가 그려져 있습니다. 그런데 왼편

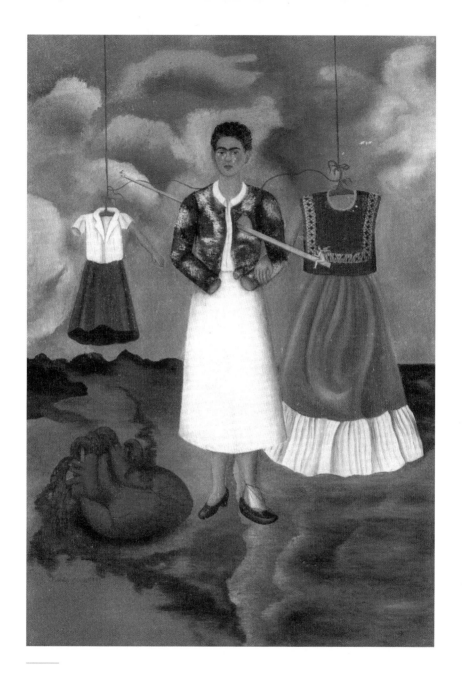

추억(심장, 1937)

교복을 입은 프리다 칼로와 오른편 멕시코 전통 드레스를 입은 프리다 칼로의 얼굴이 없습니다. 팔은 한쪽만 있습니다. 이들은 과거의 프리다 칼로이기 때문이죠. 하지만 3명 다 프리다 칼로이기에 혈관은 이어져 있습니다. 빨간 줄이 그것입니다.

왼편 교복의 프리다 칼로는 어린 시절 동생 크리스티나와의 추억이 어려 있던 시절의 자신입니다. 이 교복을 그리며 동생과의 아름다운 추억을 생각했을 겁니다. 하지만 이제는 배신감으로 잊고 싶기에 현재의 프리다 칼로와는 팔짱을 끼지 않았습니다.

오른편 멕시코 전통 드레스를 입은 프리다 칼로는 남편 디에고 리베라에게 한창 사랑받을 때의 그녀입니다. 남편은 이 멕시코 전통 드레스를 입은 프리다 칼로를 참 좋아했습니다. 그때의 추억입니다.

가운데 얼굴이 있는 프리다 칼로는 현재의 자신입니다. 그녀는 미국에 있을 때 입었던 유럽식 볼레로와 하얀색 치마를 입고 있습니다. 현재의 프리다 칼로는 남편에게 더 이상 사랑받지 못합니다. 하지만 그녀는 기회가 있다고 생각합니다. 그래서 남편에게 사랑받던 프리다 칼로는 현재의 프리다 칼로와 아직 팔짱을 끼고 있습니다.

상대를 너무 사랑하면 아무리 미운 짓을 해도 버릴 수가 없습니다. 복수도 할 수 없습니다. 속 앓으며 슬퍼하거나 기다리는 수밖에 없죠. 팔을 보세요. 손이 없습니다. 사랑하기 때문에 아무것도 할 수 없습니다. 프리다 칼로의 얼굴을 보세요. 펑펑 울고 있습니다. 그래도 원망은 없습니다.

이제 가슴을 보세요. 길고 가느다란 막대가 가슴을 뻥 뚫었습니다. 구멍 난 가슴 뒤로는 파란 하늘이 보입니다. 막대기 오른쪽 끝에는 사랑의 신 큐피드가 앉아 있습니다. 남편과 동생에게 사랑의 화살을 쏜 녀석입니다.

부분컷

작품의 배경은 해변입니다. 왼편의 황토색 대지와 산들은 멕시코이고, 오른편은 멕시코를 떠날 수 있는 바다입니다. 현재 프리다 칼로는 한 발은 멕시코의 땅 위에 두고, 다른 발은 밀려오는 바닷물에 담그고 있습니다. 그녀의 오른발에는 구두가 신겨져 있고, 왼발에는 돛단배가 신겨져 있습니다. 그녀는 갈등하는 중입니다. 고통을 잊기 위해 미국으로 떠날지, 아니면 멕시코에 그냥 있을지.

그녀의 가슴에서 잘려 나온 엄청난 크기의 심장은 피를 줄줄 흘리고 있는데, 그 피는 멕시코의 대지 쪽으로 흐르고, 바닷물에도 섞여 들어갑니다. 프리다 칼로는 멕시코에 있든, 미국에 가든 고통

부분컷

을 잊을 수 없다는 것을 압니다. 어느 곳에 가도 자신의 심장에서 나온 피가 섞여 있을 테니까요.

남편과 동생의 관계에 충격을 받고 얼마 후 프리다 칼로는 미국으로 갑니다. 그리고 약간은 방탕한 생활을 합니다. 여러 남자와도 사귀고 여자와도 사귑니다. 하지만 남편을 잊지는 못했습니다. 디에고 리베라를 향한 그녀의 사랑이 매우 컸기 때문이죠.

상처를 보듬어주는
마음속의 프리다 칼로

두 명의 프리다

이 작품이 처음 소개되었을 때 미술 전문가들은 깜짝 놀랐습니다. "대단한 초현실주의 작품이다! 어떻게 미술 중심지도 아닌 멕시코에서 활동하던 여류 화가가 최신 유행인 초현실주의 작품을 이토록 독특하게 그릴 수 있단 말인가?"라고 말이죠. 초현실주의를 주창한 유명 작가 앙드레 브르통*Andre Breton*도, 파블로 피카소*Pablo Picasso*도, 바실리 칸딘스키*Wassily Kandinsky*도 프리다 칼로를 극찬했습니다. 대체 어떤 작품일까요? 지금부터 살펴보겠습니다.

이 작품의 제목은 〈두 명의 프리다〉입니다. 그림 속에는 2명의 프리다 칼로가 나옵니다. 둘은 손을 잡고 등받이가 없는 기다란 의자에 앉아 있습니다. 유심히 보면 둘의 얼굴이 닮았습니다. 프리다 칼로가 자신을 둘로 나누어 그렸기 때문이죠. 현실과 다르지만 발상은 기발

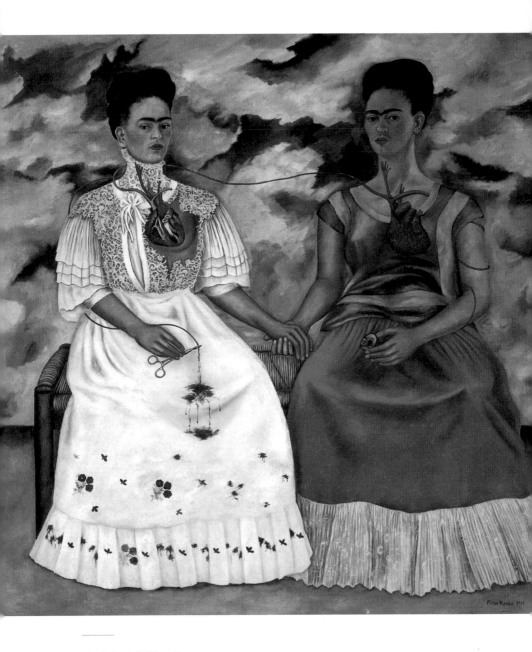

두 명의 프리다(1939)

합니다.

현실과 다른 것은 계속 나옵니다. 두 프리다 칼로의 시뻘건 심장이 생생히 보입니다. 진짜 심장이 몸 밖으로 드러난 것인지, 아니면 가슴이 투명해져 안에 있는 심장이 보이는 것인지는 알 수 없지만, 그것이 무엇이라 해도 현실 세계는 정말 아닙니다. 게다가 2개의 심장은 가느다란 핏줄로 연결되었습니다. 한 사람에게 하나씩 있어야 할 심장이 이어지다니요. 화가는 정말이지 현실을 그릴 생각이 없어 보입니다. 이제부터는 그러려니 하고 보겠습니다.

처음부터 이상했던 심장들은 원래의 기능에는 관심이 없는 듯 점점 이해하기 어려운 방향으로 흘러갑니다. 비교적 건강해 보이는 오른쪽 여자의 심장에서 나온 혈관은 여자의 왼팔을 둘둘 감다가 왼손 끝으로 연결되는데, 그 끝에는 타원형으로 생긴 작은 무언가가 있습니다. 자세히 보면 그것은 액자이고, 액자 안에는 한 남자의 초상화가 들어 있습니다. 핏줄은 그 작은 초상화와 연결된 것입니다. 어쩌면 연결된 것이 아니라, 그 작은 초상화로부터 핏줄이 시작되었는지도 모릅니다.

건강에 문제가 있는 것인지, 아니면 외부적 요인으로 손상된 것인지 여기저기가 잘린 왼쪽 여자의 심장에서 나온 혈관은 그녀의 오른팔 뒤로 이어지는데, 그 끝이 잘렸습니다. 그래서 그녀는 수술용 집게로 지혈하는 중입니다.

하지만 피는 하얀색 치마 위로 뚝뚝 떨어집니다. 지혈이 잘 되지

않나 봅니다. 피는 계속 떨어져 치마의 굴곡진 부분에서 작은 핏물
웅덩이를 만들다가 그것마저 넘쳐 그 아래에 피 웅덩이를 또 만들었
습니다.

그런데 그녀들의 표정은 덤덤합니다. 핏줄이 몸을 감싸고 피가 뚝
뚝 떨어지는데도, 놀라거나 벌벌 떨지 않습니다. 그렇다면 늘 이런
일들이 벌어졌다는 뜻인가요? 아니면 감정을 표현할 기력조차도 잃
어버렸다는 뜻인가요? 아무리 보아도 현실성이 떨어져 이해하기 어
려운 기묘하고 공포스러운 그림입니다. 이 작품을 처음 접한 서구의
미술가들이 독특한 초현실주의 작품이라며 열광한 이유가 분명해
보입니다. 작품 속에 현실 세계는 어디에도 없습니다.

초현실주의의 탄생 배경은 이렇습니다. 눈에 보이는 것을 그리는
것이 미술의 기본이었습니다. 자신이 본 것을 남들에게 전달하거나

기록으로 남기기 위함이었죠. 하지만 오랜 시간이 흐르다 보니 그런 기본적인 규칙들조차 식상해하는 미술가들이 생겼습니다. '왜 꼭 그래야 되지?' 어처구니 없는 질문 같지만 그들의 상상력은 무한대입니다. 결국 그들은 새로운 미술을 만들어냈습니다. 현실을 그리지 않는 것이죠. 간단히 말하면 꿈 같은 것, 의식을 넘어서는 무의식의 세계를 그리는 것입니다.

초현실주의 미술이 등장하자 그 새로움에 사람들은 열광했습니다. 그리고 유행하기 시작했죠. 그즈음 〈두 명의 프리다〉가 발표되었습니다. 그래서 사람들은 작품을 보자마자 초현실주의로 이해한 것입니다. 하지만 오해입니다. 프리다 칼로는 그림을 통해 위안받을 수밖에 없었던 안타까운 자신의 처지를 지극히 현실적으로 그렸을 뿐이었습니다.

이제부터 프리다 칼로의 입장에서 그림을 감상해보겠습니다. 왼쪽 빅토리아*victoria*풍의 하얀 드레스를 입은 프리다 칼로는 현재의 프리다 칼로입니다. 그녀는 자신의 겉모습에 더해 마음 상태까지 그려놓았습니다. 그녀는 지금 심장이 찢어지는 듯한 고통을 겪고 있습니다. 심장에 연결된 핏줄에서는 아무리 막으려고 해도 피가 뚝뚝 떨어집니다. 그녀는 이 고통을 끝낼 자신이 없습니다. 앞으로도 고통은 이어질 것입니다.

그렇다면 '왜 얼굴에 고통을 겪는 괴로운 표정이 하나도 나타나

있지 않지?'라는 의문이 들 수 있습니다. 가끔 아프다면 일그러질 수도 있습니다. 하지만 그녀는 너무나 큰 교통사고와 너무나 큰 고통을 겪었고, 그것이 지금도 이어지죠. 그녀는 그 고통을 항상 넘어서야 했고, 어쩌면 얼굴을 찡그린다는 건 고통에 굴복하는 것이라고 생각했을지도 모릅니다. 그래서 그런지 그녀의 모든 자화상 속 표정은 무덤덤합니다. 심지어 대부분의 사진 속 표정도 무덤덤합니다.

그렇다면 지금 그녀가 겪는 고통은 무엇일까요? 바람기 많은 남편 디에고 리베라에 관한 것입니다. 그는 그녀의 여동생과도 육체관계를 갖더니 이제는 이혼을 하자고 합니다. 그것이 서로를 위해 더 좋을 거라고 했습니다. 프리다 칼로는 요구에 순순히 응해주었습니다. 마음은 아팠지만 그의 생각을 거스를 수는 없었습니다. 어떻게 되었든, 무슨 일이 벌어졌든 디에고 리베라에 대한 그녀의 사랑만큼은 변하지 않았기 때문입니다.

오른쪽에 그려져 있는 프리다 칼로는 현재의 프리다 칼로를 위로하는 프리다 칼로입니다. 무슨 말인지 잘 이해가 안 되시죠?

그녀는 어린 시절에 창문에 입김을 불고 손가락으로 그림을 그리던 중, 이상한 체험을 했다고 했습니다. 창문에 그린 그림 속으로 빨려 들어갔다는 것이죠. 그러자 눈앞에는 드넓은 평원이 펼쳐졌고, 어떤 친구가 기다리고 있었다고 합니다. 그 친구는 많이 웃어주었고 즐거워했으며, 목소리만 듣고도 모든 것을 이해해주었다고 했습니다. 그래서 행복했다고 했죠. 지금 오른편에 있는 프리다 칼로는 그때 이

후 그녀가 필요할 때마다 나타
나 위로해주던 마음속의 프리
다 칼로입니다.

　그녀는 현실의 프리다 칼로
의 손을 꼭 잡아줍니다. 그리고
자신의 건강한 심장에서 나오
는 피로, 심장이 아픈 프리다 칼로에게 피를 공급해줍니다. 마음속의
프리다 칼로는 왼손 끝에 남편 디에고 리베라의 초상화를 아직 들고
있습니다. 현실의 프리다 칼로는 디에고 리베라에게 버림받았지만,
마음속의 프리다 칼로는 아직 디에고 리베라의 사랑을 받고 있는 것
이죠. 그렇다면 희망은 있습니다. 디에고 리베라의 사랑을 다시 받을
희망입니다.

　이렇듯 하나씩 살펴보면 이 작품은 초현실주의 작품이 아닙니다.
그녀의 현실 속 이야기를 그린 것이라 내용이 분명합니다. 일반적인
초현실주의 작품들은 현실 속 이야기가 아니기 때문에 내용의 앞뒤
가 맞지 않죠. 그렇다면 프리다 칼로는 초현실주의 화가가 절대 아닌
걸까요? 어떤 그림도 그렇게 단정하기는 어렵습니다. 그녀의 마음이
꿈일 수도 있으니까요.

위로하고 위로받는
프리다 칼로

숲속의 두 누드

〈숲속의 두 누드〉가 그려진 1939년은 프리다 칼로에게 가장 슬픈 해였는지도 모릅니다. 디에고 리베라와 이혼을 했기 때문입니다. 이혼 자체가 세상에서 가장 힘든 일은 아닐 수도 있겠지만, 디에고 리베라는 프리다 칼로에게 우주에서 유일무이한 존재였습니다. 그러니 그와의 이혼은 그녀에게 정말 힘든 일이었죠.

이혼의 원인은 그의 끊임없는 배신입니다. 사실 디에고 리베라의 바람기가 새삼스러운 것은 아니었습니다. 몇 년 전에는 프리다 칼로의 친여동생과도 관계를 가졌던 남편입니다. 그랬을 때도 얼마간의 별거 정도에서 마무리되었죠.

하지만 그의 바람기는 멈추지 않았고, 결국 1939년에 곪았던 것이 터지고야 말았습니다. 사실 결혼 생활은 그해 봄부터 이미 파탄이 났습니다. 하지만 프리다 칼로는 디에고 리베라였기에 참으려고 온갖

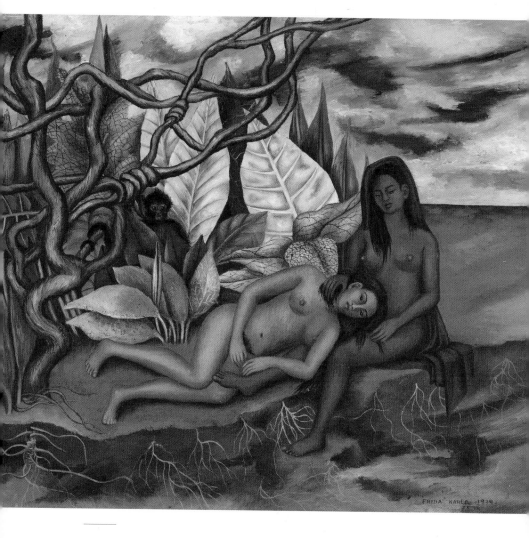

숲속의 두 누드(1939)

노력을 했죠. 그해 10월 프리다 칼로는 법적으로 이혼 절차를 밟게 됩니다. 마음의 충격은 건강에도 좋지 않습니다. 안 그래도 정상이 아니었던 그녀의 육체는 점점 더 고통으로 시달려갔습니다. 마음도 무너지고 몸도 고통스러운 프리다 칼로에게 위로가 필요했습니다.

이번에 소개할 작품의 제목은 〈숲속의 두 누드〉입니다. '누드'라고 하면 떠오르는 몇 가지 이미지가 있지만, 이 작품은 기존에 보았던 어떤 누드와도 다릅니다. 에로틱하지가 않습니다. 남자들이 감상할 만한 전형적인 누드화가 아닙니다. 〈숲속의 두 누드〉는 여자들이 위로를 주고받는 이야기입니다.

그림에 벌거벗은 두 여자가 있습니다. 오른편 여자는 땅바닥에 걸터앉아 있고, 왼편 여자는 오른편 여자의 허벅지를 베개 삼아 옆으로 누워 있습니다.

좀 더 세밀하게 보죠. 오른편 여자의 피부색은 왼편 여자보다 어둡습니다. 머리에는 빨간 숄을 둘렀습니다. 단순 멋내기용 숄은 아닌 것 같습니다. 굉장히 큽니다. 여자는 바닥까지 내려온 그 숄을 깔고 앉았습니다.

검은 피부의 여자는 땅바닥에 앉아 있지만, 마치 의자에 앉은 것처럼 왼쪽 다리를 굽히고 있습니다. 자세히 보면 얼마 전에 지진이 났는지 두 여자들 앞의 땅이 갈라져 있습니다. 검은 피부의 여자는 왼편 다리를 그 벌어진 땅 안에 놓았기에 걸터앉은 것 같은 포즈를 취

할 수 있었습니다. 그녀가 두른 빨간 솔도 벌어진 땅속으로 늘어뜨려져 있습니다. 늘어진 솔 끝에서는 핏방울 같은 액체가 뚝뚝 떨어져 갈라진 땅속으로 스며듭니다.

부분컷

이번에는 포즈입니다. 검은 피부의 여자는 오른손으로 허벅지를 베고 있는 하얀 피부 여자의 목을 감싸고 어루만져줍니다. 왼손은 누워 있는 여자의 흘러내린 머리카락을 만지작거립니다. 표정까지 보면 확실히 알 수 있습니다. 검은 피부의 여자는 누워 있는 하얀 피부의 여자를 연민의 감정으로 내려다보며 쓰다듬고 위로하는 중입니다.

이번에는 누워 있는 하얀 피부의 여자입니다. 여자의 시선은 정면을 향합니다. 눈으로 무언가 말합니다. 눈을 마주친 사람이 자기 말에 끄덕여주고 이해해줄 거라 믿는 건지 긴장감은 보이지 않습니다.

하얀 피부의 여자는 지친 몸을 검은 피부 여자에게 온전히 맡겼습니다. 왼팔은 검은 피부 여자의 허벅지와 종아리에 얹었고, 오른팔은 힘없이 떨어뜨렸습니다. 그녀의 얼굴에서 고통은 느껴지지 않습니다. 위로가 그녀에게 제대로 전달된 것 같습니다.

그렇다면 벌거벗고 위로해주는 여자와 벌거벗은 채 위로받는 여자는 도대체 누구일까요? 프리다 칼로는 누구인지 제목에도 명시하지 않았습니다. 하지만 알아보기가 그리 어렵지는 않습니다.

두 여자는 모두 프리다 칼로입니다. 큰 고통 속에서 위로받고 있는 프리다 칼로와 자신을 위로해주는 또 다른 프리다 칼로가 한 작품 속에 그려진 것이죠. 프리다 칼로는 이런 작품을 그린 적이 여러 번 있었고, 스스로도 자기 안에 여러 명의 자기가 있다고 했습니다. 프리다 칼로를 아는 사람들도 그녀에게는 다양한 그녀가 존재했다고 말했습니다.

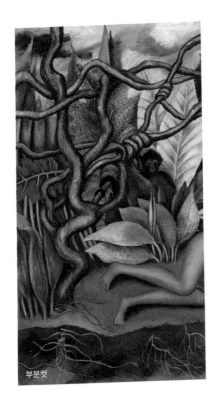

부분컷

이번에는 배경을 보죠. 왼편은 정글입니다. 지나치게 큰 잎사귀들이 삐죽삐죽 솟아 있는 모습에서 땅의 영양분이 너무 많지 않았나 걱정될 정도의 과도한 생명력이 느껴집니다. 나무 역시 곧게 자라지 않고 구불구불 용트림하며 솟구칩니다. 이곳은

할 수 있었습니다. 그녀가 두른 빨간 솔도 벌어진 땅속으로 늘어뜨려져 있습니다. 늘어진 솔 끝에서는 핏방울 같은 액체가 뚝뚝 떨어져 갈라진 땅속으로 스며듭니다.

부분컷

이번에는 포즈입니다. 검은 피부의 여자는 오른손으로 허벅지를 베고 있는 하얀 피부 여자의 목을 감싸고 어루만져줍니다. 왼손은 누워 있는 여자의 흘러내린 머리카락을 만지작거립니다. 표정까지 보면 확실히 알 수 있습니다. 검은 피부의 여자는 누워 있는 하얀 피부의 여자를 연민의 감정으로 내려다보며 쓰다듬고 위로하는 중입니다.

이번에는 누워 있는 하얀 피부의 여자입니다. 여자의 시선은 정면을 향합니다. 눈으로 무언가 말합니다. 눈을 마주친 사람이 자기 말에 끄덕여주고 이해해줄 거라 믿는 건지 긴장감은 보이지 않습니다.

하얀 피부의 여자는 지친 몸을 검은 피부 여자에게 온전히 맡겼습니다. 왼팔은 검은 피부 여자의 허벅지와 종아리에 얹었고, 오른팔은 힘없이 떨어뜨렸습니다. 그녀의 얼굴에서 고통은 느껴지지 않습니다. 위로가 그녀에게 제대로 전달된 것 같습니다.

그렇다면 벌거벗고 위로해주는 여자와 벌거벗은 채 위로받는 여자는 도대체 누구일까요? 프리다 칼로는 누구인지 제목에도 명시하지 않았습니다. 하지만 알아보기가 그리 어렵지는 않습니다.

두 여자는 모두 프리다 칼로입니다. 큰 고통 속에서 위로받고 있는 프리다 칼로와 자신을 위로해주는 또 다른 프리다 칼로가 한 작품 속에 그려진 것이죠. 프리다 칼로는 이런 작품을 그린 적이 여러 번 있었고, 스스로도 자기 안에 여러 명의 자기가 있다고 했습니다. 프리다 칼로를 아는 사람들도 그녀에게는 다양한 그녀가 존재했다고 말했습니다.

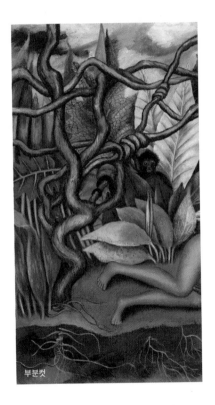

부분컷

이번에는 배경을 보죠. 왼편은 정글입니다. 지나치게 큰 잎사귀들이 삐죽삐죽 솟아 있는 모습에서 땅의 영양분이 너무 많지 않았나 걱정될 정도의 과도한 생명력이 느껴집니다. 나무 역시 곧게 자라지 않고 구불구불 용트림하며 솟구칩니다. 이곳은

프리다 칼로가 사랑하는 멕시코의 대지입니다. 그녀가 생각하는 멕시코의 대지는 자연의 기운을 먹고 자라나는 하나의 생명 덩어리입니다.

갈라진 땅 안에는 식물들의 뿌리가 보입니다. 대지가 생명의 기운을 순환시키는 과정을 보여주는 것입니다. 죽으면 흙이 되고, 흙은 태양의 빛을 받아 영양분이 되고, 땅의 영양분이 다시 생명을 탄생시킵니다.

프리다 칼로는 멕시코계 어머니와 독일계 아버지 사이에서 태어난 혼혈입니다. 그녀는 태생적으로 이중성을 가진 자신을 검은 피부 누드와 하얀 피부 누드로 구분해, 위로하는 프리다 칼로와 위로받는 프리다 칼로로 그려놓은 것입니다. 좋아하는 멕시코의 생명의 대지 위에서 말이죠.

자주 그랬듯이, 이 작품에도 프리다 칼로는 또 다른 의미를 집어넣었습니다. 저 두 누드 중 누워 있는 사람은 프리다 칼로고, 위로해주는 사람은 그녀의 동성 애인 중 1명일 수 있습니다. 프리다 칼로는 양성애자입니다. 이성의 애인과도, 동성의 애인과도 육체관계를 즐겼습니다. 남편 디에고 리베라도 이 사실을 알고 있었습니다. 그는 자기는 수많은 여자와 즐기면서도 프리다 칼로가 다른 남자와 만나는 것을 결코 용납하지 않아, 그녀가 이사무 노구치*Isamu Noguchi*와 몰래 즐기다 들켰을 때는 총을 들고 쫓아올 정도였죠. 하지만 동성 애인과 만나는 것은 방관을 넘어 부추기기까지 했습니다.

프리다 칼로는 평생 엄청난 육체적 고통에 시달렸습니다. 그렇게 아파보지 못한 사람은 이해하기 어려울 수도 있겠지만, 그녀는 남자든 여자든 육체적 관계를 통해 고통을 위로받았던 것으로 보입니다. 특히 그녀는 건강이 악화되면서 더 많은 여자와 관계를 가졌다고 합니다. 정글 한가운데, 구불거리며 하늘로 치솟는 나무와 커다란 잎사귀 사이에 검은 원숭이 1마리가 보입니다. 그녀가 키우던 거미원숭이입니다. 원숭이는 멕시코 고대 신화에서는 정욕을 상징하는 동물로 나옵니다. 프리다 칼로가 여자 애인과 육체적 위로를 주고받을 때 저 원숭이는 보고 있었겠죠?

마지막으로 위로받는 누드는 프리다 칼로, 위로해주는 누드는 멕시코 대지의 여신이라고 보는 해석도 있습니다. 빨간 숄 때문입니다. 검은 피부의 여인이 프리다 칼로라고 본다면 빨간 숄은 고통의 상징으로 해석될 수도 있고, 검은 피부의 여인이 대지의 여신이라고 본다면 신의 상징으로 볼 수도 있습니다. 마치 성모 마리아가 머리에 두른 것처럼 말이죠.

1939년 11월에 디에고 리베라와 법적으로 이혼을 한 프리다 칼로

는 1940년 12월 재혼을 합니다. 상대는 다름 아닌 디에고 리베라입니다. 우주에서 유일무이한 그를 잊을 수는 없었겠죠.

프리다 칼로는 가까운 친구였던 여배우 돌로레스 델 리오*Dolores del Río*에게 이 작품을 선사했습니다.

이제부터 당신보다
나를 더 사랑할 거예요

짧은 머리를 한 자화상

넓은 방 안에 멕시코 전통 의자가 덩그러니 놓여 있고, 그 위에 프리다 칼로가 앉아 있습니다. 그녀는 허리를 꼿꼿이 세운 채 우리를 바라봅니다. 그녀의 주위에는 잘린 머리카락이 사방에 흩어져 있습니다. 머리카락은 살아 있는 생명체처럼 꿈틀거리며 온갖 곳을 돌아다니고, 의자에도 기어올라가 매달리거나 묶여 있습니다. 왜 이렇게 기이한 자화상이 그려진 걸까요?

이 작품의 제목은 〈짧은 머리를 한 자화상〉입니다. 이것은 1940년 프리다 칼로가 33살 되던 해에 그린 것입니다. 1940년이라면 그토록 믿고 의지하던 디에고 리베라와 이혼을 한 직후입니다. 그래서 그때의 심경을 이 작품에서 찾아볼 수 있습니다.

작품을 자세히 살펴보니 첫 번째 실마리가 눈에 들어옵니다. 바로

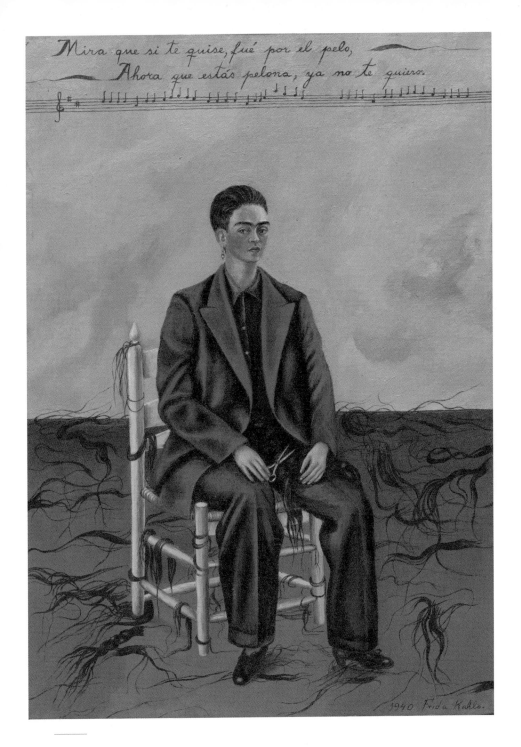

짧은 머리를 한 자화상(1940)

화면 제일 윗부분에 그려진 악보입니다. 가사도 적혀 있습니다.

봐, 내가 널 사랑했다면 그건 네 머리카락 때문이었어. 이제 넌
대머리야. 난 더 이상 널 사랑하지 않아.

당시 유행하던 대중가요의 가사입니다.

첫 번째 심경이 드러났습니다. 그녀는 자신의 머리를 다 잘라놓고
는 디에고 리베라에게 더 이상 자신을 사랑하지 말아달라고 외치는
것입니다. 당신이 좋아하던 긴 머리도 잘랐고, 당신이 좋아하던 멕시
코 전통 치마도 벗었으니, 더 이상 자신을 사랑할 이유가 없지 않냐
는 것이죠. 그녀는 노래처럼 대머리가 된 것이 아니고 스스로 가위로
자신의 머리를 잘랐습니다. 사랑을 거부한 것입니다. 긴 머리를 좋아
했던 남편을 향한 일종의 보복일 수도 있습니다. 그런데 좀 이상합니
다. 이혼은 남편이 먼저 요구했고, 다른 여자들이 언제나 많은 그는
더 이상 프리다 칼로에게 미련을 갖고 있지도 않아 보이는데 말이죠.

그렇다면 이런 그림을 구태여 그릴 필요가 있었을까요? 있었습
니다. 왜냐하면 아무리 디에고 리베라가 미운 짓을 해도, 그의 얼굴
만 보면 마음이 녹아 다시 받아들일 수밖에 없는 자신을 잘 알기 때
문입니다.

두 번째 심경은 다짐입니다. 결혼하고 지금껏 프리다 칼로는 남편
에게 사랑받기 위해 노력했습니다. 남편에게 사랑받았을 때가 가장

행복했으니까요. 그래서 남편이 좋아하는 옷을 입고 남편이 좋아하는 헤어스타일을 했습니다. 그는 전통적인 멕시코 스타일을 좋아했죠. 하지만 그와 함께했던 시간은 항상 마음의 고통이 있었습니다.

남편 디에고 리베라는 원래 한 여자만 사랑하는 스타일이 아니었습니다. 아니, 한 여자만 사랑했는지도 모르죠. 하지만 그는 모델이 된 대부분의 여자와 육체관계를 가졌고, 그럴 때마다 "그건 단지 악수와 비슷한 거야. 그렇게 신경 쓸 일이 아니야"라고 말했습니다. 더군다나 동생까지 건드린 남편을 이제는 더 이상 봐줄 수는 없었죠.

디에고 리베라의 사랑만 바라보고 산다면 영원히 고통에서 벗어날 수 없다는 것을 그녀는 깨닫게 되며, 이제 독립 선언을 하는 것입니다. 그래서 이혼을 하고, 이 작품을 그렸습니다. 그녀는 그림 속에서 자신의 머리를 싹둑싹둑 다 잘라냈습니다. 몸에서 떨어져 나간 머리카락은 황토색 대지 위로 흩어집니다. 아쉬워할 것도 없습니다. 머리카락은 곧 썩어 땅으로 스며들어, 다시 식물로 자랄 테니까요. 프리다 칼로는 멕시코 토속 신앙의 죽음과 삶의 순환을 믿었습니다.

프리다 칼로의 어린 시절을 모르는 사람은 '왜 남자 양복을 입었을까?' 하는 의문을 가질 수도 있지만, 사실 프리다 칼로는 어릴 때부터 가족 행사에서 양복을 많이 입었습니다. 결혼을 하고 나서야 남편이 좋아하는 멕시코 전통 의상을 많이 입었죠. 그림에서 양복을 입은 이유는 결혼하기 전으로, 다시 말해 디에고 리베라에게 의존하기 전의 독립적인 모습으로 돌아가겠다는 의지입니다.

노란 멕시코 전통 의자에 앉은 프리다 칼로는 허리를 쭉 폈습니다. 원래 그녀는 교통사고 후에 허리 펴기가 쉽지 않았는데 말이죠. 하지만 앞으로는 쭉 펴고 살아볼 생각입니다. 그녀의 얼굴에서는 오히려 편안함이 느껴집니다.

그림으로 자립을 시작하다

가시 목걸이와 벌새가 나오는 자화상

　프리다 칼로는 32살에 디에고 리베라와 이혼을 하고 스스로 생활비를 벌어야겠다는 생각을 합니다. 더 이상 남자 돈은 받고 싶지 않았던 것이죠. 감정이 상할 대로 상한 프리다 칼로 입장에서는 당연한 감정입니다. 그녀는 이러한 생각을 편지를 통해 주변에 밝히기도 합니다.

　몸이 건강하지 못해 많은 선택권이 없었던 프리다 칼로는 이제부터 적극적으로 그림을 그려 생계를 유지해야겠다고 결심합니다. 물론 그림은 예전에도 그렸습니다. 오랜 침대 생활을 할 수밖에 없었던 프리다 칼로에게 그림은 감정을 표출할 수단이자, 고통을 다소 덜어줄 수 있는 방편이었기 때문이죠. 하지만 전 남편 디에고 리베라가 굉장히 유명한 화가라 괜히 나섰다가 비교만 당한다거나 남편의 명성에 해가 될까 싶어 적극적으로 나서지는 못했던 것입니다.

이제 그녀는 본격적으로 나서려고 합니다. 뉴욕과 파리 전시에서 피카소, 칸딘스키, 마르셀 뒤샹*Marcel Duchamp* 등에게 초현실주의 화가로 인정받았던 만큼, 그녀의 작품이 워낙 독특해 인상적으로 비추어졌던 것도 사실입니다. 하지만 정작 팔려고 한다면 잘 팔릴 수 있을까요?

작품 내용도 걱정입니다. 화가의 자화상을 구입하려는 수집가들이 많이 있을까요? 그렇다고 프리다 칼로는 아주 유명한 화가도 아니었습니다. 자화상을 많이 그린 화가로 렘브란트 반 레인*Rembrandt van Rijn*, 빈센트 반 고흐 등이 있지만 그들도 팔려고 그렸던 것은 아닙니다. 소재가 부족하거나, 자신을 돌아보기 위해 그렸습니다. 하지만 프리다 칼로는 자화상 외에는 별로 그려본 적이 없었기 때문에 어쨌든 자화상으로 인정받아야 합니다. 그때쯤 그린 작품이 〈가시 목걸이와 벌새가 나오는 자화상〉입니다.

프리다 칼로는 온 정성을 다해 그렸습니다. 남편이었던 디에고 리베라가 이혼 후부터 프리다 칼로의 걸작들이 나오기 시작했다고 말할 정도였습니다. 그중에서도 특히 이 작품에는 정성이 더 들어갔을 것입니다. 왜냐하면 그리기 전부터 구입할 사람이 결정되어 있었는데, 그는 친구이자 한때 애인이었던 니콜라스 머레이*Nickolas Muray*였으니까요.

작품을 보시죠.

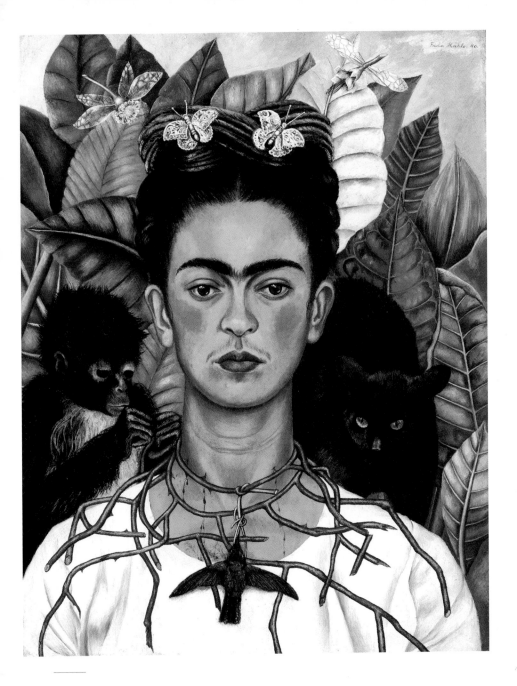

가시 목걸이와 벌새가 나오는 자화상(1940)

그녀의 예전 자화상들은 약간 빗겨 앉아 있거나, 정면을 보고 앉아 있어도 얼굴은 옆으로 틀어서 보는 경우가 많았는데, 이 자화상은 완전히 똑바로 앉아 정면을 바라보고 있습니다. 세상을 대하는 그녀의 태도에 미묘한 변화가 느껴집니다. 피하지 않고 정면으로 나아가겠다는 그녀의 속마음이 담긴 게 아닐까요? 그런 자세에 맞추어 눈빛도 바뀌었습니다. 정면을 응시하지만 초점은 허공에 있습니다. 그래서 마주보는 사람이 부담스럽지 않습니다. 예전에는 대부분 공격적으로 바라보았죠.

머리를 단정하고 예쁘게 손질하고 정면을 바라보는 프리다 칼로는 하얀색 옷을 입었습니다. 그런데 목에 여러 겹의 가시나무 줄기를 두르고 있습니다. 가시에 찔려 목에서 피가 떨어집니다. 그녀가 자신의 상황을 감상자에게 그대로 노출시키는 대목입니다. 얼굴에 고통이 드러나지 않았고, 옷 매무새 역시 흐트러지지 않았지만, 마음속에는 고통으로 피가 뚝뚝 떨어진다는 의미인 것이죠. 흥미로운 것은 자신을 순교자로 표현했다는 점입니다. 하얀색 옷과 가시나무는 그리스도를 연상시킵니다. 이것은 그녀의 의도로 보입니다.

가운데가 붙은 프리다 칼로의 눈썹은 유명합니다. 이 그림에 이것을 그대로 그렸습니다. 그리고 시선을 내려 아래를 보면, 그 눈썹과 어울리는 새 1마리가 목에 매달려 있습니다. 자세히 보면 죽은 벌새입니다. 벌새는 멕시코 토속 신앙에서 사랑과 행운을 가져다주는 마법의 부적으로 사용되었으며, 아즈텍 문명에서는 환생의 상징이었

습니다. 프리다 칼로는 저 진한 눈썹으로 자신의 존재를 각인시키고, 동시에 여러 상징물들을 넣어 초월적 존재로 비추어지고 싶었던 것 같습니다.

그녀의 왼편 어깨 뒤에 걸터앉아 두 손을 모으고 진지하게 무엇인가에 몰두하는 거미원숭이는 프리다 칼로가 키웠던 카이미토 드 구야발입니다. 남편 디에고 리베라가 선물로 사준 동물이죠. 키우는 애완동물을 소개하려고 그린 것이라는 단순한 해석도 있지만, 어떤 평론가는 "저 원숭이가 프리다 칼로의 목에 있는 가시나무를 자꾸 건드려 그녀의 고통을 더해주려는 것이다. 즉, 저 원숭이는 디에고 리베라를 비유한 것이다"라고 말합니다.

그녀의 오른편 어깨 뒤에 있는 검은 고양이는 '대부분의 검은 고양이가 그렇게 해석되듯 죽음과 불운의 상징으로 사용된 것이다' '어떻게 될지 모르는 미래의 불안감을 저 고양이로 대신한 것이다'라는 해석이 있고, 다른 한편에서는 '고양이가 아니

라 검은색 재규어'라고도 해석합니다. 고대 아즈텍 문명에서 검은 재규어는 왕을 상징하는 동물이었고, 그것은 강한 힘과 수호신을 의미합니다. 그런 해석이 맞다면 저 재규어는 어떤 영적인 무엇이 자신을 지켜주었으면 좋겠다는 바람에서 그린 것일 수 있습니다.

이번에는 그녀의 머리를 보겠습니다. 단정하게 손질된 머리에는 은빛 나비 브로치가 2개 꽂혀 있습니다. 나비는 부활을 의미하므로, 그녀가 끊임없이 죽음을 상상하고 있었다는 것을 짐작할 수 있습니다. 그녀의 은빛 브로치 바로 위에는 무언가가 날아다니는데, 날개를 보면 잠자리 같고 머리를 보면 꽃 같군요. 꽃으로 만든 잠자리입니다. 이는 상상의 동물입니다. 잠자리 역시 부활과 환생의 상징입니다.

마지막으로 프리다 칼로 뒤에는 커다란 잎사귀들이 빼곡히 들어차 있습니다. 이는 멕시코의 정글을 묘사한 것입니다. 그녀는 자신이 멕시코 원주민의 뿌리를 이어받았다는 것을 작품 속에서 이런 식으로 종종 표현했습니다.

프리다 칼로가 바라던 대로 이 작품은 옛 애인이었던 니콜라스 머레이_Nickolas Muray_가 구입했습니다. 그는 프리다 칼로를 어떻게든 돕고 싶어 했습니다.

그녀는 이후에도 고객이 원하는 대로 그려주기보다는 자기 스타일대로 작품을 그려나갔습니다. 당연히 대중적 인기를 얻기가 어려웠기 때문에 주로 지인들이나 특별히 그녀 스타일을 좋아하던 사람에게 판매되었습니다. 하지만 지금 프리다 칼로의 인기는 대단합니다. 그때 프리다 칼로를 도우려고 작품을 구입했던 사람들은 그 이상의 충분한 보상을 받았다고 보아야죠.

영원한 사랑을 꿈꾸다

디에고와 프리다

이번에 소개할 작품은 1944년 작 〈디에고와 프리다〉입니다.

프리다 칼로는 이 작품을 작업하기 전 처음부터 꼼꼼하게 계획을 짰습니다. 보통은 생각이 떠오르면 그림을 그리고 나중에 액자를 골라 넣었지만, 이번에는 처음부터 완전히 달랐습니다. 액자까지도 면밀하게 계획했습니다. 사실 어떻게 보면 면밀하게 계획한 것도 아닙니다. 원래부터 머릿속에 있었던 것을 마음먹고 정리 정돈하다 보니 자연스레 그리된 것입니다. 그래서 우리는 이 작품을 감상하면서 그녀의 머릿속에 오랫동안 어떤 생각이 들어 있었는지를 엿볼 수 있습니다.

먼저 액자 모양이 독특합니다. 보통은 네모난데 이것은 그렇지 않습니다. 어떤 사람은 이 모양을 백합꽃을 상상하며 만든 것이라 하

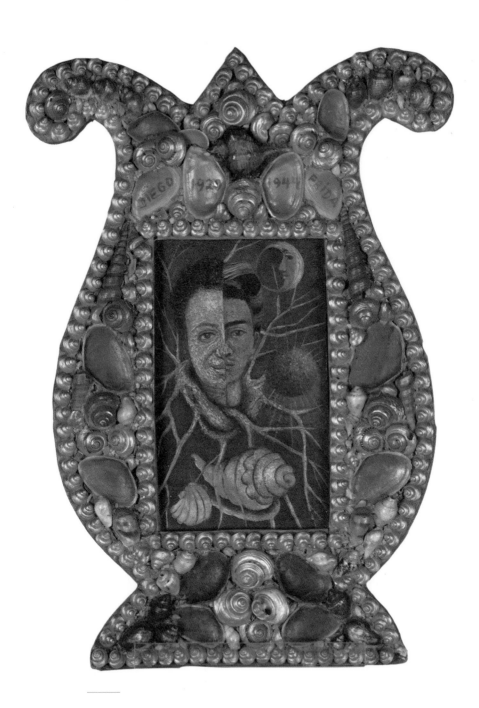

디에고와 프리다(1944)

고, 어떤 사람은 같은 해에 그려진 〈생명의 꽃〉에서 그랬던 것처럼 프리다 칼로가 자신의 자궁을 상상하며 만든 것이라고도 합니다. 둘 다를 생각한 것일 수도 있죠.

정답이 무엇이든 그녀는 액자에 큰 공을 들였습니다. 만약 액자를 작품을 돋보이게 하는 케이스로 본다면, 속 안에 넣을 그림이 엄청나게 값어치가 있었나 봅니다. 일반적인 상품도 내용물이 비싸면 포장이나 케이스도 그에 따라서 고급스러워지지 않나요? 도대체 프리다 칼로는 얼마나 중요한 그림을 넣을 계획이길래 그토록 액자에 온 정성을 다했을까요?

일단 독특한 모양의 액자가 어떻게 만들어져 있는지 살펴보겠습니다. 프리다 칼로는 모양이 독특한 액자의 외부 형태를 완성해놓고는 가장자리에 진주색 달팽이껍데기를 바닥이 보이지 않을 정도로 촘촘히 붙여놓았습니다. 달팽이껍데기는 그동안 프리다 칼로가 작품에 여러 번 등장시켰습니다. 그녀에게 그것은 탄생과 생식과 사랑의 상징이며, 성적인 의미까지 담고 있었죠. 안에 들어갈 내용이 그와 관련이 있나 봅니다.

아즈텍 문명에서는 조개껍데기나 달팽이껍데기가 고급스러운 장식물에 쓰였는데, 당시 프리다 칼로는 멕시코 민속 문화에 심취해있었기 때문에 액자 안에 귀중한 그림이 들어갈 것은 분명해 보입니다. 달팽이껍데기 장식을 쭉 두른 다음, 그보다 좀 더 큰 조개껍데기를 좌우대칭으로 여기저기 붙여놓았습니다. 그 외에 소라껍데기도 보

이고 좀 더 큰 달팽이껍데기도 보입니다.

윗부분에 흥미로운 것
이 있습니다. 4개의 조개
껍데기를 뒤집어놓아서
붙인 후에 빨간 물감을 칠
하고 그 위에 글씨를 써놓

은 게 4개 있습니다. 왼쪽부터 '디에고' '1929' '1944' '프리다'라고 써
있습니다. 1929년은 디에고 리베라와 프리다 칼로가 결혼을 한 해
고, 1944년은 이 그림이 그려진 현재입니다. 그러니 이 작품의 주인
공은 디에고 리베라와 프리다 칼로이고, 그 둘의 결혼 생활에 관한
이야기라고 생각할 수 있습니다. 그녀에게는 이렇게 공들인 만큼 무
척이나 소중한 내용이겠고요.

그 내용을 지금부터 살펴보도록 하겠습니다. 먼저 얼굴이 보입니
다. 그런데 이상하죠? 서로 다른 얼굴이 반씩 잘려 붙어 있습니다. 자
세히 살펴보면 왼쪽은 정면을 멀뚱멀뚱 바라보고 있는 디에고 리베
라의 얼굴이고, 오른쪽은 또렷하게 눈을 뜨고 정면을 바라보는 프리
다 칼로의 얼굴입니다. 디에고 리베라와 프리다 칼로가 주인공인 작
품이면 둘이 다정하게 있는 그림을 그리면 되는데, 왜 흉측하게 반이
잘린 얼굴을 하나처럼 붙여놓았을까요?

디에고 리베라는 프리다 칼로를 무척 자랑스러워했고, 상상 이상

부분컷

으로 사랑했습니다. 프리다 칼로의 사랑도 그 이상이었고요. 그것은 둘의 행동이나 편지를 보면 쉽게 알 수 있습니다. 그럼에도 그녀는 디에고 리베라의 여성 편력을 막을 수가 없었습니다. 그러다 보니 그녀는 이런 생각까지 한 것입니다. 자신과 디에고 리베라를 아예 반씩 잘라 붙여 하나로 만드는 것이죠. 한순간도 떨어지지 못하게 말입니다.

우리나라에서도 부부가 서로를 반쪽이라고 하는 경우가 있지 않나요? 프리다 칼로의 발상이 아주 이상한 생각도 아닙니다. 그녀의 바람은 그림의 중간 부분에서 한 번 더 강조됩니다. 뒤틀린 나뭇가지가 하나가 된 디에고 리베라와 프리다 칼로의 얼굴 아래 목 부분을 칭칭 동여매고 있습니다. 도저히 풀릴 것 같지가 않습니다. 게다가 나무에는 잎사귀 하나 없이 삐죽삐죽한 가지들만 있어, 자칫 잘못 풀려고 했다가는 상처만 입을 것 같습니다. 그것도 모자라서 삼중으로 동여매 풀 수 없도록 했습니다. 이렇게 그녀는 작품 안에 디에고 리베라와 자신을 결속하는 장치들을 여럿 그렸습니다.

그림 오른편에 뒤틀린 나무 끝에는 해와 달이 달려 있습니다. 멕시

코 민속 문화에서 세상은 두 가지의 대립과 공존으로 이루어져 있는데, 대표적인 것이 해와 달입니다. 당연히 해와 달은 떨어질 수가 없습니다. 그래서 이 작품에서 디에고 리베라는 해, 자신은 달로 정의한 것입니다. 둘이 영원히 떨어질 수 없게 말이죠. 더군다나 달은 의인화되어 합쳐진 둘의 얼굴을 빤히 바라보고 있습니다. 언제나 하늘에서 지켜보겠다는 뜻인가요?

그림 아랫부분에도 결속의 의미가 있습니다. 오른쪽에는 고동이 그려져 있고 왼쪽에는 물결무늬 조개가 그려져 있습니다. 앞서 살펴보았듯 이것은 성적 의미와 탄생의 의미를 담고 있습니다. 생명계가 돌아가려면 반드시 둘이 같이 있어야 하죠.

끝이 아닙니다. 프리다 칼로는 액자 안에 디에고 리베라와 자기를 묶어버립니다. 액자에는 달팽이껍데기와 조개껍데기가 촘촘히 박혀 있고, 액자 자체도 무척 두껍습니다. 아무리 애를 써도 저 액자를 빠져나가기 쉽지 않아 보입니다.

앞서 보았듯이 프리다 칼로는 액자에 부적처럼 이름과 결혼한 해를 써놓았죠. 이 그림은 가로가 7.4cm, 세로가 12.3cm로 생각보다 작습니다. 프리다 칼로는 디에고 리베라가 이 그림을 언제나 간직하고 다니기를 바라는 마음으로 액자에 이름을 썼습니다.

마지막으로 프리다 칼로는 액자 모양을 자신의 자궁처럼 만들어 다시 한번 꿈을 염원합니다. 그녀는 언젠가 말했습니다. 자신이 디에고 리베라를 탄생시킨 배아라고.

이 작품을 통해서 프리다 칼로는 디에고 리베라와 자신의 완전한 결속을 꿈꾸고 있었음을 확인할 수 있습니다. 1944년 8월 21일은 디에고 리베라와 프리다 칼로의 결혼 15주년 기념일이었습니다. 프리다 칼로는 정성스럽게 작품을 완성한 다음, 결혼 15주년 기념 선물로 디에고 리베라에게 이 작품을 줍니다. 아이러니한 점은 그 당시에 디에고 리베라와 프리다 칼로는 별거 중에 있었다는 것입니다.

둘은 별거 중이다가 결혼 15주년 기념일에 만나 성대하게 파티를 하고 선물을 주고받은 뒤 다시 별거 생활을 합니다. 하지만 죽을 때까지 그 둘은 서로를 매우 사랑했습니다. 두 사람이 모두 세상을 떠난 다음 친구들은 이렇게 회고합니다. 그들은 성스러운 괴물들이었다고.

디에고 리베라를
사랑하는 이유

디에고와 나

누구나 사랑을 해본 경험이 있습니다. 그래서 그 감정을 전혀 모르는 사람은 없죠. 하지만 사랑의 모습이 다 같지는 않습니다. 상상을 뛰어넘는 특별한 것도 많죠. 프리다 칼로와 디에고 리베라의 사랑도 그랬습니다. 그래서 그 둘을 이야기할 때 빠지지 않고 나오는 것이 사랑 이야기입니다. 작품을 보면서 그들이 대체 어떤 사랑을 했는지 살펴보도록 하죠.

이번 작품은 프리다 칼로가 42살에 그린 〈디에고와 나〉입니다. 먼저 눈에 띄는 것은 프리다 칼로의 눈물입니다. 눈물을 흘리게 한 사람은 다름 아닌 이마에 모습을 드러낸 디에고 리베라입니다.

이 작품이 그려질 즈음 디에고 리베라는 또 바람을 피우고 있었습니다. 상대는 멕시코의 유명 여배우 마리아 펠릭스*María Félix*였는데, 그

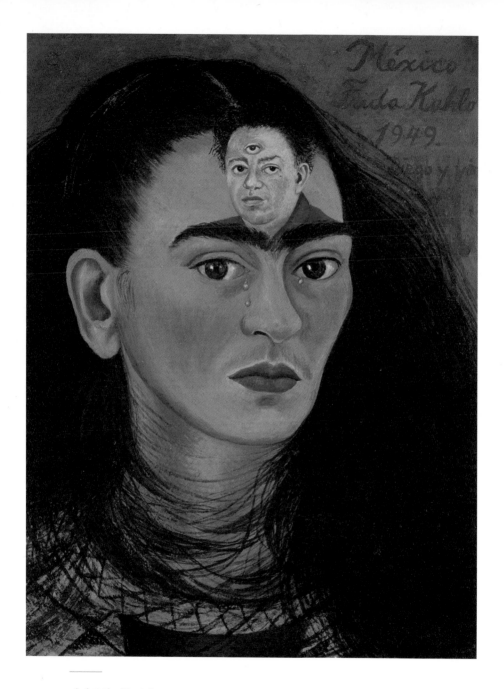

디에고와 나(1949)

녀는 매릴린 먼로*Marilyn Monroe* 같은 관능미를 자랑하는 여배우였습니다. 디에고 리베라 역시 모르는 사람이 없는 유명한 화가였습니다. 그런 둘이 드러내놓고 연애를 했으니 기자들이 가만히 있을 리 없었겠죠?

한 언론은 디에고 리베라가 프리다 칼로와 이혼만 할 수 있다면 바로 펠릭스와 결혼할 것이라고 보도했고, 다른 언론에서는 펠릭스가 디에고 리베라의 청혼을 받아들였다는 기사까지 냈습니다. 멀쩡한 부인을 두고 남편이 유명 여배우와 대놓고 연애를 했으니, 이를 지켜본 프리다 칼로의 마음은 어땠을까요?

그 마음은 이 작품을 보면 알 수 있습니다. 프리다 칼로는 눈물을 뚝뚝 흘립니다. 하지만 얼굴에 미워하는 감정은 없습니다. 오히려 애처로워 보입니다. 프리다 칼로는 남편보다 21살이나 어렸고, 당시 외국에서도 인정받을 만큼 화가로서의 입지도 굳혀나가고 있었습니다. 그런 매력 덕분에 그녀를 좋아하는 젊은 남자도 많았고요. 그런데 그녀는 지금 왜 이렇게 눈물만 흘리고 있는 것일까요?

결혼한 지 얼마 안 되어 아직 남편의 사랑 속에서 벗어나지 못한 것 아니냐고요? 아닙니다. 둘은 결혼한 지 20년이나 지났습니다. 그녀의 이마에 그려져 있는 제3의 눈을 가진 디에고 리베라를 보세요. 남편이 아무리 바람을 피워도 그녀에게 남편은 보통 사람은 보지 못하는 것을 보는 제3의 눈이 있을 정도로 누구와도 바꿀 수 없는 위대한 천재였던 것입니다.

　다시 그림을 보겠습니다. 그녀의 입술 위에 거뭇거뭇한 콧수염이 그려져 있습니다. 그녀의 자화상에는 이것이 대부분 그려져 있죠. 디에고 리베라는 프리다 칼로의 그 모습을 무척 좋아해서, 한번은 콧수염을 밀었다고 크게 화를 냈다고 합니다. 다른 이유가 있어서 그런 것은 아니고, 디에고 리베라가 프리다 칼로의 미소년 같은 이미지를 사랑했기 때문입니다. 디에고 리베라가 조금이라도 미웠다면 이번 그림에서만큼은 저 콧수염을 그리지 않았을 겁니다.

부분컷

　이번에는 목을 보세요. 머리카락이 휘감겨 있습니다. 머리도 산발입니다. 남편이 그렇게 속을 썩이니 꾸밀 생각이나 들었을까요? 목을 조를 것처럼 휘감긴 머리카락은 여러 상황에 숨이 막혔던 프리다 칼로의 심경을 나타냅니다.

　이런 모든 상황에도 프리다 칼로는 남편을 비하하거나 미워하지 않습니다. 고통을 참으면서 묵묵히 기다릴 뿐입니다. 그리고 자신의 일기에 이런 글을 남겼습니다.

　　디에고 리베라. 시작

　　디에고 리베라. 창조자

디에고 리베라. 내 아이

디에고 리베라. 내 남자 친구

디에고 리베라. 화가

디에고 리베라. 내 연인

디에고 리베라. 내 남편

디에고 리베라. 내 친구

디에고 리베라. 내 어머니

디에고 리베라. 내 아들

디에고 리베라. 나

디에고 리베라. 우주

통합의 다양성

왜 나는 그를 나의 디에고 리베라라고 부르는가?

그는 결코 내 것이 아니었고 앞으로도 그럴 것이다.

그 자신의 것이다.

어쩌면 그녀는 디에고 리베라를 자신보다 더 사랑했던 것입니다. 그렇다고 해서 디에고 리베라가 프리다 칼로를 사랑하지 않았던 것도 아닙니다. 프리다 칼로의 어릴 적 친구였던 카르멘 하이메*Carmen Jaime*의 말에 의하면, 언젠가 디에고 리베라가 이렇게 말했다고 합니다. "만약 내가 그녀를 알지 못하고 죽었다면, 나는 진짜 여자가 무엇인지도 모르고 죽었을 거예요!"

또 한번은 프리다 칼로가 디에고 리베라에게 "나는 왜 살아야 할까? 무엇을 위해서?"라고 묻자 디에고 리베라가 "그래야 내가 살지." 라고 말했다고 합니다. 하지만 그는 이렇게 말하고 얼마 지나지 않아서, 다른 여자와 바람을 피우기 시작했습니다.

그래도 다행히 펠릭스와의 바람은 오래가지 못했습니다. 펠릭스가 퇴짜를 놓았기 때문이죠. 그 후 펠릭스는 프리다 칼로와 친구가 됩니다. 당연히 일반적으로 이해하기 쉽지 않지만, 사실 전에도 디에고 리베라와 관계를 한 번씩 가졌던 여자들과 프리다 칼로가 친구가 된 경우는 많았습니다. 디에고 리베라의 전 부인과도 잘 알고 지냈으니까요.

이런 또 한 번의 시끄러운 사건이 지나고, 디에고 리베라는 화가로서의 50주년을 기념해 전시회를 여는데, 그 전시 서문에서 프리다 칼로는 디에고 리베라에 관해 이런 말을 했습니다.

"아시아인같이 공기 중에 넘실거리는 것처럼 보이는 검은 머리카락을 가진 디에고 리베라는 상냥한 얼굴과 약간 슬픈 눈을 가진 커다란 아기입니다.

그리고 그의 모습의 꽃이라고 할 만한 풍자적이고 부드러운 미소는 입술이 두툼한 그의 부처 같은 입에서 거의 사라지지 않습니다.

그가 벗은 모습을 보면 바로 뒷다리로 서 있는 소년 개구리가

아닌가 하는 생각이 듭니다.

그의 피부는 수중 동물의 피부처럼 녹색을 띤 하얀색입니다.

그는 손과 얼굴만 어둡습니다. 태양이 태웠기 때문입니다.

좁고 둥그스름한 그의 아이 같은 어깨는 여성스러운 팔로 끝없이 이어져 경이로운 손에서 끝이 납니다.

그리고 작고 섬세한 손은 온 우주와 소통하고 교감하는 안테나처럼 감각적입니다. 이 손이 그렇게 많은 그림을 그렸고, 여전히 지치지 않고 움직인다는 것은 놀라운 일입니다.

나는 디에고 리베라를 갓 태어난 아기처럼 항상 팔에 안고 싶습니다."

프리다 칼로에게 디에고 리베라는 예쁘고 예뻤나 봅니다. 그녀의 큰 사랑이 눈앞에 그려지십니까?

엄마의 마음으로
디에고 리베라를 품다

우주, 대지(멕시코), 디에고, 나, 세뇨르 솔로틀의 사랑의 포옹

이번에 감상할 작품은 〈우주, 대지(멕시코), 디에고, 나, 세뇨르 솔로틀의 사랑의 포옹〉입니다. 제목이 무척 길죠. 내용 또한 상당히 복잡합니다. 하지만 늘 그랬듯이, 그녀의 생각은 하나로 정리됩니다. 이제부터 그림을 하나씩 살펴보며 그 생각을 찾아보겠습니다.

처음 눈을 이끄는 것은 그림 가운데 부분입니다. 화면 중심에는 벌거벗은 디에고 리베라가 있습니다. 그는 다 벗고 표정 없이 정면을 바라봅니다. 디에고 리베라의 이마에 커다란 눈이 있고, 오른손에는 알 수 없는 불꽃을 잡고 있습니다. 그런데 왜 옷을 벗고 있을까요? 답은 간단합니다. 디에고 리베라는 옷을 입을 필요도 없는 신생아이기 때문입니다.

그런데 엉뚱하게도 벌거벗은 디에고 리베라를 안고 있는 붉은색

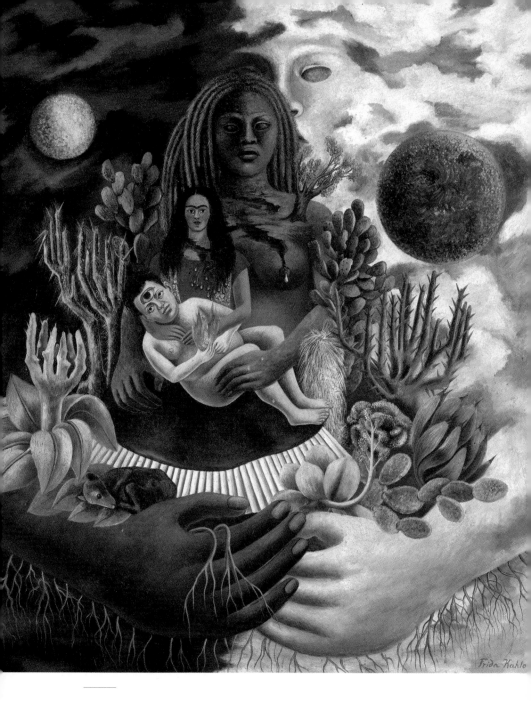

우주, 대지(멕시코), 디에고, 나, 세뇨르 솔로틀의 사랑의 포옹(1949)

테우아나*tehuana* 드레스를 입은 엄마는 프리다 칼로입니다. 프리다 칼로는 디에고 리베라보다 21살이나 어린 아내인데, 어떻게 엄마가 될 수 있다는 것일까요? 이것은 당연히 프리다 칼로의 희망일 뿐입니다.

프리다 칼로는 디에고 리베라의 바람기 때문에 끊임없이 고통을 받았습니다. 이혼을 했지만, 그럼에도 그를 잊지 못해 다시 결혼을 했습니다. 20여 년의 결혼 생활 끝에 그녀가 알게 된 것은 디에고 리베라는 한 여자로 절대 만족할 수 없는 남자라는 것입니다. 슬프지만 프리다 칼로는 디에고 리베라를 잊을 수 없었습니다. 그런 그녀가 마지막으로 선택한 것은 차라리 그의 아내가 아니라 엄마가 되는 것이었습니다. 만약 엄마의 마음이 될 수 있다면 디에고 리베라가 무슨 짓을 하든 미워할 필요도 없고, 떠나보낼 필요도 없을 테니까요. 좀 이상하긴 하지만, 어떻게 보면 지혜로운 타협안입니다.

프리다 칼로가 안고 있는 디에고 리베라의 이마에는 실제 눈보다 훨씬 큰 눈이 달려 있습니다. 이것은 지혜의 눈으로, 보통 사람이 보지 못하는 것을 봅니다. 프리다 칼로는 디에고 리베라가 대단한 천재라고 생각했던 겁니다. 디에고 리베라는 손에 불꽃을 들고 있습니다. 불꽃은 정화와 재생, 부활을 상징합니다. 프리다 칼로에게 디에고 리베라는 그런 존재였죠.

이번에는 디에고 리베라를 안고 있는 프리다 칼로에게 초점을 맞추어보죠. 프리다 칼로는 눈물을 흘리고 있습니다. 아무리 엄마라고 생각해도 디에고 리베라는 프리다 칼로의 눈물을 너무 많이 자아냈

부분컷

습니다. 이번에는 목과 가슴 사이를 보세요. 마치 마른 대지처럼 갈라졌습니다. 그리고 안에서 빨간 피 같은 것이 흐릅니다. 프리다 칼로가 디에고 리베라 때문에 느꼈던 고통을 그린 것입니다.

보통의 신생아 엄마라면 가슴에 모유가 흐르겠지만, 프리다 칼로의 가슴에는 빨간 액체가 분수처럼 솟아나고 있습니다. 역시 고통이 배어 있는 모유입니다. 그렇지만 저 영양분으로라도 디에고 리베라의 성장에 보탬이 되고 싶은 게 그녀의 마음입니다.

이번에는 디에고 리베라와 프리다 칼로를 한꺼번에 안고 있는 고대 석상을 볼까요? 저 석상은 멕시코 신화 속에 나오는 대지의 여신 시우아코아틀*Cihuacóatl*입니다. 낮과 밤, 태양과 달의 여신이기도 하죠. 저 여신은 오른손으로는 프리다 칼로와 디에고 리베라를 받치고 있고, 왼손은 벗고 있는 디에고 리베라의 허벅지를 살며시 감싸줍니다. 멕시코의 대지 속에서 평화롭게 살고 싶은 프리다 칼로의 소망을 표현한 것입니다. 대지의 여신 목과 가슴도 프리다 칼로처럼 갈라졌습니다. 그런데 그 갈라진 곳에서는 피가 아닌 젖이 흐릅니다. 이 젖은 영양분이 되어 프리다 칼로와 디에고 리베라, 그리고 온 멕시코에 생

명을 줄 것입니다.

 대지의 여신은 대략 삼각형으로 그려져 있는데, 삼각형 오른쪽은 약간 갈색으로, 왼쪽은 그보다는 녹색 기운이 많은 색깔로 열대 식물들이 그려져 있습니다. 오른쪽은 비가 적게 오는 건기를, 왼쪽은 비가 많이 오는 우기를 그린 것으로 볼 수도 있고, 오른쪽은 낮에 존재하는 열대 식물로, 왼쪽은 밤에 존재하는 열대 식물로 볼 수도 있습니다. 고대 멕시코 신화를 보면 세상은 대부분 두 가지의 대립으로 존재합니다.

부분컷

 삼각형으로 그려져 있는 멕시코 대지의 왼쪽 하단에 털이 하나도 없는 개 1마리가 누워서 자고 있습니다. 이 개는 프리다 칼로가 길렀던 것으로, 견종은 솔로이츠퀸틀 *xoloitzcuintli*입니다. 3000년이나 된 오래된 품종으로, 멕시코 신화 속에도 자주 등장하는 개입니다.

 프리다 칼로는 작품 제목에서 이 개를 세뇨르 솔로틀*Señor Xólotl*이라고 했습니다. 솔로틀*Xólotl*은 멕시코 신화에 나오는 신으로, 개의 얼굴을 하고 지하 세계로부터 태양을 보호하는 수호신입니다. 프리다 칼로는 그 개를 그림에 등장시켜 평화로운 대지 속에서 디에고 리베라와 자신이 안전하게 보호받고 싶었던 것입니다.

이제 한 발짝 더 물러나서 전체적으로 그림을 보죠. 신생아 디에고 리베라를 프리다 칼로가 안고 있고, 디에고 리베라를 안고 있는 프리다 칼로를 대지의 여신, 즉 멕시코가 안고 있습니다. 그리고 우주는 이 모든 것을 안고 있습니다.

멕시코 신화에 의하면 우주는 두 가지로 나뉘어서 순환되고 있습니다. 낮과 밤, 태양과 달입니다. 프리다 칼로는 이 그림의 가장 바깥 부분에 우주를 그렸습니다.

전체 그림은 오른쪽, 왼쪽으로 반씩 갈라져 있는데, 그 오른쪽은 태양이 존재하는 낮, 왼쪽은 달이 존재하는 밤입니다. 오른쪽은 하얀색 물감으로 그려져 있고, 왼쪽은 어두운 고동색과 검은색 물감으로 그려져 있습니다.

우주에는 얼굴도 있습니다. 낮의 영역 중 윗부분을 보세요. 대지의

여신 얼굴 위로 우주의 얼굴이 의인화되어 그려져 있습니다. 왼쪽 눈은 제대로 나왔고, 코와 입술 끝이 살짝 드러나 있군요.

이번에는 아래를 보죠. 역시 의인화되어 있습니다. 낮의 왼팔과 밤의 오른팔이 온 세상을 감싸 안고 있습니다. 우주가 프리다 칼로와 디에고 리베라를 따뜻하게 보듬어주는 것이죠.

이제서야 제목이 다 나왔습니다. 〈우주, 대지(멕시코), 디에고, 나, 세뇨르 솔로틀의 사랑의 포옹〉.

밤의 오른팔과 낮의 왼팔 아래에는 식물 뿌리 같은 것이 나오고 있습니다. 다른 작품에서도 그랬듯이 생명의 순환을 그린 것입니다. 달과 해가 있으면 뿌리가 있어야 합니다. 그것들이 세상의 삶과 죽음을 순환시켜주죠. 프리다 칼로는 디에고 리베라와 영원하고 싶었나 봅니다. 이렇게 그림은 마무리됩니다.

그리고 이렇게 프리다 칼로의 생각 정리는 끝났습니다. 이 그림이

완성된 1949년, 프리다 칼로는 멕시코시티의 예술 궁전에서 열린 전시회 '디에고 리베라, 50년간의 예술 작품'의 카탈로그에 짤막한 글을 썼습니다.

> 저는 그와 가까이 살았던 20년 동안 알게 된 디에고 리베라에 대해 글을 씁니다. 나는 디에고 리베라를 '내 남편'이라고 말하지 않을 것입니다. 디에고 리베라는 누군가의 '남편'이 된 적도 없고 앞으로도 없을 것입니다.

프리다 칼로는 디에고 리베라의 세 번째 부인이었습니다.

Part 3

프리다 칼로의 가족들

남편과 내 여동생의 사랑과 배신

내 동생 크리스티나의 초상

"내 인생에는 두 번의 큰 사고가 있었다. 하나는 어린 시절 겪은 전차 사고고, 하나는 디에고 리베라를 만난 것이다. 디에고 리베라는 정말이지 최악이었다." 프리다 칼로가 한 말입니다. 전차 사고는 당연히 이해가 갑니다. 쇠 파이프가 몸을 관통해서 평생 장애를 안고 살아야 하는 상처를 남겼으니까요.

그런데 디에고 리베라가 의외입니다. 그를 만나지 않았다면 지금의 프리다 칼로가 있었을까요? 남편을 자신의 일부처럼 그려놓은 작품도 여럿 그릴 정도로 남편에 대한 사랑이 확실했었는데 말입니다. 그럼에도 최악이라고 말한 이유는 남편의 복잡한 여자관계 때문입니다.

디에고 리베라는 벽화 실력 덕분에 유명세를 타고 있었습니다. 당시 멕시코 벽화는 세계적으로 유행이었습니다. 1910년 혁명이 일어

난 뒤에 대중을 새로운 생각으로 일깨워야 했고, 벽화만큼 쉽게 생각을 전달할 수 있는 방법도 없었으니까요. 유동 인구가 많은 곳에 있는 커다란 벽에 실물 크기의 그림을 그려놓으면, 글을 모르는 가난한 농민들도 쉽게 이해시킬 수 있었고, 보다 많은 사람에게 의도한 바를 전달할 수 있으니 캔버스에 그리는 것보다는 훨씬 효과적이었죠.

누군가 유명해지면 그 사람을 좋아하는 팬들이 생깁니다. 당연히 디에고 리베라의 팬도 많이 생겼고 그중에서 반은 여자였습니다. 디에고 리베라는 천성적으로 여자를 좋아하는 남자였습니다. 그리고 화가였습니다. 당연히 여자 모델과 작업할 일이 잦았고, 그 작업은 때때로 누드화였습니다. 그러다 보니 서로에게 이성적인 감정이 생기게 되어 디에고 리베라는 모델들과 많은 육체관계를 가졌습니다.

대부분의 여자들이 디에고 리베라의 여성 편력을 알면서도 그를 좋아했습니다. 프리다 칼로 역시 그랬습니다. 그녀도 결혼 전부터 그 사실을 알고 있었습니다. 디에고 리베라가 전 부인이 아닌 여자와 관계 갖는 것을 목격하기도 했고요.

그래도 21살이나 어린 아내를 얻고 나면 달라지지 않을까요? 하지만 디에고 리베라의 버릇은 바뀌지 않았습니다. 그래서 처음에는 싸움도 많이 했습니다. 하지만 고칠 수 없다는 생각에 프리다 칼로는 어느 정도는 참고 살 수밖에 없었습니다.

그런데 아무리 참고 살기로 했던 프리다 칼로라도 이번만큼은 도

내 동생 크리스티나의 초상(1928)

저히 넘어갈 수가 없는 일이 생겼습니다. 결국 그들은 이혼을 합니다. 결혼한 지 10년째 되던 해였습니다. 그 참을 수 없는 사건을 일으킨 주인공이 이번에 소개하는 〈내 동생 크리스티나의 초상〉에 그려져 있습니다. 그녀는 바로 연년생으로 태어나 누구보다도 친했던 여동생 크리스티나 칼로였습니다.

작품 속의 크리스티나는 하얀색 원피스를 입고 의자에 앉아 있습니다. 프리다 칼로는 르네상스 스타일 포즈로 동생을 그렸습니다. 크리스티나의 오른쪽에는 녹색 잎사귀들 몇몇이 단조로운 배경에 재미를 더해주고, 저 멀리 언덕에 작은 나무 1그루가 있습니다. 옅은 색 푸른 하늘에는 희미한 조각구름들이 떠다닙니다.

전체적으로 부드러운 색으로 그려진 담백한 초상화인데, 수심이 보이는 듯한 크리스티나의 표정 때문인지 편안하지만은 않습니다. 프리다 칼로는 동생을 자연 속에 그대로 스미게 하고 싶었는지 액자의 테두리까지 색을 칠해놓았습니다. 이제 동생은 자연과 하나가 되었습니다. 이때까지만 해도 동생이 자기에게 얼마나 큰 상처를 줄지 프리다 칼로는 전혀 알지 못했습니다.

크리스티나와 디에고 리베라의 부적절한 관계도 그녀가 디에고 리베라의 모델이 되면서부터 시작되었습니다. 크리스티나가 보건부에 그리던 벽화를 위해 디에고 리베라의 누드 모델이 되어주면서 둘

의 부적절한 관계가 시작되었죠.

이제 프리다 칼로가 "디에고 리베라는 정말이지 최악이었다"라고 한 말이 이해가 되시죠? 프리다 칼로는 법적인 이혼에 그치지 않았습니다. 이 사건을 계기로 독립 선언을 합니다. 이제 디에고 리베라에게 의지하는 삶에서 벗어나 스스로 개척하기로 한 것이죠. 작품도 자기 스타일을 확고히 해갑니다.

끔찍한 전차 사고로 30여 차례 수술을 받으며 척추가 허물어지는 듯한 고통 속에 살던 화가 프리다 칼로. 가장 친한 친동생과 가장 사랑하는 남편이 한꺼번에 준 배신으로 심장이 떨어지는 듯 아팠던 화가 프리다 칼로. 프리다 칼로의 작품 소재 대부분은 고통입니다. 그녀가 그림을 그리는 것은 그것을 바라보거나 극복하려는 과정이죠. 어쩌면 그녀가 말했던 2개의 사고가, 화가 프리다 칼로를 만들었는지도 모르겠습니다.

마돈나가 사랑한 그림

나의 탄생

프리다 칼로는 인간의 본성이나, 원초적인 모습들을 작품에 여과 없이 드러냈습니다. 감추어야 할까 말까 고민되는 이야기들을 먼저 꺼내놓기 부담스러운데, 프리다 칼로의 그림에는 그런 것들이 거침 없이 표현됩니다. 그래서 사람들은 그녀의 작품을 보며 일종의 쾌감을 느낍니다. 그녀의 작품은 대부분 징그럽고, 무섭고, 끔찍하지만 좋아하는 사람들의 호응은 열광적입니다. 탄탄한 마니아층이 존재하는 것이죠.

그중 한 사람이 전설적인 팝의 여왕 마돈나입니다. 그녀는 미술품 애호가로, 프리다 칼로를 특별히 좋아했습니다. 그래서 프리다 칼로의 작품을 몇 점 소장하고 있는데, 그중 하나가 이번에 소개할 〈나의 탄생〉입니다. 마돈나는 이 작품을 매우 마음에 들어해서 "이 작품을 싫어하는 사람은 나의 친구가 될 수 없다"라는 말까지 했습니다. 대

체 어떤 작품이기에 이런 말까지 했을까요?

탄생을 기념하는 회화들을 보면 대부분 침대에 누워 사랑스럽게 아기를 바라보는 산모가 그려져 있습니다. 탄생의 신성함, 축하와 기쁨 같은 감정들을 그린 것이죠.

하지만 프리다 칼로의 작품은 충격적입니다. 양다리를 벌린 산모가 침대에 누워 있고, 그 사이에서 아이가 머리를 내밀고 나오는 순간을 그린 것입니다. 아이의 머리 아래에는 피와 분비물이 흥건합니다. 게다가 아이 머리가 너무 커서 굉장히 위험해 보입니다. 무사히 나올 수는 있을까요?

얼굴도 섬뜩합니다. 머리도 시커멓고 눈썹도 시커멓습니다. 얼굴만 보면 신생아가 아니라 최소한 어린이입니다. 어떻게 된 걸까요? 아이의 표정도 보는 이를 무섭게 합니다. 힘없이 눈을 감고 입을 벌리고 있으며, 목은 축 늘어졌습니다. 기진맥진하거나 죽은 상태가 아닌지 의심스러울 정도로 음울한 기운을 풍깁니다.

이상한 부분은 더 있습니다. 그리고 이런 것들이 모여서 작품을 더욱더 섬뜩하게 만듭니다. 왜 산모의 얼굴은 죽은 사람인 양 하얀 천으로 덮여 있을까요? 왜 침대 위에는 칼에 찔려 고통받는 성모 마리아 그림이 있을까요? 그 어떤 것도 탄생의 기쁨과는 전혀 어울리지 않습니다. 그리고 탄생의 순간이라면 최소한 의사나 간호사가 있어야 하고, 탄생 직후라면 축하해주는 가족들이 있어야 하는 것 아닌가

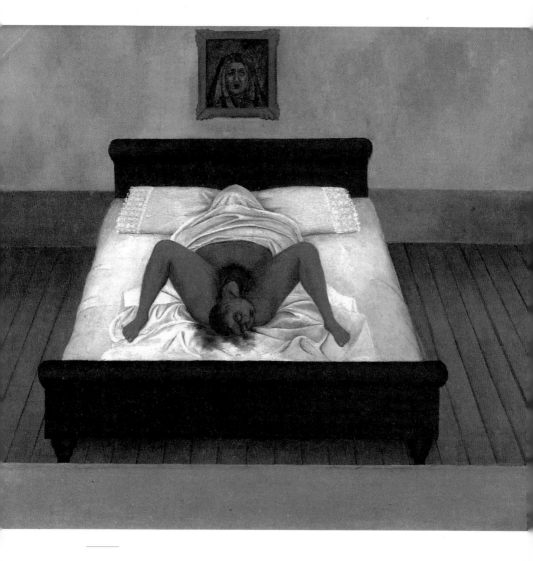

나의 탄생(1932)

요? 산모와 아이 외에는 아무도 없습니다.

　이렇듯 프리다 칼로의 탄생 그림은 우리의 상식을 깨며 충격을 줍니다. 그녀가 그린 탄생은 기쁨과 환희가 아니라 고통과 어두움입니다. 하지만 조금 생각을 해보면 프리다 칼로가 왜 이런 그림을 그렸는지 조금은 이해가 됩니다.

　처음 프리다 칼로가 그림을 그리기 시작한 것은 남편 디에고 리베라의 제안 때문이었습니다. 그는 프리다 칼로에게 "당신의 일생 연작을 그려보면 어떨까?"라고 말했고, 그녀도 좋겠다는 생각에 그린 첫 작품이 바로 〈나의 탄생〉입니다. 사람의 처음은 탄생이니 여기부터 시작한 것이죠.

　프리다 칼로의 관점에서 작품을 살펴보겠습니다. 전체적으로 어두운 것은 현재의 감정 상태입니다. 추측해보면 그녀는 탄생 자체를 기쁨과 축복이라고 보지만은 않았던 것 같습니다.

　아기는 머리가 크고, 머리카락이 검으며, 눈썹이 짙고 붙었습니다. 즉, 자신의 모습을 그렸습니다. 태어날 때부터 이어진 눈썹은 아니었겠지만, 어쨌든 지금은 프리다 칼로의 상징이니까요.

　산모의 얼굴이 하얀색 천으로 가려진 이유는 얼마 전 어머니가 세상을 떠났기 때문이고, 아기가 죽은 듯이 힘이 없는 이유는 얼마 전 유산한 아이의 모습이 오버랩되었기 때문입니다. 다시 말해 자신이 탄생하는 순간과 자신이 유산하는 장면을 겹쳐서 그린 것이죠.

침대 위에 칼을 맞고 고통스러워하는 성모 마리아 그림이 있는 것도 두 가지 의미가 겹쳤다고 볼 수 있습니다. 하나는 삶 자체를 고통의 연속이라고 보았기 때문이고, 또 하나는 실제 독실한 가톨릭 신자였던 어머니가 늘 곁에 두었던 그림이 그것이었기 때문입니다.

부분컷

출산 시 혼자 있는 상황도 그녀에게는 낯설지 않습니다. 18세 사고 이후 그녀는 늘 혼자라고 생각했으니까요.

기본적으로 이 작품은 봉헌화 형식입니다. 상단에는 성스러운 이미지, 중간에는 재난 상황, 하단의 두루마리에는 사건을 기록하는 형태입니다. 그런데 여기서는 하단을 비워놓았습니다. 이렇게 해석하는 사람들도 있습니다. "프리다 칼로는 어떠한 신의 개입도 없었다는 점을 강조하려는 것이다."

이런 해석도 있습니다. 다시는 출산할 수 없다는 선고를 받은 프리다 칼로가 신에게 감사할 수 없음을 드러낸 것이라는 겁니다. 이해는 갑니다. 봉헌화는 기본적으로 신에게 감사하는 마음에서 그리는 것인데, 끔찍한 사고와 유산이라는 불행을 겪은 그녀가 지금 신에게 감사하는 마음을 가지기란 쉽지 않았을 테니까요.

이 그림은 프리다 칼로의 작품 중에서도 충격적인 것에 속하지만, 좋아하는 사람들은 엄청나게 열광하는 작품입니다. 여러분은 팝의 여왕 마돈나의 친구가 될 수 있으신가요?

프리다 칼로의 가계도

나의 조부모, 부모 그리고 나

프리다 칼로는 단순히 떠오르는 생각을 그릴 때가 있습니다. 그래서 작품들이 때론 아이처럼 순수하고 유쾌합니다. 이번에 감상할 작품도 그렇습니다. 특별한 예술적 의미가 없는 일종의 가계도입니다. 아버지가 누구이고 어머니가 누구이고, 할아버지, 할머니가 누군지를 그림으로 정리한 것인데, 보통 이런 것은 빠른 정보 전달의 수단일 뿐, 예술 작품 소재가 되지는 않습니다. 하지만 프리다 칼로는 다릅니다. 어느 날 가족 관계가 떠올랐고, 그것을 그림으로 그렸습니다. 그리고 이는 훗날 중요한 작품이 되었습니다.

이번 작품의 제목은 〈나의 조부모, 부모 그리고 나〉입니다. 맨 아래부터 살펴보죠. 벌거벗은 단발머리 아이가 있는데, 바로 프리다 칼로입니다. 두세 살쯤으로 보이는 그녀는 오른손으로 빨간 리본을 잡

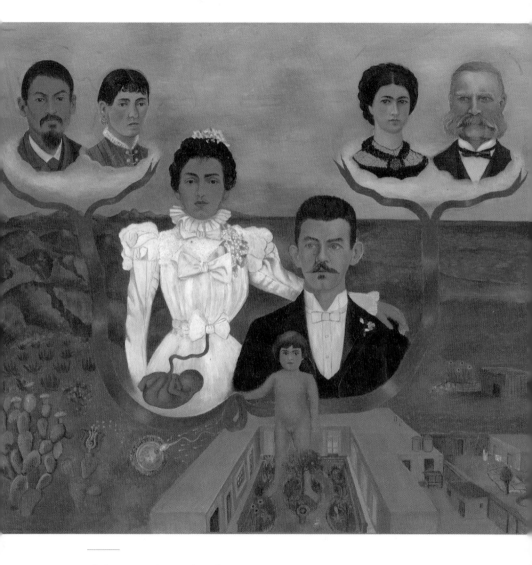

나의 조부모, 부모 그리고 나(1936)

고 있습니다. 그녀가 서 있는 곳은 위에서 보면 디귿 자 형태에 파란색 페인트칠이 되어 있는 사각형 주택입니다. 이곳은 그녀가 태어났고, 후에 세상을 떠난 멕시코 코요아칸의 파란 집입니다. 현재는 프리다 칼로 미술관으로 사용됩니다.

집 정원에는 잘 가꾸어진 꽃들과 나무, 그리고 다양한 식물들이 있습니다. 그리고 어릴 때 앉던 작은 의자도 있습니다. 모두 프리다 칼로의 기억들입니다. 흥미로운 것은 집에 비해 아이가 무척 크다는 것입니다. 그래서 집이 장난감 같습니다. 그녀는 이렇게 중요한 건 크게, 덜 중요한 건 작게 그리는 방식을 자주 사용했습니다. 사실의 재현이 아니라 느낌의 직관적 표현입니다.

아이가 잡고 있는 빨간 리본은 핏줄로, 혈연관계를 나타냅니다. 프리다 칼로 위에는 아버지와 어머니가 그려져 있습니다. 아버지와 어머니의 결혼식 기념사진을 그림으로 옮겼는데, 보다시피 사진과 거의 흡사하게 그렸습니다. 어머니는 카메라를 바라보고 있는 반면, 아버지는 약간 오른쪽을 보고 있는데, 그 시선마저도 똑같이 말이죠.

프리다 칼로의 부모님

다른 점이 있다면, 엄마 배 속에 매달려 있는 아이입니다. 이 아이는 프리다 칼로입니다. 앞에서 말했듯이 프리다 칼로는 직관적인 방식을 선호하죠. 그래서 그녀는 엄마의 아랫배가 완전히 투명한 것처럼 그려놓아 그 속에 웅크리고 있는 태아와 탯줄이 선명하게 보이게 했습니다.

웅크리고 있는 아기 아래에는 동그란 물체가 보이는데, 바로 엄마의 난자입니다. 많은 수의 정자가 난자 안에 들어가려 하고 있고 제일 앞에 큰 것이 거의 들어가는 순간을 그렸습니다. 이는 자신의 탄생을 직설적으로 표현한 것입니다.

그 옆에는 선인장이 있는데 꽃이 활짝 피었고 꽃가루가 흩날립니다. 가루받이하는 순간입니다. 이는 자신은 엄마와 아빠의 피를 물려받았을 뿐만 아니라 멕시코 대지의 기운도 함께 물려받았다는 의미를 담은 것입니다. 선인장은 멕시코 국기에도 나오는 상징적인 식물이기 때문이죠.

여기까지 정리하면 이렇습니다. 엄마와 아빠가 만났고, 그래서 정자와 난자가 만났고, 그리고 그 순간에 멕시코의 기운이 딸려 들어왔고, 그것은 다시 엄마 배 속으로 들어가 자라기 시작했고, 열 달 후 세상에 나와 그림 속 벌거벗은 프리다 칼로가 되었다는 뜻입니다.

다시 부모님 이야기로 돌아가보죠. 프리다 칼로의 아버지 이름은 기예르모 칼로로, 그는 독일에서 건너온 이주민입니다. 어머니 이름은 마틸데 칼데론 이 곤살레스로, 멕시코 원주민입니다. 이주민과 원

주민의 결혼입니다.

그렇다면 프리다 칼로의 아버지와 어머니는 어떤 피를 물려받은 건지 한 단계 위로 가보죠. 오른편 위에 보이는 프리다 칼로의 친할 아버지 이름은 요한 하인리히 야콥 칼로*Johann Heinrich Jakob Kahlo*, 친할머 니 이름은 로지나 마리아 헨리에트 코프만*Rosina Maria Henriette Kaufmann*입 니다. 친할아버지는 독일 바덴바덴*Baden Baden*에서 자수성가한 금속 세 공사였는데, 원래는 헝가리계 유대인이었습니다. 친할머니가 돌아가 신 후 친할아버지는 재혼을 하셨는데, 프리다 칼로의 아버지와 사이 가 좋지 않아서 프리다 칼로의 아버지는 19살 때 멕시코로 이주했다 고 합니다. 그렇다면 프리다 칼로는 유럽의 피를 물려받았다고 보아 야겠군요.

그림 왼편은 외할아버지와 외할머니입니다. 외할아버지는 인디언 혈통의 안토니오 칼데론 산도발*Antonio Calderon Sandoval*, 외할머니는 에스 파냐의 피를 물려받은 이사벨 곤살레스 이 곤살레스*Isabel Gonzalez y Gonzalez* 입니다. 외할머니는 스페인 장군 가문 출신이었다고 합니다. 결과적으 로 프리다 칼로는 원주민 혈통부터 유럽의 뼈대 있는 가문의 피까지 다 물려받았다고 할 수 있군요. 그래서 프리다 칼로는 자신의 조상들 을 자랑스럽게 생각했던 것 같습니다.

이제 그림을 보면서 당시 프리다 칼로가 어떤 생각을 하고 있었는 지 세세하게 살펴보도록 하겠습니다. 작품 속에 나오는 친할아버지

부분컷 부분컷

와 친할머니, 외할아버지와 외할머니도 사진을 보고 그렸습니다. 특이한 것은 친할아버지 가족이나 외할아버지 가족 모두 구름 위에 그려져 있다는 것입니다. 이것은 엄마, 아빠의 결혼사진에서 아이디어를 얻었습니다. 부모님의 결혼사진을 보면 당시 사진 기법상 주변부를 하얗게 처리했는데, 마치 이것이 구름에 떠 있는 것처럼 보이기도 합니다. 그게 마음에 들었는지 할아버지, 할머니 사진들도 그렇게 처리한 것이죠.

구름이 떠 있는 위치에도 의미가 있습니다. 오른편에 있는 친할아버지와 친할머니의 구름은 바다 위에 떠 있습니다. 그림 대부분의 배경이 멕시코 대지인데 프리다 칼로는 그쪽만 바다로 만든 것이죠. 이는 자신의 핏줄의 반은 바다 건너에서 왔다는 뜻을 담은 것입니다.

반면에 왼편에 그려져 있는 외할아버지, 외할머니의 구름은 멕시코 대지 위에 있습니다. 멕시코 대지는 넓게 펼쳐진 산맥들과 고원입니다. 즉, 전형적인 멕시코를 그린 것입니다. 아래는 멕시코를 상징하는 선인장들이 자라나고 있습니다.

그런데 재미있는 것이 하나 눈에 띄는군요. 벌거벗고 서 있는 어린 프리다 칼로의 눈썹은 자신의 트레이드마크처럼 갈매기 모양으로 붙어 있습니다. 친할머니의 눈썹도 그렇게 붙어 있습니다. 저 눈썹은 친할머니의 눈썹을 물려받은 것일까요? 그런데 실제 친할머니의 사진을 보면 그렇지가 않습니다. 아마 프리다 칼로는 그렇게 믿고 싶었나 봅니다.

부분컷

마지막으로 프리다 칼로가 태어나고 죽은 집, 지금은 프리다 칼로 미술관으로 쓰고 있는 파란 집을 보시죠. 그 집 오른편에도 아주 작은 파란 집이 하나 더 있습니다. 작게 그린 이유는 당연히 자신의 파란 집보다 중요하지 않아서일 테지요. 그 집에는 정원까지는 아니지만 나무가 서 있고 작은 연못이 있는데, 오리가 떠다닙니다. 어릴 적 옆집에 대한 기억을 표현한 것 같습니다.

그리고 그 작은 집 위에서 황토색으로 지어진 네모난 집이 보이는

데, 이는 원주민들이 살던 전통 가옥입니다. 그 집 옆에는 노란 해바라기가 자라고 있습니다. 이는 멕시코의 뿌리를 그린 것입니다.

이렇게 그림을 살펴보니 프리다 칼로는 자신의 뿌리에 대해서 상당한 자긍심이 있었던 것 같습니다. 특별할 것 없어 보였던 가계도도 이렇게 보니 꽤나 흥미롭지 않습니까?

성스러운 나

유모와 나

이번에 살펴볼 작품은 〈유모와 나〉입니다. 프리다 칼로는 이 작품을 통해 어린 시절의 불만을 드러냅니다. 지금부터 그 내용을 살펴보겠습니다.

유모가 아기 프리다 칼로에게 젖을 먹이고 있습니다. 그렇다면 전체적인 분위기가 사랑스러워야겠죠. 하지만 작품 속의 유모는 무섭습니다. 얼굴에 시커먼 가면까지 썼습니다. 아기도 마찬가지입니다. 어른의 얼굴을 한 아기는 공포스럽기까지 합니다. 또한 젖을 먹는 아기의 얼굴에서는 만족감을 전혀 찾아볼 수가 없습니다. 이렇게 아름답고 사랑스러워야 할 아기에게 젖을 먹이는 장면은 불쾌하고 기묘하게 마무리되었습니다. 불만이 없다면 저렇게 그리지는 않았겠죠. 아무리 기억 못 하던 시절의 자기라도 말이죠.

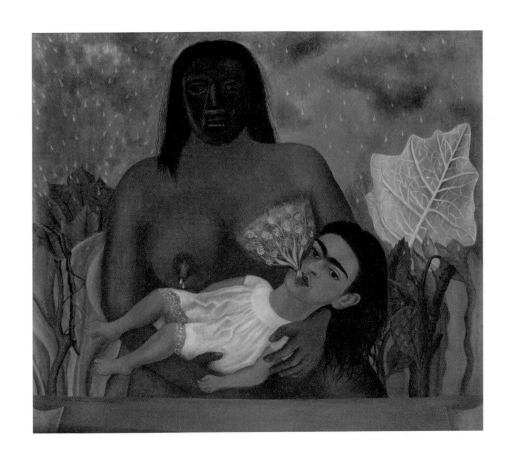

유모와 나(1937)

프리다 칼로는 말했습니다. "내가 태어나고 11개월 후에 동생 크리스티나가 태어나는 바람에 엄마의 젖을 먹지 못했다. 유모가 젖을 물렸지만 다 먹기도 전에 떼어놓았다." 좀 이상합니다. 동생이 11개월 후에 태어난 것은 맞는데, 아기 때 엄마 젖을 먹지 못한 사실을 기억할 수 있을까요? 또 먹기도 전에 유모가 젖을 떼어놓은 걸 어떻게 기억할 수 있을까요?

프리다 칼로는 어머니에 관해 이렇게 말합니다. "나의 어머니는 친절하고 활동적이고 지적이었지만, 계산적이고 잔인하고 병적으로 종교에 집착하던 사람이었다." 그녀의 말에서 어머니에 대한 불만이 살짝 엿보입니다. 그리고 사실 멕시코 원주민이었던 유모에게도 문제가 있었습니다. 그녀는 음주 때문에 해고되었습니다. 아이에게 젖을 물려야 했던 유모가 음주라니…. 끔찍합니다. 아무튼 그래서 아름다워야 할 〈유모와 나〉는 조금 흉하게 그려졌던 것입니다. 이것이 끝일까요? 그렇지 않습니다.

프리다 칼로는 굉장히 복합적인 감성을 지닌 화가입니다. 그래서 작품에 이중, 삼중의 의미를 담는 경우가 많았죠. 이 작품 역시 그렇습니다.

다시 그림을 살펴보겠습니다. 갈색 피부의 멕시코 원주민 여자가 울창한 숲속에 앉아 있습니다. 자세히 보면 식물들만 있지는 않습니다. 그녀의 오른편 나무에는 먹이를 잡고 있는 사마귀 같은 것이 앉

아있고, 왼편 식물 위에는 나비와 애벌레가 그려져 있습니다. 프리다 칼로는 원시의 멕시코를 그린 것입니다.

여자도 상징입니다. 생명의 원천을 상징하죠. 그래서 얼굴이 중요하지 않아 가면을 쓰고 있는 것입니다. 여자는 지금 프리다 칼로에게 젖을 주고 있습니다. 그런데 자세히 보면 여자의 젖꼭지에서만 젖이 나오는 게 아닙니다. 시선을 올려 하늘을 보세요. 하늘에서 젖이 비처럼 쏟아집니다. 그리고 그 젖은 대지 위의 온갖 식물과 곤충들에게 영양분을 쏟아줍니다.

즉, 원주민 여자는 생명을 관장하는 고대의 신입니다. 그래서 신을 상징하는 돌 가면을 쓰고 있습니다. 그 신이 프리다 칼로를 가슴에 품고 젖을 먹이고 있으니 프리다 칼로는 신의 딸인 겁니다. 이렇게 그녀는 자신을 위대한 존재로 부각시키고 있습니다.

돌 가면을 쓴 여인의 왼쪽 가슴은 투명하게 속이 들여다보입니다. 그 속에서는 생명 줄기 같은 알 수 없는 것이 있는데, 여인은 이를 프리다 칼로의 입에 물려 특별한 젖을 먹이고 있습니다. 그녀는 신에게 선택받은 존재라는 뜻입니다. 프리다 칼로의 얼굴이 어른인 것도 이런 맥락에서 이해할 수 있습니다. 실제 엄마가 아이를 안고 있는 작품은

부분컷

성모자상에서 많이 찾아볼 수 있는데, 성모에게 안겨 있는 아기 예수를 보면 몸은 아기인데 얼굴은 어른인 경우가 많습니다. 탄생부터 특별함을 표현한 것이죠.

정리하면 이 작품 〈유모와 나〉는 겉으로는 원주민 유모가 프리다 칼로에게 젖을 먹이는 것처럼 보이지만, 한발 들어가보면 프리다 칼로가 자신은 멕시코의 뿌리를 이어받은 특별한 존재라고 말한다는 것을 알 수 있습니다. 이 그림이 처음 그려졌을 때 아기 얼굴은 정말 아기로 그려졌습니다. 그것을 후에 프리다 칼로가 어른으로 고쳐 의미를 덧붙인 것이죠.

또 다른 뜻도 있습니다. 고대 멕시코에서는 신에게 제사를 지낼 때 인간을 제물로 드리는 경우가 많았습니다. 산 채로 심장을 꺼낸다든가 피부터 뽑는 잔인한 방법들이 사용되었죠. 끔찍하지만, 그렇게만 볼 것도 아닙니다. 고대에는 죽음과 삶이 멀지 않기 때문에 제물이 된 사람들도 모두가 살 수 있는 방법은 그것밖에 없다고 믿어 기꺼이 받아들였습니다. 〈유모와 나〉는 그때의 제사 모습을 연상시킵니다. 특히 작품 속 여자가 쓴 돌 가면은 그럴 때 사용하던 것입니다. 다시 말해 프리다 칼로는 18살의 교통사고와 그 이후에 받았던 고통은 자신이 제물이었기 때문이라고 본 것 같습니다. 마치 예수님이 모두를 위해 희생하신 것처럼.

프리다 칼로는 이 작품을 특히 좋아했습니다. 자신을 여러 의미로

그려놓고서는 스스로를 바라보았죠. 일부 공감이 갑니다. 누구나 자
신에 대한 여러 가지 의미를 가지고 있으니까요.

그리운 아버지와 나

나의 아버지의 초상

"분명하게 말하지만, 나는 내 현실을 그립니다. 그림은 꼭 필요했기 때문에 그린 것이고, 나는 그릴 때 그 어떤 것도 고려하지 않습니다. 머릿속에 있는 그대로를 그립니다." 프리다 칼로가 한 말입니다. 그녀는 이와 비슷한 이야기를 여러 번 했습니다. 많은 사람이 같은 질문을 했기 때문이겠죠.

대답을 보면 그녀가 받은 질문을 짐작할 수 있습니다. "당신은 이 작품을 통해 무엇을 전달하려고 합니까?" "당신이 하려는 이야기는 무엇입니까?" 프리다 칼로는 대답합니다. "나는 무슨 이야기를 하고 싶었던 게 아니라니까요. 그냥 현실을 그린 겁니다." 질문자를 탓할 수는 없습니다. 대부분 화가는 작품을 통해 하려는 이야기가 있기 때문에 질문자가 화가를 충분히 배려해서 물어본 것이니까요. 오해하지 않으려고요.

이런 질문이 이어질 수 있습니다. "어디서 영감을 받아 작품을 그렸습니까?" 당연히 그런 화가들이 많으니까 하는 질문입니다. 프리다 칼로는 대답합니다. "그게 아니고요. 나는 그려야 할 수밖에 없기 때문에 그린 것입니다. 그림이 그나마 진통제 역할을 했기 때문이라고도 할 수 있습니다."

마지막은 이런 질문일 수 있습니다. "당신은 우리가 어떻게 감상하기를 원합니까? 다시 말해 어디에 주안점을 두고 감상하는 것이 좋을까요?" 이런 질문도 흔합니다. 자기 작품을 어떻게 봐주길 바라는 작가도 있으니까요. 프리다 칼로는 대답합니다. "나는 누가 어떻게 봐줄지를 전혀 고려하지 않습니다. 머릿속에 있는 걸 그렸을 뿐이에요."

프리다 칼로는 다른 화가들과 처음부터 달랐습니다. 몸과 마음이 너무나 아파서 고통을 잊으려고 시작한 것입니다. 일종의 신음이나 혼잣말 같은 것이죠. 그래서 프리다 칼로의 작품을 대할 때는 이것을 꼭 생각해야 합니다. 이번에 소개할 작품 〈나의 아버지의 초상〉도 이를 고려하며 감상해보겠습니다.

영국 신사 같은 콧수염에 머리를 단정하게 빗어 올린 남자가 앉아 있습니다. 오늘 중요한 행사라도 있는 걸까요? 그는 깃이 빳빳이 세워진 하얀 셔츠에 빨간 넥타이를 느슨하게 맸고, 그 위에 밤색 조끼, 양복에 행커치프*handkerchief*까지 격식에 맞게 갖추어 입었습니다.

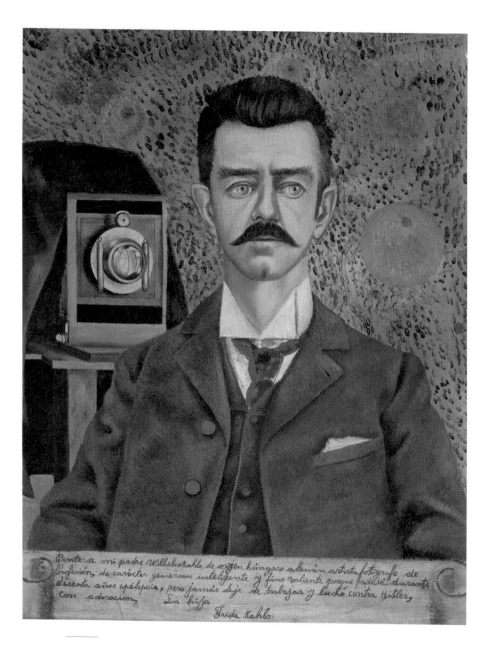

나의 아버지의 초상(1951)

이 남자는 프리다 칼로의 아버지 기예르모 칼로입니다. 무슨 중요한 행사가 있기에 이렇게 차려입은 걸까요? 오늘은 프리다 칼로가 사랑했던 아버지를 그리는 날이기 때문입니다. 그러니 잘 갖추어 입어야죠. 물론 이것은 프리다 칼로의 머릿속 생각입니다.

앞서 그녀는 꼭 그려야 할 필요가 있기 때문에 그린다고 했습니다. 그렇다면 오늘 아버지의 초상도 꼭 그려야 해서 그렸겠네요. 그런데 사실 아버지가 돌아가신 지 11년이나 지났습니다. 왜 11년이나 지나서야 아버지의 초상화를 그린 걸까요?

그녀의 말을 되새겨보면 짐작은 갑니다. 오늘 아버지 생각이 진하게 난 겁니다. 당시 프리다 칼로는 몸이 더욱더 좋지 않습니다. 손이 떨리고 오래 앉아 있을 수도 없었죠. 그림을 그릴 수 있는 날이 얼마 남지 않았다는 것을 그녀는 알았습니다. 그러니 오늘만큼은 꼭 아버지의 초상을 남겨야 했습니다.

눈동자가 투명한 아버지는 원래 멕시코 사람이 아닙니다. 독일에서 건너온 유대인이죠. 아버지에 대한 자신의 생각을 프리다 칼로는 그림 아래 두루마리에 이렇게 써놓았습니다.

나는 헝가리계 독일인이었던 나의 아버지 기예르모 칼로를 그렸습니다.
그는 전업 예술 사진가였는데, 60년 동안이나 뇌전증으로 고통받으면서도 결코 자신의 일을 포기하거나 멈추지 않았던 너

그럽고 지적이며, 멋지고 용감한 사람이었습니다. 그러면서도
아돌프 히틀러*Adolf Hitler*에게 격렬하게 맞섰습니다.
그의 딸 프리다 칼로가.

프리다 칼로의 아버지는 뇌전증 증세가 있었습니다. 어릴 때 사고
로 머리를 다친 후부터 그랬다고 합니다. 그는 어디서든지 갑자기 쓰
러졌기 때문에 프리다 칼로는 어릴 때부터 아버지와 함께 다닐 때 아
버지가 쓰러지면 어떻게 해야 될지를 대비해야 했습니다. 가령 그럴
때는 카메라부터 잘 챙겨야 했습니다. 고가였으니까요. 아버지가 딸
을 데리고 다닌 거였지만, 어떤 면에서는 딸이 아빠를 보호한 것이기
도 합니다. 프리다 칼로는 네 자매 중에 셋째였지만 아빠와는 유별나
게 친했습니다. 아빠도 프리다 칼로를 특별히 예뻐했고요.

사실 화가가 된 데는 아버지의 영향이 컸습니다. 첫째는 아빠에게
서 물려받은 유전적인 예술가 기질이라고 할 수 있겠죠. 둘째는 프
리다 칼로가 화가가 되기로 결심하게 된 사고가 학교에서 집에 오는
길에 발생했다는 것입니다. 처음부터 그 학교를 다니지 않았다면 사
고가 날 일도 없었겠죠? 당시 멕시코에서 여자아이들은 고등 교육을
잘 받지 않았습니다. 그런데 프리다 칼로가 학교에 진학할 수 있었
던 이유는 아버지가 강력하게 밀어붙였기 때문입니다. 당시 어머니
는 굉장히 반대했었지만, 아버지는 우리 집에는 아들이 없으니 프리
다 칼로를 밀어주어야 한다고 적극적으로 나섰습니다. 아버지 때문

에 학교에 진학하게 되었고, 그 학교에서 집에 돌아오는 길에 사고를 당했으니 아버지의 영향이 컸다고 하는 것입니다.

프리다 칼로가 사고를 당한 후에 엄마는 매우 놀라고 속이 상해서 1개월 동안 말도 못 하고 프리다 칼로를 보러 오지도 못했습니다. 하지만 아버지는 프리다 칼로가 그림을 그릴 수 있도록 도와주었습니다. 원래부터 아버지는 프리다 칼로에게 사진을 가르쳐주고 그림을 그릴 때도 야외로 많이 데리고 다녔는데, 프리다 칼로가 침대에 누워 있어야 할 때도 그림을 그릴 수 있는 환경을 적극적으로 만들어주고, 그려보라고 용기를 주었습니다. 여러 면에서 아버지와 프리다 칼로 사이에는 특별한 무언가가 있었죠.

아버지의 뇌전증 증세도 부녀간의 연결 고리였습니다. 아버지는 그것 때문에 평생 고생하셨죠. 하지만 가족을 위해서 해야 할 일을 멈추지는 않았습니다. 프리다 칼로도 교통사고 후유증으로 죽는 날까지 고생합니다. 하지만 죽기 며칠 전까지도 그리기를 멈추지 않았습니다. 그것도 아버지와 프리다 칼로의 연결 고리 중 하나입니다.

프리다 칼로는 아버지가 히틀러에게 격렬하게 저항했다고 회고했죠. 프리다 칼로도 죽기 전까지 격렬하게 공산주의를 위해 투쟁했습니다. 그것도 닮은 점 중 하나라고 생각했던 것 같습니다. 아버지를 너그럽고 지적이며 멋지고 용감한 사람이라고 했던 것을 보면 자신도 그렇게 되고 싶었던 것 같습니다.

결론적으로 이 그림은 아버지의 딸로 태어나 아버지와 지냈던 기

억에 관한 감정의 총정리이며, 그것을 요약한 작품입니다.

그녀는 늘 현실을 그린다고 했고, 머릿속에 있는 그대로 그릴 뿐이라고 했습니다. 그 점을 떠올리며 나머지도 살펴보겠습니다.

부분컷

아버지의 왼편 뒤에는 카메라가 있습니다. 당연히 전업 예술 사진가였던 아버지와 뗄 수 없는 물건입니다. 프리다 칼로와도 뗄 수 없겠죠. 여기서부터 자신의 예술도 시작되었다고 볼 수 있을 테니까요.

한 가지 특이한 것은 이 당시에 그린 몇몇 작품과는 달리 굉장히 세밀하게 그렸다는 점입니다. 이때만 해도 프리다 칼로의 손이 많이 떨렸는데, 엄청나게 집중했던 것 같습니다.

배경을 보죠. 크고 작은 투명한 동그라미가 여러 개 그려져 있고, 동그라미 안에는 점이 하나씩 찍혀 있습니다. 그리고 동그라미 뒤에는 수많은 작은 무언가가 움직입니다. 프리다 칼로의 예전 그림들을 생각했을 때 저 동그라미는 세포고, 뒤

부분컷

에 찍힌 점들은 정자입니다. 아버지와의 첫 만남을 생물학적으로 그려놓은 것이죠.

그림 속 기예르모의 얼굴은 돌아가실 때의 그것이 아닙니다. 프리다 칼로 결혼식 때 찍힌 아버지의 모습과 흡사합니다. 프리다 칼로는 아버지를 이 모습으로 기억하고 있는 것이겠죠? 그녀는 머릿속에 있는 대로 그릴 뿐이라고 했으니까요.

기예르모는 정면을 바라보지 못하고 왼쪽으로 시선을 돌립니

부분컷

다. 긴장한 기색이 역력합니다. 그는 평생을 맘 편하게 산 날이 없었습니다. 언제 또 쓰러질지 몰랐으니까요. 그것을 프리다 칼로는 기가 막히게 포착해 자신의 불안과 오버랩시킵니다.

Part 4

프리다 칼로의 사람들

미래의 아델리타,
예술 혁명가 프리다 칼로

판초 비야와 아델리타

프리다 칼로는 21살에 〈판초 비야와 아델리타〉를 그렸습니다. 판초 비야*Pancho Villa*는 1910년 멕시코 혁명을 이끌던 농민군 영웅이고, 아델리타*Adelita*는 혁명 전쟁에서 남성 못지않게 맹활약했던 여전사들입니다. 한마디로 멕시코 혁명의 주역들을 그린 그림입니다. 프리다 칼로는 이 그림 한가운데 자신을 그려놓았습니다. 눈썹을 보면 그림 속 여자가 프리다 칼로인지 금방 알 수 있습니다. 그런데 자기는 혁명의 주인공도 아닌데 왜 그린 걸까요? 이유를 살펴보죠.

프리다 칼로는 그림을 크게 위아래로 구분했습니다. 그리고 윗부분 2/3는 연두색으로, 아랫부분 1/3은 다홍색으로 칠했습니다.
윗부분부터 보겠습니다. 가운데에는 작은 액자가 하나 있고, 양옆으로는 고동색 테두리의 사각형 2개가 비스듬히 있습니다. 가운데

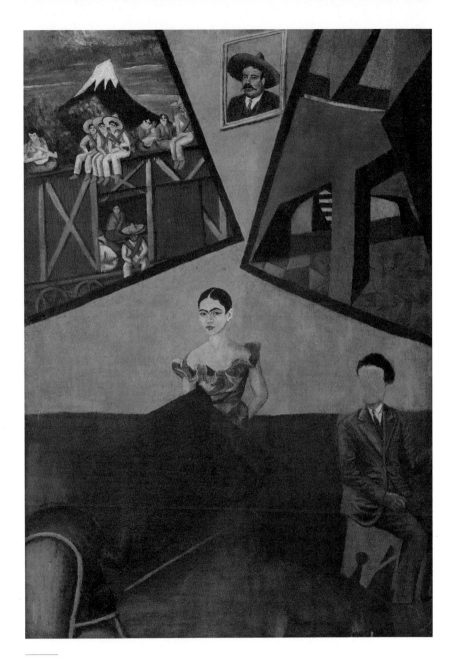

판초 비야와 아델리타(1927)

액자에는 멕시코풍 솜브레로*sombrero* 모자를 쓰고 수염을 기른 양복 입은 남자의 초상화가 있습니다. 이 그림의 주인공 중 하나인 판초 비야의 초상화입니다.

　왼쪽 사각형을 보겠습니다. 하늘이 어두운 푸른색으로, 그림의 배경은 한밤중으로 보입니다. 그리고 멀리에 우뚝 솟은 산이 있는데, 이는 멕시코를 대표하는 화산 포포카테페틀*Popocatepetl* 산입니다. 전경은 기차입니다. 화물칸 기차 위에는 왼쪽으로 여자 1명, 가운데에 같은 복장을 한 남자 3명, 그리고 오른쪽에 여자 2명, 남자 1명이 있습니다. 제일 왼쪽에 앉은 여자는 아이를 안고 달래는 중입니다. 왜 위험하게 기차 위에 올라가서 달랠까요? 당시의 멕시코 상황을 알면 이해할 수 있습니다.

　당시 멕시코는 포르피리오 디아스*Porfirio Diaz* 대통령의 장기 독재와 부정부패로 농민들은 비참한 생활을 해야 했습니다. 그들은 더 이상 참을 수 없는 지경에 이르자 농민혁명을 일으켰습니다. 그

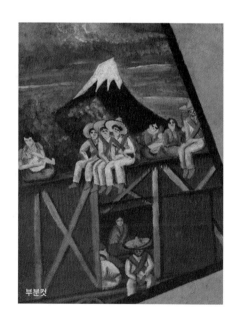

부분컷

래서 집안의 남자들이 혁명군이 되고, 엄마와 어린아이들도 혁명을 돕기 위해 그들을 따라다니다 보니 이런 일이 생긴 것입니다.

여자 오른편에는 같은 복장을 한 혁명군 3명이 붙어 앉아 비슷한 포즈를 취하고 있습니다. 아직 철없는 소년들 아닐까요? 열린 화물 칸 안에도 남자들과 여자 1명이 보입니다. 그녀의 양쪽으로 탄띠를 맨 남자는 열차에 걸터앉아 두 손을 모으고 땅을 봅니다. 멀리서 보아도 수심이 가득해 보입니다. 지금 이 열차는 전쟁을 위해 한밤중 멕시코 계곡을 지나고 있습니다.

프리다 칼로는 혁명의 열렬한 지지자였습니다. 그녀에게 혁명은 힘이 없어 마냥 당할 수밖에 없는 사람을 돕는 일이었습니다. 그러니 혁명을 기념하는 이런 그림을 그리는 것이 당연할 수 있죠.

그런데 지금부터가 좀 이상해 집니다. 판초 비야 초상화 오른 쪽에 그려져 있는 사각형은 언뜻 보면 뼈대만 있는 건축물 같습니다. 하지만 각도가 비현실적으로 다 틀어져 있어 사람이 거주하는 공간은 아닌 것 같습니다. 그런데 이거 건축물은 맞나요? 그리고 건축물이라면 왜 혁명의 영웅 판

부분컷

초 비야와 혁명군 열차 옆에 그려진 것일까요? 배치가 전혀 어울리지 않습니다.

그런데 이런 스타일의 그림을 어디서 본 것 같지 않으십니까? 그렇습니다. 초기 입체주의 스타일입니다. 그래서 이 그림을 처음 접한 우리가 전체적인 형태를 가늠하기 어려웠던 것입니다. 여러 군데 시선에서 본 것이 한 화면에 그려졌으니까요.

이제 정리가 됩니다. 프리다 칼로는 당시 화가가 되기 위해 유행하는 여러 미술 사조들을 공부하고 있었는데, 그중 대표적인 것이 피카소와 조르주 브라크*Georges Braque*로부터 시작된 입체주의였습니다. 당시 그것은 미래를 이끌어갈 시각의 혁명으로 불리고 있었죠. 그렇습니다. 혁명과 혁명이 만난 것입니다. 멕시코의 혁명과 예술의 혁명, 과거의 혁명과 미래의 혁명.

과거의 혁명은 혁명군 수송 열차를 배경으로 판초 비야를 주인공으로 그렸다면, 미래의 멕시코 혁명은 입체주의 스타일 건물로 상징화하고 주인공은 가운데 그려져 있는 프리다 칼로 자신이라고 말하는 것입니다. 처음 그림을 보았을 때 의문이 갔던 것이 이제야 풀린 것 같습니다.

그런데 작품의 제목은 〈판초 비야와 아델리타〉인데, 아델리타가 보이지 않습니다. 아델리타는 여전사로서 판초 비야처럼 멕시코 전통 치마와 솜브레로 모자, 그리고 양어깨에 탄띠를 차고 총을 들고 있는 이미지로 그려져야 하는데, 그런 여전사가 이 작품에는 없습니

다. 이제 보니 아델리타는 바로 프리다 칼로 자신이었던 것이죠. 프리다 칼로가 전통적인 여전사 복장을 하고 있지 않은 이유는 미래의 여전사, 미래의 아델리타이기 때문입니다. 그래서 그녀는 아름다운 파티 드레스를 입고 있습니다. 예술 혁명가답게 말이죠.

이제 그림은 자연스럽게 아랫부분으로 연결됩니다. 프리다 칼로 앞에는 두꺼운 고동색 테두리와 어두운 녹색으로 칠해진 큰 테이블이 놓여 있습니다. 그런데 이것도 각도가 이상합니다. 테이블을 보면 아주 위에 있는 시선에서 그려진 것이지만, 프리다 칼로를 보면 그보다는 아래서 그려진 것입니다. 역시 초기 입체주의 스타일을 적용시

켰습니다.

프리다 칼로 오른쪽을 보세요. 양복을 입은 한 남자가 그려져 있습니다. 그런데 특이한 것은 얼굴이 없죠. 얼굴이 없다는 것은 중요한 인물이 아니라는 것입니다. 같이 어울리던 동아리 카추차스*Cachuchas* 친구로 보입니다. 프리다 칼로와 테이블을 사이에 놓고 마주보는 남자도 1명 있습니다. 뒷모습만 보이는 그는 아예 머리가 그려지지 않았습니다. 더 중요하지 않다는 뜻이겠죠. 역시 카추차스 친구 중 하나로 보입니다. 카추차스는 남자 7명, 여자 2명으로 이루어진 정치색이 강한 동아리였고, 프리다 칼로는 거기서 혁명에 대해 많은 토론을 했습니다. 그것을 표현한 것이 그림 아랫부분입니다.

이제 그림이 눈에 들어오시나요? 과거의 농민 혁명은 총과 탄띠를 맨 판초 비야가 이룩했다면, 미래의 멕시코 혁명은 프리다 칼로가 양복 입은 동지들과 이룩해가겠다는 뜻입니다. 그녀는 그것을 혁신적인 입체주의 스타일 작품으로 남긴 것이죠.

몸과 마음을 치료해준 평생 친구

엘로에서 박사의 초상

　건강한 사람이야 잘 모르겠지만, 늘 아픈 사람들은 의사와 가까워 질 수밖에 없습니다. 아픈 몸에 대한 궁금증이 자꾸 생기니까요. 그렇게 오래 알고 지내다 보면 진짜 친구가 되기도 합니다. 이번에 소개할 작품의 주인공이 그렇습니다. 아픈 사람은 프리다 칼로, 그 아픈 사람에게 조언을 해주다 친구가 된 의사는 레오 엘로에서 *Leo Eloesser* 입니다.

　1930년 11월 10일, 23살에 프리다 칼로는 처음으로 미국에 갑니다. 벽화 작업을 위해 샌프란시스코에 가는 남편을 따라간 것입니다. 그런데 교통사고 이후 계속 말썽을 부리던 오른발이 점점 고통스러워지고, 바깥쪽으로 휘어 걸을 수 없을 지경에 이르게 되었습니다. 그래서 남편 디에고 리베라는 전부터 알던 의사에게 프리다 칼로

를 데리고 갔는데, 그가 바로 엘로에서였습니다. 그는 스탠퍼드대학교*Stanford University* 의과대학 외과 임상 교수 겸 샌프란시스코 종합병원 외과 과장으로 꽤 유명한 의사였습니다.

처음 그를 만난 프리다 칼로는 좋은 인상을 받았던 것 같습니다. 그녀는 사실 미국 사람을 그다지 좋아하지 않았는데 말이죠. 엘로에서는 프리다 칼로에게 여러 가지 조언을 해주었고, 프리다 칼로는 감사의 뜻으로 그에게 이 작품을 그려줍니다. 그녀가 유명해지기 훨씬 전의 일입니다.

작품이 그려진 지 37년이 지나 프리다 칼로가 유명해진 다음, 이 초상화는 캘리포니아대학교 의과대학에 기증됩니다. 그때 엘로에서는 이렇게 말했습니다.

"디에고 리베라 가족이 처음 샌프란시스코에 왔을 때 리븐워스 거리*Leavenworth St.* 2152번지에 있던 우리 집에서 프리다 칼로가 그린 것입니다. 그녀의 초기 작품 중 하나입니다. 범선 모형 옆에 서 있는 나를 회색과 검은색 톤 위주로 그렸습니다. 프리다 칼로는 범선을 본 적이 없었습니다. 그녀는 디에고 리베라에게 돛의 조작법을 물어보았지만 대답은 만족스럽지 못했습니다. 디에고 리베라는 본 대로 생각대로 그리라고 했고, 그렇게 그려진 것입니다."

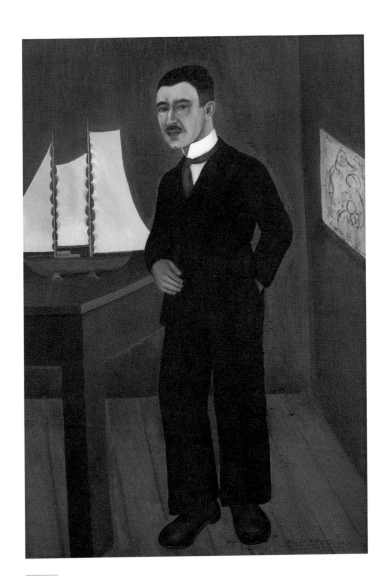

엘로에서 박사의 초상(1931)

프리다 칼로는 자신의 마음에 드는 이 의사를 어떻게 하면 멋지게 그릴지를 고민한 것 같습니다. 고민 끝에 그녀는 범선을 선택했습니다. 이 의사는 삶을 적극적으로 즐기는 타입이었는데, 그중에서도 배를 타는 취미가 있었습니다. 바쁜 생활 속에서도 마음이 동하면 언제든 자신의 32피트*ft*짜리 배를 몰고 새벽 항해를 즐겼다고 합니다. 프리다 칼로는 그의 열정을 표현하는 데 돛단배 모형만 한 것이 없다고 생각한 것 같습니다. 그래서 녹색 테이블 위에 돛단배 모형을 그렸습니다. 그녀가 디에고 리베라에게 돛을 물어본 것을 보면 잘 그리고 싶었던 것 같은데, 보이는 대로 그리라고 하자 이렇게 그린 것입니다. 녹색 탁자가 비스듬히 서 있는 것에 비해, 돛단배는 정확히 정면을 향하고 있습니다. 원래 프리다 칼로는 반듯하게 그리는 것을 좋아했습니다. 돛단배는 다홍색 몸체 위에 수박색 라인이 그려져 있습니다. 돛의 모양을 실제와는 사뭇 다르게 단순하고 귀엽게 그렸습니다. 직관적인 프리다 칼로 눈에는 이렇게 보였던 것입니다. 돛단배에는 'Los Tres Amigos'라는 글자가 써 있습니다. '3명의 친구'라는 뜻입니다. 프리다 칼로, 디에고 리베라, 엘로에서 이렇게 셋을 의미하는 걸까요?

두 번째로 그녀가 고심한 것은 의사의 포즈입니다. 의사는 오른 팔꿈치를 녹색 테이블에 살짝 걸쳐놓았고, 왼손은 바지 주머니에 넣었습니다. 왼 다리는 쭉 폈고 오른 다리는 살짝 굽힌 채 자연스럽게 서 있습니다. 이 포즈는 프리다 칼로가 평소부터 좋아했던 멕시코

화가 호세 마리아 에스트라다*José María Estrada*가 세쿤디노 곤살레스 *Secundino González*를 그릴 때 사용했던 포즈와 상당히 유사합니다. 멋진 남자를 그릴 때 주로 사용되던 이 전형적인 포즈를 프리다 칼로는 써보고 싶었던 것 같습니다.

세 번째는 의상입니다. 의사는 어두운 계열의 정장을 입었고, 칼라가 빳빳이 세워진 하얀 드레스 셔츠에 빨간 넥타이를 맸습니다. 바지는 아랫단이 한 번 접혀 있는 스타일이라 주름 없이 떨어졌고, 좀 짧은 듯한 바지 아래에는 밤색 구두가 귀엽게 그려졌습니다. 엘로에서 박사는 키가 큰 편이 아니었는데, 그것이 그대로 표현되었습니다.

의사의 표정에도 정말 많은 신경을 썼습니다. 약간 인상을 쓴 것같이 보이는데, 실제로 프리다

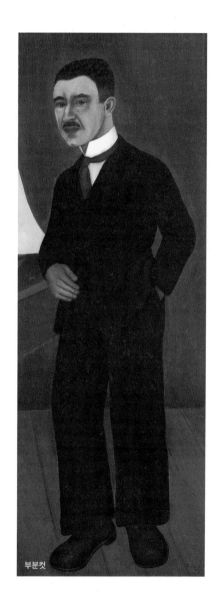

부분컷

칼로는 의사의 권위와 신뢰를 표현하기 위해 약간은 찌푸린, 웃음기 없는 그를 그렸습니다. 짧은 콧수염 아래 보이는 그의 입은 꽤나 단호해 보입니다. 그림을 그릴 때 엘로에서의 나이는 50살이었습니다. 그래서 자연스러운 주름도 그려 넣었습니다.

오른쪽 벽에는 그림이 하나 붙어 있는데, 디에고 리베라의 작품이라고 써 있습니다. 작품은 자신이 그렸고 모델은 엘로에서 박사이니 남편의 흔적도 그려 넣고 싶었나 봅니다. 그래야 3명의 친구가 완성되니까요.

부분컷

엘로에서 박사는 스스로 예술과 예술가를 진정 사랑했다고 말한 적이 있습니다. 그런 마음이 바탕이 되어서 프리다 칼로와 친한 친구가 될 수 있었던 것 아닐까요? 작품 아래에 프리다 칼로는 이렇게 썼습니다.

모든 사랑을 담아 엘로에서 박사님께.
프리다 칼로, 캘리포니아 샌프란시스코, 1931년.

이 그림이 완성된 이후부터 프리다 칼로와 엘로에서는 평생 친구가 됩니다.

1932년 7월 29일, 프리다 칼로는 엘로에서 박사에게 편지를 썼습니다. 아기가 유산된 후 얼마 되지 않아 아주 힘든 때였습니다. 가장 어려울 때 생각나는 사람이 가장 좋은 친구 아닐까요? 내용은 이렇습니다.

> 당신이 상상하는 것보다 더 오래전부터 편지를 쓰고 싶었지만, 너무나 많은 일이 일어났기 때문에 오늘까지도 차분히 앉아서 글을 쓸 수가 없었습니다. 우선 당신의 친절한 편지와 전보에 감사드립니다.
>
> 한동안 저는 아이를 갖는 데 너무나 희망적이었습니다. 그게 저를 힘들게 할 수도 있지만, 아기를 갖고 싶은 욕구는 어쩔 수 없는 본능인가 봅니다. 당신의 편지에서 아이를 갖는 것이 가능하다고 한 말에 큰 용기를 얻었습니다.
>
> … (중략) …
>
> 잠시 휴가를 내서 우리를 보러 오시면 안 될까요? 당신에게 할 말이 너무 많습니다.
>
> 편지해주세요. 그리고 너무나 사랑하는 당신의 친구를 잊지 마세요.

친한 친구에게는 해도 해도 할 말이 많습니다. 편지에 구구절절이 말하고도 할 말이 많아 와달라는 걸 보니, 프리다 칼로도 엘로에서

박사에게 그랬나 봅니다.

　레오 엘로에서 박사도 프리다 칼로가 디에고 리베라와 관계가 좋지 않았을 때 편지를 한 적이 있습니다.

　　디에고 리베라는 당신을 매우 사랑하고, 당신도 그를 사랑합니다. 하지만 문제가 있어요. 잘 아시겠지만, 그는 당신 말고도 너무나 좋아하는 것 두 가지가 있습니다. 그림 그리기와 세상의 여자죠. 그는 한 번도 일부일처제를 생각한 적이 없고, 앞으로도 그럴 것입니다. 신중히 생각해보세요. 당신이 정말 원하는 것이 무엇인지.

　엘로에서 박사는 의학적 조언을 넘어 굉장히 민감한 문제인, 그들의 부부 관계까지 조언했습니다. 조심스럽지만 진정 친구라면 할 수 있어야 하는 이야기죠. 엘로에서 박사는 그렇게 1954년 그녀가 세상을 뜰 때까지 좋은 친구로 남아주고, 1976년 세상을 떠납니다.

멕시코의 직설적이고 독창적인 화가,
프리다 칼로

루터 버뱅크의 초상

1931년, 프리다 칼로가 24살이 되던 해부터 그녀의 작품은 재미있어집니다. 현실의 형태를 넘어서는 그림들이 나타나기 시작한 것이죠. 사실 현실을 벗어난 것이 아니라, 그녀의 표현 방식이 확장된 것입니다. 하지만 보는 사람은 당황스러울 수 있습니다. 이상한 것들이 그려져 있으니까요.

이상한 그림을 그리는 사람들은 전부터 있었습니다. 우리는 이들을 초현실주의 화가라고 합니다. 초현실주의 화가들은 현실 세계를 넘어서는 것을 주로 그립니다. 그런데 어느 날, 그 사람들이 우연히 프리다 칼로의 작품을 보게 되었는데 자신들의 작품과 비슷했던 것입니다. 그래서 깜짝 놀라 프리다 칼로를 멕시코에서 탄생한 초현실주의 화가라고 알게 되었습니다. 그런 말을 듣게 한 최초의 그림이 지금부터 살펴볼 〈루터 버뱅크의 초상〉입니다.

루터 버뱅크의 초상(1931)

먼저 눈에 띄는 것은 가운데 서 있는 은발의 할아버지입니다. 그는 갈색 양복을 갖추어 입었고, 나무 그루터기 안에 서 있습니다. 저런 그루터기야 흔히 있지만, 저 모습으로 서 있으려면 속을 깊게 파내야 하는데, 굳이 왜 애를 써서 들어가 있을까요? 고개가 갸우뚱해집니다.

할아버지가 들고 있는 식물도 이상합니다. 그는 얼굴보다 몇 배나 큰 잎사귀 식물을 왼손으로 들고 있는데, 아래쪽에 뿌리까지 보이는 걸 보니 뽑은 것입니다. 도대체 무슨 식물인가요? 모양도 흔히 보는 잎사귀가 아닙니다. 그림은 점점 미궁 속으로 빠져들고 기괴해집니다.

시선을 아래로 향하면 그림은 한 번 더 이상해지며 무서워지기까지 합니다. 나무 그루터기 아래가 마치 엑스레이 사진처럼 투명합니다. 그것도 흑백이 아닌 컬러로, 아주 선명하게 말이죠. 그리고 나무 뿌리 아래에는 죽은 사람이 있습니다. 뼈만 남았다면 덜 무서울 텐데, 아직 살점이 군데군데 남아 붉은 기운이 돕니다. 게다가 나무 그루터기에서 나온 뿌리가 시체 몸속에 박혀 있습니다. 저 나무는 시체를 먹고 사는 걸까요? 왜 땅속을 투명하게 그렸을까요? 화가가 원하는 것은 공포심 전달인가요? 전체적으로 기분이 좋지 않은 그림입니다. 아름다운 자연의 세계가 아닙니다.

이제 시선은 원경으로 갑니다. 전체적으로 완만해 보이는 둔덕이 있습니다. 그런데 풀이 하나도 없습니다. 언덕은 갈색과 고동색, 연한 녹색 등으로 칠해져 황량해 보입니다. 재미있는 것은 둔덕에 서 있는 2그루의 나무입니다. 이상한 식물을 들고 있는 할아버지 양옆

에 있는데, 왼쪽 나무는 잎사귀가 무성하게 자랐고, 알 수 없는 과일들이 2~3개씩 매달려 있습니다. 오른쪽 나무는 가지들만 몇 개 보이는데 왼쪽보다 좀 더 큰 과일들이 매달려 있습니다. 그런데 과일나무들도 썩 기분이 좋지는 않습니다. 마치 오려 붙인 가짜 종이 과일나무 같습니다.

마지막은 하늘입니다. 언덕 위에는 파란 하늘이 보이고 구름이 많이 끼어 있는데 뭔가 모르게 부자연스러워 보입니다.

결과적으로 이 작품은 우리가 모르는 세계를 보여주기에 마음이 편하지가 않고, 죽은 사람을 보여주기에 무섭기까지 합니다. 프리다 칼로는 도대체 무엇을 전달하려는 걸까요? 흥미로운 점은 제목이 초상화라는 것입니다. 〈루터 버뱅크의 초상〉, 세상에 초상화를 이렇게 그리는 사람이 또 있을까요? 아마 프리다 칼로밖에 없을 겁니다.

이번에는 프리다 칼로 입장에서 작품을 분석해보겠습니다. 그녀

는 무엇이든 직설적으로 표현하는 스타일입니다. 어릴 때부터 그랬죠. 사랑하는 사람이 있으면 돌려 말하는 법이 없었고, 행동은 빨랐습니다. 그녀의 작품도 다르지 않습니다.

먼저 주인공 루터 버뱅크입니다. 그는 알 수 없는 뿌리가 달린 식물을 들고 있는데, 직업 때문에 그런 것입니다. 버뱅크는 유익한 품종 개발을 많이 한 유명한 원예 육종가입니다. 55년 동안 800종 이상을 개발했다고 하죠. 그가 들고 있던 식물의 잎사귀가 괴상하게 컸던 것도 그가 개발한 새로운 식물이기 때문입니다.

버뱅크가 속이 파진 나무 그루터기 안에 서 있는 것도 프리다 칼로의 직선적 표현 방법입니다. 버뱅크는 5년 전 세상을 떠났습니다. 그리고 캘리포니아의 어느 나무 아래 묻혔습니다. 그러니 시간이 지나 그 시신이 흙이 되어 나무의 영양분이 되었겠고, 이를 흡수한 나무는 무럭무럭 자랐을 겁니다. 프리다 칼로는 그것을 표현한 것입니다. 우리가 보는 많은 나무는 사실은 죽은 육신들의 영양분을 담고 있을 테니까요. 누워 있는 시신도 그 순환을 의미하는 것입니다. 멕시코에는 죽음 자체를 생명 탄생의 자양분으로 보는 전통 사상이 있습니다. 그래서 예전부터 인신공양 문화가 있었습니다. 잔인해 보이지만, 죽음을 통해 새로운 생명을 얻고자 했던 것입니다. 황량한 언덕은 멕시코의 대지입니다. 양쪽의 과일나무는 삶과 죽음의 순환 속에서 햇빛을 받고 자라는 생명의 상징입니다.

전체적으로 자연스럽지 않은 것은 프리다 칼로의 스타일입니다. 그녀는 사실주의 화가도, 인상주의 화가도 아니었습니다. 어떤 사조에도 영향을 받지 않은 스타일이었죠. 프리다 칼로는 직선적으로 그릴 뿐이지, 굳이 자연스럽게 마무리하려는 노력은 하지 않습니다.

이 작품을 그릴 때 프리다 칼로는 캘리포니아에 있었습니다. 프리다 칼로는 산업화와 자본주의의 상징인 미국에서 대량 생산과 황금 만능주의, 인명 경시 풍조 같은 부작용을 보았습니다. 그래서 미국에 반감이 있었는데, 이 원예학자에게는 좋은 감정만 가졌던 것 같습니다. 당시 미국 사회 분위기와는 다르게 생명을 중하게 여기는 학자였으니까요. 그래서 존경하는 마음에 초상화를 그렸을 겁니다.

프리다 칼로의 작품이 재미있는 것은 독창성 때문입니다. 그녀처럼 독창적인 방식으로 그린 작품을 다른 곳에서는 찾아보기 힘듭니다. 그래서 때론 놀라기도 하지만 신선함이 더 크게 다가옵니다. 이 그림에 대한 여러분의 감상평은 무엇입니까?

디마스의 명복을 빌다

고故 디마스

죽음만큼 슬픈 것은 없습니다. 다시는 볼 수 없기 때문이죠. 그래서 사람들은 기억을 남기고 싶어 합니다. 그리고 어차피 떠날 수밖에 없다면, 행복한 곳으로 가기를 바랍니다. 그 마음을 담은 작품이 이번에 소개할 〈고故 디마스〉입니다.

디마스 로사스*Dimas Rosas*는 얼마 전 세상을 떠났습니다. 3살밖에 안 된 어린아이였기에 프리다 칼로는 더 마음이 아팠습니다. 디마스는 프리다 칼로 집에서 가사를 도와주던 델피나 로사스의 아들이었습니다. 그들은 가끔 디에고 리베라의 모델이 되어주기도 했고, 특히 디에고 리베라는 이 아이의 대부이기도 했습니다. 프리다 칼로 역시 디마스를 좋아했습니다. 그래서 작품으로 남겨 기억하고 싶었고, 그림이 아이가 천국으로 가는 데 도움이 되기를 바라면서 그렸습니다.

그림을 자세히 살펴보겠습니다. 노란색 야자수 잎으로 만든 소박

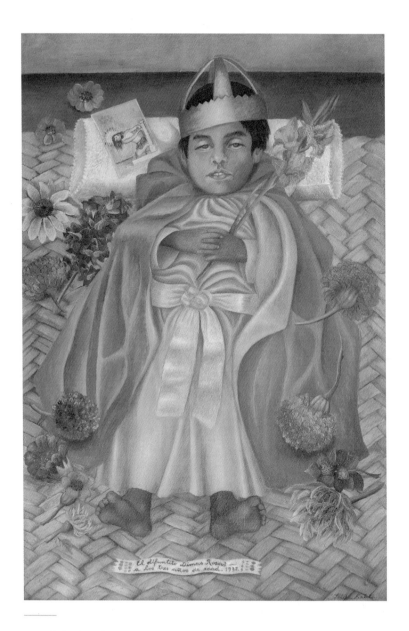

고故 디마스(1937)

한 돗자리 위에 죽은 디마스가 눈을 뜬 채로 누워 있습니다. 아이는 황금빛 튜닉*tunic*(허리 밑까지 내려오는 상의)을 입었고 분홍색 허리띠를 예쁘게 맸습니다. 마치 상품을 포장하는 리본처럼 화사합니다. 그리고 튜닉 위에는 녹색 망토를 입었습니다. 물론 종이로 만든 것이지만, 머리에는 황금 면류관도 씌웠습니다. 옛 성인이나 성모 마리아를 생각나게 하는 모습입니다. 프리다 칼로가 디마스를 기독교의 성인으로 꾸몄기 때문이죠. 이렇게 그린 이유는 3살짜리 어린아이가 죽었으니, 천사가 죽었다고 생각했기 때문입니다. 죄를 지을 만큼 살지도 못했으니까요. 누워 있는 디마스는 양손을 모아 가슴에 올리고, 왼손에는 커다란 글라디올러스*gladiolus* 꽃을 들었습니다. 머리는 레이스로 장식된 하얀 베개 위에 놓여 있습니다. 그 덕분에 머리는 젖혀지지 않았고, 우리는 완전히 정면에서 죽은 디마스의 얼굴을 마주 볼수 있습니다.

디마스 둘레에는 꽃들이 여럿 놓여 있는데, 그중 오렌지빛에 둥근모양의 꽃은 멕시코 금잔화입니다. 이 꽃은 멕시코의 기념일인 '죽은 자들의 날*Day of the Dead*'에 많이 사용되는 꽃입니다. 죽은 자들의 날은 망자가 행복하기를 기리는 날이니, 이 꽃은 죽은 디마스가 행복한 곳으로 가길 바라는 마음으로 그린 것입니다.

디마스의 얼굴 오른편에는 작은 카드가 있습니다. 카드에는 기둥 뒤로 손이 묶여 있는 예수가 그려져 있는데, 온갖 고초를 겪다가 십자가에 못 박혀 죽기 직전의 예수의 모습입니다. 이것은 디마스의 가

족 모두가 독실한 기독교인이었다는 것을 의미하며, 디마스는 예수처럼 고결하다는 것을 뜻합니다.

작품 맨 아래에 있는 디마스의 발밑에는 하얀 리본이 있고, 그 위에는 이런 글이 써 있습니다.

죽은 아이 디마스 로사스, 3살 무렵 1937년.

훌륭하고 좋은 뜻을 담고 있으니, 사실 의미로 보면 이 그림은 참 좋습니다. 하지만 약간 섬뜩하지 않나요? 죽은 아이를 옆도 아니라 정면에서, 멀리서도 아니라 가까이서 그렸습니다. 기억하는 것도 좋지만 시신을 이토록 생생하게 마주하는 일은 우리에게는 익숙하지 않습니다. 하지만 프리다 칼로는 일부러 직접적으로 그려 죽음을 똑똑히 보라고 말하고 있습니다.

그녀가 그린 것은 시신의 완전한 정면입니다. 마치 공중에서 아이를 바라보는 듯한 각도죠. 그것도 약간은 아래쪽에서 바라보았습니다. 그래서 살짝 벌리고 있는 양발이 먼저 눈에 들어오는데, 이는 죽

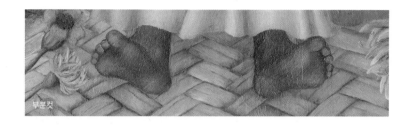

은 사람이라고 한 번 더 강조한 것입니다. 죽었으니 옷은 입고 있어도 맨발인 것이죠. 프리다 칼로는 절대 현실을 빗겨 가거나 완화해 보여주지 않습니다.

얼굴을 확대하면, 디마스의 코에서 피가 흐르는 것이 보입니다. 약간 벌리고 있는 입술에서도 피가 나옵니다. 굳이 이렇게까지 사실적으로 그려야 할까 싶지만, 프리다 칼로는 이런 방식으로 디마스가 죽은 상태라는 것을 분명히 하는 것입니다. 눈 역시 마찬가지입니다. 반쯤만 떠 있고 흰자가 보이는 눈은 절대 산 사람의 눈이 아닙니다.

프리다 칼로에게 삶과 죽음이 항상 연결되어 있었습니다. 여러분

은 죽음을 항상 생각하십니까? 그렇게 하는 것이 옳은 걸까요? 아니면 죽기 전까지는 굳이 죽음을 생각하지 않는 것이 맞는 걸까요?

알 수 없는 이유로 이 작품은 가족들에게 전달되지는 않았습니다. 그리고 〈낙원에 가려고 차려입다*Dressed Up for Paradise*〉라는 제목으로 1938년 줄리잉 레비 갤러리*Julien Levy Gallery*에 전시되었고, 1948년 필라델피아 미술관*Philadelphia Museum of Art*에서는 〈보이 킹*Boy King*〉이라는 제목으로 전시되었습니다.

제목으로 볼 때 프리다 칼로가 디마스에게 성인 옷을 입힌 것은 아이가 천국에 가기를 바랐다는 것이고, 아이의 얼굴 옆에 예수의 모습이 그려진 카드를 놓은 것은 디마스를 예수와 비교했던 것이 분명했던 것 같습니다. 현재 이 작품은 멕시코시티에 있는 돌로레스 올메도 박물관*Dolores Olmedo Museum*에 소장되어 있습니다.

남편을 향한 복수

레온 트로츠키에게 바치는 자화상

이번 작품은 매우 특이합니다. 프리다 칼로가 자신을 이토록 조신하고 다소곳하게 그린 적이 있었던가요? 똑바로 서서 얌전하게 두 손을 모은 그녀는 마치 멕시코 전통 인형 같습니다. 온갖 역경에도 대항하던 여전사 프리다 칼로가 왜 자신을 수동적인 이미지로 그렸을까요?

화장도 다른 자화상과는 완전히 다릅니다. 베이스가 매우 곱고, 짙은 눈썹에 빨간 입술, 그리고 볼 터치까지 풀 메이크업을 했습니다. 다른 자화상에는 다크서클과 거뭇거뭇한 콧수염까지 그려놓더니, 이 작품에서는 그런 것들을 전혀 찾아볼 수가 없습니다.

양쪽에는 하얀색 커튼도 있습니다. 보통 주인공을 돋보이게 하고 싶을 때 그러지 않나요? 무엇인가 이유가 있을 겁니다. 지금부터 찾아보죠.

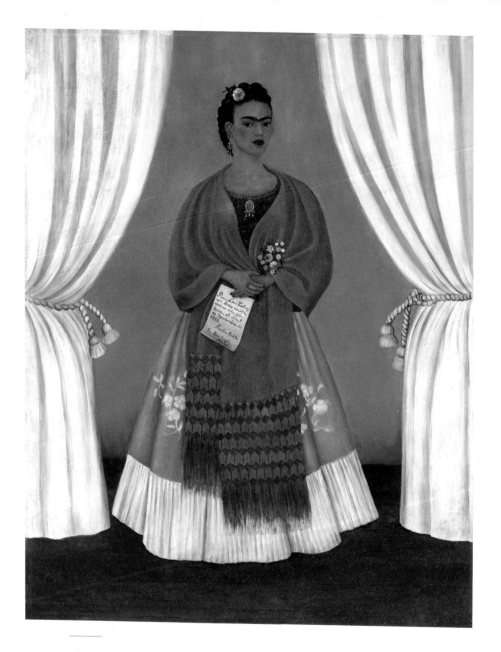

레온 트로츠키에게 바치는 자화상(1937)

프리다 칼로는 왼손에 편지를 들고 있습니다. 보란 듯이 내용이 잘 보이게 똑바로 들고 있습니다.

> 나의 모든 사랑을 담아 레온 트로츠키*Leon Trotsky*에게 이 그림을 바칩니다.
> 1937년 11월 7일에 멕시코 산앙헬에서, 프리다 칼로

그런데 내용이 조금 이상합니다. 그렇게 남편 디에고 리베라가 전부라고 외치던 프리다 칼로가 다른 사람을 사랑하다니요. 물론 사랑이 평생 한결같을 수는 없지만 그래도 의외입니다. 대체 왜 이런 그림을 남겼을까요? 남편도 있는 여자가 부인이 있는 다른 남자를 사랑하는 마음을 이렇게 드러내다니요. 사랑의 증표라면 작은 물건도 많을 텐데요.

이 그림은 작지도 않습니다. 가로가 61cm, 세로가 76cm나 됩니다. 그러니 어디 책갈피 속에 넣고 혼자 보라는 그림이 아니라 걸어놓고 보라고 그린 겁니다. 프리다 칼로는 자신이 트로츠키와 사랑을 나누었다는 사실을 모두에게 알리려는 것이 분명합니다.

그런데 트로츠키가 이 그림을 걸어놓지 않을 수도 있지 않나요? 그래서 프리다 칼로는 자신을 최대한 젊고 예쁘게 그렸습니다. 이때 프리다 칼로의 나이는 30살, 트로츠키의 나이는 58살이었습니다. 당시 트로츠키는 젊고 예쁘고 이국적인 프리다 칼로의 매력에 흠뻑 빠

졌고, 프리다 칼로는 그가 좋아했던 자신의 매력을 최대한 살려 자화상을 그린 것입니다. 그래야 트로츠키가 프리다 칼로를 잊지 못하고 걸어놓을 테니까요. 실제로 트로츠키는 이 그림을 잘 보이는 곳에 걸었습니다.

그런데 사실 이 그림은 프리다 칼로가 트로츠키와 이별할 때 선물한 그림입니다. 어느 날 둘의 사랑이 잘 진행된다고 생각했던 트로츠키에게 프리다 칼로는 갑자기 이별을 통보했습니다. 트로츠키는 여기서 끝내지 말자며 간절한 편지까지 보냈지만, 프리다 칼로는 받아주지 않았습니다. 그리고 이제부터는 연인이 아닌 친구라며 전해준 것이 이 작품 〈레온 트로츠키에게 바치는 자화상〉입니다.

트로츠키가 일반인이었다면 부적절한 관계를 가졌던 연인의 작품을 걸어놓을 수 없었겠죠. 하지만 그는 러시아의 국민 영웅이며, 블라디미르 레닌*Vladimir Lenin*, 이오시프 스탈린*Josif Stalin*과 더불어 소련 공산주의 혁명의 3대 거물이었습니다. 이 그림을 걸어놓는다고 비난할 사람이 없었죠. 추종자들이 워낙 많았으니까요. 프리다 칼로가 이 그림을 준 것은 어쩌면 그를 존경하던 디에고 리베라를 향한 보복 심리가 있었을지도 모릅니다. 자신을 무시하고 배신했던 남편 디에고 리베라가 가장 존경하던 인물을 자신이 차버림으로써 남편을 초라하고 비참하게 만드는 것이죠. 남편은 트로츠키를 대단한 혁명가로 평가했고, 그가 소련에서 축출당해 갈 곳이 없을 때 멕시코로 망명하는데 큰 힘을 쏟았습니다. 디에고 리베라도 혼란스러웠을 겁니다. 부인

이 다른 남자와 관계를 갖는 것을 극도로 싫어했는데, 부인의 불륜 상대가 자신이 존경하던 인물이었으니까요.

작품 속의 프리다 칼로는 빨간색 리본과 분홍색 카네이션으로 머리를 장식했습니다. 얼굴은 곱게 화장을 한 다음 황금 장식이 있는 귀걸이를 달았습니다. 꽃 자수가 있는 연어색 멕시코 전통 치마를 입고, 그 위에 커다란 프린지fringe가 있는 황토색 숄을 둘러 더욱 우아하게 보이도록 했습니다. 그다음 목둘레가 황금색인 자주색 블라우스에 어울리도록 황금 장식 브로치를 가슴에 달았습니다. 그리고 최대한 예의를 갖추어 꽃을 든 그녀는 하얀 커튼을 걷고 무대에 나와 마지막 편지를 트로츠키에게 읽어주고 있습니다.

편지 속에 적힌 1937년 11월 7일은 트로츠키의 생일입니다. 그녀는 트로츠키와 짧지만 진정한 사랑을 했던 걸까요? 아니면 남편을 자극하기 위해 사랑하는 척만 하고 이런 작품을 남긴 걸까요?

피할 수 없어
맞서야만 하는 죽음

도로시 헤일의 자살

 이번에 소개할 작품은 〈도로시 헤일*Dorothy Hale*의 자살〉입니다. 이것은 프리다 칼로와 이 그림을 의뢰한 패션 잡지 〈배너티 페어*Vanity Fair*〉의 발행인 클레어 부스 루스*Clare Boothe Luce*가 이해 부족으로 서로에게 상처를 남겼던 작품입니다.

 1939년 즈음 프리다 칼로의 작품들은 뉴욕에 소개되기 시작했는데, 반응이 꽤 좋았습니다. 덕분에 팬도 생기고 유명한 친구들도 사귀게 되었습니다. 그중 클레어도 프리다 칼로의 팬이었습니다.

 어느 날 화랑에서 프리다 칼로를 만난 클레어는 얼마 전 자살한 도로시 헤일 이야기를 나누었습니다. 그리고 그녀를 기억하기 위한 그림을 남기기로 하죠. 그림이 완성되면 상심해 있을 도로시의 어머니에게 드리면 좋겠다는 생각에 프리다 칼로에게 작품을 의뢰했습니다. 프리다 칼로도 도로시를 알고 있었고 클레어도 프리다 칼로의

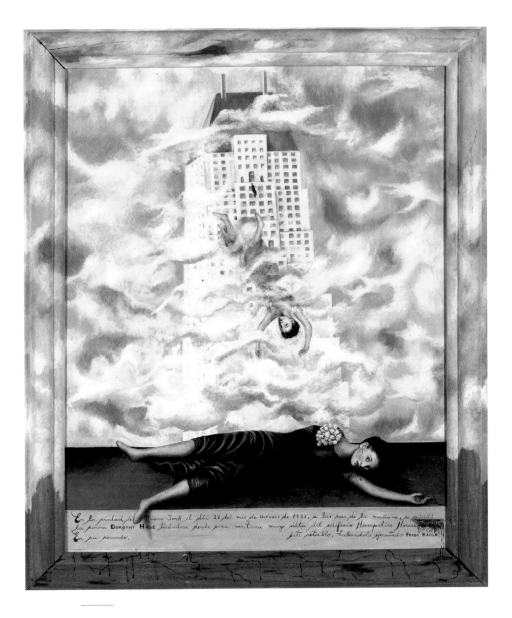

도로시 헤일의 자살(1938)

명성을 믿었기에, 세부적인 내용은 의논하지 않고 바로 작품이 진행되었습니다.

뉴욕 사교계에서 유명했던 33살의 도로시는 영화배우 지망생이었습니다. 그녀는 남편이 죽은 후 원하던 일들이 풀리지 않고 경제적으로 어려워지자, 친구들을 불러 마지막 파티를 마친 후 삶을 비관한 채 뉴욕의 한 빌딩에서 뛰어내려 스스로 생을 마감했습니다.

이제부터 작품을 살펴보겠습니다. 먼저 눈이 가는 것은 땅바닥에 누워 있는 도로시입니다. 그녀는 자신이 가장 좋아하던 검은색 벨벳 드레스를 입고, 한때 연인이었던 노구치에게 선물 받은 노란색 코르사주*corsage*를 가슴에 단 채 바닥에 누워 있습니다. 물론 그냥 누워 있는 것은 아닙니다. 높은 건물에서 뛰어내려 바닥에 떨어진 것입니다.

그런데 도로시는 두 눈을 또렷하게 뜨고 있습니다. 그림만 보아서는 눈도 못 감고 죽은 것인지, 아니면 죽기 직전 사람들에게 뭐라고 말하는 것인지 알 수가 없습니다. 이미 죽은, 혹은 죽어가는 그녀와 눈을 마주친 우리는 어떤 감정이어야 할까요? 도로시가 누워 있는 바닥에는 피가 흥건합니다. 입에서도 피가 뚝뚝 떨어집니다.

그녀가 투신한 뉴욕의 고층 빌딩은 약간 기울어져 있고, 빌딩 주변으로는 마치 찢어놓은 솜 같은 구름이 회오리처럼 돌며 빌딩을 감쌉니다. 그래서 무언가 신비로운 일들이 일어날 듯한 기대감을 줍니다. 하지만 자세히 보면 빌딩 윗부분에 작게 그려진 도로시가 보입

부분컷

니다. 그녀가 뛰어내린 그날을 마치 대단한 일이 벌어진 기념일처럼 강조해서 그린 것입니다. 그림 중간에도 몸이 180도로 뒤집어져 떨어지는 도로시가 그려져 있습니다. 역시 두 눈을 똑바로 뜬 채 어떤 이야기를 하려는 듯합니다.

왜 이미 세상을 떠난 사람을 한 맺힌 사람처럼 이토록 생생하게 그린 것일까요? 일반 상식으로는 이해하기 어렵습니다. 아무튼 프리다 칼로는 굳이 자세하게 기억하고 싶지 않은 그날의 광경을 초 단위로까지 쪼개가며 뛰어내린 직후, 떨어지는 과정, 떨어진 후를 나누어 그때를 다시 떠올릴 수밖에 없도록 그렸습니다.

마무리도 특이하게 했습니다. 액자까지 색을 칠한 것이죠. 도로시가 자살한 그날이 캔버스를 벗어나 액자를 넘어선 후 현실의 세계로 돌아오려는 것처럼 보입니다.

프리다 칼로는 그림 아래에 피 같은 색으로 어떤 문구를 적어놓았고, 죽어가는 도로시는 그 문구를 꼭 읽으라는 듯 왼쪽 다리로 가리키고 있습니다.

부분컷

드로시 헤일은 1938년 10월 21일 오전 6시에 뉴욕의 햄프셔
Hampshire 하우스 건물의 높은 창문에서 몸을 던져 자살했습니다.
도로시를 기억하며 프리다 칼로가.

꼭 자살한 그날만을 기억해야 하나요? 그녀와 함께했던 좋은 날
들을 기억하면 안 되나요? 도로시를 기억하고자 그림을 의뢰한 클레
어는 작품을 받은 그날 "운송용 포장에서 그림을 꺼낸 순간 받았던
충격을 나는 잊을 수 없다. 친구의 시체가 등장하고, 피가 뚝뚝 떨어
지는 작품을 보는 순간 메스꺼움을 느꼈다"고 말했습니다. 클레어는
너무나 화가 났습니다. 그리고 당장 부숴버리고 싶었습니다. 주변의
만류로 거기까지는 참았습니다. 당연히 도로시의 어머니에게 드리지
도 못했고요.

하지만 그대로 둘 수 없는 것이 있었습니다. 그림 속에 자신의 이
름이 들어가 있었기에 이를 지워야 했습니다. 지금 작품에는 보이
지 않지만, 원래는 그림 윗부분에 깃발이 하나 그려져 있었고, 그 깃
발에는 '도로시의 자살, 클레어의 요청으로 도로시의 어머니를 위해'
라는 글이 써 있었다고 합니다. 하지만 이를 도저히 그냥 둘 수 없어,

알고 지내던 노구치에게 부탁해 지웠다고 합니다. 그리고 이 그림은 세상에서 사라졌습니다.

〈도로시 헤일의 자살〉이 이렇게 그려진 것은 프리다 칼로 입장에서 이해해야 합니다. 그녀에게 고통은 어떻게 해도 피할 수 없는 것이었고, 그것을 잊기 위해서는 오히려 정면으로 맞서야 하는 것이었습니다. 그다음 시간을 두고 희석시키는 것이죠. 하지만 죽음을 대하는 프리다 칼로의 방식을 일반인들이 이해하기 어려운 것은 사실입니다. 양편에 오해를 낳았던 이 그림은 한동안 모습을 감추었다가 현재는 익명으로 기증되어 피닉스 아트 뮤지엄*Phoenix Art Museum*에 소장되어 있습니다.

나의 의사이자
가장 좋은 친구에게

엘로에서 박사에게 보낸 자화상

　이번에 소개할 작품은 프리다 칼로의 진정한 친구이자, 평생 건강까지 챙겨주던 미국인 의사 엘로에서에게 프리다 칼로가 선물한 자화상입니다. 앞서 살펴본 〈엘로에서 박사의 초상〉은 엘로에서를 그린 것이고, 이번 작품은 프리다 칼로가 본인을 그린 것입니다.

　작품 아래에는 손 모양의 액세서리 같은 것이 기다란 리본을 펼쳐 들고 있는데 거기에 이런 글이 있습니다.

　　나는 1940년에 나의 의사이자 가장 좋은 친구 엘로에서 박사
　　를 위해 나의 초상화를 그렸다.
　　나의 모든 사랑을 담아, 프리다 칼로.

　직업이 화가라도 자신의 초상화를 그려 선물로 주는 경우는 흔하

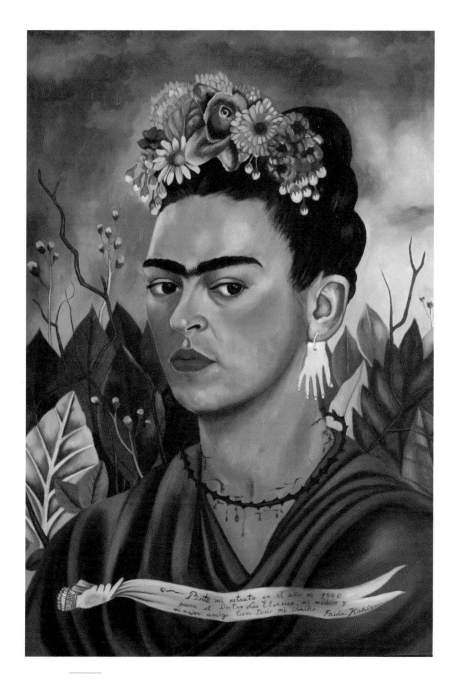

엘로에서 박사에게 보낸 자화상(1940)

지 않습니다. 보통 선물은 그 사람이 필요할 만한 것을 주기 때문이죠. 혹시 애인이라면 내 얼굴 그림이 필요할지도 모르지만, 프리다 칼로와 엘로에서 박사는 연인 관계가 아니었습니다. 설사 자신을 기억해달라는 의미로 자화상을 주었다고 해도 밝은 얼굴이나 감사하는 표정의 자화상을 주어야 하지 않을까요?

하지만 그림 속 프리다 칼로는 무섭습니다. 눈을 부릅뜨고 무언가 노려봅니다. 이런 눈빛과 마주친다면 대부분 내가 마음에 들지 않는다고 느낄 겁니다. 자화상의 취지로 보면 말도 안 되죠.

게다가 목을 보세요. 가시 목걸이를 한 목에는 피가 나고 있습니다. 도대체 이 자화상을 어떻게 봐달라는 걸까요?

프리다 칼로는 이런 특이한 표현 방식 때문에 많은 오해를 받았습니다. 충분히 그럴 만도 하죠. 하지만 그녀가 리본에 썼듯이, 가장 좋은 친구에게 사랑을 다하는 그녀의 방식은 조금의 거짓도 없이 나를 보여주는 것입니다. 그것이 프리다 칼로가 상대방을 존중하고 사랑하는 방식입니다. 상대방이 보고 싶은 것을 보여주고, 듣고 싶은 말을 해주는 것을 배려라 생각하는 우리의 상식과는 조금 다릅니다.

하지만 우리는 프리다 칼로의 작품을 보고 있으니 그녀의 스타일을 이해하며 감상해야겠죠? 이 작품에는 그리던 순간 프리다 칼로의 심정, 처지 등이 담겨 있을 겁니다. 지금부터 그걸 감상해보시죠.

먼저 표정을 보겠습니다. 두 눈을 부릅뜨고 정면을 보고 있습니다. 일단 이 표정을 감상자와 관계 지을 필요는 없습니다. 그녀는 감

부분컷

상자를 의식하지 않고 자신의 마음을 무심하게 드러냈기 때문이죠. 현재 그녀는 매우 불편해 보입니다. 표정에 불안감과 경계심이 꽉 차 있습니다. 왜 그럴까요?

첫째는 이혼입니다. 믿었던 디에고 리베라가 떠나버린 후 그녀는 대단히 불안해했습니다. 크게 의지하던 기둥이 사라졌으니까요.

둘째는 심해진 고통과 계속된 수술입니다. 원래부터 안 좋던 몸은 척추 통증, 오른발의 통증과 오른손의 세균 감염 등으로 이혼 후 더욱 나빠졌습니다. 멕시코 의사들은 자꾸 수술을 권했지만 쉽게 결정할 일이 아니었습니다. 그전에 받은 수술도 크게 잘못된 적이 있었으니까요. 하지만 그녀는 스스로 결정해야 했습니다. 그런 긴장감이 표정에 나타났던 것입니다.

이번에는 목에 걸린 가시 목걸이를 보죠. 가시 목걸이는 그녀가 늘 달고 다니는 고통을 의미합니다. 그렇다면 피는 현재 고통이 진행 중이라는 뜻이겠죠.

이 작품은 색이 굉장히 화려합니다. 이쯤에서 프리다 칼로가 색을 고를 때 어떤 생각을 했는지 알면 작품을 감상하는 데 도움이 될 겁니다.

그녀는 자신의 일기에 색깔에 관해 쓴 적이 있습니다.

· 녹색: 따뜻하고 좋은 빛

· 붉은 보라색: 아즈텍, Tlapali(그림과 그림 그리기에 사용되는 '색상'을 뜻하는 아즈텍어), 붉은 선인장의 오래된 피, 가장 오래되고 가장 살아 있는

· 갈색: 점의 색깔, 썩어가는 잎의 색깔, 지구

· 노란색: 광기, 질병, 두려움, 태양과 기쁨의 일부

· 코발트블루: 전기와 순수, 사랑

· 검은색: 없다, 정말로 없다

· 잎의 녹색: 나뭇잎, 슬픔, 과학, 독일 전체가 이 색깔이다

· 연두색: 더 많은 광기와 미스터리, 모든 유령들은 이 색상의 옷을 입는다, 최소한 속옷이라도

· 다크그린: 나쁜 소식과 좋은 사업의 색깔

· 네이비블루: 거리감, 부드러움도 이 파란색일 수 있다

· 마젠타: 피? 글쎄, 누가 알겠어!

다시 그림으로 돌아와보죠. 프리다 칼로의 상의는 주름이 많이 진

부분컷

옷이라기보다는 갈색 천을 두른 것처럼 보입니다. 그녀는 갈색을 썩어가는 잎의 색이라고 했죠. 자신의 몸이 썩어간다고 생각하고 이를 색으로 표현한 것입니다. 그리고 갈색 천은 목에 두른 가시 목걸이와 어울리며 마치 프리다 칼로를 피 흘리는 순교자처럼 보이게 합니다. 자신의 고통을 순교자의 고통과 연관시킨 것입니다. 당시 프리다 칼로는 예전 멕시코 문화인 아즈텍 문화에 빠져 있었습니다. 아즈텍 문화에서는 산 사람을 제물로 바치는 경우가 많았습니다. 일반적 시각으로 보면 잔혹해 보이지만 그들은 그것을 통해 오히려 재생과 부활을 할 수 있고, 진정한 고통에서 벗어날 수 있다고 믿었습니다. 아즈텍 문화에 빠졌던 프리다 칼로는 작품에 이를 담았습니다.

프리다 칼로의 머리 위에는 노란색, 연두색, 마젠타 등 다채로운 색깔의 꽃이 화려하게 장식되어 있습니다. 노란색은 광기, 두려움, 태양

과 기쁨의 일부라고 했고, 연두색은 더 많은 광기와 미스터리를 의미하며, 마젠타는 피를 생각나게 한다고 했습니다. 이런 다양한 색이 혼재된 것은 지금 프리다 칼로의 머릿속에 여러 생각이 복잡하게 얽혀 있다고 해석할 수 있습니다.

귀를 보겠습니다. 사람의 손 모양 귀걸이가 달려 있는데, 저 귀걸이는 피카소가 선물한 것입니다. 피카소는 생전 그녀를 만나 많은 칭찬을 했었습니다. 그러므로 이 귀걸이를 단 것은 피카소라는 거장에게 칭찬받았다는 자랑이나 자부심일 수 있습니다. 또는 엘로에서 박사가 손의 감염증 치료에 도움을 준 것에 대한 감사의 표현이 될 수도 있습니다.

이번에는 그녀 뒤에 있는 배경을 볼까요? 하늘 위로 힘차게 솟아 있는 커다란 잎사귀들이 있습니다. 저 잎사귀들은 그녀의 다른 작품들 배경에 여러 번 등장하는데, 이는 멕시코 대지에서 힘차게 자라나는 생명과 자연의 힘을 상징하는 것입니다. 잎의 색깔은 프리다 칼로가 따뜻하고 좋은 빛이라고 했던 녹색입

니다.

커다란 잎사귀 앞에는 갈색 나뭇가지가 하늘로 올라가는데, 이파리가 하나도 없는 걸 보면 죽은 나뭇가지입니다. 그런데 그 옆의 하얀 가지 위에는 꽃봉오리가 달렸습니다. 곧 피어나겠죠? 죽음과 탄생을 교차시킨 것으로 보입니다. 머리의 꽃 장식에도 그 하얀 생명의 꽃봉오리가 매달려 있습니다. 다시 태어나고 싶은 기원일 수 있습니다.

부분컷

마지막으로는 저 멀리 보이는 하늘과 구름입니다. 천둥이 치는 것 같기도 하고, 엄청난 비가 쏟아질 것 같기도 합니다. 그런데 또 아래를 보면 금방 햇볕이 들 것도 같기도 하고, 신비로운 꿈속 하늘 같기도 합니다. 요동치는 그녀의 머릿속을 반영한 결과일 수 있습니다.

이혼 후 상당한 고통 속에 있던 그녀는 엘로에서 박사의 권유에 따라 그가 있는 샌프란시스코에 갑니다. 그리고 얼마간 치료를 받았는데, 수술도 하지 않았는데도 상태가 많이 호전되었습니다. 계속된 고통에 힘들어하던 프리다 칼로가 그 감사의 선물로 그린 것이 바로 〈엘로에서 박사에게 보낸 자화상〉입니다.

파릴 박사에게 전하는 봉헌화

파릴 박사의 초상화가 있는 자화상

이번에 감상할 〈파릴 박사의 초상화가 있는 자화상〉은 프리다 칼로의 번뜩이는 아이디어가 돋보이는 작품입니다.

그동안 프리다 칼로는 아이디어보다는 솔직한 감정을 직선적으로 드러내는 작품을 많이 그렸는데, 이번만큼은 다릅니다. 발상 자체가 매우 흥미롭습니다. 〈파릴 박사의 초상화가 있는 자화상〉은 프리다 칼로의 상상을 넘어선 순수성과 주변을 의식하지 않았던 독특한 사고방식이 만들어낸 특이하고도 신선한 작품입니다.

그림 제목이자 주인공인 후안 파릴*Juan Farill* 박사는 프리다 칼로에게 은인입니다. 은인을 넘어 기적을 준 성인이라고도 볼 수 있습니다. 최소한 프리다 칼로에게는 말이죠.

1950년 43살에 프리다 칼로는 연초부터 괴로운 하루하루를 보내

고 있었습니다. 몸의 상태가 급속히 나빠졌기 때문입니다. 사실 몇 년 전에 기대를 안고 뉴욕에서 받았던 수술이 문제였던 것 같습니다. 프리다 칼로의 평생 친구이자 건강 조언을 아끼지 않았던 엘로에서 박사는 그해 1월에 잠깐 멕시코에 들러 프리다 칼로의 상태를 본 후, 1월 3일 아침에 오른쪽 발가락 4개의 끝이 검게 변한 것을 발견했다고 메모를 남겼습니다. 전날까지만 해도 발가락에는 아무 이상이 없었는데 말이죠. 프리다 칼로는 술도 끊는 등 건강을 위해 여러 노력을 했지만, 큰 수술을 자주 받다 보니 여기저기서 문제가 터졌고, 몸이 나빠지는 속도도 빨라졌습니다.

'이제 다시 좋아질 수 있을까?' '정말이지 하루라도 안 아프게 보낼 수 있을까?' 급속히 악화되는 건강에 그녀는 좌절했습니다. 그동안 멕시코에서 받았던 수술들이 결과가 좋지 않아 뉴욕까지 가서 수술을 받았는데, 거기서도 결과가 좋지 않게 나오니 이제 프리다 칼로는 어떤 의사를 믿어야 할까요?

몸이 점점 나빠지자 프리다 칼로는 일단 입원했습니다. 그리고 또 수술을 받게 되었죠. 수술을 받기 전 그녀는 잘못된 결정이 또 다른 후회를 불러올 수 있지 않을까 하는 두려움 때문에 많은 스트레스를 받았다고 합니다. 그래서 그녀는 의사를 5명이나 만나보았는데, 그중 파릴 박사가 제일 마음에 들었습니다. 그 이유는 그의 진지한 태도가 그녀에게 신뢰를 주었기 때문입니다. 그리고 파릴 박사는 다리가 불편해서 목발을 짚고 다녔는데 프리다 칼로는 그것을 보며 동질

감을 느꼈고, '저 의사라면 함부로 수술하지는 않겠구나'라는 생각을 했다고 합니다.

1950년 연초부터 수술이 시작되었습니다. 하지만 수술은 한 번에 끝나지 않았고, 그해에만 일곱 번의 수술을 받게 됩니다. '수술 후 건강을 회복해 일어날 수 있을까?' 그녀는 계속된 수술 중에 끊임없이 이런 생각을 했습니다.

수술 결과는 그렇게 나쁘지 않았습니다. 11월이 되자 어느 정도 움직일 수 있었고, 잠깐씩이라도 그림을 그릴 수 있을 정도로 몸이 회복되었습니다. 그러자 그녀는 맨 먼저 이 정도라도 몸을 회복하게 만들어준 파릴 박사를 위해 그림을 그리기 시작합니다. 예전 기독교에서는 성인들이 걷지 못하는 사람을 걷게 하거나 죽은 사람들을 다시 되살아나게 하는 기적을 일으켰죠. 후에 신자들은 그 기적을 그림으로 남겨 감사함을 기렸습니다. 프리다 칼로도 그런 마음으로 파릴 박사에게 그림을 선사하려는 것입니다. 일종의 신성한 봉헌화 같은 것이죠. 프리다 칼로는 유명한 화가입니다. 프리다 칼로가 감사한 사람에게 정성껏 그림을 그려준다는 것은 받는 사람 입장에서도 정말 고마운 일이죠.

그때쯤 그녀의 일기에는 이런 글이 있습니다.

> 난 1년 동안 아팠다. 파릴 박사가 날 구해주었다. 그는 나에게 삶의 기쁨을 돌려주었다.

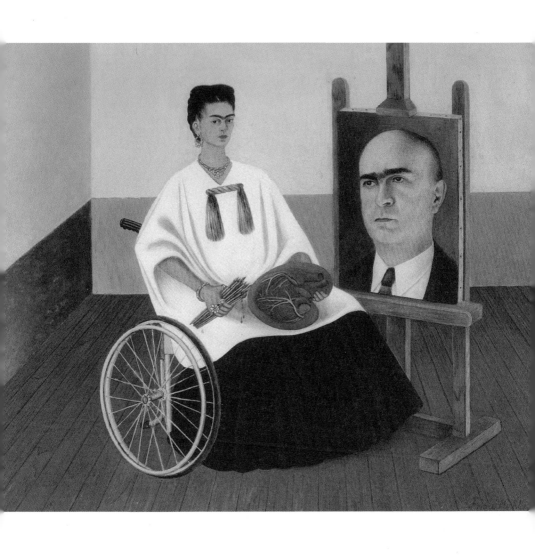

파릴 박사의 초상화가 있는 자화상(1951)

나는 아직 휠체어 신세인데 언제 다시 걸을 수 있을지는 모르겠다.

석고 깁스는 이제 지긋지긋하지만, 척추가 나아지는 데는 큰 도움이 된다. 이제 통증은 없다. 피곤함만 있을 뿐이다.

종종 절망적이기도 하다. 말로 표현할 수 없는 절박함.

그럼에도 불구하고 나는 살고 싶다.

나는 이미 파릴 박사에게 줄 작은 그림을 그리기 시작했다.

그에 대한 나의 모든 애정을 담아서….

작품을 보시죠.

그림 오른쪽에는 이젤이 있고, 이젤 위에는 파릴 박사의 초상화가 사실적으로 그려져 있습니다.

하지만 프리다 칼로는 여기서 그치지 않았습니다. 한 가지 아이디어를 더하죠. 일반적인 화가라면 대상의 모습만 담은 초상화를 선물했겠지만, 프리다 칼로는 초상화를 그리는 자신의 모습까지 같이 넣기로 합니다. 정말 좋은 아이디어 아닌가요? 자신의 초상화도 받고, 선물한 사람의 초상화도 받고.

그림 속 프리다 칼로는 휠체어에 앉아 있지만 정성스럽게 자신을 꾸몄습니다. 귀걸이도 하고 목걸이도 하고 화장도 했습니다. 팔찌도 찼고, 반지는 더 이상 끼울 수 없을 만큼 끼웠습니다. 모든 예를 갖추었다는 뜻입니다. 작업 과정이 안 보인다고 허름한 작업복을 입고 그

부분컷

리지 않았음을 보여주는 것이죠.

그리고 그녀의 다른 자화상과는 달리 수수한 복장을 하고 있습니다. 그녀의 하얀색 블라우스는 매우 큽니다. 속에 입고 있는 척추 보정기를 감추려고 그런 것 같습니다. 치마는 검은색 주름치마입니다. 늘 화려한 멕시코 전통 드레스를 입던 프리다 칼로가 웬일인가요? 정말 오늘은 평소와 다릅니다. 이 그림을 받는 사람은 굉장히 감동받을 것 같습니다.

이제 그녀가 들고 있는 팔레트와 붓을 유심히 보시죠. 깜짝 놀라셨습니까? 팔레트가 아니라 그녀의 심장입니다. 그렇다면 오른손으로 움켜잡고 있는 붓에서 떨어지는 것은 물감이 아니라 심장에서 나온 피겠군요. 프리다 칼로는 물감으로 그린 것이 아니라 자신의 피로 이 초상화를 그렸다고 말하고 있습니다. 당연히 사실은 아닙니다. 몸을 바치는 마음으로 이 그림을 그렸다는 뜻을 저렇게 표현한 것이죠. 마음은 알겠지만 너무 섬뜩해서 거부감이 드는 분들도 계실 겁니다. 하지만 프리다 칼로의 작품을 아는 사람이라면, 그녀의 솔직한 표현

방식에 가슴이 뭉클해질 수도 있습니다.

프리다 칼로는 배경을 단순화했습니다. 바닥은 마룻바닥이고, 벽은 하얀색과 하늘색으로 마무리 지었습니다. 그녀의 작품 중에는 배경이 복잡한 것들도 있지만, 이번에는 굳이 그럴 필요가 없었습니다. 담백하게 마음만 전달하면 되니까요.

마지막으로 프리다 칼로는 이 그림에 유머를 넣었습니다. 파릴 박사의 눈썹을 보세요. 일자로 이어졌습니다. 실제 파릴 박사의 눈썹은 그렇지 않습니다. 이것은 프리다 칼로 자화상의 상징 같은 것이죠. 파릴 박사는 이 그림을 보고 한참 웃었을지도 모릅니다. 하지만 이런 요소는 단순히 유머만을 위한 것일까요?

부분컷

"당신과 나는 하나예요. 그 마음으로 이 그림을 그렸고, 그 마음으로 당신에게 고마워하고 있습니다."

프리다 칼로는 그림에서 이렇게 말하는 것입니다.

Part 5

고
통
스
러
운
나
날

유산의 슬픔

헨리 포드 병원

그림 가운데에 구릿빛 철제 침대가 있습니다. 하얀 시트만 깔려 있는 그 위에는 선홍빛 피를 흘리며 누워 있는 벌거벗은 여자가 있습니다. 침대 옆에는 '디트로이트*Detroit*에 있는 헨리 포드 병원'이라고 써 있습니다. 1932년 7월, 프리다 칼로는 그곳에서 유산을 했습니다. 그때의 기억과 감정이 뒤섞인 것이 이 작품 〈헨리 포드 병원〉입니다.

그림을 살펴보겠습니다.

프리다 칼로의 기억에는 침대가 매우 컸습니다. 그 큰 침대 한쪽에서 그녀는 왼손으로 배와 빨간 줄을 잡고 어설프게 누워 있습니다. 3개의 줄 양쪽으로는 6개의 무언가가 묶여 있는데, 3개는 풍선처럼 공중에 떠 있고, 3개는 바닥에 떨어져 있습니다.

먼저 눈에 들어오는 것은 그녀의 배 위에 떠 있는 태아입니다. 빨

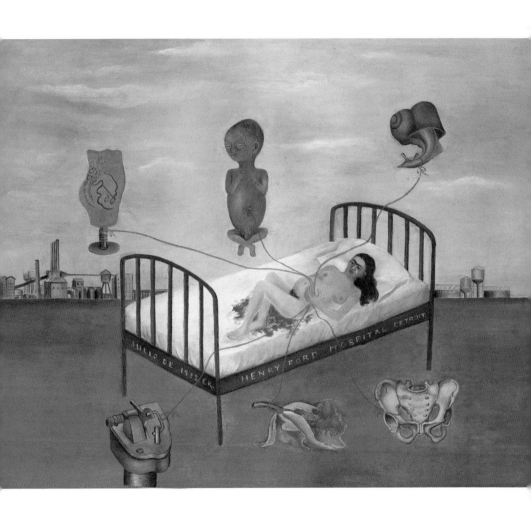

헨리 포드 병원(1932)

간 줄은 그 태아의 배꼽에 리본 매듭으로 묶여 있습니다. 배 속에서 이제 태어나야 할 아기가 오늘 죽은 것입니다. 아기는 남자입니다. 프리다 칼로는 사랑하는 남편 디에고 리베라를 닮은 아들을 낳고 싶었습니다. 그러니 슬프지 않을 수가 없겠죠. 아직 부어 있는 배를 잡고 누워 있는 프리다 칼로의 얼굴을 보면 반쯤 정신이 나갔습니다. 그리고 눈물치고는 엄청나게 큰 방울 하나가 그녀의 눈에서 떨어집니다.

왼쪽에 떠 있는 것은 분홍색 인체 모형입니다. 허리 아래에서 시작해 허벅지 위에서 잘렸습니다. 배 속에 아기가 있던 위치죠. 모형 표면에는 자궁과 척추가 그려져 있습니다.

그녀가 유산을 한 것은 18살 교통사고 때 생긴 척추 부상과 자궁 근육의 문제 때문입니다. 프리다 칼로는 자신의 몸을 인체 모형에 그려놓고 유산의 슬픔을 애통해하고 죽은 아이에게 미안해했습니다. 엄마의 정상적이지 않은 몸 때문에 아이가 죽었으니까요.

오른쪽에는 커다란 달팽이가 빨간 줄에 묶여 둥둥 떠 있습니다. 프리다 칼로는 "이것은 유산의 느린 진행을 상징한 것이다"라고 말했습니다. 즐거운 일은 빨리 지나가고 고통스러운 일은 정말 늦게 지나갑니다. 그런데 그날은 몸의 고통뿐 아니라 마음의 아픔도 같이 겪었습니다. 괴롭고 아픈 그 시간이 얼마나 길게 느껴졌을까요? 그 감정의 기억을 느린 달팽이로 표현한 것입니다.

이번에는 바닥에 떨어져 있는 3개를 살펴봅시다. 가장 오른쪽에는

골반이 그려져 있습니다. 18살 교통사고 때 그녀의 골반은 3조각이 났습니다. 프리다 칼로는 그때 조각난 골반을 선명하게 그려놓고 기억하기 싫은 그날을 또 떠올립니다. '사고만 없었다면 아이를 잃지 않았을까?' 그녀는 그날의 기억을 너무나도 잊고 싶었지만, 가장 힘든 순간에 다시금 떠올렸습니다.

부분컷

가운데에는 보라색 난초가 매달려 있습니다. 이 난초는 남편 디에고 리베라가 선물한 것입니다. 그날 남편 디에고 리베라가 함께 있었고, 이 작품도 남편이 그려보라고 해서 그린 것입니다.

마지막은 침대 왼쪽 아래에 묶여 있는 알 수 없는 기계 장치입니다. 프리다 칼로가 무엇인지 확실히 이야기한 적이 없고, 모양으로 보아도 어떤 기계인지 정확히 알 수 없기에 다양한 해석이 가능합니다. 미술사가들은 "당시 병원에서 사용하던 증기 살균기의 일부다" "자신의 몸을 고장난 기계 부품에 비유하고 있는 것이다" "이것은 바이러스

부분컷

다. 점점 조여오는 고통을 의미하는 것이다" "그녀는 어떤 기계든 고통이나 불행과 관련이 있다고 생각했고, 그 좋지 않은 느낌을 표현한

것이다"라고 다양하게 해석합니다. 다 일리가 있는 해석이고, 이 외에 또 다른 해석도 가능하겠죠. 감상은 열린 곳에서 더 재밌어지기도 합니다. 여러분은 어떻게 해석하시나요?

이번에는 배경을 보겠습니다. 그림의 배경은 당시 프리다 칼로가 살던 디트로이트입니다. 그림은 위아래로 나뉘어 있는데 윗부분은 하늘, 아랫부분은 황토색 대지입니다. 황토색 대지 위에는 아무것도 없습니다. 프리다 칼로는 분명 병실 아니면 수술실에 있었을 텐데 말이죠. 그 이유는 마음속을 그린 것이기 때문입니다. 즉, 그녀의 마음속에 보이는 것은 덩그런 침대 위의 자신과 떠오르는 여섯 가지 감정뿐이었던 것이죠.

부분컷

멀리 지평선에는 공장 같은 것들이 쭉 늘어서 있습니다. 이곳은 디트로이트 디어본*Dearborn*의 루지 리버*Rouge River* 공업 단지로, 남편이 벽화를 그려야 하기에 머물렀던 곳입니다. 하지만 이제 이곳은 프리다 칼로에게는 좋지 않은 기억의 장소가 되어버렸습니다. 그녀는 기계들이 우글거리는 공장보다는 꽃들이 피어나는 자연을 좋아했었는데, 혹시 디트로이트에 있었기 때문에 유산을 하게 된 것은 아닐까요? 그림에는 공장 지대 디트로이트를 원망하는 프리다 칼로의 감정이 살짝 엿보이는 것 같습니다.

아무 생각 없이 처음 이 작품을 보면 사실 공포스럽습니다. 감상을 하게 만드는 것이 아니라, 눈을 돌리게 만듭니다. 삭막한 철제 침대 위에 여자의 나체가 적나라하게 그려져 있고, 여자의 하체에서 피가 줄줄 흐르고 있는 끔찍한 그림이죠. 하지만 내용을 알고 보면 끔찍함에 거부감이 들기보다는, 프리다 칼로가 안쓰럽다는 생각이 자꾸 드는 작품입니다. 이것이 프리다 칼로의 그림 스타일입니다.

난도질 당하는 고통

작은 칼자국 몇 개

이 작품은 너무 참혹해서 비위가 약한 사람이라면 정면으로 쳐다 보기 어려울 정도입니다. 그림을 그린 프리다 칼로의 처절한 심정이 이입되었기 때문입니다. 지금부터 그녀가 겪은 고통을 느끼며 그림 을 살펴보겠습니다.

텅 빈 방 안입니다. 가운데에는 하얀 시트가 깔린 침대가 덩그러니 놓여 있습니다. 그리고 그 위에 옷이 다 벗겨진 여자가 누워 있습니 다. 그런데 온몸이 피투성이입니다. 머리부터 발끝까지 상처가 한두 군데가 아닙니다. 얼굴에도 몇 군데 칼자국이 있고, 가슴, 배, 허벅지, 종아리, 팔, 손목에도 칼자국이 안 난 곳이 없습니다.

침대 옆에는 하얀 셔츠를 입고 중절모를 쓴 남자가 이런 상황에도 놀란 기색 없이 서 있습니다. 남자의 오른손에 칼이 보입니다. 아마도

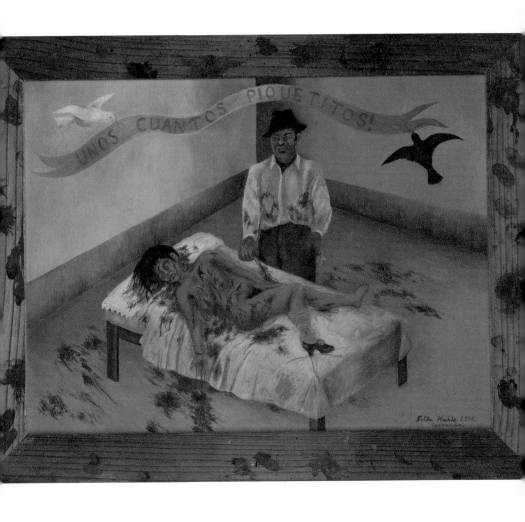

작은 칼자국 몇 개(1935)

남자는 저 예리한 칼로 여자의 온몸에 상처를 낸 것 같습니다. 남자의 하얀 옷에도 핏자국이 보입니다. 남자는 여자에게 시간을 두고 천천히 칼자국을 냈는지 솟구친 피는 사방으로 튀었고, 여자는 완전히 지쳤습니다. 단번에 죽였다면 저렇게 녹초가 되지는 않았을 것입니다.

여자의 얼굴을 보세요. 얼마나 땀을 흘렸는지 머리카락이 다 젖어 있고, 입은 반쯤 열려 있습니다. 눈은 감을 힘도 없었는지 반쯤 뜨고 있는데, 흰자위만 보입니다. 저 남자는 여자에게 조금씩 상처를 내며 서서히 죽이고 있던 것입니다.

도대체 무슨 상황인가요? 사람을 칼로 찌른다는 것 자체가 말도 안 되지만, 굳이 이렇게까지 고통을 주면서 죽여야 할 이유가 있을까요? 참혹하다는 생각이 먼저 들지만, 어이가 없다는 생각도 듭니다. 저 여자는 얼마나 고통스러울까요?

이 작품은 프리다 칼로가 신문 기사에서 읽은 사건을 상상하며 그린 것입니다. 내용은 이렇습니다.

둘은 애인 사이였는데, 어느 날 술에 취한 남자가 여자 친구를 침대에 던져놓고는 칼로 20번 찔러서 죽였습니다. 이 자체도 어처구니가 없는데, 법정에서 남자가 한 말은 더 어처구니가 없었습니다. "하지만 나는 칼로 몇 번 상처를 내었을 뿐입니다."

작품 상단에 하얀 비둘기와 검은색의 새가 '작은 칼자국 몇 개*Unos Cuantos Piquetitos*'라고 적힌 리본을 물고 이 작품을 설명하고 있습니다.

이는 남자가 한 변명이고, 작품 제목입니다.

이번에는 액자를 보시죠. 가끔 프리다 칼로는 액자에도 그림을 그릴 때가 있지만, 이 그림은 좀 심합니다. 액자 테두리 사방으로까지 피가 튀었습니다. 사건을 단지 작품 소재로 생각하며 그렸다면 이렇게까지 할 필요가 있었을까요? 지금 프리다 칼로는 감정 이입이 된 것입니다. 이 사건을 보며 자기가 당한 고통과 유사하다고 생각하는 것이죠. 소재가 된 사건을 단지 작품 소재라고만 생각하지 않았기에 이렇게까지 표현한 겁니다.

1933년 12월 록펠러 센터*Rockefeller Center* 벽화 작업을 중단하고 멕시코에 돌아온 후부터 남편 디에고 리베라는 프리다 칼로를 괴롭히기 시작했습니다. 미국에 더 있고 싶었는데, 프리다 칼로 때문에 멕시코에 돌아왔다고 투덜거렸던 겁니다. 작업도 잘 안 하면서 말이죠. 하지만 프리다 칼로는 참았습니다. 디에고 리베라를 사랑하고 있었으니까요.

사실 그것 말고도 힘든 일이 한두 가지가 아니었습니다. 1934년 그녀는 육체적으로도 고통을 겪었습니다. 첫째는 또 찾아온 유산입니다. 3개월 만에 아기를 지워야 했죠. 둘째는 계속 문제가 되던 오른다리 때문에 받게 된 발가락 절단 수술입니다.

이런 상황에도 꾹 참고 지내던 그녀조차도 더 이상 참을 수 없는 사건이 생깁니다. 남편이 1살 어린 여동생 크리스티나와 육체관계를

맺고 있다는 사실을 안 것입니다. 아마 뉴욕에서 돌아와 멕시코에서 벽화를 그릴 때 동생을 모델로 쓰면서부터 둘의 관계가 시작되었던 것 같습니다. 바람을 피우다 상대방이 알게 된다면 즉시 그만두어야 할 텐데, 남편 디에고 리베라는 그런 스타일도 아닙니다. 이혼할 생각이 아니라면 프리다 칼로가 참고 기다리는 수밖에 없죠. 그리고 이 뻔뻔한 디에고 리베라는 프리다 칼로와 크리스티나를 동시에 좋아했던 것 같습니다. 둘에게 같은 선물을 사주기까지 하죠.

결국 프리다 칼로는 마음의 병까지 얻게 됩니다. 그리고 처음으로 집을 나갑니다. 아파트를 얻어 혼자 살기로 한 것이죠. 더 이상 눈앞에서 둘의 모습을 지켜볼 수가 없었으니까요. 남편과 동생 때문에 한참 마음고생을 하던 1934년, 프리다 칼로는 1점의 작품도 그리지 못합니다.

남편과 동생 크리스티나의 관계는 생각보다 오래 지속되었습니다. 이 그림이 그려진 1935년에도 그랬던 것으로 보입니다.

1년이 지나 마음이 좀 정리된 후에 그린 것이 이 작품입니다. 이제 프리다 칼로가 왜 감정을 이입해 이런 끔찍한 작품을 그렸는지 이해가 되시나요? 우리도 그런 관점에서 다시 작품을 보도록 하겠습니다.

하얀 침대에 벌거벗겨진 프리다 칼로가 누워 있습니다. 그녀는 아무런 방어도 할 수 없습니다. 옷은 다 벗었지만, 오른 다리에는 꽃으로 장식된 스타킹을 입고, 검은 구두를 신었습니다. 수술을 받은 오

른 다리를 감추기 위해 늘 신경 쓸 수밖에 없었던 불쌍한 그녀입니다. 그 옆에서 남편 디에고 리베라는 칼을 들고 서 있습니다. 그리고 조금씩 계속해서 프리다 칼로를 괴롭히고 있습니다. 미안한 기색 하나 없이요. 출혈이 계속되면서 그녀는 지쳐갑니다.

남편과 동생의 관계가 끝나갈 때쯤 프리다 칼로는 디에고 리베라에게 편지를 보냅니다.

> 우리가 함께 살아온 7년 동안 이 모든 일이 반복되었고, 내가 겪은 모든 분노를 통해 결국 내가 당신을 나보다 더 사랑한다는 것을 알았습니다. 그리고 당신이 나를 똑같이 사랑하지 않을지라도, 당신도 나를 사랑한다는 것도 알았습니다. 그렇지 않나요?
> 저는 당신의 사랑이 계속되기를 바랍니다. 그것이면 만족합니다.
> 1935년 7월 23일.

프리다 칼로의 고통과 서로를 향한 그들의 사랑이 이해되시나요?

간절히 원했지만 가질 수 없는 것, 아기

나와 나의 인형

붉은 기운이 옅게 배어 나오는 하얀색 페인트로 칠해진 벽이 보입니다. 페인트칠한 지 오래되었는지 여기저기가 벗겨지고 군데군데 물 자국도 있습니다. 그래서 하얀색 벽임에도 깨끗하지 않고 축축해 보입니다. 바닥은 벽돌색 타일입니다. 주로 물을 많이 사용하는 데서 저런 타일을 쓰다 보니 바닥도 습기를 더해주는 것처럼 보입니다. 어쨌든 확실한 것은 뽀송뽀송하고 해가 잘 드는 아늑한 공간은 아닌 것으로 보입니다.

벽 앞에는 노란 침대가 있는데 침대 틀이 가느다란 나무로 만들어진 데다가 침구들이 하나도 없어 꽤나 썰렁합니다. 진짜 사람이 자는 침대 맞나요? 웬만하면 방에 있을 법한 가구나 소품도 하나도 없습니다. 거울이나 액자 하나 정도는 보통 걸려 있지 않나요? '혹시 사람을 감금하는 장소가 아닐까?'라는 엉뚱한 상상이 들 정도로 낯설고,

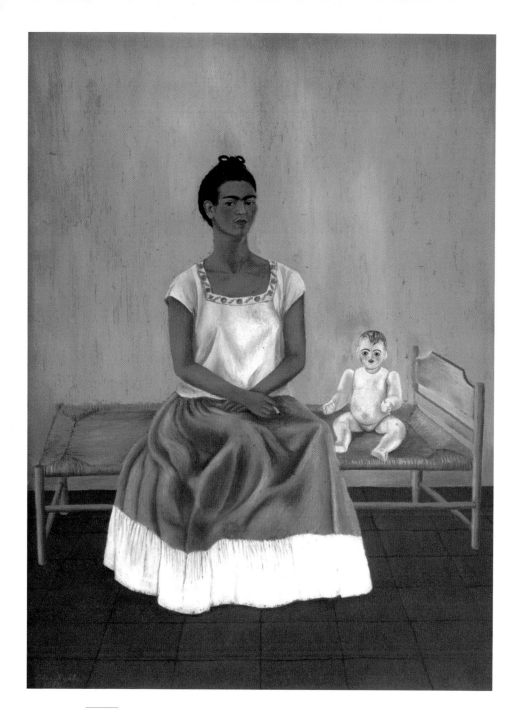

나와 나의 인형(1937)

편치 않아 보이는 공간입니다.

그런데 이렇게 삭막한 공간을 배경으로 프리다 칼로는 자화상을 그렸습니다. 미술가가 아니라면 자화상을 그릴 일이 없겠지만, 그래도 셀피*selfie*는 자주 찍습니다. 그럴 때 어떻게 하나요? 배경으로 예쁜 공간을 골라 아름다운 모습으로 찍고 싶지 않나요? 그런데 지금 보시는 것처럼 프리다 칼로는 이런 음침한 공간을 골랐습니다. 그리고 얼굴에는 웃음기가 하나도 없이 화난 건지 외로운 건지 알 수 없는 표정으로 자화상을 그렸습니다. 그 이유가 무엇일까요?

그녀의 마음속으로 들어가보겠습니다. 일단 침대부터 살펴보죠. 크기가 작습니다. 눈대중으로 보아도 어른이 잘 수 있는 침대는 아닙니다. 프리다 칼로는 키가 160cm 초반대로 몸집이 큰 편이 아니었는데도, 그녀가 앉아 있으니 침대가 꽉 차 보입니다. 그렇습니다. 이것은 아기 침대입니다.

그런데 프리다 칼로는 아기가 없었습니다. 무척 가지고 싶어 했지만 마음처럼 되지 않았죠. 이 작품은 1937년, 그녀 나이 30살에 그려진 것인데, 그때는 이미 프리다 칼로가 3명의 아기를 유산한 상태라 더 이상 임신이 불가능하다는 것을 받아들일 수밖에 없던 때였습니다. 결혼을 한다면 대부분 여자들이 아기를 원하겠지만, 특히나 프리다 칼로는 아기에 대한 애착이 컸습니다. 사실 의사들은 교통사고로 정상적인 몸 상태가 아니었던 그녀에게 목숨이 위험할 수 있다며 임

신하지 말 것을 권유했으나, 그녀는 이를 알면서도 세 번이나 임신을 했습니다. 그 정도로 그녀는 아기를 간절히 원했습니다. 그런데 완전히 좌절된 것이죠. 다른 사람은 쉽게 되는데 자기만 되지 않으면 감정은 더욱더 복잡해집니다. 우울해지기도 하고 슬퍼지기도 하고 화가 나기도 합니다. 원망도 생기죠. 그런 프리다 칼로의 심경이 작품에서 고스란히 드러납니다.

프리다 칼로는 아이를 갖지 못하는 허전함을 달래려고 했던 건지, 인형을 사 모으는 것을 좋아했습니다. 헝겊 인형, 종이 인형, 나무 인형, 동물 인형, 사람 인형, 전통 인형 등 다양한 모습의 인형들을 모았죠. 그 인형 중 하나가 그림 속 프리다 칼로 옆에 덩그러니 앉아 있습니다. 보다시피 예쁘고 귀여운 인형은 아니고, 신생아를 닮은 인형인데, 이 인형이 노란 아기 침대의 주인인 신생아 인형이었던 것이죠.

프리다 칼로는 신생아라는 것을 강조하려고 했는지 인형을 벌거벗겨 놓았습니다. 하지만 인형은 인형일 뿐입니다. 진짜 사람 같은 생기가 느껴지지 않습니다. 인형의 얼굴은 웃고 있지만, 속눈썹이 너무 길게 그려져 있어 슬픈 광대처럼 보이고, 볼과 입술은 지나치게 빨갛게 칠해져 있어 무섭습니다.

인형은 신생아처럼 토실토실한 몸통으로 만들어져 있으나, 옷을 벗겨놓으니 몸통, 얼굴, 팔, 다리가 다 따로입니다. 원피스 같은 옷이 라도 입혔으면 이보다는 나았을 텐데 말이죠. 그러다 보니 흉물스러 운 인형이 되고 말았습니다. 그녀는 몰랐을까요? 아닙니다. 프리다 칼로의 복잡한 원망이 배어 나온 것입니다.

비록 인형이지만 프리다 칼로는 그래도 아기의 대체 역할을 하는 신생아 인형에 방도 따로 내어주었고, 침대도 따로 내어주었으며, 함 께 그림의 주인공도 되어주었습니다. 하지만 방은 가구가 하나도 없 는 축축한 골방이고, 침구 하나 없이 썰렁합니다. 같이 그림의 주인 공이 되어주었지만, 인형에 사랑을 주지는 않았던 것입니다.

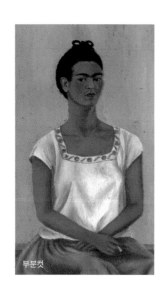
부분컷

이제 자화상의 주인공인 프리다 칼 로에게 초점을 맞추어 보겠습니다. 그녀는 양팔을 가지런히 모으고 침대 에 걸터앉아 있습니다. 허리는 꼿꼿 이 세웠고 눈은 정면을 바라봅니다. 마치 기념사진을 찍을 때의 포즈같 습니다. 하지만 그림의 주인공인 프 리다 칼로와 신생아 인형과의 교감이 전혀 보이지 않습니다. 게다가 프리 다 칼로는 담배를 피우고 있습니다. 그녀의 오른 손가락 사이에 담배가

있죠. 실제 신생아라면 바로 옆에서 그럴 수 있었을까요?

실제 프리다 칼로는 조카들을 매우 좋아해서 학비는 물론 음악과 무용 레슨비까지 대주는 완벽한 이모였습니다. 아이들도 그녀를 좋아해 조카 이솔다는 이런 내용의 편지를 보내기도 했지요.

이모처럼 예쁘고 소중하고 사랑스럽고 매력적인 사람은 결코
잊을 수 없을 거예요.

얼마나 아이들한테 잘해주어야 이런 편지를 받을 수 있을까요? 프리다 칼로는 일하는 사람들의 아이들, 길거리에서 만난 모르는 아이들까지도 예뻐했을 만큼 정말 아이를 좋아했고, 원했습니다.

〈나와 나의 인형〉은 프리다 칼로가 간절히 원했지만 가질 수 없었던 자신의 아기를 대체하는 신생아 인형과 함께 남긴 자화상입니다. 그런데 그림에는 사람은커녕 차가움과 섬뜩함만이 느껴지죠. 애증입니다. 세상과 자신의 처지에 애정과 증오가 동시에 존재했던 것입니다.

미국에 대한 반감

멕시코와 미국의 국경선 위에 서 있는 자화상

　　남편 디에고 리베라를 따라 미국에 도착한 프리다 칼로는 적지 않은 충격을 받습니다. 조용하던 멕시코와는 다르게 소란스럽고, 화려하고, 역동적인 미국 풍경에 깜짝 놀란 것입니다. 그때의 당혹함과 혼란함을 캔버스에 옮긴 작품이 〈멕시코와 미국의 국경선 위에 서 있는 자화상〉입니다.

　　이 작품은 1932년 25살 때 그린 것입니다. 새색시같이 얌전하게 두 손을 모은 프리다 칼로가 그림 한가운데 서 있습니다. 연한 분홍빛 드레스를 입은 그녀의 얼굴에는 약간의 긴장감이 흐르고, 몸은 뻣뻣합니다. 치마 레이스 아래에는 진홍빛 구두코가 삐죽 나와 당황한 그녀를 귀엽게 봐달라는 듯합니다.

　　프리다 칼로는 지금 땅바닥에 서 있는 것이 아닙니다. 네모난 작은 돌 위에 불편하게 서 있습니다. 돌에는 이렇게 써 있습니다.

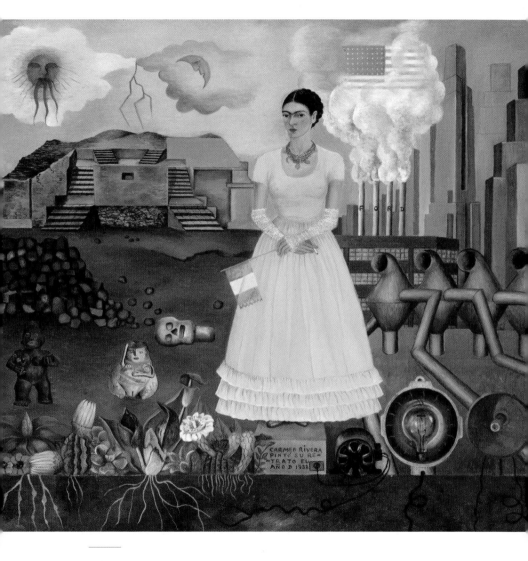

멕시코와 미국의 국경선 위에 서 있는 자화상(1932)

카르멘 리베라*Carmen Rivera*가 1932년 그녀의 초상화를 그렸다.

카르멘 리베라는 프리다 칼로의 다른 이름입니다.

그림을 계속 살펴보죠.

프리다 칼로는 서양식 롱 드레스와 팔꿈치까지 덮는 레이스 장갑을 끼고 있습니다. 그리고 오른손에는 담배를 들었습니다. 전형적인 20세기 초 미국 신여성의 모습입니다. 그런데 전부 그렇지만은 않습니다. 프리다 칼로는 전형적인 멕시코 여성의 헤어스타일을 하고 있으며, 목에는 멕시코 스타일의 장식 목걸이, 그리고 왼손에는 멕시코 국기를 들고 있습니다. 그녀는 현재 미국에서 미국식 복장으로 살고 있지만, 마음 한구석에는 멕시코를 잊지 못하는 자신을 그린 것입니다. 또는 멕시코와 미국 사이에서 약간은 방황하고 있는 자신을 표현한 것으로도 볼 수 있겠죠. 이즈음 남편 디에고 리베라는 미국에서 계속 살았으면 좋겠다는 생각을 하고 있었고, 프리다 칼로는 멕시코로 돌아가고 싶어 했습니다. 그 문제 때문에 다투기도 했고요.

미국식 드레스를 입고 멕시코 국기를 들고 서 있는 프리다 칼로 양옆으로는 미국과 멕시코의 상반된 모습이 그려져 있습니다. 먼저 왼쪽은 멕시코입니다. 멕시코의 하늘에 뭉게구름이 두 덩이 있습니다. 왼편의 하얀 뭉게구름에는 태양이 있고, 오른편의 약간 어두운 뭉게구름에는 달이 있습니다. 태양은 활활 빛을 내며 입에서 에너지

부분컷

를 뿜고 있고, 달은 옆모습으로 땅바닥을 쳐다보고 있습니다. 태양의 구름과 달의 구름이 맞닿은 곳에서는 번개가 칩니다. 해와 달이 부딪치며 지상에 에너지를 주는 것입니다.

오른쪽은 미국입니다. 미국의 하늘에는 구름이 없습니다. 구름처럼 보이는 몽실몽실한 것은 포드*Ford* 공장 굴뚝에서 나오는 연기입니다. 멕시코의 구름 안에 태양과 달이 있듯이, 미국의 공장 연기 안에는 커다란 성조기가 있습니다. 즉, 멕시코의 에너지는 태양과 달에서부터 나오고, 미국의 에너지는 공장에서부터 나온다는 것을 서로 상반되는 이미지로 비교하며 보여주고 있습니다.

멕시코의 태양 구름과 달 구름 아래에는 고대 유적 테오티우아칸*Teotihuacán*이 있습니다. 이 유적에는 아주 오래전부터 시작된 문명이 있었습니다. 반면 오른쪽 미국을 보면 오래된 유적은 없지만 하늘 높

이 솟아난 고층 빌딩들이 즐비합니다. 멕시코의 고대 문명은 오래전에 시작되었지만 지금껏 크게 달라지지 않은 반면, 미국의 산업화는 얼마 되지도 않았는데 엄청나게 발전하고 있다는 것이 대비됩니다.

　왼편 멕시코의 땅 위에는 돌무더기와 흙으로 만든 밤색 인형, 하얀색 돌로 만든 인형, 그리고 굴러다니는 해골상이 있습니다. 인형들은 다산을 기원하며 만든 것입니다. 멕시코에서는 소원이 있다면 이런 물건과 함께 하늘에 빕니다. 그 정성으로 더 나은 미래를 약속받으려는 것이죠. 그와 대비되는 오른편의 미국은 줄지어 서 있는 공장들과 로봇 같은 것들이 미래를 약속해줍니다.

　마지막으로 지표면을 보겠습니다. 왼편 멕시코의 지표면에는 희한하게 생긴 다양한 식물들이 빼곡하게 자라나고 있습니다. 그것들은 땅속 깊이 뿌리를 박고 있으며, 그 뿌리

252

부분컷

는 땅속의 에너지를 끌어내 생명력을 줍니다. 미국 쪽의 지표면에도 땅속 깊이 뿌리를 박고 있는 것들이 있습니다. 하지만 생명력이 있는 식물들은 아닙니다. 전열 기구, 조명 기구, 전동 기구 같은 기계들입니다. 이 기계들이 땅속에 뿌리를 박고 그 에너지로 자신을 작동시키는 것입니다. 하지만 이들은 생명이 없습니다. 그래서 순환되지는 않죠. 재미있는 것은 전동 기구에서 나온 뿌리 중 하나가 미국과 멕시코의 경계선을 넘어 멕시코의 한 식물 뿌리에서 에너지를 뺏어 오고 있다는 것입니다. 미국의 산업화로 인한 발전과 그 때문에 일어난 극심한 빈부 격차를 보며 프리다 칼로가 느끼는 불편함과 반감이 엿보입니다.

프리다 칼로는 이런 말을 한 적이 있습니다.

"미국의 부유층과 상류층을 보면 마음이 좋지 않다. 먹을 것도

잠잘 곳도 없는 사람들이 너무 많지 않은가? 그들이 고통받는 순간에도 파티를 즐기는 부자들이 때론 끔찍하다."

프리다 칼로는 자신의 감정을 거침없이 드러내는 작가입니다. 그러한 그녀의 성향이 이 작품에서 그대로 드러났습니다. 다음 작품에서 또 어떤 것을 드러낼까요?

경멸했던 뉴욕의 삶

저기에 내 드레스가 걸려 있네

　지금부터 감상할 작품은 매우 복잡합니다. 언뜻 보면 어지러워 현기증이 날 정도입니다. 일반적으로 화가는 작품을 시작할 때 무엇을 어떻게 그릴지를 곰곰이 생각합니다. 의도한 바를 잘 보여주기 위해서 구상 단계를 거치는 것이죠. 그렇게 완성된 작품을 감상하는 사람들은 그림 속 핵심적인 요소들이 무엇인지 어렵지 않게 찾아낼 수 있습니다.

　그런데 이 작품은 그렇지가 않습니다. 프리다 칼로가 생각을 흩어놓았기 때문입니다. 그래서 보는 사람은 한 번에 이해하기가 쉽지 않습니다. 프리다 칼로는 생각을 정리한 다음 그린 것이 아니라 정리하기 위해 그린 것처럼, 그림으로 두런두런 이야기하고 있습니다. 이럴 때는 그냥 그녀의 이야기를 들어주면 됩니다. 복잡하다고 긴장할 필요는 없습니다.

이번 작품의 제목은 〈저기에 내 드레스가 걸려 있네〉입니다. 감상에 앞서, 이 그림이 그려질 즈음의 상황을 참고로 알려드리겠습니다. 당시 프리다 칼로와 디에고 리베라는 뉴욕에 있었습니다. 디에고 리베라가 록펠러 센터의 벽화를 그리고 있을 때였죠. 디에고 리베라는 뉴욕 생활이 무척 마음에 들어 멕시코로 돌아갈 생각이 없었습니다. 그런데 프리다 칼로는 뉴욕이 정말 싫었습니다. 전에 있던 디트로이트보다는 그나마 나았지만, 그래도 싫었습니다. 미국 자체가 싫었던 것이죠.

그래서 둘은 자주 다투었습니다. 어느 날은 벽화를 도와주던 친구 뤼시엔 블로흐와 스테판 디미 트로프가 보는 앞에서도 크게 싸웠다고 합니다. "난 멕시코에 갈 거야!" "난 못 가. 안 갈 거야!" 이러면서 말이죠. 이때 화를 못 이긴 디에고 리베라는 칼을 들어 그림 하나를 갈기갈기 찢어놓고 집을 나갔다고 합니다. 사랑하는 남편이 화를 내는데도 양보하지 않을 만큼 프리다 칼로는 뉴욕을 싫어했습니다.

그림이 그려진 배경을 알아보았으니 이제 그녀의 작품을 살펴보겠습니다. 그림 가운데에 드레스가 하나 매달려 있습니다. 멕시코 전통 테우아나 드레스입니다. 그 뒤로는 뉴욕의 고층 빌딩들이 빽빽이 보입니다. 의도를 쉽게 추측할 수 있습니다. 그녀의 몸은 뉴욕에 있지만, 마음만큼은 멕시코에 있었던 것입니다. 뉴욕에 있는 것은 껍데기일 뿐이라는 말이죠.

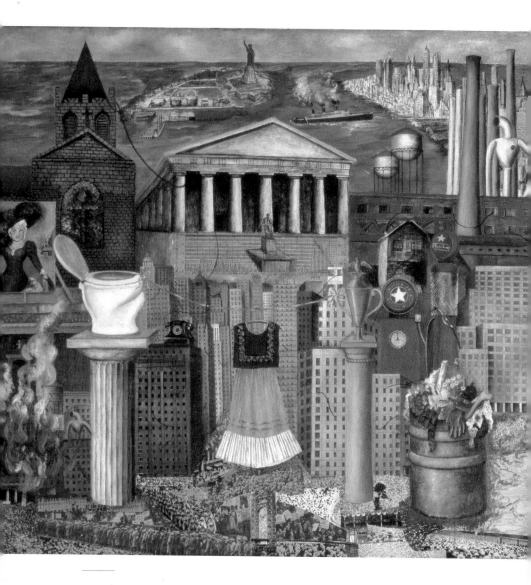

저기에 내 드레스가 걸려 있네(1933)

이제부터는 뉴욕을 싫어하는 이유들이 나오겠군요. 하나씩 살펴봅시다.

드레스는 파란 옷걸이에 걸려 있고, 파란 옷걸이는 파란 줄에 매달려 있습니다. 그런데 줄 왼쪽 끝은 큰 기둥 위에 있는 거대한 양변기에 묶여 있고, 오른쪽 끝은 그것보다는 얇은 기둥 위에 놓여 있는 골프 대회 우승컵에 묶여 있습니다. 현실적으로는 말도 안 되는 상황이지만 프리다 칼로는 이런 방식을 자주 사용했습니다. 그래서 초현실주의 화가라는 말을 듣기도 했죠.

지금 프리다 칼로는 조롱하는 것입니다. 변기는 과하게 깔끔을 떠는 꼴불견 뉴욕 사람들을 조롱한 것이고, 골프 대회 우승컵은 먹고살기 어려운 사람이 한둘이 아닌데 한가하게 스포츠나 즐기는 부자들을 비꼰 것입니다. 일단 가난한 사람이 많은데도 불구하고, 몇 안되는 부자들이 돈을 펑펑 쓴다는 사실이 프리다 칼로를 영 불편하게 한 것이죠.

그 사실은 그림 아래에 더 나와 있습니다. 그녀는 잡지에서 오린 사진들을 다닥다닥 붙였습니다. 빵 1조각을 얻기 위해 길게 줄을 서있는 가난한 사람들, 각종 피켓을 들고 시위하는 성난 군중, 그 와중에서도 경기를 보겠다고 기다리는 관중, 전쟁을 위해 행진하는 군인들의 사진입니다.

그리고 가운데에는 뉴욕의 상징인 조지 워싱턴*George Washington* 다리를 오려 붙여놓았습니다. 뉴욕 하면 떠오르는 것은 고층 건물입니다.

그런데 멕시코에는 그런 건물들이 거의 없죠. 혹시 저 건물들 때문에 뉴욕에 여러 문제가 많았던 걸까요? 프리다 칼로는 그것들을 꽉 채워 그려놓았습니다.

그리고 오른편 아래에는 건물 크기와 비슷한 쓰레기통을 하나 그렸습니다. 미국은 산업화로 대량 생산이 가능해져 물자들이 넘쳐흘렀습니다. 당연히 쓰레기도 많이 나왔습니다. 프리다 칼로는 그것도 문제가 있다고 보았습니다. 그래서 쓰레기통에 온갖 더러운 것들을 꽉 채워 그렸습니다. 물통 같은 것도 보이고, 버려진 꽃다발, 술병, 피 같은 것이 묻은 천 조각, 잘린 손 같은 것들이 있네요. 멕시코 전통 사상에서 그녀가 좋아했던 부분은 땅과 생명의 순환 원리인데, 저런 쓰레기들은 절대 순환될 수 없습니다.

이번에는 양변기 오른쪽을 보세요. 큰 빌딩 위에 거대한 전화기 하나가 놓여 있습니다. 이 전화기에서 나온 선들은 실처럼 뻗어 나와 이 빌딩 저 빌딩을 꿰고 다니고 있습니다. 프리다 칼로는 얽히고설킨 전화선들에서 전화기에 대한 좋지 않은 이미지를 받은 것 같습니다.

이번에는 화면을 가로로 반 가른 다음 윗부분을 보며 그녀가 무슨 이야기를 하고 있는지 보죠. 파란 줄에 매달려 있는 테우아나 드레스 뒤로 고대 그리스 건축물 같은 것이 하나 세워져 있는데, 이는 금융 밀집 구역 월가에 있는 미 연방 정부 청사입니다. 그 앞에는 미국의 초대 대통령 조지 워싱턴의 동상이 서 있습니다. 그런데 건물 앞에 계단 대신 그래프가 그려져 있네요. 돈의 흐름을 나타내는 겁니다. 이것은 무엇을 비꼬는 걸까요?

프리다 칼로는 먹고살기 위해서는 노동으로 돈을 벌어야 한다고 생각했습니다. 하지만 월가의 사람들은 노동은 하지 않고 주식만으

로 큰돈을 법니다. 그리고 돈이 마치 세상의 전부인 것처럼 돈을 기준으로 모든 것을 판단하죠.

연방 청사 건물 제일 왼편 기둥에 묶여 있는 빨간 줄이 보이십니까? 그 줄은 왼편으로 이어져 벽돌로 지어진 교회 건물과 연결되어 있습니다. 교회라면 돈과는 가장 멀어야 합니다. 하지만 프리다 칼로는 이어놓았습니다. 더 나아가 교회 중앙에 있는 스테인드글라스 *stained glass*의 십자가 아래에는 영문 'S'를 그려놓았습니다. 'S'는 달러를 의미하죠. 즉, 종합하면 미국에서는 교회도 돈과 연결되어 있다고 말하는 것입니다. 이것 역시 그녀의 반감을 표현한 것입니다.

교회 왼편을 보세요. 커다란 광고판에 화려한 모자를 쓰고 자주색 드레스를 입은 미국 여자가 그려져 있습니다. 당시 인기 배우이자 희곡 작가였던 메이 웨스트*Mae West*입니다. 그녀는 페미니스트에 동성애자, 인권 운동을 하던 배우로 성적 표현을 서슴지 않았습니다. 특별히 그녀를 그린 것은 팬이었던 남편 디에고 리베라 때문일지도 모릅니다. 다시 돌아와서, 광고판은 그리 오래갈 것 같지 않습니다. 이미 광고판의 왼쪽 위 모서리는 낡아 뜯어졌고, 오른쪽 부분은 찢어졌죠. 그뿐만 아니라 아래에서는 불이 나고 있습니

부분컷

다. 곧 윗부분까지 번지겠네요. 프리다 칼로가 할리우드 배우들이 사치와 허영과 맹목적인 추종을 부른다고 생각해 그들을 조롱하는 그림을 그린 것 같습니다.

광고판과 대칭인 오른편 끝에는 붉은색 벽돌로 지어진 공장들이 있습니다. 공장에는 많은 굴뚝이 세워져 있습니다. 저 굴뚝에서는 얼마나 많은 매연이 나와 지구를 더럽힐까요? 멕시코에는 자연을 거스르는 것들이 없습니다.

부분컷

그림 맨 위는 바다입니다. 가운데는 리버티Liberty 섬이 있고, 섬 안에는 뉴욕의 상징 자유의 여신상이 서 있습니다. 그리고 오른편은 유명한 맨해튼입니다. 종합해보면 모든 것은 뉴욕의 이야기라는 뜻이겠죠. 그림은 이렇게 끝이 납니다.

몇몇 부분은 빼놓았을지도 모르지만, 그래도 우리는 열심히 프리다 칼로의 이야기를 들어주었습니다. 앞서 그녀에 대해 알아보고 그녀의 이야기에 집중하니 전보다는 훨씬 이해되시죠?

프리다 칼로와 디에고 리베라는 결국 그해 12월 20일 멕시코로 돌아갑니다. 큰 이유 중 하나는 디에고 리베라가 그리던 록펠러 센터

벽화에 문제가 생겼기 때문입니다. 그림에 공산주의자 레닌을 그려 넣는 문제로 주문자와 타협을 보지 못해 벽화 작업은 중단되고 말았습니다. 현재 이 벽화는 볼 수 없습니다. 록펠러 센터 측에서 부쉬버렸으니까요. 디에고 리베라 입장에서는 꽤 안타까웠을지라도 프리다 칼로는 내심 기뻤을지도 모릅니다. 그렇게나 좋아하던 멕시코로 돌아갈 수 있었으니까요.

복잡한 심경의 잔상들

물이 나에게 준 것

살다 보면 마음처럼 세상이 돌아가지 않기 때문에 이 생각 저 생각 안 할 수가 없습니다. 하지만 생각하더라도 하나씩 해야 합니다. 너무 많은 생각을 동시에 하면 일이 풀리기는커녕 오히려 산만해집니다. 불면증에 걸릴 수도 있죠.

이번 작품은 프리다 칼로가 욕조에서 반신욕을 할 때 생각난 것들을 그린 것입니다. 그런데 한눈에 보아도 너무 복잡합니다. 고만고만한 것들이 너무 많이 그려져 있어 한곳에 시선이 모이지 않습니다. 프리다 칼로의 머릿속이 얼마나 복잡했는지 짐작되는 작품입니다.

지금부터 그녀의 마음속을 보도록 하죠. 프리다 칼로가 물속에 담긴 몸을 내려다보는 구도로 그려져 있습니다. 그림 아래에는 그녀의 허벅지가 보입니다. 맨 위는 욕조 끝입니다. 화면 가운데에는 물 위

물이 나에게 준 것(1938)

로 살짝 올라온 양발이 보이는군요. 그런데 왼발은 정상인 데 비해 오른발의 상태는 좋아 보이지 않습니다. 엄지발가락이 오른쪽으로 휘어 있고, 검지발가락은 왼쪽으로 휘어 있습니다. 그리고 엄지발가락과 검지발가락 사이에 크게 금이 가 그 사이에서 피가 흐르고 있습니다. 이는 18살 때의 교통사고 후유증입니다.

양발 사이에는 동그란 배수구가 있는데, 그곳에서 잘려 나온 혈관 두 가닥이 피를 뚝뚝 흘리고 있습니다. 이는 계속되는 오른발의 고통을 그린 겁니다. 그러나 프리다 칼로는 발이 반사된 모양을 물위에 그려, 무섭기보다는 귀엽게 보이도록 했습니다.

그다음 눈에 띄는 것은 오른발 아래 그려져 있는 화산입니다. 그런데 분화구에 하얀 고층 빌딩이 있습니다. 용암이 부글부글 끓어 뭐든지 사라질 수 있는 곳에 있는 빌딩은 무슨 의미일까요? 바로 산업화, 도시화의 상징인 미국에 대한 그녀의 반감입니다. 고층 빌딩 왼편에는 나무가 있고, 그 위에는 의도를 알 수 없는 딱따구리 1마리가 뒤집혀 있습니다.

이쯤에서 중세 화가 히에로니무스 보스*Hieronymus Bosch*의 〈쾌락의 정원〉을 참고로 감상하면 좋습니다. 그는 1450년경 태어난 네덜란드 화가인데, 전무후무하고 수수께끼 같은 작품을 남겼습니다. 프리다 칼로는 전체적인 스타일에서 그의 방식을 차용해서 알쏭달쏭하게 그린 것이죠. 저 딱따구리처럼 그림은 점점 애매모호해집니다.

딱따구리 왼편에는 남근 모양으로 생긴 바위가 솟아 있는데, 바

쾌락의 정원(1510~1515), 히에로니무스 보스

위 끝에는 밧줄이 묶여 있습니다. 그 밧줄은 왼편으로 이어져 바다에 솟아 있는 바위섬에서 감기고, 각도를 바꾸어 아래쪽으로 향한 다음 둥둥 떠 있는 프리다 칼로의 목을 휘감고 있습니다. 그리고 다시 오른편으로 꺾어져 반나체로 누워 있는 남자의 왼손으로 연결됩니다. 남자는 고대 가면을 쓰고 밧줄을 움켜쥔 채 우리를 바라봅니다.

쉽게 이해가 되지 않는 이미지들이지만, 더 이상한 것은 밧줄 위에 있습니다. 밧줄 위로 뱀이 지나가고, 그 뒤에 춤추는 무용수, 모기같이 다리가 긴 곤충, 지네, 메뚜기, 거미 등 벌레들이 뒤따릅니다. 특히 거미는 물위에 떠 있는 프리다 칼로의 얼굴을 위협합니다. 전체적인

부분컷

부분컷

부분컷

분위기가 기분 나쁘게 느껴지고, 모든 것이 줄타기를 하듯 아슬아슬한 걸 보면, 자신의 불안정한 삶의 여정을 표현한 것으로 보입니다.

특히 고대 가면을 쓰고 누워 프리다 칼로의 목줄을 잡은 남자는 1937년 그린 〈유모와 나〉를 생각나게 합니다. 그 그림에서 유모는 고대 가면을 쓰고 있었고, 가면은 고대 멕시코의 신을 의미했죠. 자신의 운명은 신에게 달려 있다는 뜻입니다.

또 하나의 목줄은 바위섬에 연결되어 있습니다. 바위섬 아래에는 구멍이 7개나 뚫려 폭포수처럼 물이 떨어지는 소라가 있습니다. 소라는 고대 신 케찰코아틀Quetzalcoatl의 장신구로, 힘의 상징입니다. 소라는 프리다 칼로가 디에고 리베라의 58번째 생일을 축하해 그린 작품에서도 등장합니다. 남편은 그녀에게 힘이고 종교이기 때문에 또 하나의 밧줄은 남편 손에 달려 있다는 의미

로 보입니다.

이 작품은 프리다 칼로가 욕조에 누워 하반신과 물을 바라보며 떠오른 단상을 그린 것이기에 하나로 연결되지는 않습니다.

그림 왼편 아래에는 멕시코 전통 치마가 보이는데, 이것은 1937년 작 〈추억〉에서 보던 것과 유사합니다. 그 작품에서 프리다 칼로는 동생과 남편의 배

신에 대한 원망과 그로 인한 고통을 그렸습니다.

화산섬 아래에는 아버지와 어머니의 초상화가 그려져 있는데, 1936년에 그린 〈나의 조부모, 부모 그리고 나〉를 연상시킵니다. 자신의 뿌리에 대한 자부심이 확고한 프리다 칼로의 생각이 드러난 것입니다.

아버지와 어머니의 초상화 바로 아래에는 침대에 누워 있는 두 여인이 그려져 있는데, 1936년에 그린 〈숲 속의 두 누드〉에 나오는 여자들입니다. 여기서는 프리다 칼로의 동성애적 취향이 드러나고 있습니다.

이 외에도 화산섬 아래에는 앉아

부분컷

서 쉬고 있는 해골이 그려져 있는데, 1938년에 그린 〈멕시코의 네 명의 거주자〉가 생각나게 합니다.

이렇듯 〈물이 나에게 준 것〉은 어느 날 떠오른 프리다 칼로의 단상들의 집합입니다.

프리다 칼로는 이 작품으로 확실한 초현실주의 화가로 불리게 됩니다. 프리다 칼로의 그림을 언뜻 보면 현실 세계는 아닙니다. 하지만 현실을 그린 것은 맞죠. 의식을 그렸다면 초현실주의 작품이 아니고, 무의식을 그렸다면 초현실주의 작품이 맞습니다.

그녀의 반평생의 삶이 반영된 이 작품은 그녀의 의식일까요? 무의식일까요?

고통과 희망

부러진 척추

　지금부터 감상할 작품은 프리다 칼로가 37살에 그린 〈부러진 척추〉입니다. 이 그림은 그녀가 자신이 겪는 육체적 고통을 그린 것입니다. 그림을 살펴보며 그녀의 육체적 고통을 상상으로 느껴보죠.

　쩍쩍 갈라진 황량한 대지 위에 한 여자가 가슴을 드러낸 채 서 있습니다. 아무도 없는 곳에 홀로 있으니 무서운데, 옷까지 벗고 있어 불안한 상태입니다. 거기서 그치지 않습니다. 지금 이 여자는 꼼짝할 수가 없습니다. 척추 여기저기에 금이 가 언제 무너질지 모르는 상태이기 때문입니다. 그래서 무슨 일이 생기더라도 도망갈 수가 없습니다. 누군가 구해주기를 바라며 가만히 기다려야 합니다.

　하지만 온몸에 박힌 쇠못 때문에 그마저도 쉽지 않습니다. 그것들은 여자에게 쉼 없이 고통을 주고 있죠. 외롭고 불안하고 아프지만,

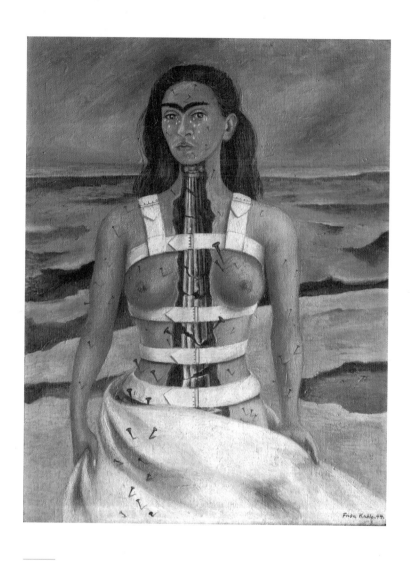

부러진 척추(1944)

이 여자는 할 수 있는 것이 아무것도 없습니다. 그냥 눈물만 뚝뚝 흘립니다. 아니, 하나 있긴 합니다. 아픈 표정을 짓지 않는 것입니다. 그것이 마지막 자존심이자 용기입니다.

프리다 칼로는 자신의 몸을 둘로 갈랐습니다. 절개선에서는 빨갛게 피가 배어 나옵니다. 정상적인 사람이라면 그러지 않죠. 그런데 그녀는 왜 스스로 몸을 갈랐을까요? 그 이유는 자를 때의 아픔보다 아픈 척추에서 느껴지는 고통이 더 컸기 때문입니다.

눈물을 머금고 자신의 몸을 반으로 자른 프리다 칼로는 원래 있던 아픈 척추를 드러내고 그 자리에 고대 이오니아*Ionic* 양식의 기둥을 넣었습니다. 그런데 그 기둥은 온전하지 않습니다. 워낙 오래되고 여기저기 금이 가서 언제 와르르 무너질지 모릅니다. 그래도 당장은 그 이오니아식 기둥이 프리다 칼로의 몸을 지탱하고 있습니다.

프리다 칼로는 조금은 버틸 수 있는 얼굴로 기둥 맨 위에 턱을 받치고 있습니다. 하지만 눈물이 줄줄 흐르고 있습니다. 그 고통이야 어디 갈까요?

몸을 반으로 자른 후 원래 있던 척추를 떼어내고, 새로운 이오니아식 척추를 넣은 프리다 칼로는 이번에는 자신의 몸을 동여맵니다. 그렇게 하지 않으면 갈라진 몸이 계속 벌어져 척추가 다시 튀어나올 테니까요. 그것을 방지하기 위해 버클이 있는 하얀색 띠로 몸을 동여맨 겁니다. 사실 이 하얀색 띠들은 실제 프리다 칼로가 몸에 하고 있던 의료용 금속 코르셋입니다. 그림에는 보이지 않지만 코르셋 뒤에

철제로 만든 딱딱한 기둥이 있어 스스로 몸을 가누지 못했던 프리다 칼로의 몸을 지탱해주고 있습니다.

앞서 프리다 칼로의 여러 작품에서 보았듯이, 프리다 칼로는 한 그림 속에 현실의 세계와 마음속 세계를 동시에 그려 넣습니다. 이 작품도 그렇습니다.

작품을 그릴 즈음 프리다 칼로는 또 한 차례의 수술을 받았고, 수술 후에는 철제 코르셋에 의존해야 했습니다. 어느 날 그녀는 그런 자신의 모습을 거울에 비추어 보았겠죠. 그녀의 눈에 비친 자기 몸과 통증이 합쳐져 이 작품처럼 보였던 것입니다.

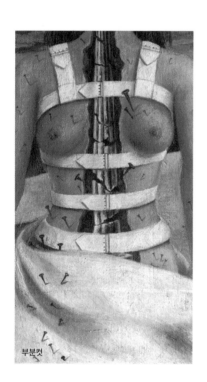

부분컷

마지막으로 그녀는 온몸에 못을 박았습니다. 누가 큰 고통을 줄 때 '마음에 못을 박았다'라는 관용적인 표현을 사용하듯 못은 고통의 상징입니다. 이마 위에 4개, 볼과 턱에도 4개, 목과 팔까지 없는 곳이 없

습니다. 그런데 자세히 보면 다른 못보다 크기가 더 큰 못이 있습니다. 그 못이 박힌 부분은 통증이 더 심했던 부분입니다. 왼 가슴과 척추에 박혀 있고, 왼 다리에는 없는 못들이 오른 다리에는 줄줄이 박혀 있습니다. 오른쪽 다리는 교통사고 때 열한 군데나 골절이 되었던 곳으로, 후에 그녀는 그 다리를 절단했죠.

프리다 칼로의 뒤에는 여기저기 갈라지고 황량한 녹색의 넓은 대지가 있습니다. 프리다 칼로가 자란 멕시코 원시의 땅입니다. 하지만 지금 이곳에 아무도 없습니다. 그녀 혼자입니다. 아무리 친하고 가깝고 사랑해도 대신해줄 수 없는 것이 통증입니다. 그 상황에서는 누구나 외로울 수 밖에 없습니다. 프리다 칼로는 이런 심정을 표현한 것입니다.

부분컷

그런데 희망이 없어 보이는 갈라진 대지 뒤로 희미하게 바다가 보입니다. 그 바다 위에는 멕시코의 푸른 하늘이 펼쳐져 있습니다. 이는 프리다 칼로의 희망입니다. 그렇습니다. 그녀는 마냥 절망에 빠져 삶을 포기하지 않았습니다. 그녀에게 희망이 없었다면 이런 그림을 그리지도 않았을 겁니다. 프리다 칼로는 정말로 강한 여인입니다.

죽음 앞에서 생긴
삶에 대한 간절함

부상당한 사슴

프리다 칼로에게는 항상 옆에 있어주는 동물 친구들이 있었습니다. 그중 사슴이 1마리 있었는데, 이름이 그라니소*Granizo*였습니다. 동물과 늘 같이 있다 보면 대화를 하는 경우가 있죠. 통증이 극심하던 39살의 프리다 칼로도 곁에 있던 그라니소와 대화를 합니다. 그러다 자신이 사슴이 되고, 사슴이 자신이 됩니다. 그리고 그것을 그림으로 그립니다. 1946년 작 〈부상당한 사슴〉입니다.

그림 속 프리다 칼로는 정면을 바라보고 있습니다. 극심한 통증을 겪고 있는 사람으로는 보이지 않는 맑은 얼굴입니다. 그런데 귀가 4개입니다. 귀걸이를 한 프리다 칼로의 귀 2개, 그리고 바로 뒤에 사슴의 귀 2개가 더 있습니다. 좀 징그러워 보이지만, 프리다 칼로와 사슴이 하나가 된 것을 생각하면 수긍이 갑니다.

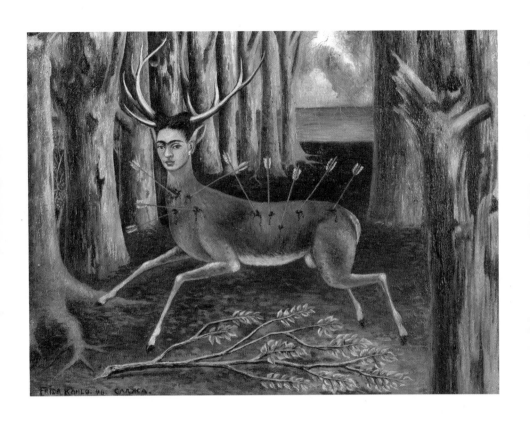

부상당한 사슴(1946)

머리 부분도 하나로 합쳐졌습니다. 프리다 칼로의 검은 머리에 수사슴의 뿔이 하늘로 치솟습니다. 그런데 작은 사슴 그라니소는 뿔이 없었습니다. 프리다 칼로의 상상대로 사슴을 그린 것입니다.

사슴은 힘차게 숲속을 뛰놀수 있는 건강한 몸을 가졌습니다. 살도 통통하게 쪘고 털에는 윤기가 흐릅니다. 그런데 이번에는 프리다 칼로가 없습니다. 그녀는 자신의 몸은 그리지 않고, 고통만 그렸습니다. 사슴의 몸에 9개의 화살을 꽂았죠. 그 9개의 화살이 꽂힌 자리에서는 피가 흐릅니다. 하지만 사슴은 손이 없기에 혼자서 화살을 뽑아낼 수 없습니다.

숲은 본디 넓지만, 이 사슴은 좁은 숲속에 갇혔습니다. 양쪽으로 빽빽이 들어차 있는 굵은 나무들에 갇힌 것이죠. 나무는 가지들이 높이 뻗고 이파리들이 울창해야 뻥 뚫리는 시원함을 줍니다. 그런데 사슴을 가둔 나무들은 몸통밖에 보이지 않습니다. 그래서 넓고 시원해 보여야 할 숲이 숨막히는 숲이 되어버린 것입니다.

그래도 저 멀리 바다가 보입니다. 그쪽으로는 탈출할 수 있지 않을까요? 하지만 망망대해에는 배 1척 보이지 않고, 맑은 하늘에는 번개까지 칩니다. 불길합니다. 이 화살 맞은 사슴은 여기서 빠져나갈 수 있을까요?

사슴 바로 앞에는 부러진 나뭇가지가 놓여 있습니다. 고대 아메리카 대륙에는 죽은 사람이 천국을 가길 바라는 마음으로 무덤 앞에 나뭇가지를 꺾어놓는 풍습이 있었습니다. 그 말은 사슴이 있는 자리가

278

사슴의 무덤이라는 것이죠. 사슴은 이 고통에서 빠져나가지 못한다면 결국 이곳이 자신의 무덤이 될 거라는 사실을 알고 있습니다.

마지막으로 프리다 칼로는 그림 왼편 아래에 자신의 이름과 제작 연도 그리고 '카르마_carma_'라는 단어를 써놓았습니다. '카르마'는 운명은 정해져 있어 원한다고 바꿀 수 있는 것도 아니니 기다리고 받아들여야 한다는 뜻입니다.

프리다 칼로는 이 작품을 아래 글과 함께 친구 아카디_Arcady_에게 선물합니다.

이 사슴은 아카디와 프리다 칼로에게서 따뜻한 둥지를 찾을 때까지 온몸에 상처를 입고 외로이 돌아다닙니다. 만약 다시 건강하고 행복해진다면, 현재의 상처는 지워지겠죠.

… (후략) …

얼마 전 프리다 칼로는 계속 구부러지는 척추의 접합을 위해 뉴욕까지 가서 큰 수술을 받았습니다. 수술 후 프리다 칼로는 다시 보정기를 착용해야 했고, 죽음을 넘나드는 고통을 겪어야 했습니다. 너무 고통스러웠지만 강한 진통제에도 통증은 수그러들지 않았습니다. 그때의 심정을 이 그림에 담아 뉴욕 수술을 주선했던 친구 아카디에게 선물했습니다.

앞으로의 경과가 좋아지기는 하는 걸까요?

이 작품에는 프리다 칼로의 희망과 절망, 삶과 죽음에 대한 기대가 동시에 그려져 있습니다. 사슴이 몸에 맞은 화살은 9개입니다. 사슴을 가두어놓고 있는 왼편 나무도 9그루입니다. 사슴 머리 위로 솟아 있는 뿔 끝도 세어보면 아홉입니다. 아홉은 완벽한 숫자로도, 불길한 의미로도 해석됩니다. 프리다 칼로는 작은 무언가에도 기원을 담아 정성을 다하는 중인 것입니다.

의사는 프리다 칼로에게 더 이상 그림을 그리지 말라고 했지만, 강인한 그녀는 자신이 할 수 있는 것을 다 하는 중입니다.

좌절된 고통 없는 삶

희망의 나무

조금 아프다고 해서 수술을 받는 사람은 없을 겁니다. 어쩔 수 없으니까 받는 것이죠. 또 한 번의 수술로 모든 증상이 해결된다면 다시 받을 일은 없습니다. 하지만 그게 안 되니까 자꾸 받는 겁니다. 이런 이유로 프리다 칼로는 사고 이후 32번 이상 수술을 받았습니다.

39살이 되던 1945년에도 프리다 칼로는 또 한 차례 척추 수술을 받게 됩니다. '혹시나 좋아지지 않을까' 하는 생각 때문이었죠. 물론 잘못 되면 지금보다 더 나빠질 위험도 있었지만, 이전 수술 이후 증상이 나아지지 않았고, 아직은 젊으니 기대를 해본 것이죠.

그해 6월 프리다 칼로는 뉴욕의 한 척추 전문 병원에서 필립 윌슨 _Philip Wilson_ 박사에게 뼈 이식 수술을 받습니다. 그는 정형외과의 선구자로, 유명한 척추 접합 전문가였습니다. 여러 번 척추 수술을 받아본 프리다 칼로는 여러 부작용과 고통으로 수술은 절대 함부로 받을

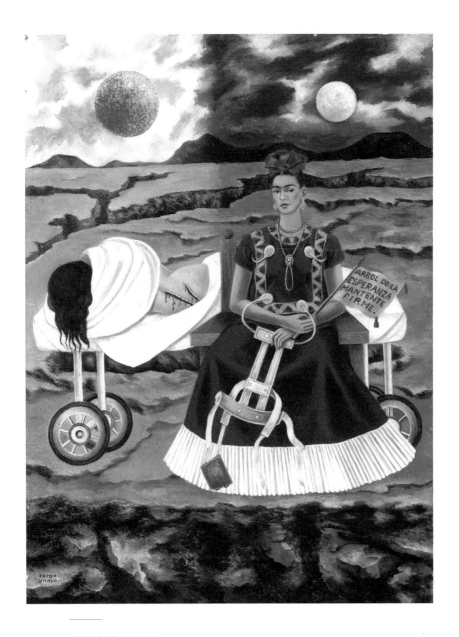

희망의 나무(1946)

것이 아니라는 생각을 했고, 특히 멕시코에서 다시는 받지 않겠다 생각했습니다. 그래서 이번 수술도 뉴욕의 척추 전문 병원들을 신중히 알아본 끝에 결정한 수술이었습니다. 그런 만큼 이번에는 큰 기대를 했고요. 그리고 그 수술을 마치고 얼마 후 〈희망의 나무〉를 그렸습니다. 그림 속 그녀의 희망을 살펴보겠습니다.

배경을 먼저 보죠. 무섭게 갈라져 있어 사람이 살 수 없을 것 같은 황량한 대지입니다. 대지의 색깔은 미세하게 녹색을 띠지만, 살아 있는 식물 때문에 그런 것이 아닙니다. 오히려 프리다 칼로는 어떤 생명체도 살 수 없는 기괴한 땅이라는 의미로 저런 색깔을 사용한 것 같습니다.

이 지옥 같은 대지에 2명의 프리다 칼로가 있습니다. 이 그림을 그리고 있는 프리다 칼로는 분명 안전한 실내에 있었을 겁니다. 하지만 실제는 언제 죽음이 닥칠지도 모르는 불안함에 쩍쩍 갈라져 위험하고 황량한 대지 위에 홀로 있는 것처럼 느껴졌던 것입니다. 뒤로는 심하게 갈라져 뛰어넘을 수 없을 것 같은 대지들만 보이고, 앞쪽은 아예 절벽입니다. 어느 쪽이든 한 발짝만 나갔다가는 떨어져 죽습니다. 사방을 둘러보아도 도망갈 곳도 도와줄 사람도 하나 없습니다. 이는 현재 프리다 칼로의 마음입니다.

수술이 끝난 후에도 통증은 계속되었습니다. '시간이 지나 통증이 나아진다면 척추 보정기 없이 생활할 수 있을까?' '수술이 잘못된 것

은 아니겠지?' 같은 생각에 괴로웠습니다. 프리다 칼로의 주변에는 많은 사람이 있었지만 이 죽음의 대지까지 들어올 수 있는 사람은 없었습니다. 그래서 외로웠던 그녀는 자신을 둘로 나누어 그렸습니다. 실제 아픈 자신과 자신을 응원하는 자신입니다.

커다란 바퀴가 달린 수술실 침대 위에 누워 등을 보이고 있는 사람이 아픈 자신입니다. 누워 있는 프리다 칼로는 방금 수술을 마쳤는지 아직 깨어나지 못했습니다. 옷은 다 벗고 수술실에서 둘렀던 하얀색 천만 감고 있습니다. 그런데 등 뒤에 눈을 찌푸리게 하는 큰 상처가 있습니다. 등에는 큰 칼자국이 있고, 그곳에서 피가 흐르고 있습니다.

이번에는 오른쪽에 있는 프리다 칼로를 보겠습니다. 그녀는 매우 튼튼해 보이는 나무로 만든 의자에 허리를 꼿꼿이 펴고 앉아 있습니다. 수술실에서 방금 나온 프리다 칼로와는 달리, 예쁜 화장을 하고 멕시코 테우아나 드레스를 입었으며, 머리 장식에 목걸이와 귀걸이까지 꾸밀 수 있는 것은 다 꾸몄습니다. 최대한 화려하고 밝은 모습으로 수술을 받은 프리다 칼로를 축하해주기 위해서입니다. 그동안 잘 참았다며 스스로에게 박수를 쳐주고 싶은 겁니다. 하지만 얼굴은 아직도 불안해 보입니다. 앞으로 어떻게 될지 모르니까요. 눈물도 고여 있습니다. 척추의 고통은 아직 끝나지 않았기 때문이죠.

똑바로 앉아 있는 프리다 칼로는 오른손에 깃발을 들고 있습니다. 그 깃발에는 "희망의 나무여, 굳세게 자라라*Arbol de la esperanza mantente firme*"라고 크게 써 있습니다. 이는 이 작품의 제목이기도 합니다. 사

실 이 글자는 프리다 칼로가 좋아했던 유명한 멕시코 노래 〈시엘리토 린도Cielito Lindo〉에 나오는 가사 중 일부로, 프리다 칼로는 특히 이 대목을 좋아했다고 합니다.

왼손에는 가죽으로 만든 핑크빛 척추 보정기를 들고 있습니다. 수술이 잘되었으니 이제 보정기를 쓸 필요가 없으면 좋겠다는 그녀의 바람인 것이죠.

하늘을 보겠습니다. 오른쪽 하늘은 짙은 파란색 물감으로 칠해져 있고, 왼쪽 하늘은 밝은 하늘색으로 칠해져 있습니다. 오른쪽 하늘에는 하얀 달이 떠 있고, 왼쪽 하늘에는 노란 해가 떠 있습니다. 그러고 보니 그림이 둘로 나뉘어 있네요. 수술실 침대 위에 있는 프리다 칼로가 있는 곳은 낮이고, 빨간 테우아나 드레스를 입고 앉아 있는 프리다 칼로가 있는 곳은 밤입니다.

왜 밤과 낮으로 구분해 그렸을까요? 프리다 칼로가 심취하던 멕

시코 전통 사상에서는 죽음과 삶이 떨어져 있지 않았기 때문입니다. 순환된다고 생각했죠. 그래서 아즈텍 시대에는 산 사람을 태양에 제물로 바치는 풍습이 있었습니다. 우주의 중심 태양이 산 사람의 피를 받아 더 큰 평화와 새로운 생명을 준다고 믿었던 것입니다. 그렇습니다. 프리다 칼로는 태양이 자신에게 고통 없는 미래를 주길 바라는 마음으로 아픈 자신을 태양에 제물로 바치고 싶었던 것입니다. 그래서 아즈텍 신전에서 산 제물을 바치듯,
수술대 위에 살아 있는 자신을 놓아두었습니다. 피가 흐르는 채 말이죠. 실제 아즈텍 시대에는 산 사람의 심장을 꺼내 제물로 바쳤습니다. 그녀의 바람이 태양에게 닿았는지 척박한 땅에 풀 한 포기가 솟아나고 있습니다. 왼쪽 절벽의 절단면에 그것이 보입니다.

부분컷

　오른쪽 빨간 드레스를 입고 의자에 앉은 프리다 칼로 위에 달이 떠 있습니다. 저 달은 고요함, 아름다움, 여성성, 양육 등을 상징합니다. 이제는 더 이상 고통 없이 아름다움을 유지하면서 아이를 갖는 것까지 꿈꾸었는지도 모르죠. 기적이라는 게 있으니까요.

　하지만 불행히도 이 수술은 크게 실패했습니다. 그리고 후에 수많은 합병증을 남기죠. 프리다 칼로는 더욱 심한 고통을 마주하게 되었습니다.

Part 6

삶과 죽음의 경계에서 찾는 희망

죽음을 곁에 둔 삶

해골 가면을 쓴 어린이

죽음이 무서운 이유는 죽으면 다시는 이승으로 돌아올 수 없기 때문입니다. 만약 다시 돌아올 수 있다면 죽음도 별것 아닐 겁니다. 보고 싶으면 다시 만나면 되니까 슬퍼할 일도 없겠죠. 막연한 두려움도 없어질 겁니다. 죽었다 돌아온 사람에게 사후 세계는 어떤 곳이고, 거기에서 무슨 일이 벌어지는지 물어보면 되니까요. 하지만 그것은 불가능하기 때문에 우리는 죽음을 두려워하고 슬퍼합니다.

그런데 죽었다가 다시 돌아오는 것이 가능하다고 믿는 사람들이 있습니다. 이는 사실 믿음이라기보다는 다시 보고 싶은 간절함입니다. 멕시코는 매년 10월 31일, 11월 1일, 11월 2일 3일을 기념일로 지정해 그날만큼은 죽은 사람들도 다시 돌아올 거라고 여기며 축제를 합니다. 이른바 '죽은 자의 날*Día de Muertos*'입니다.

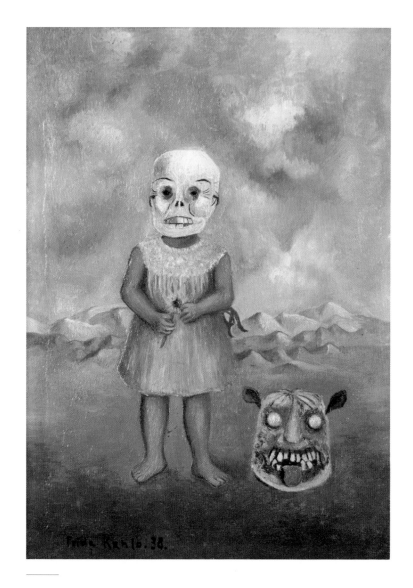

해골 가면을 쓴 어린이(1938)

몇 차례 유산을 겪은 후 마음이 상할 대로 상한 프리다 칼로는 가까운 친구인 여배우 돌로레스에게 디에고 리베라의 아기를 가질 수 없는 자신의 처지를 하소연하다가 이 작품의 아이디어를 얻었다고 했습니다. 그리고 11cm, 세로 14.9cm 정도로 작게 그려 돌로레스에게 선물합니다.

그림을 살펴보겠습니다. 그림 가운데에 분홍색 드레스를 입은 한 소녀가 서 있습니다. 이 소녀는 엄마의 배 속에서 죽어 세상의 빛을 보지 못하고 하늘로 간 프리다 칼로의 딸인 것 같습니다. 그 딸이 죽은 자의 날에 다시 돌아온 것이죠. 살아 있는 아이라면 당연히 얼굴을 그렸겠지만, 죽은 아이니 해골 가면을 쓴 흉측한 얼굴로 그렸습니다.

하지만 프리다 칼로가 특별한 의도를 가지고 그런 것은 아닙니다. 프리다 칼로는 여느 화가들처럼 눈에 보이는 것을 그리지 않았습니다. 그때그때 마음속에 떠오르는 이미지들을 그렸죠. 그래서 대부분 단순하고 알아보기가 쉽습니다.

죽은 자의 날 즈음 해서 멕시코에서는 이런 장난감 가면을 많이 팝니다. 아이들은 가면을 쓰거나 해골 분장을 하고 길거리를 돌아다니며 놀죠. 이런 가면을 쓰는 이유는 죽은 자에 대한 일종의 배려입니다. 누구나 죽게 되면 육신이 썩기 마련인데, 살아 있는 사람들의 얼굴과 해골이 된 자신의 얼굴이 너무 비교되면 마음 상하지 않을까요? 그러니 산 사람들이 죽은 자의 얼굴을 하고 그들을 기다리는 것

입니다. 그날만큼은 산 사람과 죽은 사람이 하나가 되어야 하니까요.

죽은 자의 얼굴을 한 소녀는 똑바로 서서 두 손을 모으고 정면을 바라봅니다. 엄마 프리다 칼로와 눈을 마주치는 것이죠. 프리다 칼로는 흉측한 해골 가면을 쓴 딸을 그리고 있지만, 그 순간 마음은 뭉클했을 겁니다.

부분컷

소녀가 손에 들고 있는 꽃의 이름은 셈파수칠cempasúchil입니다. 마리골드marigold로도 불리는 국화과의 이 꽃은 멕시코에선 '죽음의 꽃'으로도 불립니다. 이름만 보면 섬뜩하지만, 하는 일은 그렇지 않습니다. 죽은 자들이 사후 세계에서 현세로 돌아오는 길에 불을 밝혀주는 길잡이 역할을 하는 꽃입니다. 그래서 죽은 자의 날에는 온갖 장소를 저 꽃으로 장식합니다. 죽은 자들이 현세로 오는 길의 고생을 덜어주기 위해서요. 이 아이도 셈파수칠 꽃을 길잡이 삼아 현세로 왔습니다.

아이가 서 있는 곳은 초원입니다. '맨발로 서 있으니 발바닥이 아프지 않을까?'라는 걱정을 할 필요가 없습니다. 저곳은 우리가 사는 세상이 아니니 우리가 아는 일반적인 초원이 아니기 때문이죠. 저곳은 사후 세계에서 현세로 오는 길목입니다. 저 멀리에 황량한 느낌을 주는 산들이 있습니다. 초원처럼 녹색 빛을 띠는 산맥들이 있고, 그

부분컷

뒤에는 파란색 산들, 그다음은 눈이 쌓인 하얀색 산맥이 있습니다.
산들은 프리다 칼로가 상상한 사후 세계입니다.

　소녀의 왼발 옆에는 무섭고 흉물스러운
동물 얼굴이 하나 있습니다. 죽은 지
오래되었는지 살가죽이 다 벗겨졌습
니다. 그래서 잇몸과 치아가 적나라
하게 보입니다. 아랫니도 몇 개가 깨
졌는데 그 사이로 혀를 낼름 내밀고 있
습니다. 죽었는데 어떻게 혀를 내밀 수 있

부분컷

을까요? 이 괴기한 동물도 사후 세계에서 따라왔습니다. 이 동물이
이토록 흉측한 데는 이유가 있습니다. 못된 것으로부터 아이를 지켜
주는 역할을 하기 때문이죠. 그러니 될 수 있는 한 더 흉하고 무서워
야 합니다. 어쨌든 덕분에 아이는 이 동물을 방패 삼아 여기까지 무
사히 왔습니다. 사실 이 동물과 비슷한 가면을 프리다 칼로는 가지

고 있었습니다. 자기가 그리는 순간 상상되는 이미지와 오래전부터 알고 있던 이미지들을 혼합해 작품을 완성시킨 것이죠. 이 동물은 자기 대신 이 아이를 지켜주길 바라는 프리다 칼로의 마음입니다.

프리다 칼로가 자신은 지극히 현실적인 것을 그리는 화가라고 여러 번 이야기했음에도 유명 화가들이 그녀를 초현실주의 화가라고 말하는 데는 여러 이유가 있습니다. 그중 하나는 그녀의 작품은 매우 다양하게 해석될 수 있기 때문입니다. 사실 다양한 해석이 가능한 것이 아닙니다. 그녀가 그림을 그릴 때 여러 가지 복합적인 생각을 하며 그렸기 때문에 많은 의미가 담긴 것입니다.

어떻게 보면 저 아이는 프리다 칼로 자신입니다. 항상 고통 속에 살았고 죽음이 옆에 있다고 느낄 수밖에 없었기에 죽음의 가면을 평생 쓰고 살아온 자신의 운명을 그린 것일 수도 있죠. 아니면 아이들을 특별히 좋아했던 프리다 칼로가 죽은 자의 날에 보았던 한 아이를 떠올리며 그렸을 수도 있습니다. 그 세 가지 생각을 다 하면서 그렸을 수도 있겠고요. 하지만 의도가 무엇이든 프리다 칼로에게 죽음이 가까이 있었다는 것은 분명해 보입니다.

고통을 잊기 위해
죽음을 꿈꾸다

꿈

사는 게 너무 힘들면 누구에게나 죽음이 어른거리기 시작합니다. 행복할 때는 전혀 보이지도 않던 게 어디서 나타났는지, 그렇잖아도 복잡한 마음을 더욱 혼란스럽게 만듭니다. 33살의 프리다 칼로가 그랬습니다. 죽음이 어른거리기 시작했죠.

죽기로 작정했다면, 먼저 어떻게 죽어야 할지를 결정해야 합니다. 하지만 죽음을 경험해본 사람은 없습니다. 그래서 방법은 누구에게나 낯설 수밖에 없죠. 죽음 자체도 무섭지만 그것만큼 두려운 것은 죽을 때의 고통입니다. 그래서 '어떻게 하면 고통 없이 죽을 수 있을까?'라는 질문을 던지죠. 답은 대부분 일치할 겁니다. 바로 자면서 죽는 것입니다. 그것도 좋은 꿈을 꾸다가 죽는다면 가장 행복한 죽음이지 않을까요? 더 욕심을 부려 죽은 뒤 천국에 갈 수 있다면 더할 나위 없을 겁니다.

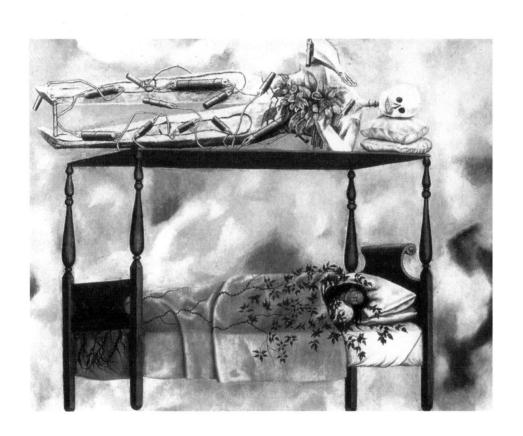

꿈(1940)

33살의 프리다 칼로는 죽음을 생각하며 그 바람을 캔버스에 옮겼습니다.

이번에 소개할 그림은 〈꿈〉입니다.

침대는 누구에게나 익숙한 공간입니다. 대부분 침대에서 태어나고, 세상을 살면서도 매일 8시간 정도는 침대에서 보냅니다. 죽을 때도 대부분 침대에서 죽게 되죠. 그런데 특히 프리다 칼로에게는 더욱 의미 있는 공간이 침대입니다.

4개의 나무 장식 기둥이 있고 그 위에 캐노피*canopy*가 덮여 있는 밤색 침대는 프리다 칼로가 평소에 자던 침대입니다. 그녀의 두 번째 미래가 결정될 그림을 처음 그리게 된 곳도 침대였습니다. 그녀는 그 친구 같은 침대를 생의 마지막 장소로 선택했습니다. 그녀는 지금 그 침대에 누워 잠에 푹 빠졌습니다. 사실 달콤한 잠을 잔다는 것도 프리다 칼로에게는 쉽지 않은 일입니다. 육체의 고통이 늘 따라다녔으니까요. 하지만 마지막 날인 오늘만큼은 달콤한 잠을 자고 싶습니다. 그녀의 얼굴에 고통이 느껴지지 않습니다.

그런데 이상한 것이 있습니다. 보다시피 침대의 뒷배경은 방이 아닌 하늘입니다. 연보랏빛 하늘이 군데군데 보이고 깃털 같은 하얀색 구름이 그녀와 침대를 감싸고 있습니다. 더 이상한 점은 침대를 받치고 있는 4개의 기둥 아래가 바닥이 아니라는 것입니다. 공중에 붕 떠 있습니다. 그렇습니다. 잠자는 프리다 칼로와 그녀의 침대는 지금 하

늘을 날아다니는 중입니다. 사고 이후 남들처럼 편하게 걷지 못했던 그녀의 마지막 꿈은 하늘을 나는 거였나 봅니다. 연보랏빛 하늘을요.

장소를 정했다면 이제 어떻게 죽을지를 정해야 합니다. 죽을 때는 누구에게나 고통이 따릅니다. 그나마 그 고통을 줄이는 것은 한순간에 죽는 것이겠죠. 그런 방법이 뭐가 있을까요? 프리다 칼로는 부활절 주일에 길거리에서 벌어진 유다의 화형식에서 그 아이디어를 얻었습니다.

유다는 예수의 열두 제자 중 하나였는데, 은화 30개를 받고 예수를 제사장에게 팔아넘겨 기독교에서는 용서받지 못할 자입니다. 특히 멕시코에서는 부활절 주일에 유다의 형상을 만들어 길거리에서 화형식을 하는데, 때로는 폭죽을 이용해 한순간 유다를 터트려 버리기도 했습니다.

프리다 칼로는 거기서 착안했습니다. 침대 캐노피 위를 보시죠. 해골이 누워 있는데 몸에 다이너마이트*dynamite*가 10개 이상 매달려 있습니다. 저것이 침대 위에서 터진다면 프리다 칼로는 자신이 원했던 대로 하늘을 날아다니는 달콤한 잠을 자다가 한순간에 죽을 수 있습니다.

이렇게 가장 편했던 침대에서 고통 없이 죽을 수 있다면, 마지막 바람은 죽어서 천국에 가는 것입니다. 천국에 가려면 죄가 없어야 하죠. 하지만 죄를 짓지 않고 산다는 것은 어려우니 지은 죄를 용서받아야 합니다.

이번에는 마치 이층 침대인 것처럼 편안하게 캐노피 위에 누워 있는 해골과 프리다 칼로를 동시에 감상해보죠. 둘 다 얼굴이 정면을 향해 있습니다. 베개도 똑같이 2개를 겹쳐 베고 있습니다. 이 둘은 죽음의 파트너입니다. 그리고 캐노피 위에 누워 있는 해골은 유다입니다. 해골 인형은 실제 프리다 칼로의 침대 위에 매달려 있었습니다. 그 인형에 다이너마이트를 줄줄이 달고 가운데 꽃다발을 들게 한 것이죠. 다이너마이트는 한순간에 고통 없이 죽기 위해 터트리기 위한 것이고, 죽음은 슬픈 것이 아니니 꽃을 든 것입니다.

프리다 칼로가 유다를 죽음의 동반자로 선택한 이유는 다음과 같습니다. 부활절 주일에 유다를 길거리에서 화형시키거나 터트리는 까닭은 그 의식을 통해 모든 부정적인 기운을 없애려는 것입니다. 그러므로 유다와 같이 죽을 수 있다면, 그 과정에서 프리다 칼로의 부정적인 기운과 죄도 같이 씻어질 수 있지 않을까요? 그렇다면 천국에 갈 수 있을 테고요. 프리다 칼로는 아마도 그런 상상을 했던 것 같

부분컷

습니다.

마지막으로 프리다 칼로가 덮고 있는 노란색 이불을 보시죠. 덩굴나무가 자라고 있습니다. 뿌리는 프리다 칼로의 발 아래 침대 시트에서부터 뻗어 나오고, 줄기는 프리다 칼로의 발부터 시작되어 상체로 올라오면서 잎사귀가 많아지기 시작합니다. 그리고 그 잎사귀들은 프리다 칼로의 얼굴을 둘러싸고 있습니다.

이것은 죽음에 관한 그녀의 기본적인 생각입니다. 그녀는 죽어서 다시 자연으로 돌아가고 싶어 했으며, 자연은 언젠가 다시 생명이 된다고 믿었습니다. 죽음이라고 하면 누구나 어둡게 생각하지만, 전통 멕시코 사상에서는 삶과 죽음이 멀리 떨어져 있지 않았습니다. 때로는 전통 멕시코 사상처럼 생각하는 것이 죽음을 앞에 두었을 때 도움이 되지 않을까요?

엄마가 되고 싶었던
간절함을 담은 꽃

생명의 꽃

1944년 프리다 칼로는 한 평론가에게 이렇게 말했습니다.

"세 가지 이유로 나는 그림을 그릴 수 밖에 없었다. 하나는 어
린 시절 사고 당시 몸에 흐르던 피를 보았던 생생한 기억이고,
또 하나는 탄생, 죽음, 그리고 생명을 이끄는 끈에 관한 나름의
생각이다. 마지막 한 가지는 엄마가 되고 싶은 바람이다."

프리다 칼로가 그림을 그리게 된 첫 번째 이유는 분명합니다. 프리
다 칼로 하면 빼놓지 않는 이야기가 어린 시절 교통사고입니다. 워낙
큰 사고였기에 육체적으로 엄청난 손상을 입고 화가로 운명이 바뀌
게 되죠. 결국 교통사고가 화가로 만들어주었고, 후유증으로 인한 극
심한 통증이 끊임없이 그림을 그릴 수밖에 없는 동기가 되었다고 볼

수 있습니다.

두 번째 이유는 탄생과 죽음 그리고 생명에 관한 생각입니다. 이것도 첫 번째 이유와 무관하지 않습니다. 큰 사고가 있은 후 프리다 칼로는 삶의 방향을 바꾸었고, 당시 멕시코 최고 화가였던 디에고 리베라와 결혼을 합니다. 그러면서 남편의 영향을 받아 공산주의에 심취하고, 멕시코 원주민 문화에 깊이 빠지게 됩니다. 그러면서 삶과 죽음에 대한 생각을 많이 하죠. 그녀의 작품에는 이런 요소들이 빠지지 않고 숨어 있는 경우가 많습니다.

세 번째는 엄마가 되고 싶은 바람입니다. 프리다 칼로는 자신의 유산 장면을 여러 점 그렸습니다. 아이를 가지지 못한 고통을 그림으로 풀며 마음을 다스렸던 것이죠. 특히 이런 작품들은 어디서도 볼수 없던 끔찍한 장면을 서슴없이 보여주어 프리다 칼로를 우리 머리에 각인시키기에 충분했습니다.

의사의 만류에도 불구하고 몇 번의 임신과 유산을 거치면서 그녀는 엄마가 될 수 없다는 사실을 서서히 깨닫게 됩니다. 하지만 생식에 대한 집착은 쉽게 사라지지 않고 식물에 옮겨 갑니다. 실제로 프리다 칼로는 정원의 식물을 가꿀 때 마치 자식을 키우듯이 온 정성을 쏟았죠. 이런 그녀의 집착이 작품의 토대입니다.

프리다 칼로는 어릴 적부터 성적으로 자유분방했고, 성적 욕망 역시 강한 편이었습니다. 그래서 이성, 동성, 나이 많고 적음을 가리지 않고 관계를 가졌습니다. 그것에 도덕적 죄의식을 느끼지 않았던 것

같습니다. 친구들도 그 사실을 알고 있었고, 어린 시절 남자 친구와 그 때문에 다투기도 했습니다. 교통사고 후에도 달라지지는 않았습니다. 오히려 육체적 관계에 더 집착한 경우가 많았습니다. 성적인 기쁨이 고통을 줄이는 데 도움이 되었으니까요. 남편 디에고 리베라도 그 사실을 알고 있었습니다. 지인들 모임에서는 대놓고 "프리나 칼로가 양성애자라는 걸 아시죠?"라고 말하기도 했고요. 그리고 프리다 칼로의 동성애를 크게 반대하지도 않았습니다.

그녀의 작품 〈생명의 꽃〉에는 앞서 말한 꼭 어머니가 되고 싶었던 그녀의 간절함과 성에 관한 거침없는 관념, 식물을 가꾸며 아이를 갖지 못하는 것을 대리만족 하던 그녀의 마음이 뒤섞여 드러납니다. 그래서 사람들은 이 작품을 보고 깜짝 놀라기도 하죠. 이렇게 적나라하게 성을 드러낸 작품도 없었거니와, 식물과 인간의 생식을 오버랩하며 그려낸 작품도 없었으니까요.

특히 이 작품은 매년 멕시코시티에서 열렸던 꽃 전시회의 일환인 '꽃 회화전'에 전시되었습니다. 프리다 칼로가 초대 작가였기 때문이죠. '꽃 회화전'이라고 하면 대부분 아름다운 꽃을 예쁘게 그려놓은 작품들이 전시되어 있을 거라 생각하고 관람을 시작했을 겁니다. 그런데 프리다 칼로의 꽃은 그런 꽃이 아닙니다. 관람객들은 얼마나 충격을 받았을까요?

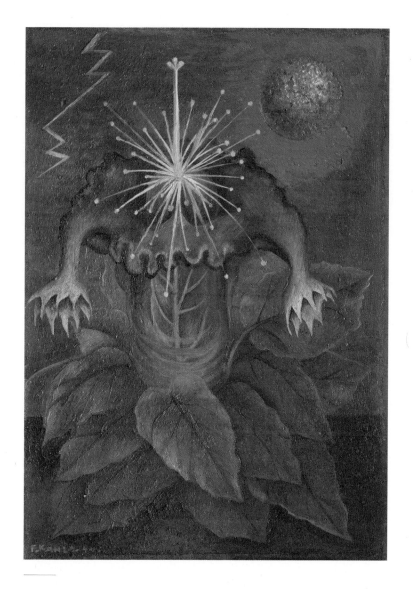

생명의 꽃(1944)

지금부터 작품을 보시죠.

오렌지색과 노란색이 전체를 지배합니다. 배경도, 꽃도, 오른쪽 공중에 떠 있는 동그라미도 다 오렌지색 계열입니다. 그래서 처음부터 야릇한 기운이 그림 전체에서 느껴지며, 마치 불 앞에 있는 듯이 화끈거리는 열기가 얼굴에 전해지는 듯합니다. 한눈에 보아도 싱그럽게 피어 있는 자연 속의 꽃은 아닙니다. 너무나 뜨거워 보입니다.

그런데 이 이상한 물체를 왜 꽃으로 보았을까요? 이유는 간단합니다. 가운데만 보면 꽃인지 잘 모르겠지만 분명 아래에 자라나고 있는 것들은 잎사귀 모양이기 때문입니다. 하지만 생김새가 우리가 아는 꽃과는 전혀 다르기 때문에 의심할 수밖에 없고, 그러면서 이 작품의 작가가 누군지를 다시금 깨닫게 되죠.

역시 프리다 칼로는 남들이 그리는 대로 그리지 않습니다. 자기만의 생각을 거침없이 쏟아내죠. 때론 과하게 노골적이라 우리를 깜짝 놀라게 합니다.

사실 프리다 칼로가 그린 꽃은 남자와 여자의 생식기입니다. 1945년 작품 〈모세〉에도 이와 비슷한 형태가 나오는데, 프리다 칼로는 그것을 여성의 자궁과 나팔관이라고 했습니다.

프리다 칼로는 늘 그랬듯이 이렇게도 보이고 저렇게도 보이게 그렸습니다. 그래서 그 꽃을 보고 "바깥에 있는 것은 여자의 생식기고, 그 안에 있는 것은 남자의 생식기다. 작품은 남자의 생식기가 사정을 하는 절정의 순간을 상상해 그린 것이다"라고 하는 사람들이 있고,

또 다른 사람들은 "자궁 속에 있는 아이 머리 위에 생명의 불빛이 떨어지는 순간을 그린 것이다"라고 하기도 합니다. 한편에서는 황금빛으로 뿜어지는 분수 같은 것을 정액이라고 본 것이고, 다른 편에서는 태양에서 쏟아지는 생명의 빛이라고 해석한 것이죠. 하지만 어떻게 보든 생명이 만들어지는 탄생의 순간을 그린 것은 분명해 보입니다.

오른쪽 위에 있는 오렌지색 동그라미는 태양입니다. 프리다 칼로는 이런 식의 태양을 여러 번 그렸죠. 모든 생명은 태양에서부터 나온다는 것이 그녀의 생각입니다.

왼쪽 위에는 번개가 그려져 있습니다. 생명이 시작되는 순간을 드라마틱하게 강조하기 위해 그린 것으로 보입니다.

이번에는 이렇게 한번 보시죠. 황금빛으로 퍼져 나가는 분수 아래 동그란 부분을 사람의 머리로 보고 그 아랫부분을 등이라고 본다면 마치 머리를 숙이고

양팔을 벌린 채 웅크리고 있는 아이를 뒤쪽에서 그린 것처럼 보이지 않나요? 프리다 칼로는 세상에 태어나지도 못하고 죽은 아이를 생각하면서 그렇게 그렸는지도 모릅니다. 그녀는 작품에 떠오르는 생각을 그때그때 집어넣었으니까요.

다양한 식물들이 그려져 있는 꽃 전시회에서 꽃 그림을 감상하다가 갑자기 이 그림을 보게 된다면 여러분은 어떨 것 같습니까?

거룩한 생명의 순환

모세

프리다 칼로의 후원자이자 미술 애호가였던 호세 도밍고 라빈_José Domingo Lavin_은 어느 날 프리다 칼로와 점심을 먹습니다. 그리고 자신이 최근에 구입한 책, 지그문트 프로이트_Sigmund Freud_의 『모세와 일신교』에 관해 이야기하죠. 프리다 칼로도 관심을 갖고 읽어보겠다고 했습니다. 호세 도밍고 라빈은 이 책을 읽은 후의 감상평을 그림으로 그려보면 어떻겠냐고 제안했습니다. 프리다 칼로도 좋은 아이디어라고 생각했죠. 그렇게 시작된 작품이 〈모세〉입니다. 처음부터 독특합니다. 의뢰자가 모델이 된 것이 아니라 책을 권했고, 화가는 의뢰자를 그린 것이 아니라 책 감상평을 그림으로 남겼으니까요.

책을 빌려 간 프리다 칼로는 다 읽은 후 작업에 들어갔고, 이 그림이 완성되기까지는 3개월이 걸렸습니다. 워낙에 내용이 복잡하고 다양한 인물들이 나오기에 그런 것도 있지만, 그때 당시 몸이 좋지 않

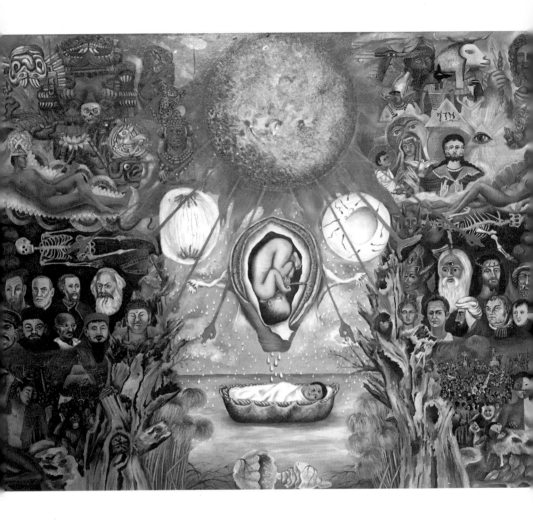

모세(1945)

아 한 번에 오랜 시간을 그릴 수 없기도 했습니다.

〈모세〉는 프리다 칼로의 작품 중에서 가장 복잡합니다. 한꺼번에 보면 어려우니 삼등분해서 가운데부터 보도록 하죠.

가운데 맨 위에는 주홍색으로 칠해진 커다란 동그라미가 있습니다. 강한 빛을 비추고 있는 태양입니다. 그런데 태양은 빛뿐만이 아니라 기다란 장대 같은 것도 동시에 뿜어내고 있습니다. 재미있는 것은 장대 끝이 사람의 손이라는 점입니다. 태양에서 나오는 빛을 생명을 어루만져주는 손으로 의인화했습니다. 모든 생명체는 그 손길로 자라니까요.

태양 바로 아래에는 타원형의 엄마 배 속이 있습니다. 그리고 그 안에는 출산이 임박한 아기가 들어 있습니다. 이 아기는 작품의 주인공 모세*Moses*입니다. 태양이 강한 빛으로 영양분을 공급하며 어루만져주었고, 그 기운을 받아 모세가 클 수 있었던 것이죠. 엄마의 자궁 양쪽으로는 하얀 팔 같은 게 나와 있습니다. 프리다 칼로에 따르면 이는 나팔관입니다. 그리고 그 위에 있는 하얀 동그라미 2개 중 하나는 수정란이고 하나는 세포 분열이라고 합니다.

엄마의 배 속에서 웅크리고 있는 모세 아래에는 바구니에 담겨 있는 아기가 그려져 있습니다. 시간이 흘러 세상에 태어난 모세입니다. 모세는 바구니에 담겨 강물에 떠내려옵니다. 강물 위에는 방울방울 비가 내립니다. 이것도 태양이 만든 생명의 순환을 그린 것입니다.

특이한 점은 바구니에 담겨 있는 모세 이마에 눈이 하나 더 있다는 것입니다. 영웅의 표시로, 지혜의 눈입니다. 일반인들은 볼 수 없는 것을 봅니다.

모세가 있는 물가 아래에는 하얀 생명체 같은 것이 있는데, 오른쪽은 소라, 왼쪽은 조개입니다. 소라와 조개는 프리다 칼로가 생각하는 사랑의 상징입니다. 소라는 조개에 하얀 액체를 뿜어내고 있습니다. 생식 장면을 표현한 것으로, 프리다 칼로는 생식이 생명 순환의 일부라고 생각했습니다.

이제부터는 남겨놓았던 양쪽 부분을 볼까요? 왼쪽부터 보죠. 그림은 위아래 삼등분으로 나누어져 있습니다. 제일 위에는 몇몇 알 수 없는 형태들이 그려져 있고, 벌거벗고 누워 있는 사람도 1명 있습니다. 저들은 멕시코의 신들입니다. 제일 위 왼쪽부터 비의 신 틀랄록 *Tlaloc*, 대지의 여신 코아틀리쿠에*Coatlicue*, 옥수수

의 여신 실로넨*Xilonen*, 뱀의 신 쿠쿨칸*Kukulkan*, 아래는 비슈누*Vishnu*, 케 찰코아틀, 어둠의 신 테스카틀리포카*Tezcatlipoca* 등이 그려져 있습니다. 이들은 태양만큼은 아니지만 영원히 죽지 않는 신들입니다. 우리가 사는 세상의 가장 윗부분에는 이들이 존재한다는 뜻입니다.

이 신들 바로 아래에는 해골이 그려져 있습니다. 그리고 해골의 머

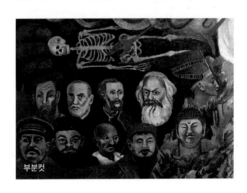

리 부분은 거대한 손이 감싸고 있는데, 이는 죽음의 경계선입니다. 이 경계선 아래에 있는 사람들은 죽어야만 신들이 있는 천상의 세계에 가거나 그들을 볼 수 있습니다.

해골 아래에는 10명의 사람이 그려져 있습니다. 평범한 사람들은 아니고 영웅들입니다. 하지만 신이 아니기에 불멸은 아니죠. 왼쪽 위 부터 고대 그리스 철학자 에피쿠로스*Epicurus*, 정신 분석학자 프로이 트, 연금술사 파라켈수스*Paracelsus*, 공산주의 창시자 마르크스, 고대 이 집트 왕비 네페르티티*Nefertiti*, 아래에는 스탈린, 레닌, 마하마트 간디 *Mahatma Gandhi*, 칭키즈칸*Chingiz Khan*, 석가모니*Buddha*가 그려져 있습니다. 신들과 평범한 사람들의 가운데 영역에 있는 영웅들입니다.

이제 맨 아랫부분입니다. 평범한 사람들이 살아가는 영역이죠. 왼

쪽 아래에서 망치를 들고 무언가를 두드리는 벌거 벗은 남자가 보이십니까? 우리가 사는 세상의 평범한 남자 또는 최초의 남자입니다. 이 남자의 피부는 여러 색이 혼재되어 있는데 그 이유는 피부색이 다른 여러 인종을 하나로 표시한 것이기 때문입니다. 이 남자는 평범한 남자의 상징인 만큼 열심히 일을 해야 합니다. 그래야 살 수 있습니다.

이 남자 뒤에는 엄청난 수의 사람들이 모여 있습니다. 그리고 낫과 망치가 그려져 있는 소련의 국기도 있고, 하얀 바탕에 빨간 동그라미가 있는 일본 국기도 있습니다. 이 그림이 그려진 때는 1945년 제 2차 세계대전이 끝날 무렵이죠. 이 군중은 전쟁을 위해 모인 것입니다. 프리다 칼로는 전쟁의 역사를 이렇게 표현했습니다.

이번에는 오른쪽 위로 가보죠. 왼쪽과 같습니다. 윗부분은 서양의 신들이 사는 영역입니다. 눈이 달린 새 같은 것은 고대 이

집트의 호루스의 눈*eye of Horus*이고, 아시리아*Assyrian*의 신 라마수*Lamassu*, 나일강의 신 크눔*Khnum*, 그리스 신 제우스*Zeus*, 전쟁의 신 아테나*Athena*, 이집트의 신 호루스*Horus*, 아누비스*Anubis*, 아도나이*Adonai*가 보이고 아기 예수*Jesus*, 성모 마리아*Virgin Mary*, 얼굴이 3개인 삼위일체*the Trinity*도 그려져 있습니다. 삼각형에 눈이 그려져 있는 것은 모든 것을 보는 눈이고, 오른쪽 조개껍데기에 누워 있는 여자는 미의 여신 비너스*Venus*입니다.

역시 그 아래는 해골로 이루어진 죽음의 영역이 있고, 거대한 손이 그것을 감싸고 있습니다. 왼쪽에 있는 것과 다르게, 여기에는 뿔 달린 악마까지 그려져 있군요.

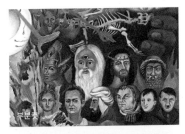

부분컷

왼쪽처럼 아래는 영웅들의 영역입니다. 고대 이집트 파라오 아크나톤*Akhenaten*, 예수, 조로아스터*Zoroaster*, 알렉산더*Alexander* 대왕, 율리우스 카이사르*Julius Caesar*, 마호메트*Mahomet*, 마르틴 루터*Martin Luther*, 나폴레옹 보나파르트*Napoléon Bonaparte*, 히틀러가 그려져 있습니다.

그리고 그 아래에는 왼쪽처럼 피부가 네 가지 색깔로 칠해진 인간의 상징이 있습니다. 그런데

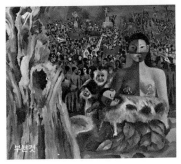

부분컷

이번에는 여자입니다. 양쪽 가슴에서 젖이 흐르며, 아이를 안고 있습니다. 남자가 일을 해야 한다면, 여자는 아이를 낳아야 함을 의미합니다.

그리고 여자의 상징 뒤에는 역시 엄청난 군중이 몰려 있습니다. 저 멀리 동상들이 보이죠? 사람을 우상화한 것이며, 왼쪽과 마찬가지로 전쟁을 벌이는 인간의 모습입니다. 오른쪽 멀리에 나치의 깃발도 보이는군요.

네 가지 색깔로 칠해진 보통 여자의 상징 옆에는 원숭이가 아기 원숭이를 안고 있습니다. 이렇게 그림은 완성됩니다.

프리다 칼로는 이 〈모세〉라는 작품을 통해 머릿속에만 있었던 생명의 순환을 구체화해 보여줍니다.

이 작품은 1946년 예술의 궁전*Palacio de Bellas Artes*에서 열리는 연례 전시회에서 2등을 수상했습니다. 척추 수술을 받은 후라 깁스를 하고 있었지만 프리다 칼로는 공주처럼 차려입고 사람들 앞에 나타났다고 합니다.

희망의 끈을 놓지 않다

희망을 잃고

언뜻 보아도 이번 작품은 감상자를 메스껍게 합니다. 가운데에 주렁주렁 매달린 이상한 물질들 때문입니다. 보기에도 역겨운 주홍색 물질을 자세히 보면 방금 죽었는지 목이 축 늘어진 오리, 입이 반쯤 벌어진 물고기 머리 2개, 부패되어 보이는 주렁주렁 매달린 소시지, 너무 오래 튀겼는지 색깔이 짙은 닭 또는 칠면조 1마리, 정확히 무엇인지 알 수 없는 야채들, 왜 저기 같이 있는지 아리송한 작은 소 1마리, 그리고 동물의 배를 갈라 금방 꺼낸 것으로 보이는 내장들입니다. 하나하나 보면 음식물 같은데, 음식물이라면 저토록 지저분하게 뒤섞여 있을 수는 없고…. 음식물 쓰레기를 모아놓은 걸까요?

또 하나 이상한 것은 가운데에 있는 해골입니다. 빨간 물감으로 장식되어 있는 해골은 설탕으로 만든 것인데, 멕시코의 명절인 죽은 자의 날에도 사용되는 것입니다. 그런데 자세히 보니 이마에 프리다 칼

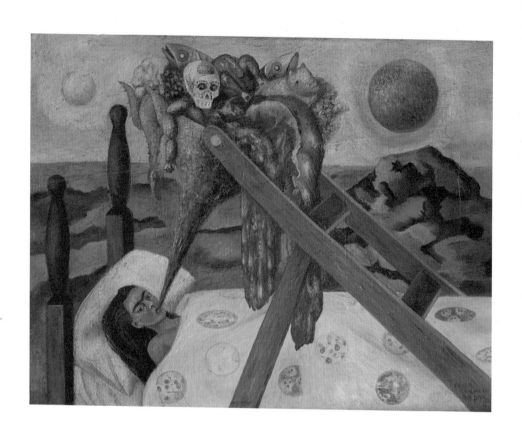

희망을 잃고(1945)

로라고 써 있군요. 왜 죽지도 않은 자신의 이름을 해골에 썼을까요?

이 흉측한 것들은 커다란 깔때기에 담겨 있습니다. 깔때기 색도 비슷한 주황색이라 이상한 물질들과 구분이 되지 않지만, 분명 깔때기입니다. 그런데 깔때기 크기가 상당합니다. 프리다 칼로가 상상해서 만들어냈겠죠.

뾰족한 깔때기의 끝은 침대에 누워 있는 프리다 칼로의 입과 연결되어 있습니다. 야위어 보이는 프리다 칼로는 침대에 누워 깔때기를 입에 물고 우리를 바라봅니다. 두 눈에서는 눈물이 뚝뚝 떨어집니다. 깔때기를 입에 물어 말하기가 힘드니 눈빛으로 도와달라는 신호를 보내는 것일까요? 아니면 죽기 전에 마지막 힘을 내어 세상을 바라보는 것일까요?

프리다 칼로는 이 자화상 뒷면에 이런 글을 남겨놓았습니다.

더 이상 아무런 희망이 남아 있지 않다. 시간이 되면 모든 것이
배 속에 들어 있는 것과 함께 변한다.

알쏭달쏭한 이야기죠? 내막은 이렇습니다.

프리다 칼로는 한두 번 수술한 것이 아닙니다. 18살 때의 교통사고가 워낙 심각했기에 당시 급하게 수술하느라 올바르게 치료되지 못한 부분이 많았습니다. 그래서 얼마 전에는 뼈 이식과 강철 지지대로 척추를 펴는 수술을 또 받았고요. 반복되는 수술로 그녀는 몸이

점점 약해지고 식욕도 잃게 되었습니다. 그런 프리다 칼로에게 의사는 2시간마다 퓌레를 먹으라는 처방과 함께 억지로라도 무엇이든 먹어야 한다고 말했습니다. 그런데 수술을 해도 몸은 나아지지 않았고 통증은 여전히 심각한 상황에서 강제적으로 먹어야 하는 자체가 그녀에게는 또 다른 고통이었습니다. 그때쯤 그린 것이 〈희망을 잃고〉입니다.

부분컷

프리다 칼로의 침대 위에는 나무로 만든 사다리 같은 것이 있습니다. 저것은 그녀의 아버지가 누워서도 그림을 그릴 수 있도록 고안한 이젤입니다. 하지만 프리다 칼로는 더 이상 저 이젤에 그림을 올려놓고 그리지 않습니다. 그림 속 이젤은 이제 커다란 깔때기를 받치는 구조물로 사용됩니다.

침대 위 프리다 칼로의 양손은 이불 안에 있습니다. 그녀가 할 수 있는 것은 눈만 껌뻑거리며 울거나 음식을 강제로 먹는 것입니다. 그

녀의 눈물은 '더 이상 아무런 희망이 남아 있지 않다. 시간이 되면 모든 것이 배 속에 들어 있는 것과 함께 변한다'라는 뜻 아닐까요? 어차피 잘 먹어도 죽으면 아무 소용이 없는데, 프리다 칼로에게는 삶의 희망도 없었으니까요.

저 깔때기의 음식물은 두 가지로 해석될 수 있습니다. 고통을 참고 온갖 혐오스러운 것을 먹어야 하는 프리다 칼로의 처절한 상황과 그나마 힘들게 먹은 음식물들이 다시 입 밖으로 쏟아져 나왔을 때의 허무함입니다. 프리다 칼로라는 이름이 새겨진 해골을 기억하시죠? 그녀는 지금 음식을 먹으며, 또는 음식을 토하며 죽음을 생각하는 중입니다.

침대는 방 안에 있어야 하는데, 이 그림의 배경은 방이 아니라 황량한 대지입니다. 왼편에는 여기저기 파인 구멍들이 보이고 오른편에는 튀어나온 암석들도 보입니다. 이것으로 프리다 칼로가 눈에 보이는 현실을 그린 게 아니라는 사실을 알 수 있죠. 그녀는 자기 상황

을 머릿속으로 바라봅니다. 황량한 대지에는 작은 풀 한 포기조차 없습니다. 프리다 칼로는 고통과 외롭게 싸우는 중입니다. 침대에 누운 프리다 칼로가 애처롭게 보는 것도 바로 자기 자신이죠. 그러므로 이것은 자화상입니다.

황량한 대지 오른쪽 하늘에는 주황색의 커다란 태양이 있고, 왼편에는 하얀색으로 그려진 달이 있습니다. 고대 아즈텍 사상에서 이 세상은 빛과 어둠의 투쟁입니다. 해와 달이 동시에 그려진 이유는 그 사상을 그렸기 때문입니다. 예수가 십자가에 못 박혀 죽는 장면을 그릴 때 십자가 양옆 위에 해와 달을 동시에 그려놓을 때가 있습니다. 예수의 죽음을 세상 만물도 슬퍼했다는 것을 해와 달에 비유한 것이죠. 프리다 칼로도 그와 같이 자신을 위대한 순교자로 보이기 위해 그렇게 그렸을 수도 있습니다. 그녀는 중세 성화에 대해서도 잘 알고 있었고, 자기의 고통을 종종 위대하게 바라보았으니까요.

프리다 칼로의 하얀 이불을 보시죠. 동그라미가 여기저기 그려져 있는데, 자세히 보면 단순한 문양은 아닙니다. 핵을 가진 세포 같기

도 하고 미생물같이 보이기도 합니다. 아무튼
현미경으로 보아야만 확인이 가능한 것들은
분명합니다. 단순히 여러 번의 수술로 감염
된 자신 몸에 달라붙은 세균들을 그린 것일
수도 있고, 아까 그렸던 해와 달, 즉 거대한 우주
에서부터 현미경으로나 볼 수 있는 작은 세포들 사이에 자기를 그려
놓음으로써 우주 속에 자신이 있다는 사실을 다시금 일깨워보는 의
도일 수도 있습니다. 너무 고통스럽고, 마음이 불안감으로 꽉 찰 때
는 자신에게서 벗어나 저 멀리서 자신을 바라보고 싶을 때가 있죠.
그러면 조금은 편해지니까요. 이렇게 작품은 마무리됩니다.

이 작품의 제목은 〈희망을 잃고〉입니다. 하지만 작품이 완성된 후
에도 프리다 칼로는 희망을 잃지 않았습니다. 오히려 더 좋은 작품
으로 건강한 우리에게도 희망을 주었죠. 그것에 관해 그녀는 이런
말을 했습니다.

"가장 중요한 것이 있습니다. 우리는 우리가 할 수 있다고 생각
하는 것보다 훨씬 더 견딜 수 있답니다."

피지 못한 생명의 꽃봉오리

태양과 생명

40살 무렵 프리다 칼로는 또 유산을 했습니다. 그토록 여러 번 실패를 겪으며, 정상적인 출산은 어렵거니와 잘못하면 생명까지 위험해질 수 있다는 것을 알면서도 늦은 나이에 또 임신한 것이죠. 아기에 대한 그녀의 소망이 얼마나 컸는지 짐작할 수 있습니다. 심지어 아이의 아빠는 남편 디에고 리베라가 아니었습니다. 그런데 이것이 크게 이상한 일도 아니었습니다.

1929년에 열렬히 사랑해 결혼했던 프리다 칼로와 디에고 리베라는 10년 만인 1939년에 이혼을 합니다. 그리고 1년 후인 1940년 12월 8일 다시 결혼을 하는데, 그때 프리다 칼로는 몇 가지 약속을 요구합니다. 그중 하나가 앞으로 성관계는 하지 않겠다는 것이었는데 디에고 리베라가 이에 합의를 합니다. 물론 그 후 둘 사이에 오간 편지를 보면 그 약속이 지켜진 것 같지는 않지만, 그런 합의를 하면서까지

재혼을 했다는 건 이미 둘 사이의 관계는 육체적인 관계를 뛰어넘었던 것으로 보입니다.

10년 동안 디에고 리베라와 살면서 프리다 칼로는 디에고 리베라가 한 여자로 절대 만족할 수 없다는 사실을 뼈저리게 깨달았습니다. 이혼의 직접적인 원인도 남편의 외도 때문이었는데, 그런 그녀가 1년 만에 다시 결혼하기로 한 것은 남편이 변하기를 기대해서가 아니라, 오히려 남편의 그런 면까지 포용하겠다는 것이었겠죠. 재결합 후에 그들은 정신적으로는 더 단단해졌지만, 육체적인 면에서는 서로에게 자유를 주었던 것 같습니다.

이번에 소개할 〈태양과 생명〉은 프리다 칼로가 남편이 아닌 다른 애인과의 육체관계로 갖게 된 아이를 유산한 후에 그린 것입니다. 예전에도 디에고 리베라와의 사이에서 생겼던 아이를 유산한 후에 그림을 남겼죠. 25살에 그린 〈헨리 포드 병원〉입니다. 앞서 살펴보았듯이 그 작품은 매우 직설적입니다. 병원에서의 장면을 떠오르는 그대로 그렸었죠. 하지만 15년이란 시간이 지났고, 아이의 아빠는 디에고 리베라가 아닙니다. 그녀의 마음은 어떻게 변했을까요? 작품을 보며 알아보겠습니다.

완전한 추상화라고 보기는 어렵지만, 언뜻 보면 무엇을 그렸는지 알 수가 없습니다. 그녀의 마음을 짐작하며 상상해야 합니다. 먼저 '왜 이렇게 추상화되었을까?'라는 질문을 던져볼 수 있습니다. 젊을

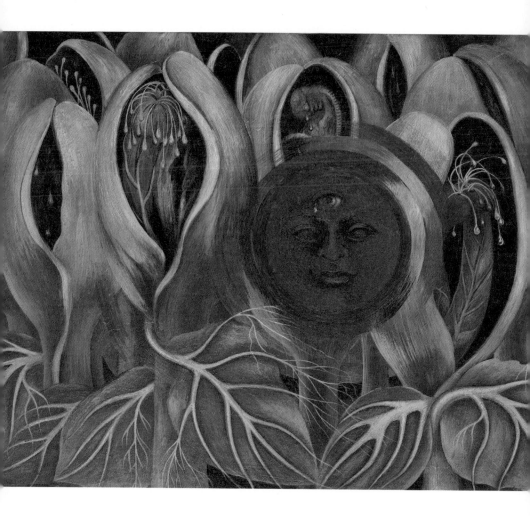

태양과 생명(1947)

때는 눈에 보이는 게 전부겠지만, 세월과 경험이 쌓여가면서 생각할 것이 많아집니다. 그러다 보면 눈에 보이는 것에 생각이 더해지면서 전혀 새로운 형태가 만들어지기도 합니다.

가장 먼저 눈에 띄는 부분은 약간 오른쪽으로 치우친 곳에 그려진 빨간 동그라미입니다. 동그라미 안에는 사람의 얼굴이 그려져 있고, 그 얼굴은 마치 바위에 새겨진 부조처럼 형태만 있습니다. 그리고 빨간 동그라미 테두리에는 녹색이 둘러 있고 그 동그라미 밖에는 다시 빨간색, 노란색, 녹색으로 둘러 동그라미는 점점 커져갑니다.

그리고 빼곡히 있는 식물 같은 것들 사이사이로 살짝 비치는 뒷배경을 보면, 가장 뒤는 파랗고 커다란 동그라미로 마무리되었습니다. 이 동그라미는 파란 하늘에 떠 있는 붉은 태양입니다. 물론 제목이 〈태양과 생명〉이니 충분히 예측 가능하지만, 제목이 그렇지 않더라도 프리다 칼로가 야외를 그린 작품에는 거의 태양이 들어갔기에 쉽게 알 수 있습니다. 왜냐하면 멕시코 원시 문화에서부터 내려왔듯이, 그녀에게도 태양은 생명의 원천이기 때문입니다. 특히 아기를 갖고 싶었던 그녀에게 생명의 원천은 굉장히 중요한 것이었죠.

태양이 있으니 이제 아기가 생겨야겠죠? 생명의 원천이니까요. 특이한 것은 태양의 이마에 눈이 하나 그려져 있는데, 그 눈에서 눈물이 흐르고 있습니다. 그리고 그 눈은 조각된 눈이 아닌, 실제 사람의 눈 같습니다. 뭔가 불길합니다. 왜 울고 있을까요? 새로운 생명이 탄생되는 과정일 텐데 말이죠.

이번에는 뒤에 있는 노랗고 이상한 물체들에 초점을 맞추어보죠. 그나마 식물의 봉오리와 가장 닮았으며, 전체적으로 12개 정도가 그려져 있습니다. 그리고 5개 정도는 안에 무엇이 들어있는지도 살짝 보입니다. 봉오리가 많이 열려 있는 것도 있고, 조금 열려 있는 것도 있습니다. 닫힌 상태에서 완전히 열리는 과정을 점차 보여주려고 그런 게 아닐까요?

이번에는 태양 바로 위에 있는 열린 봉오리 속 물체에 초점을 맞추어보죠. 끔찍한 것이 보입니다. 그 봉오리 안에는 죽은 태아가 웅크리고 있는데, 다 크지 못해 투명하게 척추뼈까지 보이고 손도 다

부분컷

자라지 못해 짧습니다. 세상의 빛을 보지 못하고 이번에 또 프리다 칼로 배 속에서 죽은 태아입니다. 더 충격적인 것은 그 죽은 태아가 눈물을 뚝뚝 흘리고 있다는 것입니다. 얼마나 슬펐으면 죽은 태아가 눈물을 흘릴까요? 물론 프리다 칼로의 상상입니다. 눈물을 흘리는 죽은 태아 바로 아래 태양 이마에 있는 눈도 이제 알겠군요. 바로 프리다 칼로의

눈입니다. 죽은 태아의 엄마도 눈물을 뚝뚝 흘리는 중입니다.

태아가 있는 봉오리는 태아가 자라던 자궁이겠네요. 그럼 이제 나머지 봉오리 안에는 무엇이 있는지 살펴보도록 하죠.

죽은 태아가 들어 있는 봉오리 왼편에도 봉오리 하나가 크게 열려 있습니다. 안을 자세히 보니 형태가 남자의 생식기입니다. 지금 그 끝에서 물줄기가 쏟아지고 있죠? 이것은 남자의 생식기가 정액을 분출하는 순간을 표현한 것입니다. 예전에도 프리다 칼로는 이렇게 그린 적이 있습니다. 1944년에 그린 〈생명의 꽃〉에서 말이죠. 사실 이런 식의 소재는 터부시되어 누구도 그린 적이 없습니다. 그래서 〈생명의 꽃〉이 발표되었을 때 사람들은 깜짝 놀랐습니다.

그림 가장 왼쪽에도 속이 살짝 보이는 봉오리가 하나 있는데, 이번에는 눈물방울이 그려져 있습니다. 프리다 칼로는 작품에서 자주 정액과 눈물방울 이

부분컷

부분컷

미지를 교차시켰습니다. 이렇게도 보이고 저렇게도 보이게 만드는 것이죠. 1개만 더 볼까요? 태양 오른쪽에도 봉오리가 크게 열려 속이 보이는데, 여기에도 역시 남자의 성기에서 분출되는 정액을 그렸습니다.

결론적으로 노란 봉오리들은 태양의 기운을 받아 생명을 탄생시키고자 했던 프리다 칼로의 몸속이고, 여러 개의 봉오리는 지금까지 그녀가 몸 속에서 생명을 만들다 실패했던 과정을 식물을 통해 추상적으로 그려낸 것입니다.

이번에는 그림 아래에 초점을 맞추어보죠. 잎사귀 같기도 하고 뿌리 같기도 하죠? 자연을 그린 프리다 칼로의 그림에는 이런 뿌리들

이 자주 나옵니다. 이 뿌리들은 대부분 태양과 쌍을 이루어 나왔습니다. 태양이 하늘에서 생명 에너지를 뿌려주면 그 빛은 땅에 떨어져 영양분이 되며, 그 영양분은 뿌리를 통해 다시 생명을 만들어내는 순환의 과정을 표현하는 것이죠.

25살에 유산의 고통을 그린 〈헨리 포드 병원〉과는 달리 40살에 유산을 겪은 프리다 칼로의 마음은 좀 더 포용적이 된 것 같습니다.

이념의 힘으로
고통 없는 삶을 꿈꾸다

마르크스주의는 병자를 건강하게 하리라

어릴 때부터 프리다 칼로는 공산주의를 좋아했습니다. 21살에는 멕시코 공산당에 가입하기도 했죠. 공산주의가 평화와 자유를 가져다줄 수 있다고 믿었기 때문입니다. 하지만 1년 후 프리다 칼로는 남편 디에고 리베라가 정치적 논쟁에 휘말려 탈퇴할 수밖에 없었습니다. 하지만 마음은 늘 공산주의를 지지하고 있었습니다. 프리다 칼로는 41살이 되던 1948년 멕시코 공산당에 다시 입당합니다. 그리고 이번에는 그동안 적극적으로 나서지 못했던 아쉬움을 다 털어버리려는 듯이 열정적으로 활동합니다. 그때쯤 그녀는 미술사학자인 안토니오 로드리게스*Antonio Rodríguez*에게 이런 말을 했습니다.

"저는 제 작품이 평화와 자유를 위한 투쟁에 기여하기를 바랍니다. 만약 내 작품이 그런 이념을 전달하지 못한다면 내가 할

말이 없기 때문이고, 가르칠 자격이 없다고 느꼈기 때문이지,
결코 예술이 무언가에 입을 다물어야 한다고 생각해서 그런 것
은 아닙니다."

이때부터 프리다 칼로는 그림에 공산주의 이념을 조금씩 넣기 시
작합니다. 그리고 이번에 소개할 1954년 작 〈마르크스주의는 병자
를 건강하게 하리라〉는 그런 작품 중 최고로 평가받습니다.

일단 제목이 재밌죠? 마르크스주의가 병자를 건강하게 하다니요?
마르크스주의는 이념일 뿐인데 어떻게 환자를 낫게 하나요? 사실은
마르크스주의가 그 정도로 위대함을 강조하려 한 것인데, 감상자 입
장에서는 너무 과장된 말이라 오히려 흘려듣게 됩니다. 하지만 프리
다 칼로는 그 정도로 마르크스주의를 대단하게 생각했다고 짐작할
수 있습니다.

작품을 보시죠.

제목에 마르크스주의가 나오니 반드시 마르크스가 나오겠죠? 그
림 상단의 오른쪽에 덥수룩한 백발을 하고 하얀색 수염까지 난 할아
버지가 마르크스입니다. 주인공이라고 해서 얼굴이 더 크게 그려지
거나 강조되지는 않았습니다.

마르크스 머리에서 나왔는지, 아니면 배경에서 나왔는지는 모르
겠지만, 마르크스 얼굴 오른편 뒤에서는 팔뚝부터 이어진 손이 하나

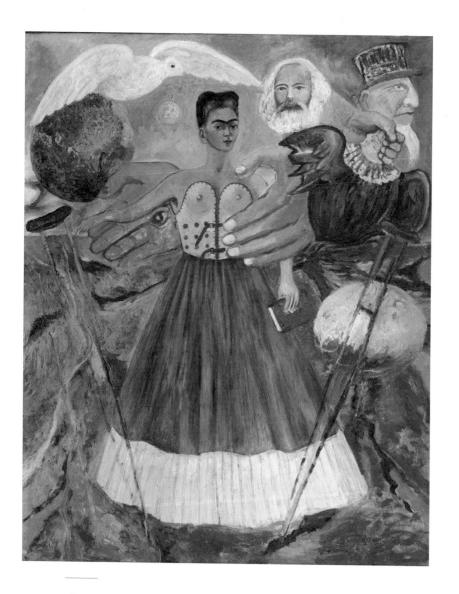

마르크스주의는 병자를 건강하게 하리라(1954)

있는데 그 손은 흰머리수리의 목을 꽉 움켜쥐고 있습니다. 조여서 죽이려는 모양입니다. 그런데 독수리의 얼굴은 새가 아니라 사람입니다. 자세히 보니 미국의 마스코트 캐릭터인 엉클 샘 아저씨입니다. 독수리 역시 미국의 상징이니 한마디로 '마르크스가 미국의 목을 꽉 잡아 비틀고 있다'는 의미군요.

독수리 아래에는 노란색, 주황색, 빨간색 등으로 칠해진 드넓은 대지가 있습니다. 노란색과 주황색은 불타는 대지, 빨간색은 피가 흐르는 강을 의미합니다. 그 대지 가운데 하얗고 몽실몽실한 동그라미가 보이십니까? 금방 터져버린 원자폭탄에서 피어난 버섯구름입니다. 미국이 일본에 떨어뜨린 원자폭탄과 계속되는 핵 실험을 의미하죠. 그 모든 것을 연결하면 이런 그림이 됩니다. '제국주의의 상징 미국이 원자폭탄을 터트려 인간이 살 수 없도록 땅이 다 타버렸고, 죽은 사람들로 피의 강물이 만들어졌다. 그것을 해결할 유일한 사람은 성인같이 하늘에 떠 있는 공산주의의 상징, 마르크스다. 그만이 미국의 목을 비틀 수 있다.'

다시 마르크스로 돌아가 이번에는 왼편을 보도록 하죠. 마르크스의 백발과 연결되는 왼쪽에는 커다란 비둘기 1마리가 날고 있습니다. 비둘기는 누구나 아는 평화의 상징입니다. 비둘기 아래에는 지구가 있는데 지구 중심의 커다란 대륙 중 위에 붉게 칠해진 나라는 소련이고 아래에 황토색으로 칠해진 나라는 중국입니다. 소련과 중국은 대표적인 공산주의 나라입니다.

이번에는 지구 밑에 있는 대지를 보겠습니다. 미국이 원자 폭탄으로 다 태워버린 대지와는 달리 녹색, 연두색, 파란색 등으로 칠해져 있습니다. 녹색과 연두색은 건강한 자연의 색입니다. 그리고 파란색 물줄기는 당연히 맑게 흐르는 강물이고요. 마르크스가 비둘기를 띠워 공산주의로 만든 소련과 중국은 자유와 평화가 유지되고 있군요. 하늘색 또한 예쁩니다. 반면 미국 쪽 하늘색은 어두워 곧 천둥이라도 칠 것 같습니다.

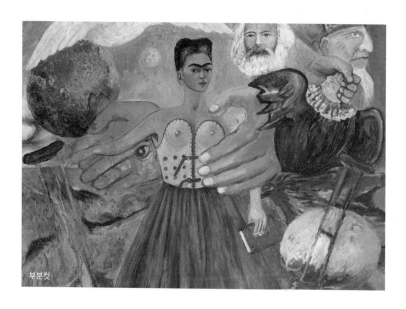

이제 그림 가운데 그려져 있는 프리다 칼로를 보시죠. 그녀는 자신의 트레이드마크와 같은 멕시코 전통 테우아나 드레스를 입고 꼿

꼿하게 서 있습니다. 그런데 상의는 벗었습니다. 그래서 몸에 부착한 가죽 척추 보정기가 그대로 드러나 있습니다.

이 작품은 프리다 칼로가 47살에 그렸습니다. 그녀는 47살에 세상을 떠났고, 떠나기 얼마 전 그린 것이죠. 그때쯤 그녀는 이렇게 서 있기는커녕 휠체어에 오래 앉아 있기조차 힘들었습니다. 그런데 어떻게 이토록 꼿꼿이 서 있을 수 있었을까요?

그녀의 몸 양쪽을 보시죠. 2개의 목발이 그려져 있는데, 그녀는 목발을 놓아버렸습니다. 더 이상 필요가 없어진 것입니다. 그리고 그녀의 몸 양옆으로 엄청나게 커다란 손 2개가 나와 있는데, 그중 오른손 바닥에는 특이하게 눈이 하나 박혀 있습니다. 저것은 프리다 칼로가 자주 그리던 지혜의 눈입니다. 보통 인간에게는 없고, 그 위에 존재하는 위인, 성인, 영웅에서나 볼 수 있는 눈이죠. 그렇다면 저 커다란 손은 칼 마르크스의 손입니다. 그의 위대한 이념의 손이 그녀를 쓰다듬어 휠체어에 앉아 있기도 힘든 프리다 칼로를 꼿꼿이 서게 만들었고, 목발마저 필요 없게 만들었다는 의미입니다. 곧 척추 보정기마저 벗어 버릴 수 있겠죠?

프리다 칼로 왼손에는 빨간색 책이 하나 들려 있습니다. 마르크스가 쓴 『자본론』입니다. 마르크스주의만 믿으면 평생 그녀를 괴롭히던 육체적 고통에서 해방될 수 있다는 믿음입니다.

이제 작품의 제목이 다 나왔네요. 〈마르크스주의는 병자를 건강하

게 하리라〉는 다시 말해 '마르크스주의의 위대함은 병자까지 건강하게 할 만큼 대단한 것이다'라는 말이군요. 병자는 프리다 칼로 자신이었습니다. 이 정도면 그녀에게 마르크스주의는 거의 종교와 다름없지 않았나 하는 생각이 듭니다.

프리다 칼로는 이 그림을 그리고 얼마 후 세상을 떠납니다. 고통 없이 벌떡 일어나 혼자 걷고 싶은 그녀의 마지막 소망이 담긴 것이 이 작품입니다. 그녀는 그림을 완성한 후 이런 말을 남겼습니다.

"나는 처음으로 울고 있지 않았다."

자세히 보면 그림 속 프리다 칼로의 얼굴에는 작은 눈물 세 방울이 흐릅니다. 하지만 그녀는 앳되어 보입니다. 사고 나기 전 18살로 돌아간 것일까요?

생전의 삶을 감사하며
고통 없는 세상으로 가다

인생이여 만세

1950년경 이후부터 프리다 칼로에게 통증은 한순간도 사라지지 않았습니다. 정도도 심해서 웬만한 진통제로는 해결되지 않아 마약성 진통제를 맞아야 했습니다. 그녀는 모르핀*morphine*, 데메롤*demerol* 같은 온갖 종류의 약을 섞어서 맞았습니다. 몸이 견디는 최대 한도까지요. 하지만 통증은 해결되지 않았습니다.

교통사고 후유증으로 받았던 수술들이 근본 원인이었습니다. 그 동안 수술을 너무 많이 받았습니다. 몸이 감당할 수 없는 상태에서도 통증 때문에 어쩔 수 없이 받은 수술이지만, 되려 그것이 부작용이 되어 돌아온 것이죠. 부작용은 몸 여기저기 문제를 만들기 시작했습니다. 더 이상 약도 듣지 않았습니다. 의사들은 이제 잘라내는 수밖에 없다고 합니다. 얼마 전에는 발가락을 잘랐는데, 이제는 발에서부터 무릎까지 다 잘라야 한다고 합니다.

프리다 칼로는 비명을 질렀습니다. 아무리 힘들어도 참았던 이유는 멋지게 혼자 서서 걷는 것이 그녀의 마지막 자존심이었기 때문입니다. 디에고 리베라도 울었습니다. 자르는 것이 무서워서가 아니라, 프리다 칼로가 이 현실을 감당하기 어렵다고 생각했기 때문입니다. 또 수술을 받는다면 영원히 깨어나지 못할 수도 있었죠. 이제 프리다 칼로는 죽을 때까지 절대 끝나지 않을 통증과 싸워야 합니다.

프리다 칼로는 평생 자화상이나 자신과 연결된 현실 세계를 그려왔지만, 이제 더 이상 그런 그림은 그리지 않습니다. 그동안 다 털어놓고 이야기하면 마음이 좀 나아졌고, 혹시 처한 현실이 좋아지지 않을까 하는 기대감 때문에 그런 그림을 그렸는데, 이제 현실에는 희망 없이 끝없는 통증이라는 괴로움만 남은 것이죠. 그래서 그녀는 몇 년 전부터 정물화 위주로 그렸습니다. 생명력이 넘치는 신선한 과일들을 그리다 보면 삶에 대한 기대감이 그나마 숨통을 틔워주었기 때문입니다.

지금 감상할 〈인생이여 만세〉도 정물화입니다. 싱싱하고 탐스러운 7개의 수박이 그려져 있는 이 그림은 그녀의 마지막 작품입니다. 죽기 8일 전쯤 완성한 것이죠.

그림을 보죠. 바닥은 그녀가 좋아했던 건강한 멕시코 대지입니다. 그 위에 여러 개의 수박들이 그려져 있는데, 먼저 정중앙에 있는 잘

인생이여 만세(1954)

부분컷

부분컷

부분컷

리지 않은 수박부터 보죠. 줄무늬가 없는 이 수박은 마치 자기가 왕인듯 가운데 서 있고, 6개의 수박이 그 수박을 둘러싸고 있습니다. 겉모습은 가장 진해 보입니다. 태양의 혜택을 가장 많이 받았나요? 혼자 도드라집니다.

그 수박 왼편에는 반쪽으로 잘린 수박이 빨간 속을 정면으로 드러내고 있습니다. 잘 익었나 봐달라고 자랑하는 것 같습니다. 보기에도 가장 잘 익었습니다. 빨갛게 익은 수박 속살에는 점점이 씨가 박혀 있습니다. 한여름에 저런 수박을 본다면 군침이 돌죠. 시계 방향으로 돌아가면서 나머지 수박들도 볼까요?

11시 방향에는 잘리지 않은 통수박이 꼭지가 정면으로

보이게 그려져 있습니다. 표면에 옅은 줄무늬가 있군요. 그런데 조금 이상합니다. 공중에 살짝 떠 있는 것 같아요. 잘 익지도 않아 가벼워 보이는데, 혼자 하늘로 날아가는 것 같습니다.

그다음 12시 방향에는 1/4 정도로 잘린 수박이 속과 겉이 반씩 보이게 세워져 있습니다. 적당히 익어 먹기 좋아 보입니다. 그런데 왜 뒤에 홀로 떨어져 있을까요? 반 이상 감추어진 채 말이죠.

그다음 2시 방향으로는 아직 덜 익었는지 껍질이 연두색이고 1/4 정도가 잘려 있어 속이 보이는 수박이 있습니다. 속살도 잘익지 않은 어설픈 수박입니다.

그다음 4시 방향에는 꽃처럼 멋을 내어 잘린 수박이 있습니다. 모양은 좋지만 속이 빨갛지 않은 걸 보니 잘 익은 것 같지는

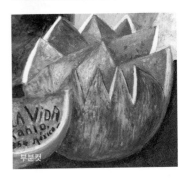

않습니다. 껍질 부분도 누
렇고요. 오래된 것인가요?

마지막으로 정면에 잘 익
고 먹기 좋게 잘린 수박이
살짝 앞으로 나와 있습니

다. 실제로 이렇게 수박이 모여 있는 모습을 본다면 대부분 제일 앞
에 있는 수박을 들겠죠? 그렇다면 이 수박이 작지만 주인공인가요?

프리다 칼로는 멕시코 사람들이 가장 좋아하는 과일 중 하나인 수
박 더미를 그리고는 지금까지 살면서 만났던 사람들을 연상했는지
도 모릅니다. 수박처럼 사람도 겉과 속이 있으니까요.

뒷배경은 하늘입니다. 파란 하늘에 구름이 있습니다. 프리다 칼로
는 예전 생각이 났는지 반으로 잘라 오른쪽에는 옅은 하늘을 그렸
고, 왼쪽에는 짙은 파란색 하늘을 그렸습니다. 전에는 주로 배경을
반으로 잘라 낮과 밤을 구분해서 그리기를 좋아했죠. 하지만 이제 그
정도까지 뚜렷하게 구분하고 싶은 생각이 없어졌나 봅니다. 낮과 밤

을 구분하기 위해 그동안 많이 그렸던 해와 달도 그리지 않았습니다.

예전과는 작품 분위기가 많이 달라졌습니다. 전에는 날카롭고 직설적으로 표현했다면, 지금은 조화를 이루려고 하고 표현도 은유적입니다.

죽기 얼마 전 프리다 칼로는 자신의 일기장에 이런 글을 남겼습니다.

> 난 건강하게 잘 탈출했다. 나는 결코 뒤를 돌아보지 않겠다고 약속했고, 절대 어기지 않을 생각이다. 디에고 리베라에게 감사하고, 나의 테레에게 감사하고, 그라시 엘리타, 그리고 딸에게 감사하고, 주디스에게 감사하고, 이사우아 미노에게 감사하고, 루피타 주니에게 감사하고, 파릴 박사와 폴로 박사와 아르만도 나바로 박사와 바르가스 박사에게 감사한다. 나 자신에게도 감사한다. 그리고 나를 사랑하는 모든 이와 내가 사랑하는 모든 이를 위해 삶을 지탱하려는 나의 엄청난 의지에도 감사한다.
>
> 기쁨, 인생 만세. 디에고 리베라 만세. 테레 만세. 나의 주디스, 그리고 내게 놀라우리만치 잘해주었던 모든 간호사들 만세.

이렇게 프리다 칼로는 모든 사람에게 감사하고, 자신과 자신의 인생에도 감사해합니다.

죽기 8일 전 프리다 칼로는 이 작품을 꺼내 마저 마무리했습니다. 제일 앞의 수박에 '인생이여 만세*Viva La Vida*'라고 써놓았죠. 그리고 아래에는 자기 이름과 '코요아칸 1954 멕시코'라고 적어놓습니다. 이곳이 자기가 살았던 마지막 장소라고 기록한 것입니다. 그렇게 통증에 시달렸으면서도 '인생이여 만세'라고 쓴 걸 보면, 그녀는 행복한 화가였나 봅니다.

프리다 칼로는 1954년 7월 13일 새벽, 침대에서 조용히 눈을 감았습니다. 사람들은 눈물을 흘리며 그녀를 화장했습니다. 화장은 그녀의 유언이었죠. 평생 누워 있었는데 죽어서까지 누워 있기는 싫다고 했습니다. 그녀는 날고 싶어 했죠. 유언은 그녀의 생전 이루지 못한 소원을 담은 것이었습니다.

도판 목록

1. 작은 마을 소녀(Muchacha Pueblerina), 1925, 23×14cm, 종이에 수채화, 틀락 스칼라 미술관
2. 사고(The accident), 1926, 20×27cm, 종이에 연필
3. 벨벳 드레스를 입은 자화상(Self portrait in a Velvet Dress), 1926, 79×58cm, 캔버스에 유채, 프리다 칼로 미술관
4. 큰 모자를 쓴 잔 에뷔테른(Portrait of Jeanne Hebuterne in a large hat), 아메데오 모딜리아니, 1918?, 54×37.5cm, 캔버스에 유채, 개인 소장
5. 비너스의 탄생(The Birth of Venus), 산드로 보티첼리, 1483~1485, 172.5×278.9cm, 캔버스에 템페라, 우피치 미술관
6. 알리시아 갈란트의 초상(Portrait of Alicia Galant), 1927, 107×93cm, 캔버스에 유채, 개인 소장
7. 톨레도의 예리아노르(Eleonora da Toledo), 아뇰로 브론치노, 1543, 46×59cm, 목판에 유채, 프라하 내셔널갤러리
8. 잔 에뷔테른의 초상(Portrait of Jeanne Hebuterne), 아메데오 모딜리아니, 1919, 55×39cm, 캔버스에 유채, 개인 소장
9. 시모네타 베스푸치의 초상(Portrait of Simonetta Vespucci), 산드로 보티첼리, 1480?, 47.5×35cm, 목판에 템페라, 베를린 국립 회화관
10. 아델레 블로흐 바우어의 초상(Portrait of Adele Bloch-Bauer I), 구스타프 클림트, 1907, 캔버스에 유채, 뉴욕 노이에 갤러리
11. 모나리자(Mona Lisa), 레오나르도 다 빈치, 1503?~1519?, 77×53cm, 포플러 나무 패널에 유채, 루브르 박물관
12. 전쟁 혹은 불화의 기마여행(War or the Ride of Discord), 앙리 루소, 1894, 195×114cm, 캔버스에 유채, 오르세 미술관

13. 아를의 별이 빛나는 밤(Starry Night Over the Rhone), 빈센트 반 고흐, 1888, 72.5×92cm, 캔버스에 유채, 오르세 미술관

14. 미구엘 리라의 초상(Portrait of Miguel N Lira), 1927, 106×74cm, 캔버스에 유채, 틀락스칼라 미술관

15. 알레한드로 고메스 아리아스의 초상(Portrait of Alejandro Gómez Arias), 1928, 61.5×41cm, 목판에 유채, 개인 소장

16. 자화상 - 시간은 날아간다(Self Portrait - Time Flies), 1929, 77.5×6cm, 메이소나이트에 유채, 개인 소장

17. 부자들의 밤(Night of the Rich), 디에고 리베라, 1928, 프레스코, 멕시코시티 교육부 청사(축제의 장)

18. 가난한 자들의 밤(Night of the poor), 디에고 리베라, 1928, 프레스코, 멕시코시티 교육부 청사(축제의 장)

19. 버스(The Bus), 1929, 26×55.5cm, 캔버스에 유채, 돌로레스 올메도 미술관

20. 세 번째 자화상(Self Portrait), 1930, 65×54cm, 캔버스에 유채, 개인 소장

21. 프리다와 디에고 리베라(Frieda and Diego Rivera), 1931, 100×79cm, 캔버스에 유채, 샌프란시스코 현대미술관

22. 추억(심장)[Memory (the Heart)], 1937, 40×28.3cm, 금속판에 유채, 개인 소장

23. 두 명의 프리다(The Two Fridas), 1939, 173.5×173cm, 캔버스에 유채, 멕시코시티 현대미술관

24. 숲속의 두 누드(Two Nudes in a Forest), 1939, 25×30.5cm, 금속판에 유채, 개인 소장

25. 짧은 머리를 한 자화상(Self Portrait with Cropped Hair), 1940, 40×28cm, 캔버스에 유채, 뉴욕 현대미술관

26. 가시 목걸이와 벌새가 나오는 자화상(Self Portrait with Thorn Necklace and Hummingbird), 1940, 62.5×48cm, 캔버스에 유채, 텍사스대학교

27. 디에고와 프리다(Diego and Frida), 1929~1944, 13×8cm, 메이소나이트에

유채, 개인 소장

28. 디에고와 나(Diego and I) 1949, 29.5×22.4cm 캔버스에 유채, 개인 소장

29. 우주, 대지(멕시코), 디에고, 나, 세뇨르 솔로틀의 사랑의 포옹[The Love Embrace of the Universe, the Earth (Mexico), Myself, Diego, and Señor Xolotl], 1949, 70×60.5cm, 캔버스에 유채, 개인 소장

30. 내 동생 크리스티나의 초상(Portrait of Cristina My Sister), 1928, 99×81.5cm, 목판에 유채, 개인 소장

31. 나의 탄생(My Birth), 1932, 30×35cm, 금속판에 유채, 개인 소장

32. 나의 조부모, 부모 그리고 나[My Grandparents, My Parents, and I (Family Tree)], 1936, 30.5×34.5cm, 금속판에 유채와 템페라, 뉴욕 현대미술관

33. 유모와 나(My nurse and I), 1937, 30.5×37cm 금속판에 유채, 돌로레스 올메도 미술관

34. 나의 아버지의 초상(Portrait of my Father Wilhelm Kahlo), 1952, 61×48cm, 메이소나이트에 유채, 프리다 칼로 미술관

35. 판초 비야와 아델리타(Pancho Villa and Adelita), 1927, 65×45cm, 캔버스에 유채, 틀락스칼라 미술관

36. 엘로에서 박사의 초상(Portrait of Dr. Eloesser), 1931, 85.1×59.7cm, 메이소나이트에 유채, 캘리포니아 대학교

37. 루터 버뱅크의 초상(Portrait of Luther Burbank), 1931, 87×62cm, 메이소나이트에 유채, 개인 소장

38. 고故 디마스(The Deceased Dimas), 1937, 48×31cm, 메이소나이트에 유채, 개인 소장

39. 레온 트로츠키에게 바치는 자화상(Self Portrait Dedicated to Leon Trotsky), 1937, 87×70cm, 메이소나이트에 유채, 국립 여성 예술가 박물관

40. 도로시 헤일의 자살(The Suicide of Dorothy Hale), 1938, 60.4×48.6cm, 메이소나이트에 유채, 피닉스 미술관

41. 엘로에서 박사에게 보낸 자화상(Self Portrait Dedicated to Dr. Eloesser), 1940, 59.5×40cm, 메이소나이트에 유채, 개인 소장

42. 파릴 박사의 초상화가 있는 자화상(Self Portrait with the Portrait of Doctor Farill), 1951, 41.5×50cm, 메이소나이트에 유채, 개인 소장

43. 헨리 포드 병원[Henry Ford Hospital (The Flying Bed)], 1932, 30.5×38cm, 금속판에 오일, 개인 소장

44. 작은 칼자국 몇 개(A Few Small Nips), 1935, 30×40cm, 금속판에 오일, 개인 소장

45. 나와 나의 인형(Me and My Doll), 1937, 40×31cm, 캔버스에 유채, 개인 소장

46. 멕시코와 미국의 국경선 위에 서 있는 자화상(Self Portrait Along the Border Line Between Mexico and the United States), 1932, 31×35cm, 금속판에 유채, 개인 소장

47. 저기에 내 드레스가 걸려 있네(My Dress Hangs There), 1933, 46×55cm, 메이소나이트에 유채, 후버 갤러리

48. 물이 나에게 준 것(What the Water Gave Me), 1938, 91×70.5cm, 캔버스에 유채, 개인 소장

49. 쾌락의 정원(The Garden of Earthly Delights), 히에로니무스 보스, 1510~1515, 220×389cm, 패널에 유채, 프라도 미술관

50. 부러진 척추(The Broken Column), 1944, 43×33cm, 메이소나이트에 유채, 개인 소장

51. 부상당한 사슴(The Wounded Deer), 1946, 22.4×30cm, 메이소나이트에 유채, 개인 소장

52. 희망의 나무(Tree of Hope, Remain Strong), 1946, 55.9×40.6cm, 메이소나이트에 유채, 개인 소장

53. 해골 가면을 쓴 어린이(Girl with Death Mask) 1938, 14.9×11cm, 금속판에 유채, 나고야 시립 미술관

54. 꿈[The Dream (The Bed)], 1940, 74×98.5cm, 캔버스에 유채, 개인 소장
55. 생명의 꽃[Flower of Life (Flame Flower)], 1944, 27.8×19.7cm, 메이소나이트에 유채, 개인 소장
56. 모세(Moses), 1945, 61×75.6cm, 메이소나이트에 유채, 휴스턴 미술관
57. 희망을 잃고(Without Hope), 1945, 28×36cm, 캔버스에 유채, 개인 소장
58. 태양과 생명(Sun and life), 1947, 40×50cm, 메이소나이트에 유채, 개인 소장
59. 마르크스주의는 병자를 건강하게 하리라(Marxism Will Give Health to the Sick), 1954, 76×61cm, 메이소나이트에 유채, 프리다 칼로 미술관
60. 인생이여 만세(Viva La Vida, Watermelons), 1954, 59.5×50.8cm, 메이소나이트에 유채, 프리다 칼로 미술관

프리다 칼로, 붓으로 전하는 위로

초판 1쇄 발행 2022년 11월 9일
초판 3쇄 발행 2023년 1월 17일

지은이 서정욱
브랜드 온더페이지
출판 총괄 안대현
기획·책임편집 정은솔
편집 김효주, 이동현, 이제호
마케팅 김윤성
표지·본문디자인 말리북

발행인 김의현
발행처 (주)사이다경제
출판등록 제2021-000224호(2021년 7월 8일)
주소 서울특별시 강남구 테헤란로33길 13-3, 2층(역삼동)
홈페이지 cidermics.com
이메일 gyeongiloumbooks@gmail.com(출간 문의)
전화 02-2088-1804 **팩스** 02-2088-5813
종이 다올페이퍼 **인쇄** 천일문화사
ISBN 979-11-92445-16-8 (03600)

문학과지성 시인선 567

지구가 죽으면
달은 누굴 돌지?

김혜순 시집

문학과지성사

문학과지성사에서 펴낸 김혜순의 시집

또 다른 별에서(1981)

아버지가 세운 허수아비(1985, 개정판 1994)

우리들의 陰畵(1990, 개정판 1995)

나의 우파니샤드, 서울(1994)

불쌍한 사랑 기계(1997)

달력 공장 공장장님 보세요(2000)

한 잔의 붉은 거울(2004)

당신의 첫(2008)

슬픔치약 거울크림(2011)

피어라 돼지(2016)

어느 별의 지옥(2017, 시인선 R)

날개 환상통(2019)

문학과지성 시인선 567

지구가 죽으면 달은 누굴 돌지?

초판 1쇄 발행 2022년 4월 18일

초판 8쇄 발행 2024년 4월 1일

지 은 이 김혜순

펴 낸 이 이광호

주　　간 이근혜

편　　집 이민희 최지인 조은혜 박선우 방원경

펴 낸 곳 ㈜문학과지성사

등록번호 제1993-000098호

주　　소 04034 서울 마포구 잔다리로7길 18(서교동 377-20)

전　　화 02)338-7224

팩　　스 02)323-4180(편집) 02)338-7221(영업)

전자우편 moonji@moonji.com

홈페이지 www.moonji.com

ⓒ 김혜순, 2022. Printed in Seoul, Korea

ISBN 978-89-320-3998-5 03810

문학과지성 시인선 567

지구가 죽으면 달은 누굴 돌지?

김혜순

시인의 말

엄마, 이 시집은 읽지 마, 다 모래야.

2022년 4월
김혜순

지구가 죽으면 달은 누굴 돌지?

차례

시인의 말

2부 봉쇄

3부 달은 누굴 돌지?

1부
지구가 죽으면

장의사가 아빠를 보여주었다.

엄마가 관에 누운 아빠를 향해 소리쳤다.

이게 무슨 짓이야!

장의사가 아빠를 닦고, 머리를 빗기고, 화장을 하고, 흰 두루마기
를 입히고, 나와 엄마에게 아빠와의 마지막 시간을 준 다음 삼베 수
건으로 얼굴을 가리고, 관에 넣었다. 그다음 어깨 양쪽에 아빠의 몸
이 움직이지 못하도록 택배 상자에 보충재를 넣듯이 흰 종이 뭉치
들을 넣은 참이었다.

엄마는 아빠가 불 속으로 사라졌다가 뜨거운 뼈 몇 조각이 되어
희고 커다란 스테인리스 판 위에 놓였을 때

뼈만 남은 아빠를 향해 다시 외쳤다.

이게 무슨 짓이야!

그리고 곧 엄마도 죽었다.
이게 무슨 짓이야!
이번엔 내가 엄마를 향해 소리쳤다.

그다음 세상의 모든 저녁이 엄마의 피부로 만든 텐트 아래
있게 되었다.
말하자면 나는 엄마의 얇은 피부 아래서 살게 되었다.

언제나 어떤 죽은 생명체가 나를 감싸고 있는 느낌이 들었다.

내 얼굴을 내 손으로 감싸면 엄마의 얼굴부터 만져졌다.

춤이란 춤

그곳에도 봄 여름 가을 겨울 있나요?

여름엔 큰비가 오나요?

이곳의 동물들은 저마다 못생긴 발을 갖고 있죠

죽으면 발이 제일 먼저 죽어요

그곳에도 바닥이 있나요?

이곳에선 몸 아래 바닥이 사라지면 죽은 거라고 해요

나는 지금 허파 두 개에서 숨이 나간 다음 돌아오지 않아요

그곳에도 눈물 속에 조가비가 자라나요?

바람과 불이 이리저리 뭉쳐 다니나요?

그러면 그것들이 꽃이 되기도 하고 토끼가 되기도 하나요?

죽은 토끼가 한쪽 팔을 길게 쭉 뻗치나요?

그다음 그 팔이 산 넘고 호수 넘어 바람 소리처럼 이 세상을 넘어가나요?

봄 여름 가을 겨울이 차례대로 에스컬레이터를 타고 떨어지나요?

거기서 보이나요? 여기가

한쪽으로 몸이 기울어지는 나날

식당이 기울고

손가락 발가락이 차례로 떨어지는 나날

엄마 on 엄마 off

부엌에는 털실로 짠 냄비가 있다
저 냄비는 불에 올릴 수 없다
이제 저 부엌은 끝났다

안방에는 털실로 짠 가위가 있다
저 가위로 헝겊을 자를 순 없다
이제 이 집의 바느질은 끝났다

주전자는 말해서 무엇 하랴
저 털실 주전자엔 물을 부을 수 없다
이제 차 마시기는 글렀다
주전자에서 털까지 자라니
주전자와 냄비가 부부라니

엄마는 털실을 끌고 온 사람
털실은 흡반 달린 촉수를 어디에나 뻗었다
집에는 늘 털실로 짠 물건들이 늘어났다

저것을 짜는 동안 몸이 알아챈

불안감을 재울 수 있었다고
엄마는 회상했다

저 숟가락은 끝났다
구멍이 뚫렸으니
게다가 저 숟가락에서
뿌리가 어마어마하게 돋아났으니

태어나서 아무것도 먹지 않고 알만 만들다가
엿새 만에 죽는 나방이 있다
나방의 꼬리는 털실로 땋은 머리처럼 길다*
그 나방은 세상에 나올 때 이미 입이 없었다
나방이 떠나자 이제 집이 털실로 다 짜였다

금붕어 두 마리가 어항 밖에서 헤엄치며
털실로 짠 어항을 들여다본다
뭐 하는 물건일까 하는 표정으로
어항은 방치된 정신 병동처럼 뿌옇다

이 집은 끝났다

집이 털실 꽃병에 꽂혔으니
이 마을도 끝났다
집들이 전부 털실 꽃병에 잠겼으니

(엄마는 이제
이 방에
이렇게
진열되었습니다)

이 방에 불을 켜는 스위치는
털실 뭉치 안쪽에 숨겨져 있고

털실로 짠 이불을 들추자 그 안에
집 안의 칼들이 전부 누워 있다
이제 칼을 찾는 숨바꼭질이 끝났다

게다가 털실로 짠 칼이라니

* 장대꼬리산누에나방Argema mittrei.

모음의 이중생활

엄마가 유리 믹서에 흰 침대들 가득한 호스피스를 넣
고 곱게 간다
아니면 거대한 유리 믹서가 엄마를 갈고 있나?
호스피스엔 햇빛에 떠오른 먼지처럼
말이 되어 나오지 못한 비밀 이야기들이 가득하다
엄마는 유리 믹서에 하늘을 넣고 갈 때도 있고
바다와 산을 넣어 갈 때도 있다
이제 엄마는 밀가루 쌀 야채 생선 같은 것은 상대 안
한다
엄마는 지구라는 큰 시계를 갈아 초침을 만드는 것처
럼 큰 것만 간다
다 분쇄해선 나에게 한 컵 주지도 않고
호스피스 할머니들하고만 나눠 먹는다

그게 무슨 묘약이라고

내가 그 간 것을 훔쳐 먹었더니
몸이 뜨거워지고 온몸이 바스라지는 느낌이 들었다
사막 동굴의 박쥐가 되는 느낌이 이럴까

죽기 전에 이미 죽게 되었고

나무 산 바다가 이미 친구가 된 느낌이 들었다

흰 눈의 사전엔 희다라는 말이 없었고

파란 바다의 사전에 파란이 없었다

흰 눈과 바다에 대한 나만 아는 앎으로 몸이 가득 차올랐다

안경을 다시 쓰면 이 모든 게 꿈이라고 할까 봐 안경을 벗었다

모든 단어와 문장은 한 음절로 치환되었는데 그것은

아마도 자음을 버린 모음 한 개였다

모음 한 개가 방 하나를 빈틈없이 가득 채웠다가

다시 다른 모음 하나가 방을 채웠다

세상에는 모음 외에는 사실 아무것도 없었다

죽으면 미치게 되는 건가

잡초 밭에 바람 온다. 잡초는 이유 없이 울거나 이유 없이 웃어서 정말 시끄럽다. 우는 잡초88이 우는 잡초 89에게 시끄러워! 하는 건 정말 웃기는 일이다. 잡초들은 다 자신이 잡초1이라고 생각한다. 잡초는 죽은 사람들의 육체가 제1차로 윤회된 생물이다. 왜냐하면 죽은 다음 잡초 되기가 제일 쉽기 때문이다. 잡초밭에 나가보라, 죽었기에 억울해죽겠다는 신입 영혼들이 울고 떠드는 목소리 시끄럽지 않은가. 우리 엄마 미싱이 기차 소리를 내며 지나간 다음, 뚝방의 구멍이란 구멍이 잡초로 메꿔지면, 잡초1들이 1, 1, 1, 1, 1, 1 우는 소리 참 시끄럽다. 겨우 발 뒤꿈치에 머리칼이 묶인 모습의 생물. 이 우습게 생긴 것들이 이토록 시끄러울 수 있다니. 잡초밭에 하얀 속옷을 입은 여자가 쓰러져 있다. 너무 조용해서, 너무 오래 누워 있어서 잡초들마저 궁금하다. 뱅글뱅글 도는 나날에 갇혀 사는 주제에, 미싱 소리에 맞춰 겨우 땅이나 깁고. 겨우 일어났다 누웠다 그거 하면서도, 앞으로 간다고, 멀리 간다고 착각 중인 잡초들. 언젠가부터 이것들이 바람 소리에 맞춰 이쪽으로 쓰러졌다, 저쪽으로 쓰러졌다, 여기 여자가 있다!, 여기 여자가 있다! 쉰 목구멍으로 소리

18

치고 있다. 더구나 개미 같은 인생들이 잡초들의 발밑에 바글바글 모여 살고, 잡초들의 발밑에 빌딩도 많고, 자동차도 많으니 더욱 시끄럽다. 죽은 영혼들은 다 미치게 되는 건가, 도무지 진정을 할 줄 모르는 초록이다. 잡초들에게 입 다물어! 해봤자, 그건 아무 소용없는 짓이다. 오늘 아침엔 더 큰 합창 소리가 들려 이슬 맺힌 잡초밭에 발을 들여놓아봤다. 그랬더니 드디어 잡초로 태어나려고 땅속에서 씨앗으로 꿈틀거리는 신입 영혼들의 울음소리까지 들려서 나도 이제 미치게 되는 건가 생각했다. 아래로 시선을 향하니 내 신발 속에 내 두 발 대신 잡초가 소복이 심겨져 올라오고 있으니, 이게 또 어찌 된 일이란 말인가. 더구나 트럭을 타고 인부들이 이 잡초밭을 압류당한 카펫처럼 말아 가려고 달려온다는 소식마저 들리니 어쩌란 말인가.

아파의 가계

나무들은 그대로인데
숲은 추락합니다
글자들은 그대로인데
사전은 추락합니다

글자네 집에서 글자의 아기가
입술을 다물었다 펴면서
글자 엄마를 데려왔습니다
입술을 더 세게 밀착시켜선
글자 아빠를 데려왔습니다
이번엔 입술을 파열시켜서
글자 아파를 데려왔습니다

옛날에 옛날에 숲속 작은 집
변기 두 개가 사는 집
똑똑똑 방문이 열리는 소리
아파의 발목을 움켜쥐는 손갈퀴
그 집의 침대는 형틀이고
그 집의 테이블은 사실

환상통에 걸렸다는 소문

가구는 그대로인데
집은 직선으로 추락합니다

엄마는 여자의 목소리는 집 밖으로 나가면 안 된다 하고

비명을 지르는 검은 수풀이 쏟아지는 수도꼭지
물속에는 엄마아빠가 들어올 수 없으니
아파는 아파를 욕조에 가둡니다
욕조에서 나올 때마다 녹이 스는 아파

바람은 가만히 있는데
욕조는 달아납니다

엄마죽고 아빠죽고
새아기새엄마새아빠 그 집에
새새아기새새엄마새새아빠 그 집에
납땜처럼 다시 사는데

완두콩 집에는 완두콩 같은 식구
땅콩 집에는 땅콩 같은 식구

아파는 계속 남아
변기처럼 계속 남아
건너편 창문을 내다보는 습관

상상 속의 딸에게 중얼거리는 습관
태어나지 않았으니 얼마나 다행이야

잉크의 검은 물은 가만히 있는데
모욕치욕굴욕 펜을 잡은 손에서 나는 냄새

흰 종이에 숨은
내 시에서 나는 냄새

흑마의 검은 얼굴

저 입술에 검은 장갑을 끼워줘. 검은 입술이 내 뒤통수를 핥는다.

휙 뒤돌아보면 저녁의 흑마 대가리.

머리숱 검고 눈 코 입 검은 흑마의 얼굴. 내리깐 눈. 속눈썹은 너무 길어요. 검은 갈기가 흩날려요. 유령도 찾지 못할 만큼 까만, 밤보다 더 까만, 내 얼굴을 한 번 싸고 두 번 싸고, 백 번 싼 검은 보따리 속에서 눈을 뜨면, 흑연의 정면. 흑마의 얼굴. 내 눈동자빛 내 얼굴.

죽었군요, 벌써, 내가.

보따리 예술가 김수자의 알록달록 보따리 안에는 뭐가 들어 있을까 늘 궁금했는데. 동생과 나는 엄마가 숨을 거두자 엄마를 길다란 보따리에 싸서 병실을 떠났는데. 내 몸뚱이. 숨길 秘 빽빽할 密. 으슥한 나무. 뿌리처럼 엉긴 피. 젖은 벼루 같은 아스팔트. 비바람에 떠오르는 찢어진 휴지 같은 꽃잎. 푹 젖은 생리대. 이 세상에는 몇 가

지 빨강이 있을까. 신부님들, 주교님들, 추기경님들의 빨간 옷. 어둠 속에서 보면 까만, 번들번들하고 거대한 옷들이 가득한 방.

커피를 마시면 커피 속에 그 숲. 숨은 숲. 노래를 부르면 노래 속에 그 숲. 숨은 숲. 악몽을 기르는 숲. 숨길 秘 빽빽할 密. A 양이 되고, B 양이 되어 적은 것. 여자에 관한 것. 내 아이는, 내 친구는, 내 장례식의 조문객은 이해해주지 않을 거야. 어른이 되었어도 그 숲. 회오리치는 숲. 빽빽한 숲. 낙태아가 담긴 보따리를 풀면, 보따리 속에 그 숲.

왜 아무한테도 말 안 했니? 말 안 했니? 말 안 했니?

사운드 클라우드를 뒤적이며 걸어가요. 노래의 전주만 천 개를 들었어요. 내 얼굴처럼 내 가까이 있었는데 나조차도 돌아보지 않았어요. 암술만 남겨놓고 꽃잎 다 떨어진 내 심장 천 개를 추기경님 발아래 우르르.

깜깜한 숲속에 깜깜한 내 얼굴.

내 아기의 망자로 산다는 것.

사과를 깎는 것처럼 빛의 껍질을 벗긴다. 과육처럼 달
이 뜨면 이가 시리고, 꽃밭의 꽃은 모두 같은 색, 색깔을
빼앗긴 색. 오늘 밤, 이 자비로운 재앙. 들추는 곳마다 나
방 같은 독한 꽃잎. 조용히 하라는 말밖에 할 줄 모르는
곤충들. 조용히 해, 조용히 해. 그 말만 하는 이명의 곤충
들. 번들번들한 옷을 입은 바퀴벌레도 곤충인가요? 바퀴
벌레처럼 번들거리는 검은 자동차 안에서 네가 감히 나
에게!

가야 해. 가야 해. 검은 보따리에 싸놓은 내 얼굴. 애야,
휙 돌아보면 다시 흑마의 검은 얼굴.

더러운 흰

나는 흰 자[1]를 모시고 다닌다. 머리에 눈을 얹은 여자.
숨이 찬 여자.

어둠 속에서 은퇴한 발레리나가 턴 동작을 연습한다.
은퇴한 발레리나가 공중으로 솟아오를 땐 어둠이 발레리
노처럼 그녀를 받쳐준다. 은퇴한 발레리나가 어둠 속에
서 희끗희끗 돌아간다.

내가 경비행기를 타고 깊은 산을 들어가는데 머리가
획 돌아간다. 안 그러려고 해도 머리가 획 돌아간다. 누
가 잡아챈 것처럼 획 돌아간다. 눈을 부릅뜨고 늙은 발레
리나가 획 돌아가는 것을 본다. 발레리나를 들어 올리는
킹콩어둠의 몸은 보이지 않는다. 내 안의 종이 인형도 획
돌아간다.

새벽 5시 30분이면 전화가 온다. 내 시가 자기 얘기라
고 한다. 전화를 안 받으면 죽이겠다고 한다. 대통령과
관계있는 일이라고 한다. 대통령이 죽으면 신당에 모시
는 산신령이 된다고 한다. 유엔 사무총장과 관계있는 일

이라고도 한다. 내가 왜 이런 전화를 받아야 하느냐고 물으면 너도 한통속이라고 한다. 밤 11시 30분이면 전화가 온다. 받지 않으면 계속 울린다. 새소리를 내는 전화가 온다. 매번 다른 번호로 온다.

「목신의 오후」에서 반인반수 역을 맡은 발레리노는 자전거를 타고 있다. 연출가는 그에게 바퀴가 보이지 않는 자전거를 타도록 한다. 자전거가 산맥을 조여온다. 바퀴가 돌 때마다 산맥이 한 번 나선형으로 돈다. 산맥이 줄어든다. 자꾸 줄어든다. 조그만 공만 하게 줄어든다. 반인반수가 그 공을 들고 가버린다. 저 공 속에 내가 사랑하는 흰 자[2]가 있다.

흰 자[3]는 가까이 다가서 보면 더럽다.
저 여자의 외로움이 지르는 비명.
찢어지는 허파.
겨드랑이마다 새 둥우리.
저 여자의 배 속 냉동된 시신들로 붐비는 서랍.
그 품속으로 등반가들이 시작한다.

내가 대학원생일 때 연로하신 국어학자 선생님이 나에게 자신의 겨울 코트를 입히라 하시곤 말씀하셨다. 우리 민족이 백의민족이라고 하잖아. 나 어렸을 적, 그 백의를 입은 사람들을 가까이서 보면 너무 더러웠어. 저고리 깃이나 소매 깃, 가랑이가 얼마나 더러웠는지. 까맣고 반들반들했다니까.

흼은 불가능이다. 미끄러지는 돛처럼 멀리서 보면 그제야 희다.

배보다 큰 흰고래가 뱃전에 부딪힌다. 돛을 부러뜨린다, 배를 뒤집는다, 흼. 흼, 흼, 흼. 흼. 흼. 흼. 흼. 흼. 무서운 흼!

전화가 온다. 유튜브에 들어가서 둘이서 죽자고 한다. 너와 나의 영원한 영상을 남기자고 한다. 대답을 하지 않으면 죽이겠다고 한다. 전화 때문에 내가 병든다. 인플루엔자에 내가 먹힐 때, 내가 그 작용을 모르는 것처럼, 지

구어머니의 큰 얼음이 녹아내리는 고통을 내가 모르는 것처럼. 그럼에도 내가 차차 병드는 것처럼.

산호 때문에 울어보기는 처음이다. 엉엉엉 운다. 산호는 죽기 전에 병상의 엄마처럼 백화한다. 물속 흰 뼈들의 정원이 넓게 번진다. 집단 사망한 거다. 그다음 서서히 썩는다. 산호는 원래 영원히 사는 동물. 수명이 없어서 우리는 죽은 다음 산호가 된다. 산호동물이 죽는 순서는 다음과 같다. 백화 → 투명화 → 흑화 → 결국 부패. 물고기들이 모두 떠난 흰 산호의 숲. 나의 흼이 시작하면, 나의 내세의 부패도 시작한다.

이 희디흰 알 속에서 몇천 년인가.

재로 변한 내 뼈는 희지 않다.

냄새 때문에 5인실에서 쫓겨나 1인실에 누운 흰 자[4]의 기저귀를 갈고. 기저귀를 갈고. 기저귀를 갈고. 기저귀를 갈고.

늙은 발레리나가 이제는 더 작아져서 조그맣게 커서처럼 깜박거린다. 희끄무레한 나신. 작은 몸이 깜깜한 어항 속에서 곧 죽을 치어처럼 팔락거린다. 그러니 숨도 크게 쉬지 마라. 미소도 짓지 마라. 쳐다보지도 마라. 저것이 녹을까 두렵다. 늙은 발레리나가 우주선에서 본 흰 고래처럼 팔딱거린다.

나는 1년에 한 번 비행기를 타고 가서 흰 자[5]를 본다. 그때마다 운다.

남자가 여자를 때린다. 피가 번지는 아름다움을 느끼고 싶다고 흰옷으로 갈아입히고 때린다. 감히 나에게 헤어지자고 말해? 하면서 때린다. 여자가 죽은 다음, 남자의 아버지는 남자가 여자를 때릴 수도 있지 하고, 카메라 앞에서 말한다.

흰 자[6]가 점점 여위어가다가 그렇게 희박해져가다가 어느 날 사라져갔다. 슬픈 노래를 불러 나를 희뿌연 안개

아래 두더니 이제 가버렸다.

핏줄이 구부러지는 골짜기마다 흰 자[7]가 만발하더니
아직 떨어지지도 않은 흰 꽃잎들이 피와 오줌에 젖는다.

1) 에베레스트Everest산은 이름이 다섯 개다. 티베트어로는 초모랑마
Chomolungma/Jomolungma, '세계의 여신' '지구의 어머니'라는 뜻
이다. 네팔어로는 사가르마타Sagarmatha, '눈의 여신'이라는 뜻이다.
중국에서는 주무랑마珠穆朗瑪라고 부른다.
2) 1)과 같음.
3) 1)과 같음.
4) 1)과 같음.
5) 1)과 같음.
6) 1)과 같음.
7) 1)과 같음.

체세포복제배아

아기를 더 이상 낳지 않는 나라가 있었다.

그 나라 정부는 아이를 낳지 않는 이유를 추측 생산 공표했다.

가임기 여자들 문제가 제일 크다고 공표되었다.

아빠가 죽고 엄마는 반짇고리를 들고 퀼트 학원 문을 두드렸다.

등이 굽은 최고령 학생인 엄마를 선배 학생들이 깔봤다.

할머니! 바늘에 실은 꿸 수 있겠어요?

엄마는 만들었다.

상처를 꿰매듯이.

깊은 강 양쪽을 봉합하듯이.

내 필통, 내 핸드백, 내 노트북 가방, 내 책가방, 내 등산 가방, 내 신발 가방, 내 물병 가방, 내 담배 가방.

우수한 학생이 된 엄마가 퀼트 선생에게 말했다.

밤이 되면 힘들어요. 생각이 많아요.

선생님이 물었다.

어떤 생각인데요?

이 새끼 죽는 생각, 저 새끼 죽는 생각. 나는 방정맞은 밤이 무서워요.

엄마는 병원에 누워서도 가방을 만들었다.

만들면서 말했다.

욕조에서, 서랍에서 자꾸 죽은 사람이 나와.

아빠가? 하니, 아니! 그런다.

그럼 누가? 물으니

그 사람이 땅속에 있지 않고, 여기 왜 있어? 한다.

퀼트가 자꾸만 엄마를 다음 가방으로, 다음의 다음 가방으로 데려간다.

두 팔을 안으로 숨긴 가방, 머리마저 집어넣은 가방

엄마는 꿈속의 인물도 꿈 밖의 인물도, 산 사람도 죽은 사람도 똑같이 취급한다.

가위 달라 할 때도 거기 개 좀 줘, 한다. 가랑이 빨간 거! 한다. 모두 인간 취급한다.

엄마는 시인들보다 말을 잘한다.

우리가 산 것도 아니고 죽은 것도 아니고 다 죽음과 삶 중간에 있는 거라고 한다.

이 세상은 거대한 병원이라고 한다.

꽃도 호랑이도 사람도 다 아프다고 한다.

엄마의 매트리스 밑에는 엄마가 놓친 바늘과 실밥이

가득한데

엄마는 자꾸만 바늘을 더 사 오라 한다.

급기야 엄마의 바느질은 여기를 꿰매면 저기가 터진다.

그러다 엄마가 가방 속으로 숨어버리는 순간이 온다.

엄마를 여행 가방처럼 취급하는 순간이 온다.

엄마가 떠난 다음

장미꽃 장식 달린 가방들을 열어보니

가방에서 양수 냄새가 난다.

양수 냄새는 유령 냄새와 같다.

나도 엄마처럼 노트북 가방에게 엄마 엄마 부르며 인간 취급해본다.

엄마는 알았을까. 결국 이렇게 된다는 것.

태어난 다음 결국 가방이 된다는 것.

어떤 가방의 우물은 깊이를 가늠할 수 없을 정도로 무서웠다.

가방에 얼굴을 넣고 아 아 아 아 하자 한참 있다가

아 아 아 아 메아리가 돌아왔다.

엄마 집에 가서 유품 정리를 하다가

아직 손잡이를 달지 못한 가방을 뒤집어보았다.

아기의 씨눈들이 쌀알처럼 한 땀 한 땀 박혀 있었다.
홍시 한 개를 다 먹고 난 다음 내 허기가 씨마저 가르면
그 안에 들어 있던 작은이의 눈물 한 방울.
입김으로 주조한 숟가락같이 볼록한 얼굴.
나는 그것에 한없이 눈 코 입을 그리려 했다.
내가 그 바느질 땀 하나를 고이 안아 눈먼 새처럼 품어
잠잘 때도 쉬지 않고 흥얼거렸더니
몇 달 만에 흐릿한 알 같은 것으로 자라났다.
살아 있으면서도 내내 숨을 참고 기다리고 있는 것.
숨어서 차례를 기다리는
엄마 없는 세상의 내일, 내일.
부화를 기다리는 날씨들 같은.

　햇빛 속에 얼굴을 들면 바늘을 든 피투성이 따뜻한 손
이 내 얼굴을 더듬었다.

　나는 아직 내가 키운 알을 헝겊 속에서 꺼내지 않고 숨
겨두고 있다.
　아기를 낳지 않는 나라에서 태어난
　첫 신생아가 될까 봐.

엄마가 내 귓속에서 기침을 하는 엄마

온 세상이 온 힘으로 상상해온 엄마라는 온 세상

나는 막상 엄마가 되니 엄마가 되기 싫은데 엄마에겐
엄마가 되지 않았다고 질책한다

우리가 돌아갈 구멍을 얼굴 양쪽에 달고 다니는 우리

물에서 죽은 사람은 왜 물 밖으로 떠오르는가

죽은 사람은 왜 이 세상에 고막을 남기고 가는가

왼쪽 귓속 사막을 가로질러 앰뷸런스 백 대가 달려가
는 왼쪽 귓속 사막

오른쪽 귓속의 나선을 엄마를 실은 들것이 내려가는
오른쪽 귓속 나선

나의 상상에 어긋나는 엄마를 자꾸만 처단하는 나의
상상

엄마와 내가 잘린 심장 양쪽 심방에 살 때
엄마가 나에게 했던 말
나는 네 엄마가 아닌 네 엄마의 딸이다

엄마가 죽어도 죽지 않던 엄마의 고막

아지랑이보다 얇아서 꿰맬 수도 찢을 수도 없는 고막

엄마, 울고 싶어서 울지 않아

엄마, 잠들고 싶어서 잠들지 않아

내 아잇적 나보다 나를 더 많이 알고 있는 엄마의 아잇적

숨을 참은 엄마가 내 귓속에 숨어 있는 엄마의 숨

나는 지금 인공호흡을 해주러 양쪽 귀로 가야 합니다

백설 할머니 특공대

어떻게 오셨나요?
머리카락을 잘라 베개에 붙인 다음
이불 속에 넣어두고 왔어요

헬리콥터에 매달려 가는 두 할머니가 대화를 나눈다
여기까지 어떻게 올라오셨나요?

평생 읽은 책을 다 선물하고 왔어요
평생 쓴 글자도 다 선물하고 왔어요

더 까마득한 공중에는 흰 침대들의 숲이 떠 있다
　연습장에 그린 그림처럼 침대에는 한 사람씩 매달려
있다

　흰 눈이 온다 세상의 모든 오토바이들이여
　하늘로 떠올라라
　흰 눈이 온다 세상의 모든 오토바이를 탄 할머니들이여
　하늘로 떠올라라

이 수수께끼가 영원하게
꿈을 톱으로 썰어대는 직업군
할머니 시인들이 폭설 휘날리는 베개를 흔들며 날아
간다

나는 내가 아니면 다 좋아
나는 내가 여럿인 게 좋아

나는 내가 천만 개인 게 좋아
나는 팔이 여섯 개인 게 좋아

흰 눈이 온다
흰 바다를 내가 데리고 온다

어느 포에트리 페스티벌에서 오셨는지?
나는 희디희게 바빠지는 겨울이 좋아
첫눈이 치르는 장례식이 좋아

더 내려갈 수 있다면

홀로 누운 저 할머니를 어루만져줄 거야
내 파자마 속에는 흰 피가 아직도 남아 있으니까

어떻게 오셨나요?
구름 위에 휘갈기는 저속한 노동을 뿌리치고
여름부터 지금까지 쓴 것
다 찢어놓고 왔어요

우리 엄마 병원 휴게실에서
필자가 여기까지 쓰기를 마쳤을 때 누군가 나에게 외
쳤다

어머니, 지금 내려오십니다!
가냘픈 흰 새가 휠체어를 타고 지금 막 낙태 시술을 받
은 여자처럼 경사로를 내려온다

여기까지 어떻게 오셨나요?

담요에 흰 구름을 둘둘 말아 침대에 눕힌 다음

장화를 신겨놓고 왔어요

솨아아아

천만 개의 부저 울리는 소리

흰 뼛가루 저마다 팔각형으로 쏟아지는 소리

여기까지 어떻게 오셨나요?

저 흰 새를 걸스카우트 단원처럼
통통하게 키워놓으려고 왔어요

잊힌 비행기

병실은 다 무대다
뒤돌아 앉아 관람하는 무대다

빗줄기들이 투명한 링거 줄을 입고 오는 저녁

배우는 환자복을 입고 침대에 오른다

이런 배우 역할은 처음이라서 부끄러워요
(스포트라이트 아래는 언제나 참을성이 요구된답니다)

흰 가운을 입은 연출이 말한다
(여기가 이제부터 현실입니다
현실 밖으로 나갈 순 없어요)

시한부 현실

여객기 내부 같은 무대
승선하기 전의 삶은 이제부터 전설의 고향이다
(그러나 일설에 의하면 저 여자는 몸 안쪽 기관들 오케

스트라 연주를 듣는
　단 한 명의 관람객이라고 한다)

　물방울이 하나둘 정맥에 안착하면 수면이 일그러지고

　이 병실은 골든트라이앵글에서 자라는 양귀비의 환각
인가

　펄펄 끓는 희디흰 고통 속에
　빨간 앵두가 하나둘 떠 있다

　배우가 내 머리를 다시 빗겨서 땋아주겠다 하면
　물속에 머릴 처박을까
　개처럼 몸을 흔들어 물을 털까

　오케스트라가 착석하면
　승선 중인 단 한 명의 승객이 운다

　언어는 항상 왜 뒤에 올까?

시는 왜 그림자를 찍어서 쓸까?

공포는 저 혼자 제 몸을 만들 수 있다
후회도 저 혼자 제 몸을 만들 수 있다

죽음을 잉태할 땐 누구나 고아다

지구를 가득 뒤덮은 사람들이 각자의 엄마를 부르는
소리는
언어일까? 새 울음소리 같은 걸까?

아기 고래가 엄마를 부르는 소리

나는 갑자기 어두운 하늘을 나는 비행기의 기장들이
각자의 엄마를 부르는 소리를 들은 것 같다

나는 밤하늘을 목쉬게 울며 날아가는 저 새의 딸이다
젖이 너무 커서 자꾸만 하강하는 저 새의 딸이다

통증의 대륙이 시야에서 물러났다
통증의 대륙이 다시 다가오는
이 무대의 착륙과 이륙

내가 타는 비행기들을 언제나 증오했던 저 배우가
이제 비행기를 혼자 타고

잠자고 밥 먹고
그르렁거리고 설사
헐떡거리고 기침
부들부들 떨다 구토

엄마
엄마

저 배우가 두 손을 휘저으며
애 좀 치우라고
이 새 새끼같이 시끄러운 애 좀 치우라고

모르핀에 취한 하얀 털들이 침대 가득 우거진다
그 위에 빨간 앵두알이 떨어진다

병원은 다 춥다

이 침대는 불행의 동력으로 삐걱삐걱 나아간다

둥근 알들을 떨어뜨리며
홀로 밤하늘 떠가는 큰 새

이 무대의 리듬은 내가 채록한다
다행이다! 리듬은 아직 몸 안에 담겨 있다

동공 체크
혈압 체크
맥박 체크

거대한 기선이 유리창 아래 정박해

이제 이 연극을 끝내라고 얼른 끝내라고 기적을 울리
고 있는데

배우가 보름달을 쳐다보더니

밖에 눈 온다 내다봐라
한다

인생의 마지막 필수 항목 세 가지

엄마가 자꾸만 아빠가 곁에 있다고 한다. 시계를 쳐다보면서 10시 20분이라고 한다. 12시 10분인데. 엄마는 시계를 볼 줄 모르게 되었다. 엄마는 매시간 아빠가 떠나신 그 시각, 10시 20분에 멈춘 시계. 아빠랑 둘이 목욕하려 했더니 우리 형제들이 다 목욕탕 안으로 들어왔다고 했다. 다 씻기고 나니 더 피곤하게 되었다고 태연히 말한다. 내가 엄마를 씻겨줬는데 이런 말을 하다니. 정신 줄 놓지 마. 정신에 무슨 줄이 달려 있다는 말인가. 엄마가 정신을 구부러진 **빨대**로 빨아 마신다.

창밖을 내다보던 엄마가 나에게 말한다. 내가 거울을 보면 내 모습이 흐릿해져가는 것 같애. 얼굴이 제일 흐릿해. 죽은 사람이 곁에 있어서 그런가. 그러더니 창밖에 택시를 보고선 택시가 사람을 태우고 가려고 기다리네, 내가 탈까? 한다. 그러더니 택시 타고 우리 밖에 놀러 나갈까? **기저귀** 찬 사람도 태워줄까? 내가 아프지도 않은데 왜 여기 있니? 그렇게 묻는다. 불쌍하다. 암만 봐도 엄마는 성숙하지 않았다. 왜냐하면 늘 하나님아빠의 어린 자녀로 살아왔기 때문이다.

아주 어린 의사로부터 임종실이라는 단어를 들었다. 엄마 옆 침대엔 엄마보다 30세 어린 여자가 작은 새처럼 동그마니 앉아 있다. 항상 웃다가 눈물을 쓱 훔친다. 죽기 직전까지 사회생활을 하느라 저렇게 겸손하다. 정신줄보다 끈질긴 사회생활. 그는 너무 빨리 마른다. 휴대폰 보기와 텔레비전 보기. 건강한 사람 방문 받기. 이제 뼈만 남았다. 새만큼 먹는다. 의사가 혈관을 못 찾는다.

자원봉사자가 와서 엄마의 머리를 깎았다. 엄마는 일 평생 헤어스타일에 신경 써왔다. 호스피스 침대에서도 머리를 감으면 헤어롤을 손수 만다. 엄마의 자존심은 염색한 까만 머리의 부드러운 컬에서 나온다. 엄마가 전하는 소식에 의하면 엄마의 머리를 자원봉사자가 가위도 아닌 바리깡으로 쓱 둘러 깎아버렸단다. 그것도 3초 만에. 엄마는 내가 밥 잘 먹었어? 하면 대답한다. 응, 요새는 밥 많이 먹어. 머리 좀 빨리 자라라고. 옆 환자가 웃다가 기절한다. 이들에게 폭소는 치명적 노동이다. 가슴뼈가 부러진다. 그 환자의 불쌍한 아들과 임신한 며느리마

저 울다가 웃는다.

 호스피스에서도 아침이면 밥 주고 점심이면 밥 주고 저녁이면 밥 준다. 찻잔에는 얼룩이 남고, 수건에는 물기가 남는다. 다른 것이 있다면 모두 지나치게 친절하달까. 엄마는 마치 새집에 이사 온 듯 나에게 나는 이런 곳에 살아. 여기서 눈 뜨고, 여기서 눈 감아, 하고 소개한다. 내 집에 들어와볼래? 하듯이 내 손을 끌어당긴다. 하늘에서 내려온 벽돌들로 지은 집이라고 말하기도 한다. 내가 엄마를 쓰다듬는다. 한없이 쓰다듬는다. 엄마는 여기선 나를 설거지하듯 씻겨준다, 냄비처럼 씻어줘! 한다. 나는 엄마의 구멍들을 계속 **물휴지**로 닦아준다. 한 번 닦을 때마다 지문이 지워지는 물휴지가 있다. 남동생들이 슬픔에 절인 배추 시래기처럼 꺼칠해졌다. 엄마를 꾸벅꾸벅 보러 오는 키가 큰 동생들의 방문을 엄마는 좋아한다.

 이제 아빠가 촌스러운 잠바를 벗고, 양복을 입고 넥타이를 매고 번듯하게 찾아온다고 좋아한다. 아직도 아빠의 양복들이 호텔의 테일러 숍처럼 늘어서 있는 엄마의

집에서 옷을 찾아 입고 온다고 좋아한다. 엄마는 우리에게 아직도 그 양복들에 손도 못 대게 한다. 아빠는 손톱이 한 손에 5천 개씩 달려 있는 천수관음처럼. 매일 손톱을 다듬었다. 아빠는 손톱깎이를 좋아했다. 엄마의 집을 정리하다 보니 손톱깎이 케이스가 백 개도 더 나왔다. 여러 용도로 사용되는 족집게들도. 내가 요새 아빠 안 찾아와? 물으면 엄마는 대답한다. 나는 이제 내 아빠와 네 아빠를 구별하지 못해. 둘이 똑같아, 한다.

미지근한 입안에서

아빠가 죽자 엄마는 새한다. 엄마는 오늘 높다. 아침부터 나를 뿌리치는 새. 아침부터 나무 꼭대기에서 울었다. 새는 눈이 짓무르고, 여위어서 내 옆구리에 깃들었다. 나는 베갯잇을 뒤집어쓰고 울었다.

엄마는 다리가 부러진 길고양이한다. 엄마는 나를 경계한다. 런던에 다녀왔더니, 나에게 환자용 침대에 올라와 같이 자자고 한다. 평생 좋아하는 것을 감추고 살아왔는데, 이제 바라는 것이 얼굴에 나타난다. 내가 대영제국 공중전화박스 모양의 초콜릿 통 속에 들어가 누웠더니, 비닐을 까서 나를 빨아 먹는다.

엄마는 한 조각 얼음에 갇힌 흰곰한다. 가까이서 본 흰곰은 크다. 밤바다를 혼자 떠내려갔다. 환자복을 벗고 바다로 걸어 들어갔다. 문병 오는 사람들의 이름을 수첩에 적었다. 이름과 그 글자는 달랐다. 이를테면 작은고모라고 써야 할 것을 진달래라고 썼다. 일기를 썼다. 흰곰들이 읽는 글자인가? 모르는 나라의 문자였다. 갈매기라고 한 단어로만 일기를 쓴 날도 있었다.

엄마는 두부한다. 두부에 철심을 박고 나사를 박았다.

엄마는 고요한 물한다. 고요히 앉아 있으나 흐르고 있었다. 이번엔 내가 그 물속에서 던져놓은 돌맹이처럼 살려달라고 외쳤다. 돌을 던져도 물은 쉽게 아물었다.

한 번도 본 적 없는 동물한다. 동물은 욕조로 들어갈 줄 몰랐다. 욕조 높이만큼 발을 들 수 없었다, 뒤돌아서도 안 되고, 옆으로도 안 되었다. 발을 들 수가 없었다. 커다란 심연처럼 욕조를 마주한, 내가 생전 처음 본 동물. 발가벗고 심연을 들여다보는 멸종 동물.

엄마가 갈매기를 불러달라고 애원했다.

최후에 가까워서는 여왕벌한다. 엄마는 작아져서 손가락으로 벌집을 헤쳐야 볼 수 있다. 시집 출간 기념 리딩을 하러 미국을 다녀와 엄마를 보러 갔더니 멀리 갔다 온다고 하더니 금방 왔네 했다. 여러 호스가 꽂힌 여왕벌

이 침대만 맴돌고 있었다. 꿀처럼 끈적끈적한 고통에 볼모로 잡혀 있었다. 엄마는 겹눈이 되어서, 그 눈알마다 내 얼굴을 넣고서. 곤충이 몸에서 알을 꺼내듯 얘기를 지어냈다. 이번엔 자신이 배우였다는 얘기. 곤충의 전생 얘기. 옛날 일은 왜 다 거짓말처럼 들릴까. 벌들이 붕붕거리는 것처럼 들릴까. 전쟁이 발발했건만 여왕벌은 침대를 떠날 수 없었다.

엄마는 우주인한다. 엄마의 우주복에 물이 찼다. 엄마는 우주복 속에서 잠겼다. 우주복을 벗으면 끝이다. 이번 달엔 달에 착륙하겠다고 한다. 달에서 소생하겠다고 한다. 엄마는 다른 사람의 폐로 숨을 쉬는 것처럼 나에게 말한다. 이 소식을 들은 돈미가 말했다. 불쌍해서 어떡해요. 달나라 음식을 먹자 항문이 열리고 눈동자가 풀어졌다. 달나라 음식은 시원한 무無로 만들어졌다.

엄마는 드라이기한다. 숨소리가 큰 사물. 저 간호사는 엄마가 아무것도 안 하길 간절히 바라왔다. 저 간호사는 엄마가 냄새나는 동물도 하지 말고, 기억력이 좋은 인간

도 하지 말기를 바라왔다. 조용히 살아 있는 식물하거나, 숨 쉬는 사물하기를 원했다. 엄마는 간호사가 바라는 대로 숨 쉬는 사물한다. 조금 시끄럽지만, 원하는 것이 없는 것이 미덕인 사물. 숨을 참아서 더 절박한 숨, 두 팔을 잃은 피아니스트. 두 발을 잃은 피겨스케이터. 목구멍도 잃었으면 더 좋았을걸. 저 간호사가 만족할 텐데. 저 앞에 앉은 네 아빠를 치워라. 드라이기가 말했다. 내 괴로움이 극에 달한 날, 집에 와서 누웠더니 초인종 소리가 들렸다. 현관 앞에 드라이기가 서 있었다.

이번엔 의사가 와서 나에게 구름을 데려가라고 했다. 나는 구름을 모른다 해도 데려가라고 했다. 집에 들일 수 없이 크다 해도 데려가라 했다. 이미 구름에 줄을 매놨으니 데려가라고 했다.

마지막으로 엄마는 얇은 '얇'한다. 시선처럼 얇은. 엄마는 내 울음 신음 불평 반박 부탁 자백 증언 중얼거림 주문 농담 고함 비명, 마지막 변명을 듣고도 가만히 있었다. 혀로 핥으면 얇은 막이 느껴졌지만 손으로 비비면 감

촉이 느껴졌지만 냄새도 목소리도 없었다. 나는 주머니 속에 손을 넣고 엄지손가락으로 나머지 네 손가락을 자꾸 비비는 사람이 되었다.

먼동이 튼다

엄마의 얼굴 속에서
엄마의 엄마의 눈썹이 파르르 떨고 있습니다
엄마가 두 손으로 얼굴을 감쌀 때
손바닥에 달라붙는 찐득찐득한 엄마의 엄마의 태반

죽음을 임신한 엄마가 복대를 풀면
쥐구멍보다 따뜻한 구멍에서 내가 얼굴을 내밀었다
(태반은 아기의 것일까 엄마의 것일까)

(나는 기억해 엄마가 나에게 생리대를 빌리던 때를)
(나는 기억해 엄마가 나보다 인형 놀이 좋아하던 때를)
(나는 기억해 엄마가 나를 낳고도 키가 자라던 때를)
(나는 기억해 나보다 어린 엄마가 백발이 된 날을)

내가 내 얼굴을 두 손으로 감싸면
손가락을 비집고 삐져나오는
또 하나의 얼굴
내 손가락엔 그 얼굴의 숨을 끊은 오싹한 촉감

백 년 전의 모녀와 천 년 전의 모녀를 생각해
이 모든 거짓말! 거짓말! 거짓말!을 생각해

늙은 엄마들이 자기보다 더 젊은 엄마를
엄마 엄마 부르며 죽어가는 이 세계

눈썹을 파르르 파르르 매미의 날개처럼 떨다가
불길처럼 솟구쳐 오른 젊은 엄마가
늙은 딸의 얼굴을 불태우고 가는 이 세계

검은 피아노의 사공

엄마는 오지 말라고 한다. 이런 곳에 오면 안 된다고 한다. 그러나 내가 떠나려고 하면 언제 올 거냐 한다. 장의사에게 얘는 내일 올 거라고 한다. 1시가 아니라 2시쯤 올거라고 한다. 나는 내가 알아서 올 거라고 한다. 그러면 다시 얘는 1시에 올 거라고 한다. 조금 있다가는 내일 안오고 모레 안 오고 글피 안 온다고 했다고 서럽게 운다. 엄마 스스로 오지 말라 해놓고 서러운 거다. 그렇지만 다시 내일도 모레도 글피도 오지 말라고 한다. 하지만 나는 안다. 글피 오지 말라는 말은 내일 오라는 말이라는 것.

엄마는 관에서 나가고 싶다고 한다. 관이 엄마를 놓아주지 않는다고 한다. 나오면 빨리 관으로 돌아가고 싶다고 한다. 관에 있으면 다시 나가고 싶다고 한다. 관에선 기도를 할 수 없다고 한다. 관이 이상한 얘기들을 시작한다고 한다. 나흘째 잠들지 못했다고 한다. 잠들지 못하고 계속 휴대폰만 본다고 한다. 유령들 잔소리 때문에 잘 수없다고 한다.

자신이 망가졌다고 한다. 우울증에 점령당했다고 한

다. 가슴이 찢어지게 아프다고 한다. 협심증인가 병원에
데리고 가달라고 한다. 가늘어진 팔을 보라고 한다. 밥은
먹지 않는다고 한다. 발버둥을 친다고 한다. 내가 왜 이
렇게 되었냐고 한다. 참을성이라고는 하나도 없다고 한
다. 죽은 사람들은 첨엔 다 똑같아 보인다고 한다. 그러
나 자세히 보면 다 다르다고 한다. 죽은 사람들에게 말을
시켜보라 한다. 다른 인생이라 한다.

엄마는 여왕처럼 관에 누워 있고 우리는 조문 사절단
처럼 조아린다. 우리는 엄마의 우울증을 경배한다. 엄마
는 누가 오고 누가 오지 않았는지 계산한다. 체류 시간을
조정한다. 엄마는 점잖게 대할 사람과 점잖지 않게 대할
사람을 알고 있다. 엄마의 관은 엄마의 오르간처럼 엄마
의 말을 섬세하게 반주한다.

엄마가 세 가지를 못 견디겠다고 한다.
한 년이 미운 것.
두 년이 미운 것.
세 년이 미운 것.

엄마는 왜 여자들만 미울까.

그것은 엄마가 이제까지 남자와는 교류가 없었기 때문이다.

엄마가 자다가 일어나 소리를 지른다. 팔을 내젓는다. 나를 못 자게 한다. 무언가 제지를 당한 듯 운다. 엄마는 자신이 불만에 가득 찼다고 한다. 화가 난다고 한다. 문상 오지 않는 사람들이 야속하다고 한다. 엄마는 변했다고 한다. 자다가 맹수로 변한다고 한다. 하늘엔 새, 물에는 물고기, 땅에는 맹수. 예전에 자신이었던 것들이 자기를 바라보고 있어서 잠을 잘 수가 없다고 한다.

아들이 보는 엄마와 딸이 보는 엄마는 다르다고 한다. 아들이 오면 우아하고 편안하다고 한다. 너그럽고 단정하다고 한다. 딸이 오면 표독스러워진다고 한다. 신경질 난다고도 한다. 위선을 버리고 본능적으로 행동한다고 한다. 이 본능과 저 본능을 내놓고 다툰다고 한다. 실망하고 싸우고, 할퀴고 들춘다고 한다. 엄마는 관 속에 누워서도 모르는 게 없다고 한다.

안 오면 보고 싶다고 한다. 그래서 가면 얼른 가라고 한다. 얼른 가면 서운해한다. 더 있으면 가라고 한다. 다시 헤어지면 보고 싶다고 한다. 나는 매일 계단을 내려간다. 내려가서 엄마를 보고 또 내려간다. 그리고 또 내려간다. 엄마는 누구는 아직 한 번밖에 안 왔고 누구는 아직 안 왔다고 한다. 자주 가면 다시 돌아가라고 한다. 돌아가면 보고 싶다고 한 번만 다녀가라고 한다.

저 봄 잡아라

봄이 엄마를 데려간다

나는 여기 있는데
봄이 엄마를 데리고 간다

봄이 오면 가만히 서 있던 나무들에게도 이름이 생긴다

꽃이 피면 그 나무의 이름을 불러준다

훔쳐 온 아기처럼 엄마를 감싸 업은
저 봄이
엄마를 데려간다

엄마가 남편 없이 처음 느껴보는
봄인데
나무란 나무 이름 다 불러보고 싶은
봄인데

엄마의 소녀 적 소녀들은 쌍쌍으로 찻집에 들어가고

애도는 죽음보다 먼저 태어나
꽃 피는 대궐의 문을 여는데
봄은 죽음의 계절
흰 눈 위의 흰곰을 병 속에 밀봉하는 계절

이래도 안 되고 저래도 안 되는 게 있다
봄이 꽃들로 만든 포대기처럼 엄마를 데려간다

저 봄 잡아라
나는 눈을 가린 사람처럼 두 손을 휘젓는다

엄마가 숨을 들이쉬면
세상의 꽃나무란 꽃나무 다 들어갔다가
엄마가 더 이상 못 참고 숨을 내쉬면
세상의 꽃나무란 꽃나무 다 몰려나온다

햇빛에서도 냄새가 난다
엄마를 데려가는 냄새

나는 봄을 붙잡아두려고
침대에서 일어나지 않는다

발가락에 꽃이 피어
물구나무를 뭉갤 수 없는 사람처럼

꽃 피면 안 돼
그 누구도 안 돼

주문을 외운다

냉장고 호텔

냉장고가 잘 안고 있겠지. 냉장고의 어깨는 크니까. 그러다 냉장고가 아프다는 소식을 들었다. 나는 냉장고를 방문했다. 냉장고를 열자 냉장고가 1년간 참은 숨을 내쉬었다. 몸을 버려두고 홀로 떠난 엄마가 거기 있었다. 엄마의 얼어붙은 숨. 벌어진 턱뼈. 엄마는 먹기 좋게 나누어져 들어 있었다. 이를테면 깨끗이 결빙한 두 발. 웅크린 핏물. 수은처럼 맺힌 눈물. 엄마는 정말 많았다. 처음 것을 꺼내면서 유리창이 덜덜 떨기 시작했는데, 유리창이 다 깨지도록 엄마가 계속 나왔다. 엄마의 결심처럼 굳은 것. 불안을 냉동한 다음 기절한 것들이 말했다.

자 얼른 옷 벗고 들어오세요.
같이 누워요.

걸칠 옷도 없는 몸뚱이만 있는 것들의 저 마음먹음.

나는 냉동된 엄마를 꺼내어 대패로 갈았다.

(절벽에 매달린 호텔의 방문을 열어젖히듯 문을 열자

1인분씩 나누어진 고기들이 방마다 쌓여 있었다. 어느 봉지
엔 내 이름이 적혀 있었다. 내가 오면 먹이려고 한 것 같았
다. 어깨를 구부리고 고기를 써는 엄마의 등에서 피가 배어
나왔다. 생을 끝낸 고기들은 그동안 아무것도 먹지 않아서
그런지 위엄이 있었다. 몸뚱이만 있는 것들은 눈꺼풀이 없
었다.)

　　나에게서 플러그를 빼자
　　생고기로 만든 호텔이 무너지기 시작했다.

흰머리 새타니*

자정 너머 치맛자락 희디흰 외할머니 한 명
내 머리 꼭대기에서 그네를 타네
머리에 달을 왕관처럼 쓰고 밤하늘 구름을 걷어차며
올림픽 그네 선수처럼 옛 먹어 옛 먹어 그네를 타네

자정 너머 머리카락 희디흰 외할머니 한 명
창틀에 매달려 그네를 타네
밤바다에 성게들은 가시 문을 열고
밤나무에 밤송이들도 가시 문을 열고
저마다 보여줄 게 있다고
엉덩이 속살을 내보이는 밤

새 아기들의 잇몸 속 이빨들이
일제히 돋아 나오는 밤
화분의 꽃들이 아파트의 신생아가 눈 뜨고
제 엄마를 뜯어 먹는 밤

저녁에 뜨는 달과 새벽에 뜨는 달이 하늘 한가운데 만
나서

바지를 내리고 구멍을 보여주는 밤

입속엔 혀도 없으면서 왼발잡이 백조 한 명 그네를 타네
검고 너른 하늘에게 두 발을 한없이 뻗는가
뻗으면 뻗을수록 오늘 죽은 이의 숫자가 올라가는 전
광판
살아생전 무당의 운명을 뿌리친 외할머니 한 명 그네
를 타네

새벽이 오도록 두 다리 깡마른 외할머니 한 명
아파트 옥상에서 그네를 타네
내 손을 이끌고 하늘 모퉁이로 가서 긴히 할 얘기가 있
다고
그곳은 어두우니 네 두 눈이 필요하다고
이제 말을 해도 백조처럼 울게 된다고
내 몸의 새가 못 나오게 몸을 묶으라면서
산소호흡기를 벗어젖히고 그네를 타네

이 세상에 유방이 커다란 왼손잡이 딸 하나 남겨놓은
외할머니 한 명

마지막 무렵엔 창밖만 내다보더니
이제는 내 창문으로 들고 싶으신가
시간을 길게 늘여 촛불 같은 눈빛으로 그네를 타네

하늘로 오르고 또 오를 때마다
그네는 엄청나게 길어지고
미끄럼틀도 시소도 하늘만큼 땅만큼 엄청나게 커지고
시소에 올라앉은 여자아이도 남자아이도 엄청나게 커
지는 밤

베란다에 놓인 화분이 저절로 떨어지는 밤

밤하늘 높이 무식하게 커다란 백조 한 명 떠가는 밤

엄마에게 맞아 죽은 아기가
백조처럼 왼쪽 눈을 뜨고 옆으로 누워 자는 밤

* 새타니는 태자귀의 일종으로 어머니로부터 버림을 받고 굶어 죽
 어서 생성된 아기 귀신을 말한다. 새타니는 순우리말로 '새를 받은
 이' 또는 '새를 탄 이'로 풀이된다. 출처: 네이버 지식백과·문화콘텐
 츠닷컴(문화원형백과 한국설화 인물유형), 한국콘텐츠진흥원 제공.

꼬꼬닭아 우지 마라
우리 아기 잠을 깰라
멍멍개야 우지 마라
우리 아기 잠을 깰라*

냄비에서는 피가 끓고
석쇠에서는 손바닥이 구워진다

작은 소녀야 너는 이다음에
우울증 아줌마가 되고
큰 소녀야 너는 이다음에
욕창 할머니가 된단다

세상이 반으로 쪼개지고
죽은 자들이 빗줄기처럼
쏟아지는 밤

닭아 닭아 우지 마라 네가 울면 날이 샌다

날이 새면 죽은 사람 귀신 되고
귀신 죽어 영신靈神된다

유리병 마개를 열면
들끓는 바다오리 떼 소리
유리병 밖 밤하늘엔
죽음의 평화

바다오리 새끼 수백 마리를 잡아서 다리에 가락지를
달아주는 작업

새끼 잃은 엄마 바다오리가 큰 소리로 울면
엄마 잃은 새끼 바다오리가 더 큰 소리로 운다
하도 시끄러워서 전화가 오면 고래고래 소리를 질러
야 한다
고리를 다 달면 귀가 먹먹할 정도다
새끼 바다오리는 자기 엄마를 기막히게 구별하고
엄마 바다오리도 자기 새끼를 기막히게 구별한다

심지어 알에서 나오기 전부터 서로의 이름을 불러댄다

알에 구멍이 생기고

또 얼마 만에 서로 만났을까

어떻게 저렇게 태어나자마자 저 엄마와 저 새끼는 서
로 알아보고

죽고 못 살까

그러나 곧 저 새끼 오리는 엄마가 죽어서

절대 고독이 된다

그러나 곧 저 새끼 오리는 엄마가 죽어서

깃털이 다 빠진다

내 거죽에다 석공이 비문을 새기고

내 몸속에다 빗줄기가 장례를 지내는 밤

새끼 바다오리가 손가락보다 얇은 허리로 비 오는 밤
하늘로 도약한다

(에코: 홀로 떠난 새는 죽기 마련)

큰 바다오리 엄마는 손가락보다 얇은 허리로 가라앉는다

(에코: 죽어버린 자는 경멸하기 마련)

자장자장 우리 엄마

자장자장 우리 엄마

새야 새야 우지 마라

우리 엄마 잠을 깰라**

* 「전래자장가」.
** 같은 노래 변형(아기→ 엄마).

빈집의 아보카도

 유품 정리사들이 오기 전에 한 번 더 가봐야겠다. 1년 간 한 번도 열리지 않던 네 집이 긴장한다. 너의 집은 이제 밖에서만 열리는 집이 되었다. 너는 네 수의를 만져본다. 바자회 사람들이 오기 전에 너는 네 그릇들을 쓰다듬는다. '화분만 가져갈 거야. 꽃은 안 가져가' 꽃집 사람들이 말하기 전에, '화분의 꽃은 다 뽑아서 쓰레기봉투에 넣어' 그들이 말하기 전에. 너는 네 이불을 쓰다듬는다. 너는 네 옷장 속을 훑는다. 유품 정리사들의 봉투가 벌어지기 전에. 너는 네 속옷, 브래지어, 코르셋, 스타킹, 팬티 스타킹, 거들, 잠옷을 만진다. 재활용 센터가 오기 전에, '사진은 찢고, 액자는 재활용'이라고 말하기 전에. 너는 사진 액자를 더듬는다. 너는 난간에 손을 얹고 계단을 내려간다. 계단을 내려가자 계단이 사라진다. 네가 기르던 것인데. 네가 좋아하던 것인데. 네가 아끼던 것인데. 네가 만든 것인데. 테이프를 카세트에 꽂자 네 목소리가 나온다. 네 마지막 수업이다. 너는 날씨부터 시작한다. 오늘 구름 높고 하늘 밝다고 한다. 너는 창밖을 내다본다. 구름 높고 하늘 밝다. 네가 말한 그날이다. 그다음 네 목소리가 냄비 뚜껑처럼 뒤집힌다. 너는 처음 듣는 요괴어

로 말한다. 목소리가 소용돌이처럼 나선을 그린다. 네가
네 말을 알아듣지 못한다. 조금 있다가 방문을 열고 환자
복을 입은 할머니 한 분이 나온다. 사람이 아니라는 생각
이 든다. 그 할머니의 손목 밴드에 네 이름이 적혀 있다.
세탁기 문을 열자 갑자기 큰 해일이 닥친다. 구슬이 달린
검은 옷들이 쏟아진다. 거대한 장례식이 시작된다. 벽에
서 물이 새고 문상객들의 구두들이 다 떠오른다. 유품 정
리사가 그 구두들을 자루에 넣는다. 네가 50년 묵은 간장
이라고 하자 그들이 간장을 병에 따른다. 값이 나가겠어,
버리지 않는다. 하지만 화분의 흙을 버리듯 네 동작들을
버린다. 네 웃음들을 버린다. 눈물 젖은 강을 들어낸다.
눈물 젖은 바다를 들어낸다. 네가 버리지 못한 너를 마저
버린다. 버린다. 버린다. 버린다. 버린다. 베개를 버린다.
베개에 든 황금열쇠를 버린다. 냄비를 버린다. 솥을 버린
다. 숟가락을 버린다. 칼을 버린다. 다리미를 버린다. 너
는 네 손수건을 찾아 눈물을 닦는다. 싱크대 밸브를 돌
리면 네 손가락이 쏟아진다. 세슘이 굴러다니는 것도 아
닌데, 단지 죽었을 뿐인데 이렇게 하다니. 화분에서 너
를 쑥 뽑아서 쓰레기통에 넣는다. '오르간은 어떻게 할까

요? 재봉틀은?' 네 교직 생활은 박물관에 가게 된다. 오르간이 멱살 잡혀 나가다가 너를 돌아본다. 그들이 갑자기 너에게 명령한다. '어서 녹음기 꺼요.' 네 여름 치마가 네 얼굴에 휙 달라붙는다. 그들이 너를 분류한다. 생활사 박물관에 갈 너와 재활용 센터에 갈 너. 바자회에 나갈 너, 쓰레기가 될 너. 개수대에 쏟아버릴 너. 태울 너. 찢을 너. 빼앗을 너. 파묻을 너. 줄 너. 지울 너. 버릴 너. 의자들처럼 포개진 너. 침실 네 개 거실 하나 부엌 하나 화장실 두 개 쉰여섯 개의 모서리. 걸레를 쥔 네 손이 다 닿은 쉰여섯 개의 모서리. 침묵하는 모서리. 궁금해하는 모서리. 입을 삐죽하는 모서리. 부끄러워하는 모서리. 너에게 어디가? 하고 묻던 모서리. 너는 이제 네 집의 쉰여섯 개의 모서리를 눈 감고 다 짚어야 잠을 잘 수 있다. 너는 네 침대를 짚는다. 냉장고를 짚는다. 식탁을 짚는다. 너는 이 집을 다 짚어야 잠을 잘 수 있다. 너는 이 집의 가구 중독자다. 큰 네모 안에 작은 네모 일곱 개. 작은 네모 안에 몇 획의 울음소리. 필라멘트처럼 가녀리게 떠는 속눈썹, 평화를! 평화를! 기도 소리. 죽을 때에도 꽁꽁 싸매놓고 간 비밀 편지인데, 그들에게 밟히는 몇 장의 종이. 어서 여

기서 떠나! 종이배를 타고 북극으로 떠나! 그들이 네 혀를 보따리에 싼다. 길고 긴 소매를 네 몸에서 뜯어내 둘둘 감아 버린다. 그들은 이제 너의 분리수거를 마쳤다. 그들이 네 녹음기를 들고 간다. 너는 이제 책가방처럼 네 집을 어깨에 메고 다니는 사람이 되었다. 뛰어가면 책가방이 아래위로 춤을 춘다. 집에 가, 매일매일 가. 다른 덴 절대 안 가. 너는 가방에서 꺼낸 쉰여섯 개의 모서리를 차례로 손가락으로 짚는다.

엄마란 무엇인가

엄마는 나를 두 번 배신했다
첫번째는 세상에 나를 낳아서
두번째는 세상에 나를 두고 가버려서

엄마가 죽기 전 나는 이미
배신자의 배신자가 되어 있었다

배신자의 기저귀를 갈아드린다
두 팔에 안고 진정제처럼 안아드린다

팬티를 치켜올린다
엄마! 왜 이래? 이건 아니야! 소리친다

눈물을 닦아드린다
떼쓰지 마! 꾸짖어드린다

이제 무게밖에 남지 않은 배신자에게
쓰라린 내 가슴을 한 술 두 술 먹여드린다

이제 이 배신자를 키워서 시집도 보내야지 마음먹는다
아빠에게는 두 번 다시 안 보내 단호하게 생각한다

마주 앉아 서로에게 뿌리를 내린 채
나뭇가지를 얽었으니 한정 없이 매년 이파리를 쏟았
으니

(새는 알을 낳을 때 통증을 느낄까?)
(새는 날개를 펄럭일 때 통증을 느낄까?)

배신자의 배신자가 되어서 엄마엄마 불러보니
엄마라는 단어에는 돌고 돈다는 뜻이 있다

(시계 안에서 째깍째깍 엄마가 시계 반대 방향으로 돈다)
(엄마는 축지법을 쓴다 엄마가 초침처럼 나를 찌른다)

그렇게 엄마는 내 앞에 괘종시계처럼 늘 있었다
시간은 나를 늘 엿봤다

나를 낳지 말란 말이야
내가 시간의 손깍지를 푼다

노을의 붉은 입술 사이에서 신음이 새어 나온다
내가 내 따귀를 갈긴다

결국 엄마는 나를 두 번 배신했다
첫번째는 세상에 죽음을 낳아서
두번째는 세상에 죽음을 두고 가버려서

(왜 신생아는 태어나서 새끼를 빼앗기고 온 어미 새처럼
울까?)

이윽고 나도 엄마를 두 번 배신하게 되었다
첫번째는 엄마 조심히 가 하고 죽은 엄마를 낳아서
두번째는 나만 남아서

죽음의 베이비파우더

엄마가 나를 부른다. 언니 책상 닦아줘, 물 좀 줘. 엄마는 작아진다. 작아질수록 얼굴이 빛난다. 엄마는 아빠에 대한 기억을 제일 먼저 잃었다. 그다음 남자 인물과 여자 인물순. 기억을 잃을수록 작아지는 엄마. 엄마 결혼했었잖아. 제가요? 저는 그런 적 없는데요. 머리가 하얀 소녀.

하얀 실링팬이 돌면서 기억을 털어버리면 엄마는 더 작아져서. 굶주린 새처럼 작아져서. 그 새와 이야기를 나눌 만큼 작아져서. 모이보다 작아져서, 바람에 실려 갈 만큼, 책꽂이에 올라앉을 만큼 작아져서.

내가 집에 가는 이야기를 해줄게. 엄마는 돌아누워서 죽은 언니에게 말하는가 보다. 오늘은 모든 문장이 갈래로 끝난다. 나 먼저 갈래, 언니. 배고프면 갈래, 언니. 잠자면 갈래, 언니. 화나면 갈래 언니. 엄마는 가방을 싼다. 연분홍 팬티, 화장품. 수십 년째 가지고만 다니는 향수병. 헤어롤. 머리 감으면, 갈래. 엄마는 이제 간호사들과 의사에게 우리 집에는 화초가 많아요. 지금 한창 꽃이 필 계절이에요. 어머, 그럼 할머니! 꽃에 누가 지금 물 주나

요? 아, 우리 집에는 하인들이 많아요. 어머나, 정말 할머니는 대단한 성에 사시나 봐요. 그럼요. 한번 오세요. 손님방에도 파우더 룸이 있답니다. 저는 지금 떠나요. 엄마, 거긴 내가 가지고 놀던 인형의 집이잖아. 어머 언니, 우리 잇몸을 사탕처럼 까먹는 놀이할까요?

모든 사람이 다 지워져도 작별만은 지울 수 없는 법. 울어요, 울어요. 왜 울어요? 언니가 떠나고 내가 무남독녀가 되었거든요. 어머, 나는 할머니가 되는 쪽을 향해서 걷는데, 할머니는 왜 태어난 쪽을 향해 걸어요? 다 걸어가시면 엄마 배 속으로 들어가셔서 둥근 알이 되시겠네요. 그러자 엄마가 대답한다. 그럼요, 저는 거진 다 걸어가서 이제 기저귀를 차게 되었어요, 간호사와 내가 웃는다. 의사도 웃는다. 병실에 웃음 가루 터진다.

엄마의 몸과 마음이 쪼개질 때 눈부시게 솟아오르는 것. 반짝거리는 것, 햇빛에 비친 황금 먼지 같은 것, 엄마의 어깨를 뚫고 쏟아지는 것, 신기루 같은 것, 아빠가 준 것, 내가 준 것, 동생이 준 것, 엄마, 그따위 것. 가루처럼

날아가버리는 것. 그토록 아빠가, 내가, 동생이 교통사고에, 감옥에, 응급실에 눕는 악몽을 꾸던 침대에서 벗어나 이제 엄마는 엄마만 있는 사람. 작은 새의 병아리. 멀리 날아가보실까? 집에 가실까?

블라인드 틈새에서 내려앉는 빛에게, 어머 언니, 요새는 황금 닭이 자주 와요. 저것 보세요! 벌써 왔네요. 엄마! 환한 빛이 보이면 그리로 가는 거래. 다리를 건너는 거래. 먼지로 흩어지는 황금 닭의 꼬리, 죽음의 베이비파우더. 엄마! 빛이 다 흩어지기 전에 빨리 건너가는 거래. 공중에 흩어지는 황금색 먼지 속으로 가는 거래, 블라인드 틈새를 쪼는 황금 부리, 황금 펜촉, 금빛 글씨. 오 가엾은 미친 딸이여, 먼지 자욱한 그 속에 앉아 퍼덕거리는 날개로, 휘갈기는 작별. 황금닭의 파닥거리는 관자놀이. 황금색 평화.

어머 언니, 그런 수심에 찬 표정 짓지 말고, 나는 집에 갈 테니, 이 아기 장례식엔 잊지 말고 놀러 오세요. 나는 이제 모르핀에 취해서 어떻게 장례식에 갈 수 있을진 모르겠지만.

취한 물고기

아빠는 쓰레기통을 방 안에 부었다. 그것도 모자라 요강의 오줌을 방 안에 부었다. 우리는 외할머니 댁에 살고 있었다. 외할아버지가 죽자 외할머니는 주정뱅이가 되었다. 항상 나에게 술심부름을 시켰다. 그때는 누구에게나 술을 팔았다. 심지어 아이에게도. 외할머니는 술을 마시고 끝없이 지저귀었다. 나는 외할머니가 술을 먹는 게 싫었다. 나는 술심부름을 가면 항상 반쯤 마시고 갖다드렸다. 외할머니는 곳간에 술 항아리를 비치하기도 했는데, 그 술 항아리의 술도 내가 반 이상 마셨다. 학교에서 돌아오면 일단 술 항아리에서 술부터 한 잔 마셨다. 나는 초등학교 내내 오후엔 취해 있었다. 아빠가 외할머니의 지저귀는 소리에 맞춰 쓰레기 같은 집구석이라고 했다. 외할머니와 나는 알콜릭이 되었다. 아빠가 외할머니와 나, 두 알콜릭을 팽개치고 동생들과 함께 떠났다. 학교에서 돌아오니 큰 마루에 외할머니 혼자 앉아 있었다. 외할머니는 그날 이후 술을 끊었다. 나도 자연히 끊었다. 외할머니와 나는 내가 대학에 갈 때까지 함께 살았다. 할머니는 어버이날 죽었다. 내가 약간 미쳐 있을 때였다.

술을 마시면 외할머니가 나타난다. 술을 마시면 외할머니의 육신이 강물 속에서 나를 기다린다. 우리는 강물

속에 탯줄을 늘어놓고 식구들 몰래 잔을 든다. 나는 강물 속에서 헤엄치고 외할머니 몸은 물결에 닳아진다. 술에 잠겨 유영하다 보면 바다와 하늘과 땅이 구별되지 않는다. 나는 잔을 들어 외할머니를 천천히 마신다.

(별이 운행하는 소리는 얼마만큼일까.

내 몸이 내 귀 안에 꼭 들어맞는 날이 있다.)

민들레의 흰 머리칼

월요일에도 죽지 않고 화요일에도 죽지 않고 수요일
에도 죽지 않고 목요일에도 죽지 않고 금요일에도 죽지
않고 토요일에도 죽지 않고 일요일에도 죽지 않는다고
말해줘요.

환자들은 대부분 주말이나 밤에 죽습니다라고 말하는
이 거짓말쟁이 의사야.

문병객들은 둘러앉아 피자를 먹고 튀긴 닭을 먹고 축
구 결승전 얘기를 하고 손자는 제 엄마 젖을 먹고 젖밖에
다른 것은 안 먹고.

시간이 빨리 흐르는 육인실.
시간이 흐르지 않는 일인실.

나는 이 세상에서 환자의 나체가 제일 무서워.
엄마의 양쪽 젖은 너무 길어서 침대 난간에 턱 걸려요.
링거대는 길어서 밤하늘 별을 헤집고
엄마의 경대는 검은 땅속에서 별이 올라온 듯 자개*가

아름답죠.

경대 서랍에는 오른쪽으로 돌리면 쑥 올라오는 핏빛 립스틱.

너무 오래되어서 돼지 살냄새가 나는 립스틱.

두 겹 옷을 휙 벗기면, 걸을 수 없는 아랫도리.

살 속으로 폭 들어가는 바늘.

흰 바탕에 푸른 무늬 환자복.

고통은 아기처럼 모르핀만 생각하고.

그 고통에 실려 급류에 떠내려가는 배 한 척.

배의 바닥에는 자루에 묶인 채 내던져진 우리 엄마.

고통은 아무 나라나 데려가고.

그동안 다리가 세 개인 의사가 들어왔다 나가고.

숨과 숨 사이, 총구로 입술을 강제로 벌려.

숨구멍으로 굵은 호스를 집어넣고 석션!

발사된 총알이 다시 그 총으로 돌아오고.

팔이 다섯 개인 간호사가 들어왔다 나가고.

우리 엄마의 숨도 세 개가 되었다가 네 개가 되고.

나는 다리가 세 개인 침대 한쪽을 들고 하루 종일 서
있다.

도대체 하나님,

이 병실을 보세요. 우리가 무엇을 그리 잘못했습니까?
머리맡 탁자에는 뚜껑을 열면 튀어나오는 빨대가 달린
컵 하나. 이 환자는 물을 마실 수 없습니다. 문병객의 손
자는 또 젖을 먹고, 손자의 엄마는 젖을 위해 우유를 먹
고. 세상에 물을 마시지 않는 생물이 있습니까?

하루 스물여섯 시간씩 노를 저어야 하는 배 한 척, 사
실 이 급류는 저급한 영상으로 만든 것입니다만 그랜드
피아노만 한 영사기 한 대가 엄마를 내리누르는 고통! 엄
마! 그 영상들을 물리쳐! 그 영상들을 떨치고 이 병원선
에서 하선하자! 하지만 또 다른 병원선이 다가옵니다. 이

런 데서 어떻게 살아! 다신 살지 말자! 그 와중에도 민들레는 빠져 달아나려는 흰 머리카락들을 필사적으로 붙들고 있지만.

흰 머리카락 한 올 한 올 징그러운 씨들이 매달려 울고 있지만.
속절없이 바람이 불고, 민들레는 떠오르고.
밤하늘에 폭죽이 터지듯이 흰 머리카락들이 땅에서 솟는 빛줄기처럼.

나는 마치 자궁 속에 밀폐된 아기가 제 엄마의 목소리를 듣고 있는 것처럼 영사기 속에서,

엄마 삼켜! 엄마 삼켜!

* mother-of-pearl.

목젖과 클리토리스

엄마와 망할 딸이 무궁화꽃이피었습니다 놀이를 했어요
무궁화꽃이피었습니다
엄마가 망할 딸을 깊은 바닷속에 버리고 왔어요
무궁화꽃이피었습니다

돌아보면 아무도 없기를, 엄마는 바랐어요
그러나 매번 망할 딸은 돌아왔어요 방긋방긋 돌아왔
어요
무궁화꽃이피었습니다
베이비 나는 너를 사랑하기 위해 돌아왔어
푸른 스커트 아래 푹신한 넓적다리처럼 엄마의 거짓
말이 빙빙 돌았어요

이제는 엄마가 나가려고 하는 문마다 딸이 서 있었어요
엄마, 바다에 갈 시간이야 딸은 말했어요

그러다 망할 딸은 엄마가 돌아오는 것보다 더 일찍 돌
아와 있었어요
무궁화꽃이피었습니다

물속에서 몸을 일으키면 너무 추워요
눈을 가린 손을 떼면 언제나 깊은 물속

눈물 속에는 물고기
물고기 속에는 아가미

목젖은 하늘에서 미치고
클리토리스는 땅속에서 미쳐요

망할 딸의 눈이 환장하여 뒤집혀 있었어요

그러던 어느 날 수평선이 죽은 새처럼 물 위에 엎드려
있고
태양의 생리통이 잦아드는 시간
엄마는 바다에 가서 돌아오지 않았어요
무궁화꽃이피었습니다
엄마는 엄마를 망할 딸에게 물려주었어요

그리고 계속해서 무궁화 꽃이 피고 계속해서 딸은 돌

아왔어요

 어떻게 죽은 엄마 말고 다른 것을 사랑할 수 있겠어요

딸은 말했답니다

죽음의 고아

엄마는 초등학교 선생님이었는데, 언젠가 수업 시간에 의식을 잃었다. 입원해선 의식을 잃은 채 학생들의 출석을 불렀다. 같은 병실의 환자와 보호자들이 학생들 이름을 다 외우도록. 치료가 진행되자 이번엔 시험을 채점했다. 병실의 환자와 보호자들이 열등한 학생이 누군지 다 알아보도록.

엄마가 가신 곳에서 출석을 부르면
나는 메아리를 목에 두른 짐승처럼

대답 대신 칼로 식탁을 콕콕 찍었다

응급실에서 바늘이 다시 내 살 속으로 푹 들어간다
몸속에서 크게 파문이 인다
몸 전체가 심장이 된다
목울대를 뚫고 투명한 짐승의 네발이 올라온다

울음을 그친다는 것은 몸을 나왔다가 다시 들어가는 것인가?

흑흑, 나는 시를 쓰는 짐승
흑흑, 내 문장과 문장 사이에 짐승이 있어

식탁에 앉으면 하인처럼 뒤에 서 있고, 식사가 끝나면 내 옆에 앉아. 내 옆에서 옷을 갈아입어. 나에겐 한마디도 하지 않아. 내 목소리를 받아주고, 어두운 밤, 나무에 매달린 포도처럼 두 손 모아 기도도 대신 해주는 짐승. 어느 땐 내가 그 짐승에게 의자를 양보해.

임종실에서 형제들이 크게 비명을 질렀다. 감정의 극한에 서면 몸에서 짐승이 올라온다. 짐승들이 울부짖는다. 짐승들이 떤다. 짐승으로 죽는다.

레이스같이 살랑거리다가도 성난 파도같이 멍든 짐승. 나는 오늘 파도 대신 시퍼런 삼각형을 허벅지 가득 그렸다. 저 사진 속의 엄마는 내 엄마가 아니다. 엄마는 이미 자기가 결혼하기 전으로 갔다. 거기서 초등학교 선생 노릇을 하고 있다.

머리카락보다 가느다란 시선視線으로 짠 레이스를 두르고

　오늘 밤 묵을 나를 찾아서.

거울이 없으면 감옥이 아니지

아주 가서는 다시는 돌아오지 않을 것 같다가도
엄마는 내 한복판으로 온다.
엄마가 말했다.
완전히 떠난 것은 아니라고. 그러나 다시 떠나야 한다고.
이제 이름을 바꾸고 다르게 살아가고 있다고.
어디에 살고 있는지 말해주었지만 그곳이 어딘지
가본 곳 같기도 하고 우리나라가 아닌 것 같기도 했다.
거울로 비춰지지 않는 곳에서 살아간다는 것.
엄마는 어딘가 변한 모습,
조용해진 건가 했더니 무정한 모습.
잠적에서는 이런 냄새가 나는가.
나는 거울에 혀를 대본다.
엄마는 다른 가정에서 살다 보면 이렇게 비밀이 많아
진다고.
귀찮은 새들도 귀찮은 빗방울도 다 상대하다가 와야
한다고.
엄마는 내 목구멍으로 말하면서도 어딘가 나를 사랑
하지 않는 모습,
이제 다른 집으로 시집간 것 같은 모습.

나는 이제 끈 떨어진 연,

나는 생기를 잃은 생선 대가리.
나는 꿈꾸어지듯 움직인다.
거울이 없으면 여기가 감옥은 아니지.
거울엔 퇴짜당한 내 얼굴.
나는 기다려도 엄마가 오지 않는 날은
거울에 대고 비명을 비춰본다.
그러다 엄마가 오면 거울의 스위치가 탈칵 내려가고
불이 꺼지는 기분.
나는 종알거린다. 얼른 가세요. 그 집에서 알면 어떡해요.
천사가 이럴까, 천사는 다른 데 시집가면서
아이를 제 손으로 입양 보낸 엄마 같은 마음을 가졌을까.
천사는 몸에 슬픔과 후회 같은 나쁜 균이 하나도 없어서
거울에 비춰지지 않는 얼굴을 가졌을까.
지금 나에게 오로라 가루를 물속에 휘저어놓은 것 같
은 저 얼굴이
같이 떠나자 하지 않으니 다행일까.
돌아온 엄마는 내 앞에 있어도 3인칭이 되어버린 자태.

풍랑도 치지 않는 현관에서 조난당한 것처럼
망원경을 쓰고 말하는 것 같은 얼굴.

빗속에 물감이 번지듯 번져버린 두 다리.
백치로 태어난 새의 꿈에서 뛰쳐나온 듯.

이 세상에 나를 매일 태어나게 하더니 이제는 본인이
매일 태어납니다.

죽음의 유모

유모의 손이 나뭇잎 사이를 어루만지고 있다. 손아래 이파리들이 지들이 붉은 나비인 줄 알고 제멋대로 팔랑거리고 있다. 유모의 손이 예배당 종소리 속을 휘젓고 있다. 종 속에서 종아리가 새파란 여자아이가 지가 종의 알인 줄 알고 크게 울고 있다. 유모의 손이 벌레마다 터뜨리고 있다. 강물을 휘젓고 있다. 쉬지 않고 강물에 노래를 풀어 넣고 있다. 이 세상 모든 뱀의 혓바닥을 쓰다듬은 듯 나무마다 독이 번지고 있다. 유모의 손이 닿는 곳마다 독사하고 있다. 유모가 죽고 있다.

유모가 두 손을 제 선지피 속에 담그고 있다. 유모가 두 손을 제 흰 젖 속에 담그고 있다. 유모의 젖도 모유라 하는가. 유모가 약을 짓이기고 있다. 끓이고 있다. 섞고 있다. 찌고 있다. 굽고 있다. 바삭하고 있다. 유모가 젖에 녹인 약을 나에게 떠먹이고 있다. 너는 내 아이야. 공기 중에 상앗빛 어지러움이 맴돌고 있다. 나는 우리 엄마가 유모였으면 좋겠다고 생각한 적이 있다. 그러면 죽은 엄마는 다른 아이에게 젖을 먹이러 갔다고 생각하면 될 텐데. 안개같이 몸이 퍼지는 부지런한 유모가 울 듯 말 듯

미소를 공중에서 따고 있다. 유모가 노을 속에서 홍시를 움켜쥐고 있다. 내 아기를 버려두고 남의 아기에게 젖을 먹이는 것, 애야 네 혀는 마치 개미핥기 같구나. 너는 내 젖을 먹고 일평생 허기지겠구나. 햇빛에서 유모의 젖냄새가 나고 있다.

유모의 몸이 나무를 통과하자 나무가 황금색으로 빛이 나더니 거대한 이별을 품은 듯 이파리를 떨구기 시작한다. 갓 태어난 아기처럼 박탈당한 얼굴을 한 유모가, 애야 너는 네 죽음이 처음인 것처럼 우는구나. 온 세상이 죽은 것들로 가득 찬 노아의 방주 같구나. 유모가 그 방주를 끌고 가고 있다. 흑설탕 같은 밤이 오자 유모의 거대한 알몸이 빗물에 질질 끌려가고 있다. 나에게서 죽음의 젖을 뗀 유모가.

피카딜리 서커스

환자복을 입고 링거대를 미는 엄마가 나를 데리고 피카딜리 서커스의 인파를 헤치고 걸어간다. 런던 사람들이 우리를 쳐다보지만 엄마는 괘념치 않는다. 엄마는 링거줄에 매달려 울면서 걸어간다. 엄마, 울지 마 그래도 땀을 뻘뻘 흘리면서 걸어간다. 엄마의 신경망이 여기까지 닿을 줄이야. 나도 울면서 걸어간다.

내 낭독회엔 게이 남자 한 사람 빼고 전부 여자가 온다. 신청한 사람순으로 정원을 모집하다 보니 이렇게 되었어요. 페데리카가 말한다. 나는 여자 관객들 앞에서 무장해제된다. 여자들이 나에게 벗으라 한다. 더 더 더 벗으라고 한다. 나는 팬티하고 브래지어는 벗지 않을게요, 한다. 나는 속옷 차림으로 시 읽는 기분이다. 그중에 우리나라의 여류 시인이라는 단어에 대해 묻는 아시안이 있다. 그래요, 우리는 그렇게도 불렸어요. 여자에게 따로 이름을 붙이는 자들이 있었어요, 내가 대답한다.

나는 샤도네에 이끌려 산다. 호스피스 병원 방문할 때도 샤도네 마시고 간다. 런던 가는 비행기에서도 샤도네

마신다. 샤도네 내 친구. 비행기 옆자리의 여자가 나에게
묻는다. 와인 공짜예요? 네 공짜. 어디서나 샤도네가 공
짜면 얼마나 좋을까요? 샤도네, 이 시스루 드레스 전신
에 걸쳐 입고 살 텐데. 엄마는 나에게 말했다. 이 세상은
잠시 머무는 호텔이야. 다 돈 내라고 하잖아. 물을 마셔
도 돈, 똥오줌 싸도 돈. 엄마는 래퍼처럼 계속한다. 이불
홑청 빨아도 돈. 불도 돈. 공기도 돈. 귀신 보여주는 것도
돈. 그래서 내가 엄마! 깊고 푸른 하늘과 바다 했더니 그
것도 임자가 있어 한다. 그래서 마지막으로 죽음은 공짜
야, 했더니 그것도 돈 들어! 한다.

엄마와 병실을 함께 쓰는, 유방암으로 폐암, 뇌암을 만
든 여자가 운다. 아프다고 운다. 왜 이래? 왜 이래? 남자
도 운다. 남자가 나 불러놓고 왜 잠만 자? 묻다가 방을 나
가버리면, 나가서 울면, 머리카락 하나 없는 여자가 여
보! 여보! 운다. 새처럼 운다. 여자가 울부짖는 게 아니라
여자도 모르게 암 덩어리들이 울부짖는 것 같다. 남자가
한 숟갈만, 한 숟갈만 죽을 먹이려 하지만 입술을 철문
셔터처럼 내렸다가 여자는 아 아 아 아 외친다. 이 세상

에 '아' 라는 단어만 있는 것처럼. 너무 슬퍼서 죽을 수도 있다. 엄마와 나는 고통이 퍼지는 몸과 슬픔이 퍼지는 몸을 맞대고 그 소리를 듣는다.

내가 옛날에 쓴 새의 시는 돌아오는 것에 대한 시이다. 돌아와서 저 여자처럼 우는 것에 대한 시이다. 이 세상의 모든 여자는 이 세상 모든 새처럼 날아갔다가 여기로 온다. 왜 오는지, 왜 우는지 여자들은 안다. 그냥 안다. 무거운 새, 길다란 새, 짧은 새, 웃는 새, 우는 새, 화난 새. 히스테리 새. 노래하는 새, 춤추는 새, 미친 새, 죽은 새 그리고 아기를 품은 새. 아기를 쪼아 먹는 새. 다시 온 새.

환자복을 입고 링거대를 미는 엄마가 나를 데리고 기어이 트라팔가까지 걸어왔다. 우리 엄마 대단하다. 엄마! 초상화박물관 갈까? 내가 묻는다. 엄마는 그만 집에 가자 한다. 오늘 엄마는 나와 함께 걸으면서도 멀리 걷는다. 나와 함께 걸으면서도 적요 속에 있다. 나와 함께 걸으면서도 아득하다. 그러다가도 엄마는 내 귀 안에서 속삭인다. 이제 그만 집에 가자. 너무 오래 집에 못 가봤다.

런던 사람들의 시선을 받으며 우리는 초상화박물관 들어
간다. 박물관 액자마다 엄마의 얼굴, 그 눈동자들마다 내
다보는 엄마의 시선. 엄마의 시신경이 이렇게 멀리 올 줄
이야. 그 측은한 눈길들이 나에게, 이제 그만 집에 가자,
집에 가자 속삭인다. 내가 집을 너무 오래 떠나 병원에만
있었다, 애절하게 그런다.

천 마리의 학이 날아올라

잠 깨지 마.

잠 깨면 펼쳐진다.

흰 벽인가 했는데 흰 날개.

두 사람이 넘기는 책인가 했는데 두 손에 새 한 마리.

슬퍼하면 못 떠나, 하는 사람들. 시간이 약이야, 하는
사람들. 다 참고 살아, 하는 사람들. 나는 백색광 하나에
초점을 맞추고 눈을 깜빡이지 않아. 그러면 내 앞에 다시
냉정하게 펼쳐지는 날개. 백 사람이 함께 읽는 흰 편지지
인가 했는데 흰 날개.

내 눈동자가 흰 벽을 너무 사랑해서 흰 날개.

한 발만 떼면 넌 아무도 아니야. 한 발만 떼면 달이 뜨
지 않는 곳. 22세기야. 술 깨고 유리 깨면 무엇이 있나. 눈
이불 확 벗겨버린 풍경처럼 추운 곳, 흰 날개 접히면 벌
거숭이 바위, 벌거숭이 서까래, 세상의 피부가 확 벗겨지
면 뭐가 남나. 폐허의 전당. 난파선마저 이미 출항하고,

유리처럼 산산조각 난 우리.

한없이 가벼운 새를 소파에 누이면. 차가운 눈발. 싸늘하게 희미한 미소의 맨발. 반찬 냄새나는 원피스는 죽음의 피에스.* 거실엔 얼굴이 일그러지는 장식장 유리가 있어요. 아무도 거둬 가지 않는 무정란이 가득 쌓여가듯 내 얼굴이 쌓인 장식장. 내 얼굴의 유령 같은 감촉.

엄마 하고 부르면 장롱이 부르르 떨고, 괜히 책이 뚝 떨어지지만 나는 학생들에게 너희의 엄마에 대한 시는 왜 다 비슷하냐고. 엄마에 대한 시를 쓰는 건 어렵다고. 엄마는 너무 가까워서 오히려 문장 밖에 있다고. 그렇게 말해놓고도 나는 지금 엄마를 쓰려고 하고. 엄마는 그립고. 엄마는 서운하고. 내가 잠 깨면 탁자 위 물컵인가 했는데 물에 젖은 흰 날개. 내 눈동자가 물컵을 너무 사랑해서 흰 날개. 촉각의 현재성. 아무리 칠해도 립스틱이 묻지 않는 입술처럼. 흰 소매인가 했는데 흰 날개. 그렇지만 엄마가 거리에 나서면 사람들이 다 무시하고. 눈에 안 보이는 사람 취급하고. 늙은 여자는 어디에서나 천대

받고. 게다가 죽은 여자는.

깨지 마. 이렇게 흰 눈 쌓인 새벽.
이 전신 마비를 깨지 마.

나는 오래전 죽은 시인의 시 속에 들어온 것처럼 저 멀
리까지 눈을 감고.

저 날개는 내가 표현하려 하면 할수록 더 커져서 다 접
을 수 없다.
접어서 배 한 척 만들 수 없다.

텅 빈 하늘을 깨끗한 수건으로 닦으면 접히다 만 배 한 척.
텅 빈 하늘을 너무 사랑해서 배 한 척.
하늘에 떠 있는지, 바다에 떠 있는지.

점점 높이 올라가며 배 안에 한 사람,
그 몸을 다 뒤져봐도 아무것도 없어요.

날개가 있다는 건 내 가슴을 껴안을 두 손이 없다는 것.

나는 나의 산산조각인 나.
그러나 나는 저 얇음에 내 얇음을 맞대고 싶어서.

저 차가운 날개. 저 윤곽을. 저 마맛자국을
나 원근법 그런 거 안 믿어.

그러다 눈 뜨면 천 마리 학이 날개를 펼치며 지르는 천
개의 비명.
흰 지붕들인가 했는데 흰 날개들. 아침의 흰 따귀들.

* P. S.

엄마는 나의 프랑켄슈타인

밀크를 벌주려고
거리에 나갔다
밀크를 벌주려고 술을 마시고 담배를 피운 건 애교에
불과하다
나는 나의 밀크가 싫어하는 남자와 결혼했다
밀크는 함부로 대하고 그 남자는 조심스럽게 대했다

어째서 밀크는 매번 내 심장을 망가지게 했을까
그건 밀크가 나를 만들면서
밀크의 심장을 사용했기 때문

어째서 밀크는 나를 화나게 했을까
그건 밀크가 나를 만들어놓고 나서
밀크인 나를 남겨놓고 떠났기 때문

밀크가 나를 사랑한다는 것은 곧
밀크가 밀크를 사랑한다는 것
밀크가 나를 사랑하는 것을 내가 싫어한다면
그것은 밀크의 밀크 사랑을 내가 싫어하는 것

밀크는 나에게 살짝 고백한 적이 있다
나는 내 밀크가 싫었어 술을 마시고 나를 만들었거든
나는 그때 나는 엄마는 없어도 밀크만 있으면 돼,라고
말했다
그러자 밀크는 말했다, 나는 네 밀크야

오늘은 밀크가 좀더 멀리 갔다
그렇다고 자기가 아기였을 적까지 갈 줄이야
이제 내가 그 아기의 밀크가 되었다면 오해다
밀크가 토하는 것을 두 손으로 받았다

불타버린 절간의 불상보다 불쌍한 밀크
밀크는 이제 양쪽에서 다 부패하고 있다

아침에 일어나는 동작부터 이를 닦으면서까지
나는 거울을 보지 않아도
밀크가 내 눈 속에서 나를 내다보고 있다
는 것을 알 수 있다

밀크를 벌주려다
그만 밀크가 되고 말았다
땅속의 태양처럼
내가 돌아갈 고향이 여기 내 안에 있다

나는 이제 밀크라는 균의 보균자가 된 것일까

자신의 밀크가 된다는 건 어떻게 하는 걸까

밀크가 밀크의 장례 행렬을 따라갔다

나는 이제 벌을 줄 사람이 없어졌다

불면의 망원경

엄마는 이제 테두리가 없고
내 그리움도 테두리가 없다

자, 우리 테두리 없이 만나는 연습!

엄마의 눈빛이
내 왼 팔목에 머물자
내 왼 팔목에서
젖은 눈동자가 하나 돋아 나온다

그 눈동자가 깊은 호수보다 깊다

우리는 망원렌즈를 대고
마주 보는 것 같아

울지 마라
울면 땅으로 떨어진다

천 배 만 배 거인 여자가

호수에 입술 갖다 붙이고
물 먹는 소리

투명한 덩어리가
테두리 없는 목구멍 속을 꿀꺽꿀꺽
넘어간다

나는 왼 팔목에
호수가 박힌
새

내 왼손과 내 어깨 사이가 천리만리인 새

나는 몸이 떨리도록
시원한 음료를 평생토록 마시고 싶다

밤하늘 높이 뜬 새가
산맥 위에 올려진
지구에서 노선이 제일 긴 버스를 마주 보고 있다

나는 산맥처럼 펼쳐진 옷소매를

하염없이 잡아당긴다

나는 엄마의 개명 소식을 들었다

첫 따귀가 어렵지 그다음엔 뭐가 어렵겠는가. 호적부에 빨간 줄 칙 긋기도 첫 긋기가 어렵지 뭐가 어렵겠는가. 둘째 줄도, 셋째 줄도. 한 페이지 가득 칙 칙 긋기가 뭐가 어렵겠는가. 한 번 그을 때마다 이름이 떨어져 나간다 한들. 몸이 떨어져 나간다 한들, 뭐가 어렵겠는가. 이제 기한이 다 찼다고 우리 집을 찢는구나. 첫 찢기가 어렵지 뭐가 어렵겠는가? 발아래부터 무너지는구나. 지금은 가늘고 길게 커튼을 찢고 있구나. 렘수면의 커튼도 찢어지는구나. 우리 집은 책이 많아 수북하게 찢을 수 있구나. 증오도 없이, 신념도 없이 갈기갈기 찢는구나. 뭐가 어렵겠는가. 두려움도 없이, 슬픔도 없이 찢어버리면 그뿐. 내가 시간을 찢으며 앞으로 나아가는 줄 알았더니 시간이 나를 찢었구나. 미지근한 물속에서 280일 동안 울기만 했지만 나에게 손만 대봐라 비명을 지르겠다. 내 목소리를 아직 들은 바 없지만 소리를 크게 지르겠다. 검은 물결로 만든 커튼이 오르간처럼 울부짖는다. 엄마, 두고봐 엄마, 똑같이 해줄게. 더 심하게 해줄게. 첫 따귀가 어렵지 뭐가 어렵겠는가. 이마가 물 묻은 압류 딱지처럼 바닥에 달라붙어 떨어지질 않는구나. 질퍽질퍽 피가 새고,

불마저 꺼진 집에서 왜 안 나가 왜 안 나가 척척 맞으며, 머리가 집게에 끌려 나오며 의사 선생님, 간호사 선생님, 두고 봐, 똑같이 해줄게. 시계의 초침과 초침 사이를 비집고 알몸이 하나 끌려 나오자 시계가 닫히는구나. 금속으로 만든 펜촉이 필기체를 남기며 쓱쓱 나아가며 아기 이름은 아직 못 지었어요, 그럼 엄마의 이름이라도. 엄마의 이름이 종이에 닿는 소리, 형광등이 윙 하고 우는 소리, 수고했어요 하는 소리.

옷 없이도 추위를 이길 수 있는 곳, 엄마, 입 없이도 먹을 수 있는 곳, 엄마, 내가 그리로 보내줄게.

내가 태어날 때처럼 똑같이 해줄게.

2부
봉쇄

셧다운

세탁방 드럼세탁기 문이 일제히 열리고
백조들이 쏟아져 나온다
백조의 털을 흰 시트처럼 벗기면
그 속에 알몸의 얼굴이 있다

세탁방 드럼세탁기 문이 일제히 열리고
세탁된 물고기들이 쏟아져 나온다면 좋겠지만
드럼세탁기 화면 속에는 스물세 개의 얼굴이 있다
그들의 발은 보이지 않는다
세탁기 안에서 발에 붙은
물고기알들을 씻고 있는지도 모르겠다

외출을 할 땐 얼굴의 구멍을 다 막아라
새 칙령이 공표된 지 2년이 지났다
얼굴도 이제 벌거벗을 수 없다

통조림 안에 갇힌 것 같은 나날
세탁기 안에는 세탁되고 있는 눈알이 들어 있다
슬픈 영화의 가장 슬픈 장면에서

울고 있는 관객들을 촬영한 것 같은 스물세 개의 화면
나는 이 수업 화면이 코인 세탁방 같다

여자가 엄마에게 전해줄 세탁물 보따리를 들고
죽은 엄마를 싣고 가는 흰색 자동차를 따라서 뛴다
자동차가 멀어져도 엄마 빨래! 엄마 빨래! 부르며 뛴다

세탁방 드럼세탁기 문이 일제히 닫히기 전
죽은 새들이 뒤엉킨 채 마지막으로 쏟아진다
하수구로 핏물이 흘러들고 있다

나는 어깨에 내려앉은 네 작은 손바닥
그 날개들을 아직도 기억하는데
벌거벗은 내 알몸을 가릴 수 있는 건
겨우 너의 그것뿐이었는데
그것마저 뒤엉켜 쏟아진다

나는 수요일이면 스물세 개의 세탁방 모니터 앞에서
그 얼굴들이 다시 입장하길 기다린다

죽은 사람들이 제일 싫어하는 꽃

꽃을 들지 않으면 이 버스에 탈 수 없습니다
꽃을 들지 않으면 이 우주선에서 내릴 수 없습니다

꽃을 들지 않으면 이 길을 걸어갈 수 없습니다
꽃을 들지 않으면 길 아닌 길도 걸어갈 수 없습니다

꽃을 들지 않으면 대통령을 만날 수 없습니다.
꽃을 들지 않으면 당신은 나에게 보이지조차 않습니다

우리한테 무슨 일이 생겼나?
사람들이 우리를 멀리하는데
결국 우리가 지금 바다를 건너가는데
배는 가득 찼는데
풍랑은 거세어지는데
해안경비정은 쫓아오는데
며칠을 굶었는데
아기는 아픈데
우리가 누운 채 오줌을 싸는데
힘든 일이 생긴 게 분명한데

맞았거나 아니면 아픈 것인데

우리에게 무슨 일이 생겼다는 걸 알면서도

우리는 검은 어둠 속에서 찬 빗물을 마시고

모르는 남자의 손이 내 무릎 위를 더듬고

우리는 출렁거리는데 풍랑이 얼굴을 치는데

아기는 우는데

우리가 안쓰러워 나는 우리에게 편지라도 보내야 하

는데

위태로운 곳

경각인 곳

밤의 우체국처럼

깜깜무소식인 곳

꽃을 들지 않으면 우리를 만날 수 없습니다

흰 국화 한 송이를

erotic zerotic
— Bagan, Myanmar

너는 죽었는데
죽지를 않아

한 걸음에 하나씩 절을 짓고
절 하나에 누운 부처 앉은 부처 선 부처

내딛는 걸음마다 절이 수만 채
죽었는데 죽지를 않아 수백 년

나는 이 땡볕 같아
이빨 악물어 피 머금은 벽돌들 같아
절 마당마다 걸어놓은 종 머리 같아

사랑하는 아이야 이 묘혈에 누워요
내가 전신에 황금빛 칠해드릴게요

나는 말라비틀어진 걸레 같아
이제 나는 내가 처녀인지 사내인지 황금인지 똥인지

내가 어디 가는지 너는 내 몸 걷어차는 당나귀 뒤꿈치
인지
내가 돌고 돈 것이 내 배꼽을 돈 것인지

첫 절 허물어져
품에 안고
네 얼굴 떨어져
생전 처음 고개 들어 천지간 둘러보니
붉은 벌판에 무너진 절이 수만 채
네 머리통이 수만 개
수박 따러 온 붉은 맨발이 수만 개

배꼽 앞에 두 손을 모으고 조아려
도대체 나는 누구신지요?

고니

고향으로 돌아가는 대열에서 낙오한 흰 고니가
부산 야생동물 치료 센터에 왔다
얼굴에 흰 천을 씌우고
상한 날개를 잘라야 했다
날개를 자르자 흰 고니는 더 이상 먹지 않았다
하는 수 없이 눈을 가리고 주둥이를 묶고
그 사이로 미음을 집어넣었다

나는 새 속에 깃들어 살고 있었는데
깃털의 회랑을 지나
눈동자의 동굴 속으로 기차를 몰았었는데

여름에 깃털은 부채처럼 시원하고
겨울에 깃털은 구름처럼 포근하고

그런 일들이 있다
이제 다시는 걸을 수 없습니다
선고를 받은 엄마가 침대 위에 올려졌다
엄마는 그 침대를 벗어나 집으로 영영 돌아가지 못했다

어느 밤 엄마의 침대를 들추자
주둥이가 묶인 흰 고니가 누워 있었다
말도 못 하면서 눈길로 애원했다
집으로 데려다달라고

내가 엄마를 안아줄 때
마치 백 년 뒤에서 안는 느낌
날개를 자른 뭉툭한 곳이 내 늑골과 부딪혔다

내가 새의 깃털에서 멀리 쫓겨났다
기차가 애타게 부르며 눈동자의 동굴 속을 달렸다

더 이상 날 수 없습니다
더 이상 만날 수 없습니다
그런 말을 듣는 순간이 온다면
어떻게 해야 할 수도 없는 순간이 온다면

흰 고니는 4년 동안 병원에 있었다

그리고 지금은 저수지에 있다

깃털의 방에 깃든 나를 태우고 북극에서 남극으로
1만 미터 까만 상공을 하룻밤 만에 오가던
흰 고니가 저 물가에 있다

고니의 날개는 바람에 흩어지는
저 물결처럼 접을 수 없다

치료 센터의 CCTV 화면을 통해
우리는 하루 종일 마주 보는 것도 모른 채 마주 보았다

종鐘 속에서

잡히기 전에 이슬 맺힌 옷을 말려보겠다

잡히기 전에 에스컬레이터를 한정 없이 오르내리고
잡히기 전에 나는 바다 바라보기 전문가

내 파도를 소란스러운 팔처럼 뻗어보겠다

아는 사람을 미행해보고

(들키지 않을 거라고 생각했을까, 나는
머리도 한 올 없는데
나는 민머리, 무모증, 복어대가리, 학교종이 땡땡땡인데)

내 대가리는 뇌 속의 추적자인가
내 대가리는 철공소 시절의 이명인가

나는 이제 주름을 닫은 허파인가

종 속에서 울려 퍼지는

내가 나를 치는 소리

(그래, 가발이 휙 벗겨지고 두개골이 내던져진다
내 두개골이 최루탄을 피해 달아나는 신발들과 같이 흩
어진다)

잡히기 전에 흘러가다 돌부리를 잠시 붙잡아보는 강물

잡히기 전에 가구점의 침대에 눕고 싶어 머뭇거리는
발길

잡히기 전에 옥상에서 뛰어내리다 7층에 켜놓은 촛불
을 응시하는 눈동자

그래, 네가 종을 치기 전에

3부
달은 누굴 돌지?

 상담자 F가 모래상자를 가져온다. 일단 모래상자 위에 집을 한 채 놓아보라고 한다. 집은 진열장에 많다고 한다. 나는 모래 위에 지은 집은 금방 무너진다고 하면서, '에잇! 이런 거 하지 마!' 모래를 바닥에 쏟아버린다. 나는 '모래의 시간은 늘 이별이야'라고 말한다. 상담자 F는 '그렇지, 두꺼운 사전에서 나온 단어 하나가 백지 위에 올려지고 한 편의 시가 시작되는 것처럼 모래의 시간 위에 한 사물이 올려지고 이야기가 시작되는 거지'라고 대답한다. 나는 중력의 법칙에서 이탈하여 모래가 지구 밖으로 다 날아가버린 후의 사하라를 상상한다. 번쩍! 버섯구름 다음 껍질이 벗겨진 지구의 모습. 바위 사막 위에 달이 비친다. 모든 파라오의 무덤들이 한꺼번에 발굴되겠지. 모래 아래 숨었던 주검들이 달빛을 받는 모습. 사막이 걷히자 드러나는 달 하나만큼 거대한 돌덩어리 하나. 먼 옛날 지구에 떨어진 거대한 달이 쌍둥이 달을 마주 보는 모습. 달과 달 사이에서 들리는 엄청나게 큰 숨소리. 거기 내 주검도 올려놓으리. 상담자 F가 빗자루로 모래를 쓸어 상자에 다시 넣은 다음, '사하라의

모래를 다 없앨 수는 없어', 한다. 다시 나는 사하라만큼 큰 고막이 공중에 뜬 모습을 상상하다가 '이 진열장엔 왜 귀가 없냐'고 묻는다. 나는 사막에 떨어진 거대한 귀 아래 피로 젖는 붉은 모래를 상상한다. 나는 모래상자에 진열장의 가위를 꽂는다. 나는 '여자들은 늘 피를 흘리고, 사람들은 모래에 눕는 걸 좋아하지'라고 말한다. 상담자 F가 말한다. '이 모래상자는 비유와 상징이라고, 문학 선생이며 시인인 분이 그런 걸 모르다니 실망'이라고 한다. 자신이 어렸을 때 국어 작문 문제집을 가져와서 오지선다형 문제를 나에게 풀어달라고 했더니, 내가 1, 2, 3, 4, 5 모두 정답이라고 했다고 한다. 내가 답을 써준 주관식 답안지를 국어 시간에 제출하고는 빵점을 받았다고 한다. 도대체 '내담자 당신은 문학을 모른다'고 나에게 일갈한다. '빵점 빵점 빵점, 빗금이 새빨개. 빗금이 새빨개. 빗금이 새빨개', 그렇게 소리친다. 나는 '외할머니는 엄마를 망치고, 엄마는 딸을 망치고, 딸은 스스로를 망친다'고, '망치 가계, 망치 가계!'라고 소리친다. 내가 다시 '니가 정신과 의사야?' 하고 주먹을 쳐들고 묻자, 상담자 F는 '정신과 의사는 아니지만 당신 편'이라고 한다. 더구나 '이 모래상자는 인형의 세계이므로 몸을 사용하는 건 반칙'이라고 한다. '인형이나 모형 같은 것을 통해서 보이지 않는 것을 보는 것'이라고 한다. '기억과 상상을 물질화시켜보는 것'이라고 한다. '당신이 도대체 정신과 의사들을 우습게 알고, 상담하는 의사를 깔보길 좋아하는 것은 익히 알고 있다'면서 이번만큼은 자신의 사막놀이에 진지하게 참여하라고 한다. 그래서 내가 '모래는 호수를 말리고, 낙타마저 죽이지, 몸은 결국 모래야. 지구 최후의 모습은 사막일 거야'라고 했더니, '모래만 보면 타클라마칸

사막에 가서 감기 걸려 고생하던 일이 생각나는 거냐'고 되묻는다.
내가 우선 '다꼬녀와 쩍벌남을 올리고 아싸라비아 콜롬비아 닭다
리 잡고 삐약삐약' 하고 싶은데, '여긴 그런 인형이 없다'고 하자,
'진열장의 여자와 진열장의 남자를 올리고 그다음 그렇게 이름을
붙이면 된다'고 한다. '시를 쓸 때도 그렇게 기억의 진열장에서 먼
저 이미지를 불러오지 않느냐'고 한다. 그러면서 '그런 슬랭을 어
디서 배웠느냐'고 묻는다. 나는 '창백한 형광등 아래, 망자처럼 누
워 있던 엄마가 한 말'이었다고 대답한다.

　　슬픈 사람은 썩고
　　아픈 사람은 모래

　　운다.
　　운다.
　　운다.

형용사의 영지

작고 하얀 수족관에 담긴 엄마가
가쁜 숨으로 안타까를 움켜잡고
안타까를 갈기갈기 찢으며
안타까 안타까

내가 수족관 속으로 몸을 던지며 내 안타까를 움켜잡고
내 모든 감각이 안타까에 휘감겨
안타까에 마비되고 질식할 듯
안타까에 속수무책이 되어

나는 안타까 나는 안타까
어떡해 나는 안타까

물속에서는 눈물샘이 몸속으로 터져
피부와 내장들이 서로 헤어지는 듯 숨이 막혀
안타까에 질려서 졸려서 깔려서
발밑에선 안타까가 휘날리는 구름처럼
문밖에선 아우성치는 수증기들이 사냥개에 쫓기는 양
떼들처럼

안타까가 안타까워

마지막 들숨의 안타까가 시시각각
엄마를 자석처럼 끌어당기고
안 돼 안 돼 지금은 안 돼
하얀 천으로 서로 얼굴을 덮고
모래 속에서 피는 두 송이 흰 꽃을 저속으로 촬영한
필름 속에 있는 듯
모래시계 속에서 서로 더듬으며
그러나 시계도 없고 흰 꽃도 없고

안타까로 서로 얼굴을 감싸안으며 안타까 안타까

나는 이 안타까를 물리치고 싶은가 아니면 이것만이
라도 품고 싶은가
이제 두 사람은 이 안타까에서만 만날 수 있는가?
나는 나보다 더 안타까운 안타까에 잠긴 채 소리소리
지르며
안 돼 안 돼 지금은 안 돼

왜 말이 없어? 왜 말이 없어?
이 안타까를 물리칠 단 하나의 단어가 왜 없어?

그러다가 공중에서 수족관이 열리고
안타까가 나를 수족관 밖으로
안타까의 불규칙하고 투명한 폭주
구름이 내 안팎에서 목 놓아 울고
공중에서 목이 쉰 내가 탄산수처럼 쏟아지며
인간이 아닌 목소리로
애처롭고 음울하고 멍청하게 뻐끔거리는
물고기의 숨찬 목소리로

안타까 안타까

하늘에서 빗줄기를 타고 물고기들이 쏟아지는 밤

시인의 장소

떠날 수가 없어, 여기를. 네가 왔다가 그냥 갈까 봐. 내 기다림 위에다가는 글씨를 쓸 수 있어. 한국어 기다림은 하얀 기린 같아. 하지만 영어 기다림도, 중국어 기다림도, 일본어 기다림도 기린 같지는 않아. 흰색은 태어나게 하시고, 품 안으로 데리고 가셨다는 신의 거짓말을 가려주는 색. 시인은 그 거짓말 위에 쓴다. 흰 기린을 꿈에 보았다.

전깃불을 끄면 공기도 끊긴다. 깜깜해서 숨이 막힌다. 잠자리에서 눈을 뜨면 앞이 보이지 않아. 한국제지 제작 A4 묶음을 뜯으면 하얀 이들이 한 사람, 한 사람 걸어 나온다. 어둠의 문을 밀며, 몰려나오는 흐린 실루엣. 무슨 말을 몸에 적어달라는 것인가. 독재의 검열관들은 내 약혼자의 연극 대본에서 글자들을 앗아갔다. 하는 수 없이 배우들은 판토마임으로 공연을 채웠다. 나는 공연 내내 오열했다. 흑. 흑. 흑흑. 나만 아는 대사를 그 몸짓에 올리면서. 배우들의 손짓이 말해달라고, 말해달라고 나에게 소리치는 것 같았다. 흰 종이 위의 글자들이 풀려 가느다란 줄이 되더니 내 몸을 칭칭 감았다.

이제는 오열이란 게 안 나온다. 내 안이 달라져서 그럴까. 내 생고기가 달라져서 그럴까. 시력이 좋아지는 꿈을 꿨다. 붕대를 풀고 해일처럼 밀어닥치는 세상의 색깔들을 마주하는, 시력을 회복한 이의 심정에 대해 생각했다. 나는 꿈에서만 환하게 본다. 나는 잠들었지만 나의 뇌가 보기를 원하기 때문일까? 안녕, 바다야. 산아. 하늘아. 하지만 지금은 흰색 정면. 흰색 어둠. 흰 원반이 눈앞에서 돌아간다. 까마귀 깃털이 모두 하얘졌다. 잡초들이 하얀 줄기를 흔들었다. 하얀 풀밭에서 하얀 사람이 일어섰다. 눈앞에서 돌아가는 흰 프로펠러를 치울 수만 있다면. 종이를 넘기다 손을 벤다. 페이지와 페이지 사이에 네가 있다. 사라짐과 사라지지 않음 사이. 의식과 일상 사이. 페이지를 보지 않고 페이지의 날을 본다. 내 손가락에 피를 낸 칼을 쓸어본다. 144개의 칼. 이름도 없는 칼. 호리지차 毫釐之差. 털끝 같은 영혼의 무게를 달아볼 수 있는 저울이 있겠지. 너와 나의 운명이 앞뒤 페이지로 갈라지는 이 작은 벼랑.

꿈의 안쪽으로 눈물이 떨어진다. 불꽃처럼 뜨거워 연기가 나는 눈물이다. 바리공주가 망자를 서천으로 인도할 때, 머리에 꽂는 꽃은 자신의 키보다 높다. 무릇 공주라 함은 키보다 높은 꽃을 머리에 꽂아야 한다. 바리공주는 만신의 꿈이다. 떠나고 다시 떠나는, 정처 없는 나라. 그 나라 공주의 뒤를 따라 머리에 배부른 꽃을 꽂은 여자들이 행진한다. 현란한 암탉들처럼 몰려간다.

공주와 눈 맞추면 다시는 세상을 못 봐. 죽은 것만 봐. 삶으로 돌아가는 입구를 못 찾아. 침묵으로 살아. 이 침묵은 죽음에서 온 것. 두 개의 세상 사이에 있는 것. 그곳은 흰 상복을 입은 기린의 서식지. 네가 살아 있던 순간과 네가 살아 있지 않은 순간, 그사이. 호리지차. 페이지의 낭떠러지. 날 선 흰 침묵. 이름조차 없는 그사이. 그 사이를 운항하는 제 키보다 높은 꽃을 머리에 올린 여자의 배 한 척. 흰 장갑을 끼고 너와 나, 열 손가락으로 깍지 끼면, 그 사이를 비집고 운행하는 장의차를 실은 배.

배 한 척이 하얀 연꽃 호수 속으로 깊이 더 깊이 들어

온다. 나여! 이 나는 나를 배에 태우기를 원하는가, 나여! 이 나는 희게 눈먼 채 너를 만나려고 이리 기다리는가. 내 생고기에 꽂힌 펜이 녹슨다. 나는 눈멀어도 싸다. 견디다 못해 열꽃이 살에 박힌 모래처럼 핀다. 도래할 꽃과 이미 도래한 꽃. 열꽃의 꽃말은 뭘까. 열꽃이 내 키보다 높다. 나는 저기서는 이름이 있는데, 여기서는 이름이 없는 사람. 한국어밖에 할 줄 모르는 흰 기린이 앞장과 뒷장 사이에서 운다.

내세의 마이크

　돌아가신 엄마가 내 혀 위에서 루블랑 루블랑 이상한
소리를 냈다
　내 몸에서 엄마의 플러그를 빼고 누워도 내 혀가 제멋
대로 움직였다
　모래 깊이 혀를 파묻어도 루블랑 루블랑
　엄마가 내 혀 위에서 내려가지 않았다

　공룡의 시대에 있게 될 것이다
　잠이 들려고 하면 꾸불텅꾸불텅 공룡의 긴 혀가 몸에
닿는 게 느껴졌다
　큰 똥들이 산처럼 쌓여 있고
　오줌이 강물처럼 흐르는
　공룡의 시대는 숨 막히는 악취의 시대였다

　ㅎ이 붙은 단어들은 다 이마에 귀 달린 생쥐의 얼굴처
럼 보였다
　해변 희망 희미 회전목마 한 번 흥분 환각 한국 혜순 혀
　나는 ㅎ 자 때문에 미칠 지경이 되었다
　모든 문장에서 ㅎ 자를 일단 먼저 까맣게 칠하고 책을

읽었다

　　지우면서 자연히 이빨을 갈았다

　　쥐가 갉아 먹은 창백한 페이지들

　　생쥐들과 눈이 마주칠까 봐 눈을 뜰 수 없게 되었다

　　혀가 짧은 생쥐

　　고개를 덜컥덜컥 돌리다가

　　속으로 흐 흐 흐 하는 생쥐

　　ㅎ을 피하자 알파벳이 가득한 대륙에 도착했다

　　처음엔 차라리 한글을 피해 와서 잘되었다고 생각했다

　　하지만 a는 임신한 여자가 바닥에 앉아 있는 것처럼
보였고

　　b는 임신한 여자가 산달이 가까워 몸이 무거운 것처럼
보였고

　　c는 임신한 여자가 우는 것처럼 보였다.

　　d는 임신한 여자가 차마 거울 앞에 서서 자신을 바라
보지 못하는 것처럼 보였고

　　e는 임신한 여자가 고개를 숙이고 흐느끼는 것처럼 보
였다

나는 원치 않는 아기를 임신한 여자처럼 모래베개에
모래머리를 올렸다
　하지만 나는 밤새 모래를 임신한 p가 되었다가 모래를
임신한 q가 되었다가 하면서
　알파벳을 브리태니커 사전처럼 무한수열 오가다가

　'엄마, 잉크도 종이도 주소도 없는 곳에서
　바람으로 날씨로 새소리로 편지 쓰느라 얼마나 고생
이야
　a는 한 번 두드리고
　z는 스물여섯 번 두드려'
　나는 엄마에게 대화를 신청했다

　그다음 모음들만 가지고 말을 하는 사막에 도착했다
　과거도 아니고 현재도 아닌 그 둘 사이에 그 사막이 있
어서
　엄마, 엄마 소리쳤지만
　제멋대로 구불텅거리는 혀 때문에
　루블랑 루블랑 계속 사막의 흰 늑대를 부를 수밖에 없

었다
　　말을 한다는 건 몸에서 바람을 끌어 올려
　　그 바람을 다시 내보내는 것일까

　　한국어 모음들 앞에 붙는 초성 ㅇ은 무엇일까
　　모음들은 이미 내세의 마이크를 장착한 것일까

　　나는 몸에서 바람을 내보내려고 해보았지만
　　모래로 일어선 내 몸은 점들로 그려진 몸처럼
　　어느 것이 엄마 몸인지 어느 것이 내 몸인지
　　누가 누구를 임신한 것인지 가를 수 없었다

　　다음에는 책의 페이지마다 빼곡한 ㅇ의 개수를 빠짐
없이 헤아렸다
　　페이지들은 다 유리 어항 같았다
　　그 안에서 투명한 알들이 디룩거리며
　　몸부림치는 내 혀를 보고 있는 것 같았다

　　유리구슬을 통해 내 영혼을 보는 것

글자마다 눈을 뜨고 쳐다보는 ㅇ
나는 페이지에서 ㅇ을 모두 까맣게 지우고 책을 읽었다

젖은 모래가 진주가 되는 소리가 이럴까
땅바닥에 패대기쳐진 물고기의 비명이 이럴까

혀 밑에 모래가 너무 많아 이럴까
저 혼자 놀아나는 혀에 붕대를 감고 손으로 잡고 있었다
공룡의 혀가 내 몸을 핥는 것 같은 기분이 들었다

'엄마 대답해!
엄마 여기 왔어?
Yes는 한 번, No는 두 번 두드려'
나는 다시 대화를 신청했다

나는 목구멍에 손가락을 깊숙이 넣고 엄마를 토하고
싶었다

결코후회하지않고사과하지않는육체를가
진여자와 너무조용해서위로조차할수없는
육체를가진여자와 주피수가다른곳으로떠
난여자의 기원막대나선공명
──사막상담실

결코후회하지않고사과하지않는육체를가진여자는 울
고 싶은데 울어지지 않아서 화가 나.

화 다음 수가 나.

수 다음 목이 나.

목 다음 금이 나.

금 다음 토가 나.

나는 화수목금토 육체에재갈물린여자야, 그런다.

결코후회하지않고사과하지않는육체를가진여자는 상
담실에 오자마자 모래상자 중앙에 모래언덕을 만들고 뱀
세 마리를 상자에 넣고

죽어라 죽어라 죽어라, 소리친다.

아빠가 뜨거운 물속에 나를 넣는 꿈을 꾸었어,

뜨거운 물속에서 새빨간 너를 낳아야 했어,

나는 융 학파들의 분석을 싫어해,

내 기억은 내가 모르는 짐승이 되어버렸어, 그런다.

내가 모래상자에 두꺼비를 놓으면 너는 이렇게 생각

하지?

이다음엔 물을 놓겠지!

아즈텍에선 두꺼비가 자궁 상징이야, 그런다.

내가 뱀을 놓았으니 벌써 분석을 끝냈겠지?

우로보로스, 설마 생각하는 거야?

나는 뱀이야, 양말 속에 눈알이 달렸어 하하, 그런다.

개구리 입에 뱀을 밀어 넣으려 하다 말고

관람 불가, 관람 불가

쩍벌남과 다꼬녀, 그런다.

너무조용해서위로조차할수없는육체를가진여자가 결

코후회하지않고사과하지않는육체를가진여자에게 당신

은 지금 욕설이 하고 싶은가? 왜 그렇게 위악적인가? 하
고 묻자

　　잠시 후 애네들도 그림자가 있네
　　죽은 부모의 사진 같은 내 그림자, 그런다.

　　너무조용해서위로조차할수없는육체를가진여자가 심
리 테스트를 제안한다,

　　　　이 세상에서 가장 정의로운 것, **죽음**, 네와 아니오
　　　　이 세상에서 가장 불의한 것, **죽음**, 네와 아니오

　　결코후회하지않고사과하지않는육체를가진여자는 대
답도 하지 않고, 사람을 땅에 묻고 이렇게 우리가 앉아
있는 것, 공의인가, 그런다.
　　나는 결국 죽음을 순산할까, 난산할까, 제왕절개할까,
그런다.

　　이 세상에 제일 냄새가 나는 색이 뭔지 알아?
　　흰색, 흰 새의 겨드랑이 냄새, 기저귀 냄새. 우주 냄새.

나는 옐로에메랄드블루브라운그레이그린색이 좋아.

울려고 하면 뇌압이 상승하고, 정전. 그다음 응급실.
흰색 정면. 반복. 반복. 반복.

죽은 사람은 왜 죽어 있는 것을 멈추지 않지?

죽음이라는 부모님의 딸로 살아갈 수는 없어,

오늘은 수의 날.

눈물의 날이야.

오늘 내 밑바닥을 흐르는 지하의 강이 오도 가도 못 하네.

호스피스에서 엄마가 자다가 눈을 뜨고 나한테 그러
더라

이것아, 왜 그렇게 다리를 꼬고 밤새도록 앉아 있니?

그러다가 네가 내 주민등록번호를 외우고 있으니

언제든지 날 찾으러 올 수 있겠지? 하더라.

그날은 금의 날. 마음이 철창살이었어.

주파수가 다른 곳으로 떠난 엄마가 외치고 있어.

뻔히 보이는데 죽은 자가 되어 계속 딸의 이름을 부르는 그 심정, 우린 모를 거야, 그 한을, 그런다.

결코후회하지않고사과하지않는육체를가진여자는 모래 위에 뱀 세 마리를
세 사람의 손목처럼 꼬아놓는다.
왜 우리 셋이 껴안았는데 느낌이 안 나! 그런다.
내 맘이 사막이라서 그런가? 적막의 막막한 사막.
사막은 후회하지도 사과하지도 않아, 그런다.
토성의 고리처럼 모래로 꼰 훌라후프가 아무것도 없는 구멍을 맴돈다.

너무조용해서위로조차할수없는육체를가진여자와 결코후회하지않고사과하지않는육체를가진여자가 서로 다른 이름으로 주파수가다른곳으로떠난여자를 부른다.
엉 엉

포츠다머 플라츠

태양이 아시아와 유럽 두 개로 하늘을 쪼개더니
비 온다

두 팔로 얼굴을 가리고
젖은 모래처럼 걷는다

젖은 모래 한 자루는 걷습니다 젖은 모래 한 자루는 물
이 줄줄 샙니다 젖은 모래 한 자루를 보신 분은 신고 바
랍니다 안절부절 거동 수상자를 신고하십시오

걷지 못하도록 바닥에 꿰매진 발바닥
입지 못하도록 적셔진 치마
닦지 못하도록 바늘쌈 손수건

타지 못하도록 문 없는 전동차가 도착합니다
나는 젖은 치마를 입고 있습니다
어떤 놈이 다가와 도와줄까? 하고 속삭이더니
지갑을 채갑니다
고개 돌려보면, 내리치는 주먹

비바람 천둥 번개

내 머리 위에 강이 떠 있는 듯

내가 입을 벌려 외국어를 하려 할 때마다 울컥울컥 강
이 쏟아지는 듯

젖은 모래 한 자루가 걷습니다 젖은 모래 한 자루는
5년 이하의 징역, 1만 유로 이하의 벌금에 처해지는 범죄
행위이니, 신고 바랍니다

치마가 무거워

이 바보 천치 같은 치마야

치마가 젖은 산이 된 것 같아

젖은 산을 입은 여자를 보신 분은

포상금 1만 유로, 신고하세요

하든지 말든지 맘대로 하세요

어떤 놈이 다가와 가슴팍을 꼬집고 가네요

네 나라로 돌아가 이 바이러스야

앞니가 벌어진 치아
외래종 식용 개구리같이 웅크린 손
제발 그 입 좀 다물어요

날지 못하도록 양쪽이 막혀버린 옷소매
숨 쉬지 못하도록 양쪽에서 퍼붓는 비

먼 곳의 조국이 먹구름 속에서 119 119사이렌을 흔들고
심장박동기를 착장한 것처럼 이 모래주머니가 쿵 쿵 쿵

내 얼굴은 모래가 가득 들어찬 토마토처럼
이를 갈며 기침과 울음을 참고 있다

머리에서 발끝까지 참지 않으면
이 모래자루는 터지고 말 겁니다

외국어를 듣지 않으려고 귀에 장착한
사운드트랙을 따라 도는 노래 뭉텅이

내 울고 있는 무릎을
구름 속에 숨은
거친 달 표면에 비비며

한국어 모래의 어원은 물애
물을 거절하다는 의미

모래는 평생 몸을 비비지만 한 덩어리가 되지는 못합
니다

젖은 모래 한 자루는 걷습니다.
포츠다머 플라츠에서 두들겨 맞고
모래를 비비며 걷습니다
물을 거절합니다만
물에 빠진 사람처럼

자루 속에서 모래 한 알, 한 알이
사이렌을 울리며 달려가는 자동차 떼같이 시끄러워요

서울식 우주

날마다 태양은 몇 사람을 삼키고 서쪽으로 돌아가나?

태양마저 입속의 혀처럼 삼켜지면
엄마의 그림자만 한없이 부려진다

따끔따끔 검은 눈물 억만 개
그 아래 나무들이 가던 길 잃고 서 있다

엄마와 너, 그 사이 매질*의 매질**이 없어
이제 못 만나게 되는가

오늘 밤 서울은 고독한 항구의 선창처럼
공중에 떠 있고

이 귀읂이는 비행기 귀읂이가 아니고
이 귀읂이는 잠수함 귀읂이잖아

운하로 들어가려고 먼바다에서 돌아와 비바람 속에
기다리는 선박들처럼

모래비를 묵묵히 맞고 있는 수성 금성 화성 지구 내 형
제자매들

아직 말을 배우기 전으로 돌아간 듯
혀를 삼킨 채 흐느끼고

자기 자신의 밤을 두 팔로 꽉 끌어안은 행성들

발아래가 무너져
공중에 떠 있는 검은 발자국들

달은 각자의 자동차 속에 잠들어 있고
표정이 깨끗이 사라진
저 머리통들의 주술을 풀어라!

너는 왜 애도의 비유로 행성을 골랐니, 이 망할 년아

사실 이 행성들은
엄마가 나열해놓은 모듈이야

배 속 깊은 곳을 뒤집어
꺼낸 주머니들이야

주머니 속에서
한 줄기 두 줄기
내일 내릴 빗줄기가 운다

서울의 집들은 지붕마다 거대한 눈물 탱크를 올려놓
고 공중에 떠 있고

나는 내 속에 있는 이 행성을 꺼내고 싶다

나 태어나기 전에 살던 곳

* medium.
** whipping.

다쉬테* 도서관

책날개 양쪽으로 펼쳐진 사막

이 사막을 걷다 보면
나는 마치 야심만만한 소설책을 타고 가는 듯
그러다 내 몸이 걷는다는 걸 잊는다

힘 없는 내가 닫을 수 없는 소설

목숨을 잃은 이에게서 또 한 번 목숨을 빼앗는구나

지옥의 지붕들처럼 계속 이 소설이 펼쳐진다

지옥이란 나를 실종시킬 수 없는 곳

읽어라
읽어라
읽어라

모래산처럼 부풀어 올라 활자마다 떠드는 소설

뜨거운 입김이 넘겨주는 소설
핏물에 절인 머플러를 감추고
너를 만진 다음 냄새를 맡던 네 손가락 냄새
손톱 까만 남자들이 엎드려 칭송하는 소설
다 외웠는데 또 읽으라 하는구나

이 소설의 목소리는

흩
흩
흩

종아리가 푹푹 빠지는 소설
목구멍이 따가운 소설
나는 정말 이 소설과 키스하기 싫은데
남자들의 혀 맛 나는 소설

네 알리바이로 가득한 네 프로젝트 소설

네가 읽으면 네 침냄새 가득 번지는 소설

지옥이란 돌이킬 수 없는 곳

모래는 모래의 방식으로 싹을 틔우고

나는 이 소설의
모래 한 알마다 그러나
모래 한 알마다 그러나
모래 한 알마다 그러나
모두 다 덧붙여놓아야 하는데

도서관에서 책 읽는 나를 총구멍이 빤히 내려다본다

내 안경알이 희번득 날아간다
내 셔츠의 단추들이 몽땅 떨어진다

더러운 소설은 너무 더워
나는 알몸에 모래폭풍을 맞는 기분

날개 아래 우두둑우두둑 뼈가 부러지는 모래의 소설

내가 뼈만 남는 소설

하늘을 마주 보고 펼쳐진 가랑이같이 적나라한 소설

눈감고도 읽지 마

이 더러운 소설

* 아프가니스탄의 사막, Dasht-e Margo. 죽음의 사막이란 뜻.

지구가 죽으면 달은 누굴 돌지?
— 사막상담실

달에 이주한 우리에게는
출산이 금지된다. 양육도 물론.
모두가 마지막 種種인 생물들이 사는 달에
초인종이 울린다.
지구인의 비보가 계속 전해진다.

몸에 비해 불쌍하게도 너무 작은 발바닥을 가진 네발
달린 짐승이 지구를 향해 울부짖는다.
　저 짐승의 이름은 에베레스트의 달빛 아래 제비꽃
　하지만 달에서는 누구도 이름을 부르지 않는다.

　달에서는 누구나 죽은 인형을 갖고 노는 것을 좋아한다.
　나는 죽은 인형들의 몸을 구부려 전부 기어가는 자세
로 만든다.
　죽은 인형들의 몸을 차곡차곡 제단처럼 쌓는다.
　여자를 낳고, 여자를 낳던, 여자들의 족보다.
　그 위에 우리 엄마 인형을 올려 오줌 똥 싸게 한다.
　죽은 이들이 이륙을 준비하는 우주선들처럼 운다.

끌어안아주던 사람 사라짐,

돌아갈 곳 없음,

후회와 죄의식(무한 추락).

유령처럼 모두 신발을 벗었음.

매일 매 순간 위장이 아픈 사람처럼 엎드려 있음.

토성처럼 바이러스를 허리에 두른 지구

지구의 저 여자는 혀가 돌이다.

새처럼 위장은 모래다.

모래 위에 작은 집도 한 채 갖다 놓자.

집이 인형들보다 작다.

이 집에서는 차가운 그늘 속에서 영상이 돌아간다.

엄마 나 왔어, 어서 와, 우리 밥 먹자로 시작하는 영상.

조그만 집을 모래 속에 파묻는다.

지구여, 인류의 멸종을 가동한 상영관이여!

살다 간 이들의 원한으로 가득한 행성이여!

사막에 엎어진 그 집엔 영원히 따뜻한 음식을 차려놓
은 엄마의 영상이 켜져 있구나.

달 사막 모래들이 노래한다.

모-래-할-머-니-보-다-면-저-태-어-난-모-래-
엄-마
모-래-엄-마-보-다-면-저-태-어-난-모-래-딸
우-리-는-당-신-들-이-다-죽-어-서-이-렇-게-
죽-는-다

달 사막의 폭풍우는 유리병에 든 유리구슬이 쏟아지
는 것처럼 내려온다.
달 사막에 오목렌즈들이 휘날린다.
렌즈들은 지구의 마지막 인간이 점점 작아져서 털썩
몸 없이 내려앉는 모습을 비춘다.

달에서는 누구나 지구와의 추억에 잠기는 법.

바람이 휘몰아치는 모래사장에선 누구도 발자국을 남
기지 못하는 법.

모래사장은 영사막처럼 쉽게 아문다.
너무 밝은 곳에선 아무도 그림자를 남길 수 없듯이.

달에서도 보이는 오징어잡이 배의 밝은 빛을 바라보며
지구가 죽으면 달은 누구를 돌지? 상담자 F와 내담자
H가 전율을 참고 있다.

오징어는 공포에 가득 차서 먹물을 내뿜고
나는 내가 내뿜은 먹물로 나를 그리는 사람, 상담자 F
가 운다.

눈물은 전염성이 강해서 달 사막의 오목렌즈들 아래
저마다 하나씩 조그만 호수가 나타난다.

여전히 우주 미아 둘이 조그만 얼음덩이 같은 집을 가
슴에 품고

모래 위에 엎드린

지구의 마지막 여자에게서 시선을 떼지 않고
이 생의 깊은 곳에서 쳐다보고 있다.

계세요?
계세요?
문상하러 왔어요.
연속해서 울리는 초인종 소리에도 우리는 문을 열지
않고 있다.
죽은 이들과 소꿉놀이에 빠져서.

(나는 갑자기 내 딸에게 딸처럼 굴고 싶은 걸 참고 있다.)

우주엄마와 우리엄마

우주는 무한하나 그 속엔 낙이 없구나(누군가의 명언)

이 알 속에는 나만 있구나(어느 달걀노른자의 명언)

엄마는 물 마시고 싶고

우주엄마는 물 만져보고 싶고

엄마는 창밖의 푸른 하늘로 다이빙하고 싶고

우주엄마는 검은 채널 돌려 우리엄마 시청하고 싶고

엄마는 마지막 예금으로 아프리카에 우물을 파고 싶고

우주엄마는 검은 우물 속에서 벗어나고 싶고

엄마는 병원에서 집에 가는 게 소원

우주엄마는 엄마를 우주로 데려가는 게 소원

엄마는 아무것도 없는 허공을 향해 손을 허우적거리고

우주엄마는 점점 다가오고

우주엄마가 다가올수록 우리엄마는 아프고

엄마는 이제 그만 아프지 않은 곳으로 가고 싶고

머나먼 우주, 바다의 모래처럼 많은 별 중에 어디서
내가 너를 다시 만날 수 있을까

엄마는 나한테 그런 소리나 하고
우주엄마는 우리엄마의 몸을 깨뜨려 별들이 무한하게

　엄마의 알을 깨고 거기 우리엄마 대신 노른자처럼 눕
고 싶은
　머나먼 우주의 검은 엄마는 딸아 딸아 내 이쁜 딸아 나
를 부르고

Yellowsand
Blackletter
Whitebooks

모래인

상담자 F: 모래인은 너와 나의 구분이 없다

너는 내 모든 구멍으로 들어와서 내가 된다
나는 네 모든 구멍으로 들어가서 네가 된다

내담자 H: 모래인은 엄마아빠와 자식의 구분이 없다

상담자 F: 모래인은 미래와 과거가 섞인 채 탄생한다
모래인은 탄생하고 거듭 탄생한다

내담자 H: 모래인은 엄마를 부르며 자기 몸을 끌어안
는다

상담자 F: 모래인에겐 먼 나와 가까운 내가 있다
모래인을 불러보라 사방에서 동시에 응 응

응 응 응 무한히 대답한다

내담자 H: 모래인은 한 알로서도 한 사람이고 억만 알
로서도 한 사람이다
엄마 하고 부르자 병실의 모든 모래인 여섯
이 응 합창한다

상담자 F: 모래인은 크기로 그 사람을 가늠하지 않는다
모래인은 색깔로 그 사람을 가늠하지 않는다

내담자 H: 아빠가 죽으면 아빠가 오고, 영원히 아빠가
오고
엄마가 죽으면 엄마가 오고, 영원히 엄마가
온다

* 최승호, "모래가 된 인간은 많지만 모래로 된 인간은 없다", 「모래인
간」, 『모래인간』, 세계사, 2000.

*시작

모래부족의 시작은 지구의 탄생과 함께한다지만

모래인의 국가
모래인의 가정

모래밥상 위의 모래그릇들
우우우 일어섰다 내려앉고

모래밥상이 모래 위를 날아가는 장면

나는 날아가는 침대 위에서 탄생했다

(우리 아빠도 어리고
우리 엄마도 어린 그 시절
나는 가정의 집기들
특히 그중에 매[鞭]와 칼
다 모래였으면 했는데)

엄마가 팔을 벌리고 나를 안았던 것
내가 달려가 엄마를 안아주었던 것
그러나 서로 결국 통과했던 것

(서로 손대면 안 돼요
우린 이미 모래유령이에요)

잠자기 전 찬찬히 머리를 빗으면 얼굴이 흩어져 내린다

한 바구니 식구들의 얼굴이 저 멀리 흩어져간다

*국가

평평한 모래달력은 넘길 수 없다
모래인의 집엔 벽이 없으니까

모래인의 사랑은 부풀어 오르다 떨고, 다만 흐느끼고

하지만 모래를 날리며 달려오는 지프
모래 앞에 도열한 모래들의 거수경례
내 부모를 신고 가는 자욱한 모래

그러나 지금은
우리 집 터가 어디인지*
우리 엄마아빠 어디 갔는지

우리엄마 손은 운동장만 하고
우리아빠 발은 콧구멍만 하고

ARS는 돌아간다

엄지발가락을 찾고 싶다면 1번
나는 1번을 누른다
1번이 나에게 말한다
첫번째 손가락으로 누르세요

손가락이 없어서 못 눌러요
발가락이 없어서 못 눌러요
입술이 없어서 못 말해요
이 개새끼들아

계속해서 ARS는 말한다

너를 위해 파묻어줄게
저 하늘의 오로라
너를 위해 파묻어줄게
저 산 위의 포탈라

평평한 모래달력은 넘길 수 없다
모래인의 화요일과 수요일 사이엔 벽이 없으니까

* 「큰터왓Keunteowat 展」, 문화공간 양Culture Space Yang, 제주시 거로남6길 13, 2020. 1. 16.~3. 15.

"제주 4·3으로 마을 전체가 불타버린 추운 겨울의 그날, 벌겋게 변해버린 하늘의 풍경과 함께 모든 것이 사라졌다. 검은 재만 남아 있는 그곳에서 자신의 집터가 어디인지 찾지 못한 사람들의 말할 수 없는 슬픔이 여전히 그들의 눈가에 맺혀 있다. 지금은 편의점이 된 옛 공회당 터에서 길쭉한 대나무를 깎아 만든 창으로 사람들을 때릴 때 무서워 차마 눈뜨지 못하고 들었던 매서운 소리가 지금도 그들의 귓가에 생생하게 남아 있다. 현재 주차장으로 사용되는 옛 늙은이터에서 같은 동네 사람이 죽는 장면을 두 눈 뜨고 보지 않으면 자신이 빨갱이로 몰려 죽임을 당하기에 그들은 차마 눈을 감지 못했다. 마을의 한 어르신은 "그때 일이 잊히지 않는다. 몸으로 겪었기 때문이다"라고 말한다"(김범진, 도록 「기록 너머의 기억」에서).

*피플

목이 없는 모래기린이 문 앞에 와서 하는 말

선생님 선생님 그동안 안녕하셨어요?
엄마! 왜 나를 선생님이라 불러?

엄마가 아닌 거야?
나 지금 수탉이야

잡종의 잡종의 잡종의 생물들이
몸을 섞고 몸을 섞고
와르르
와르르

수탉이 왼발 다음에 왼발
달아날 때

5층 창문이 열리고 탐스러운 유방이

모래를 분출할 때

피플은 영원히 서로 알아보지 맙시다

*무한한 포옹

결국 회오리처럼 엄마가
나를 통과했을 때

기침

기침은 모래처럼
뭉쳐지지 않는다

기침은 떠나면서
존재하는 것

지금 나의 기침은 유한한 것의 무한한 분열

결핵 환자의 뺨처럼 새하얀 모래밭

당신을 내 혀 위에 눕히고 싶어요

이 사막이 전 세계로 죽음을 공급해드립니다

*언어

모래인의 영혼은
어느 우주의 돌팔매에서 왔다는 소문이 있지만
사랑하는 이의 재로 만들어진 성좌에서 왔다는 소문
이 있지만

모래인의 명사는 오직 하나, 모래

형용사 부사 동사 접속사는 차고 넘치지만

이미 우는 것은 새가 아니고
아직 노래하는 것은 목구멍이 아니고
영원히 사라지는 것은 영혼이 아니고

오직 모래

그러므로 모래인은 눈을 뜨고 미래를 볼 수 없지만

오직 원점에서

아직 그 누구도 아직 말을 시작하지 않은

수억 조 경
그 원점에서

아니 왜 이렇게 원점이 무수히 많아?

*눈동자

모래태아의 눈길
모래망자의 눈길

그러므로 조현병 직전의 사막의 눈길

태어나서부터 평생을 전쟁의 파도에 휩쓸린 국민의
눈길
땡볕 아래 감옥에서 눈을 감아보지 못한 포로들의 눈길

허공에 액자가 걸리고 거기서
피난민들의 시선이 빗줄기 대신 쏟아진다

아직 이 지구에는 눈동자 뒤의 스위치를 켜고
죽음 뒤쪽을 본 사람이 없습니다
이렇게 말하는 건
거기를 본 사람은 다 미치광이기 때문입니다

죽은 엄마의 미친 딸처럼

나의 왼쪽 눈은 미쳤고
오른쪽 눈은 안구건조증입니다

*몸과 몸

모래 속에 반쯤 파묻힌

코밑까지 파묻힌

그 불쌍한 기척들

오늘은 오래전에 사라진 나라의 언어로
말하는 방문객이 있구나

모래바람 날리며 집터를 가리키는구나

참새이다가 독수리이다가 모래
절규하다가 미소 짓다가 모래
화내다가 돌(미치)다가 모래
떠들다가 침묵하다가 모래
살랑거리다가 태풍이다가 모래

*경전

모래인의 팔이지만 이 팔을 들어
만져보고 싶다
말랑말랑한 엄마 귓불을

목 없는 모래기린은 밤하늘을 쳐다보며
모래바람 부르고
입 없는 악어는 밤하늘을 쳐다보며
모래바람 부르고

모래사막은 하늘에 떠 있고
그것을 쳐다보고 첨성대는
전염병이 창궐하리라
별점을 치고

모래사막은 바다 밑에 가라앉아 있고
언젠가 융기하리라
해일처럼 몰려와

젖은 머리카락으로 창문을 치리라

모래언덕이 갓 죽은 사람을 품고
처리하고 있다
처리하고 있다

모래예배당엔 모래찬송부대가 있다
모래예배당엔 모래박수갈채가 있다

*모래증후군

그렇지만 이 모래인에게도 슬픔이 있다
모래군중 속의 고독이 있다

네가 하는 말끝에 언제나
그럼에도 불구하고를 붙이고 싶은 마음이 있다

다 잘라버렸는데 아직도 잘라버릴 것이 있다

내 새벽의 이불 속에는 정신과의 카우치처럼 늘 모래
가 있다

내 새벽의 수정체 속에는 물속에서 잠을 깬 여자의 눈
동자처럼 늘 모래가 있다

영원히 재생되는 장면이 있다
한번 누운 다음 영원히 일어나지 못한 사람의 침대가
있다

*신기루

숨을 쉴 때마다 흐느낌을 참으면서
매일매일 5분만 버티면 돼 5분만 하면서

두껍아 두껍아
헌 집 줄게 새집 다오 하면서
모래여 모래여
시신 줄게 무덤 다오 하면서

지휘자의 팔이 신기루 오케스트라 앞에 솟아오른다
끝없이 이어지는 스테인드글라스 창문들이 공중에 뜬다

엄마와 나, 우린 어쩜 음악일까?

그럼 우리 저 거대한 축음기 속으로 가서
저 축음기를 망가뜨릴까?

순간순간 허물어지는 어깨를 내버리면서

순간순간 부식되는 혀에 진저리 치면서

모래문아
모래문아
나 좀 내보내줘
나 좀 내보내줘

이 냄비 같은 음악에서 내보내줘

머리 위로 거대한 엄마가 솟구쳐 오른다

*별의 것

내가 쳐다보는 저 별은 이미 죽은 것
이미 부서진 다음 우리는 이렇게 살아가는 것

어느새 모래기린엄마는 모래사슴엄마가 되었다가
뿔을 잃고 쓰러지는데

사실 나는 몸이었던 적이 없어요
사실 나는 섬이었던 적도 없어요

내가 내 안의 뿔을 만지면서
오직 나만의

긴장성두통

맥박이 결박을 만든다
맥박이 내 몸을 내 몸으로 결박해둔다

나는 목소리 안에 있었던 적도 없어요
나는 이야기 안에 있었던 적도 없어요

하지만 내가 너에게 맞을 때 이마에 깜빡이던
작은 빛은 별에서 온 것

하지만 내가 절벽에서 뛰어내릴 때
내 눈앞에 깜빡이던 작은 빛은 별에서 온 것

*결국

모래부족의 시작은 지구의 탄생과 함께한다지만

모래인의 국가
모래인의 가정

밤이 오면 냉동 서랍 속의 몸처럼 차가운 돌이
배를 가르고 새 아기들을 꺼내요

작은 돌 옆에 길게 누운 내 몸의 산맥이 흐르고
구름이 그 작은 돌을 감싸 안아요

그러나 해가 떠오르면
모래인은
모래인과
작별한 다음
다시 작별합니다

모래인의 강령은
큰 작별 안에 작은 작별
수많은 작별의 별

이 밤, 그대여
시트를 들추자
모래회오리가 올라옵니다

자, 매 순간 떠나는 자유
삶 없이 살아갈 자유

드립니다

암탉의 소화기관
── 사막상담실

(모래 위에 암탉을 올려놓을게)

암탉 안엔 모래주머니
너무 작은 모래주머니

오아시스도 낙타도 없고
단지 몇 알의 모래
나만의 해변

갈비뼈를 헤치면
그 아래 벼랑

우리는 이 벼랑에서
목을 길게 뻗어 꼬끼오
한 번 소리친 다음
깊고 깊은 심장의 해변으로
떨어져갈 테지만

모래 위에 암탉 한 마리

그 암탉 안에 해변
해변엔 자그마한 모래의 신전

배도 없고 자동차도 없고
부모도 없고 애인도 없고
죽은 것들이 파도처럼
떠밀려 오는 해변

그 해변에 내가
현기증 속을 헤엄치는 내가
암탉의 목구멍 밖으로
이번엔 새벽의 꼬끼오

하지만 너무 작은 모래주머니
이 작은 신전에
날마다 시신들을 진설해서 올리면
일 년 열두 달
사소해서 죽어버리고 싶은
신탁들이 쏟아져

하지만 이 주머니가 결국 암탉을 소화시킬 때까지

다시 암탉이 운다
암탉이 제 몸 밖으로 한 번 나갔다
들어온다

제발 새벽에는 울지 마
허리가 배겨서 잠을 못 자고 있잖아

사막의 숙주
—사막상담실

상담자 F와 내담자 H는 사막을 건너온 사람들처럼 허옇게 갈라진 입술. 혀에는 설태가 끼어 있고. 얼굴은 망자의 숨결이 닿은 듯 푸른빛. 눈꺼풀은 움푹 패고, 우리는 지금 외상 후 스트레스 장애다.

상담실의 나는 모래치료 상자에 두 손을 집어넣는다. 모래를 움켜쥔다.

이 모래의 침묵에 칼을 꽂으라.
나는 분노에 찬 사막처럼 중얼거린다.

나는 지금 고양이 영혼이 들어온 앙큼한 여자가 되고 싶다.
모래발광을 하고 싶다. 혀가 까끌까끌하다.
나를 태우고 남은 재가 담긴 상자를 송두리째 들어
들이붓고 싶다.
어디에?
어디든!

모래파도가 서울을 삼킨다.
수도꼭지에서 펌프에서 우물에서 다 모래가 나온다.
깊은 모래의 안개 속으로 떠나가는 난파선처럼
집들이 모래에 일렁인다.
물을 아껴 먹어라!
시민들에게 명령을 하달한다.
누가 이 모래를 가져왔나?
그야 바로 나지.

어디에서?
슬픔으로발작중인 사막에서.
아무것도기억하지않는 사막에서

모르는 게 약인 그 약들의 사막에서.
그 약들이 암약하는 사막에서.
망각의 거대한 정미소, 저 우주.
우주의 동반자.
부재를 추수하기 바빠
지평선이 사막 너머로 숨어버린 사막에서.

나는 혓바늘돋은 사막.

이 사막의 모래는 뿔뿔이 쓸쓸해, 뿔뿔이 쓸쓸해.

모든 한 알 한 알이 A4 용지 위의 모래 한 알처럼 막막해, 막막해.

이 입속에 돋아난 사막은 나에게 아무것도 묻질 않는구나.

나는 이 사막에 침을 뱉는다.

모래를 깊이 파자.

잠자자. 잠자자. 잠자자.

나는 내 눈꺼풀 속에

사막을 감춘 사막.

나 혼자 사는 사막.

아무도 찾아오지 않는 납골당처럼 사막이 요동친다.

모래 한 알 한 알이 다 색이 다른 화소話素다.

저마다 웅얼거린다. 중얼거린다.

시끄러워. 제발 잠 좀 자자.

물컵에 모래가 가득하다.

우리는 서로의 목구멍에 모래를 흘려 넣어주는 사이.

기침으로 가슴이 타는 듯 아프고

목구멍에선 목쉰 바람.

나는 가슴이타는 사막.

상담자 F가 내담자 H에게 말한다.

네 숨소리에서 짐승 소리가 나.

나는 오싹한전율 사막.

나는 억 조 경 해 곤충의영혼을가진 사막.

눈을 뜨면 불타오르는 모래바람.

모래알몸 두 구具가 속절없이 엉킨 몸을 푼다.

언제 다시 만날까,

손가락이흩어지는 사막. 몸의털들이흩어지는 사막.

소스라치는 영혼들의 회오리.

모래 한 알과 한 알이 살을 비비는 사막.

모래알만큼 졸아든 누구의 큰뇌 작은뇌들인가?

따갑다. 따갑다. 따갑다.

공기가, 하늘이, 빛과 어둠이
그 누구의 태양인가, 압정처럼 따갑다.

나는 메트로놈이박동하는 사막.
한 모래가 눈을 뜨면 모든 모래가 눈을 뜬다.

(모든 사람의 입속에는 도마뱀이 한 마리씩 들어 있다.
장례미사를 집전하는 추기경님의 도마뱀.)

보따리를 인 피난 행렬이 아직도 모래교량을 건너는
서울에서
슬픔이 나를 찌른다. 따갑다. 슬픔이 나를 깨문다. 아
프다.
눈먼 아이의 일기에 씌어진 글자들처럼 슬픔이 까끌
까끌하다.
나는 모래가볼안쪽을깨무는 사막.
강물을할짝할짝핥고픈 사막

내가 나를 내리누르는 가위 여자를 입속에서 꺼낼 때

이를딱딱부딪는올가미 사막.

옷을다벗은오들오들 사막.

지구를삼킨듯뱀처럼배가불룩한 사막.

그렇지만 엄마와 나 우리는 각자 다른 사막에 있다.

네메아리가내메아리를만나영원히떠드는 그 사막

그쪽의네가이쪽의나를따라다니는 사막

엄마의 사막에 내 미라가 있다.

나는 가끔 여기 상담실에 와서 낙타의 음성으로 울부
짖는다.

빨간 망토. 무지개색 귀노리개. 뜨거운 구리 방울.

구름 한 점 없는 사막에서 온 엄마의 눈빛이 여기에 잠
깐 현상하면

우리 피난도 잠시 쉬자.

나는 눈뜨고도눈감은백일몽의 사막.

나는 세반고리관의모래가소리치는이명의 사막.

네 허벅지를 핥으면 모래냄새가 난다.
나는 두 팔에 닭살이 돋은 사막.

이 몸에서 나는 열은 어디서 온 것인가?
이 몸에서 쏟아지는 독은 어디서 온 것인가?
나는 두드러기 열꽃 피는 사막.
사막이 오기 전 사막이 오리라는 걸 느끼는 사막
죽지 않은 심장에 모래를 뿌리는 사막

내 얼굴을 그린 만장輓章들이 휘날리는 엄마의 사막에서

내일은 거기서 걷는 내 낙타가
엄마를 업을까.

상담자 F와 내담자 H가 모래상자 위에 낙타 인형을
올려놓고 마주 본다.

모래능

내가 모래(구멍)만 말하자, 제일 먼저 친구들이 내 곁을 떠났다. 그들은 말했다. 모래(구멍) 얘긴 듣고 싶지 않아. 존경하지 않는 선생님은 이메일을 보냈다. 다시는 모래(구멍) 얘기하지 마. 모래(구멍)는 혼자야, 모두 혼자야. 웅얼거리던 나는 답장을 보냈다. 모래(구멍) 얘기하지 않고는, 미치고 말 거예요. 내 모래(구멍)를 피해 왕(아빠)과 왕비(엄마)가 나를 떠났다. 그들이 우뚝 솟은 바위를 파 내려가 궁전을 짓고 요새를 깎아 나라를 세웠다. 그러나 모래바람 불어 그 나라가 깎이고, 모래바람 불어 그 나라가 줄어들고, 모래바람 너무 불어 그 나라가 사라지고, 모래나라를 울리는 모래(구멍)의 비명. 벌거벗은 모래궁전. 벌거벗은 모래요새. 다시 달아나는 모래나라의 왕과 비. 악순환의 악무한. 모래(구멍) 하나가 내 얼굴에 닿으면 바늘에 찔린 새가 울듯 나는 울고. 나 말할 줄 아는 새지? 나 아직 안 죽었지? 모래(구멍) 두 개가 얼굴에 닿으면 뜨거운 레일이 얼굴에 그어지는 비명. 나 인간 돌멩이지? 나 아직 안 죽었지? 모래폭풍 불면 뜨거운 돌베개가 얼굴을 세게 후려치는 천둥. 나 비 내릴 줄 모르는 천둥이지? 나 아직 안 죽었? 나는 열이 펄

펄 끓는 천둥을 업고 모래바람 속을 걸었다. 모래(구멍)는 한 맺힌 복수, 모래(구멍)는 맨발을 삼키는 맨홀. 모래(구멍)는 끝없는 도굴. 저 새에게는 이빨이 없는 대신 위장에 모래(구멍)가 있어요. 복수에 대한 복수가 영속하는 나라에서, 모래위장으로 복수를 씹으며. 모래공장의 하청의 하청의 하청의 노동자처럼 나는 모래능 속에 새로 지은 궁전을 상상한다. 모래를 실은 수송선들처럼 모래능들이 움직이고 있다.

경주역에 가서 내가 말하길 여보세요! 서울 가는 표 주세요! 했지만 역무원은 다음 사람! 하고 내가 보이지 않는 척했다. 내가 안 보이나? 나는 나를 만져보았다. 내가 경주역 역사 바닥에 흩뿌려졌나? 이 모래(구멍)를 다 어떻게 하나. 이 모래(구멍)를 다 주워 담아야 저 역무원이 나에게 서울 가는 표를 줄 텐데.

멀리서 딸랑이는 딸랑딸랑 하고.
나는 까끌까끌 모래(구멍)와 모래(구멍)가 구멍(모래).

발

죽음보다 먼저 죽은 맨발

병상에 모인 자들 앞에서 헐벗고 있지만

몸보다 이미 저 먼 곳으로 배달되었다

다시는 바닥을 딛지 않겠다는
단호한 표정

하긴 늘 내려다보면
양서류 파충류 조류와 어류로 구분되는 네 몸의 여러
기관들
저마다 나를 떠나고 싶어 하던 나의 반려동물들

눈을 감으면
흐릿한 몸 아래 맨발이 두 개 있었던가?
소포처럼 가느다란 줄에 묶여
쌍둥이 이구아나처럼 나를 끌었던가?

어쩌면 내 손들의 조상이었을지도

발아 발아
이제 너를 목에 걸고 다녀줄게
그러니 네 실어증 좀 풀어봐

그러나 이미 백사장이 된 맨발

귀신에게는 발이 없다잖아요

발아, 세계의 모든 고통에서 나와!
발아, 세계의 모든 전화번호부에서 나와!

모든 생물의 일생으로 들끓는 저 바다가
몸보다 발을 먼저 불렀다

그러고 보니 나에게서 나의 맨발은 늘 초연했었다
나와 살기 싫은 것 같던 얼굴이었다
이제 나보다 먼저 떠나버렸다

마지막 침상에 심드렁한 자세로
두 개

발가락은 열 개
다 표정이 다른 얼굴

오아시스

내가 너를 안다고
심지어 내가 너를 껴안았다고
그다음 네가 나를 쳤다고

그러나 지금 너는 나를 모른다

나를 느끼지 않는다

내가 그 나라에 살았었다고

걸레로 만든 커튼 아래
네가 그 나라의 화폐로
나에게 찬술을 사 줬다고

그러나 아무도 그 나라를 모른다
그 나라가 있었던 것조차 모른다

　헐벗은 나뭇가지 꼭대기에 꽃무늬 속옷을 걸던 유령
처럼
　내가 어느 문명의 꼬리에 매달려 있었는데

내 친구들 끌려가 매 맞고 있었는데

내 모국어 문장을 닫았던 마침표들
도시 한복판의 강물 속으로 표류하는데

내가 잠들면 살아 나오는 여자가
네 목구멍으로 모국어로 빚은 비명을 지르는데

모래는 제가 모래가 된 걸 아는가

오아시스에선
모래노래 부르자!
땅에 떨어지는 노래 부르자

미안하지만
나도
그 나라를 모릅니다

너는 나를 제발 모릅니다

사하라 오로라

태양에 사는 물고기에게 물 한 잔 드려요
성냥갑 속의 가느다란 빨간 머리 성냥들에게 물 한 방
울씩 진설해요

태양은 의외로 색맹이에요
머리빗같이 생긴 내 갈비뼈를 흑백으로 내려다볼 뿐

나는 혼자 놔두면 점점 외롭고 무력해지고 위험해지는
곧 죽을 성냥 한 개비 같아요

서로 인사한 적 없는 내 가슴과 내 등의 세계
돌아봐도 영원히 모르는 내 등의 세계

이 지구의 앞은 어디고 뒤는 어디예요?
지구를 맴도는 한 아름 소나기 떼를 따라다니며 울고
싶어요

지붕에 던져놓은 아빠의 흰옷이 너울너울 날아갔지만
지구는 여전히 아래로 아래로 떨어지면서도 계속되는

북극은 북극이라는데

내가 매일 생각하는 이 지구에서 가장 친애했지만
그렇게 작별한 뒤에도 오래도록 안고 있는 불이 있어요

나는 태양에 사는 물고기에게 질문해요
우리 엄마아빠, 이거 다 거짓말이었지? 나 속였지?

아지랑이의 털
─ 사막상담실

(물 한 그릇을 모래 위에 올린다.)
이 물은 열대 지방에서나 한대 지방에서도 몸에 해롭다.
극지에 두어도 이 물은 식을 줄 모른다.
마실 수 없는 물이 찬 모래 위에 앉아 있다.
내 몸에 가득 찬 물에 흰 털들이 솟아 있다.
그 물이 몸속에서 이를 간다.

(나는 흰모래 한 줌을 학교의 지붕 위에 붓는다.)
엄마가 가르치던 학교에 흰 불이 붙는다.

엄마가 하늘색 가방 들고 브라운색 투피스를 입고 교
문으로 들어가서
검은 하이힐을 벗고 하늘색 슬리퍼를 갈아 신던 학교
전체를 희게 만든다.
나는 학교 지붕을 열고 엄마를 엄지와 검지로 들어 올
린다.

(엄마의 집에도 흰 불을 붙인다.)
엄마의 침실 안으로 흰 곤충들이 쏟아져 들어간다.

재봉틀이 흰 불길에 휩싸인다.

재봉틀에서 들들들 박아져 나오는 내 여름 원피스는
흰색이다.

여섯 살짜리한테 흰색 원피스를 입히다니.

혀를 끌끌 차는 외할머니.

자개장, 경대, 거울 위로 희게 그을린 천장이 내려앉는다.

흰 사발들이 찬장에서 쏟아진다.

외할머니 외증조할머니 때부터 조용히 입 벌리고 있
다가

이제 마지막으로 내장을 뱉은 골반뼈처럼

죽으면서 처음으로 제 목소리를 들어본 사발들이 한
번 더 비명을 지른다.

엄마의 침대가 흰 불길에 휩싸인다(눈구름)

침대의 흰 다리가 사슴의 흰 다리처럼 경중경중 뛴다
(함박눈)

결국 이렇게 사물은 희어진다(눈사람)

가장 비인간적인 색으로(눈보라)

눈보다 희게 해주겠다는 신의 색으로(눈사태)

215

(엄마의 교회로 흰 불길을 쏟아붓는다.)

하얀 가운을 입은 성가대원들이 가슴에 달린 지퍼를
연다.

엄마를 위한 장송곡이 쏟아진다.

교회 문이 벌컥 열리고 흰 불이 붙은 백곰이

새끼를 다섯 마리나 거느리고 들어온다.

엄마가 부르는 가냘픈 찬송가 소리가

모유를 굳혀 만든 초에 핀 불꽃처럼 일렁인다.

흰 커튼이 흰 불길 속에 파묻히자

흰나비들의 흰 솜털들이 유리창에 짓이겨진다,

(흰모래 한 줌 더)

엄마가 수돗가에서 잡을 흰 새들이 하늘로 튀어 오른다.

온 세상이 흰 정육점 같다.

흰 머리카락 엄마가 천천히 내가 사 드린 카트를 끌며

생선 골목으로 들어가자 흰 불길이 시장 한복판으로
쏟아져 들어간다.

좌판의 생선들이 흰 불길에 파묻힌다.

나는 엄마를 나의 눈물샘으로 추출한다.

 (엄마와 해수욕을 하던 바다마저 희게 파묻는다.)

하늘이 흰자위를 뒤집자

모래해변이 마치 얼음 평원에 흰 풀들 같다.

나는 희게 파묻히는 바닷속으로 엄마가 입원해 있던 호스피스를 밀어 넣는다.

엄마 돌아가신 후 잠을 깰 때마다 달려 올라가던 호스피스 계단들을 밀어 넣는다,

그 눈부신 시트들을 밀어 넣는다.

거기 누워 있던 각종 암에 걸린 소녀들이 흰 불길 속에 휩쓸려 들어간다.

소녀들의 흰 고함 소리.

소녀들의 흰 팔.

천천히 밀려들어가면서 천천히 질식한다.

의사님, 간호사님, 요양보호사님, 목사님, 님, 님, 님.

임종실에 걸려 있던 십자가들이 흰 불길 속으로 휩쓸려 들어간다.

活潑潑 活潑潑 活潑潑 活潑潑 活潑潑

호스피스 건물이 몽땅 흰 물감 밑에 잠기자 내 머리통 속에서 하얀 풀밭이 일렁인다.

(급기야 흰 불길이 바다를 넘어간다.)
흰 태양이 흰 우유 파도 속에서 흰 머리통을 내놓고 허우적거린다.

흰 불길이 내가 가보지 못한 다른 나라까지 흰 두루미 떼처럼 날아간다.
지나간 시간에 흰 털들이 돋아난다.

닭이나 돼지가 부활하면 또 죽인다. 또 먹는다.
엄마가 부활하면 다시 나를 잉태시킨다.
몸에 담긴 물이 아직까지 찬 모래 속에 앉아 있다.

(흰모래 한 줌 더)
이걸 차례로 다 태우고 나야 나는 잠에 들 수 있다.
날마다 태울 것이 해일처럼 몰려온다.

종 속 과 목 강 문 계 역

모래야 왜 가지 않니?

 내 얼굴을 파묻은 나의 재야

모래야 돌을 쪼개며 흐르던 내 눈물
모래야 눈물방울들의 침식과 침식

 태양은 지구의 껍데기를 벗기고, 다시 벗기고
 태양은 너의 계속을 담당하고 있구나

 달은 지구의 지층을 벗겨낸 사막의 악몽
 달은 나의 악몽을 담당하고 있구나

모래야 너에게서 절반을 떼어내고
 다시 절반을 떼어내고
 계속해서 절반을 떼어내도

 이 이별만은 절대로 지워지지 않는구나

모래야 이 자해의 모래야 내 파묻힌 얼굴 좀 치켜들어
다오

모래야 내가 이 세상 90억 신들의 이름을 다 외우고 나서
　　　세계의 모든 비행기 시간표를 다 외우고
　　　셈하기 받아쓰기 모래구구단

　　　달력과 시계가 나를 도마에 올리고
　　　나를 쪼갠 다음 다시 쪼개고

모래야 동냥 바구니를 든 불모야 상처의 딱지야
　　　내 바짓단에 내 콧구멍에 내 소매 끝에 모래야
　　　내 옷의 솔기를 풀면 풀썩 흩어지는 모래야
　　　내 목구멍을 먹고 싶은 모래야

모래야 하늘도 무심하지 불쌍한 모래야
　　　죽었는데 죽지 못하는구나 모래야

　　　목말라 바다를 다 핥아 먹고 싶은 해변의 모래야

내 밥그릇 바닥까지 와서 할짝이는구나

모래야 내가 까놓은 구멍들아

모래야 네게서 내 얼굴 좀 치켜들어다오

새는 왜 죽은 사람을 떠올리게 할까?

보아라, 새들(그러나 모래)이 날고 있다, 사실 새의 얘기를 엿들었는데 새들(그러나 모래)은 물속을 날아간다고 생각한다고 한다. 이승엔 어디나 바닥이 있고 천장이 있다. 새는 누군가의 몸속에서 나는 것만큼 힘들게 난다.

11월 다음에 11월이 오는 새들(그러나 모래)의 물 아래서.

나는 저 새들(그러나 모래)의 시녀.
새들(그러나 모래)의 그림자 아래서 표정을 바꾼다.

새의 엄마는 조그마한 알일까? 알을 향해 엄마 엄마 부를까. 새는 미끈거리는 노른자와 흰자에서 왔다. 수새의 송곳 같은 부리가 암새의 노른자를 터뜨린다.

가늘게 떠는 열쇠들을 물고 새들(그러나 모래)이 물속처럼 무거운 대기권을 날아간다.
몸 안에서 퍼덕거리며 날아간다.

이미 기억하고 싶지 않은 것들로 가득 찬 시각청각촉

각미각후각의 문을 어떻게 여나?

(겨우 물속 침대 위에서 너와 나, 새와 새를 맞대고 있던 주제에)

너와 나의 두 눈 사이에 빨랫줄을 걸고 새 두 마리(그러나 모래)가 앉아 있다.

이 복도의 천장과 바닥은 거대한 생물분쇄접시처럼 돌고.

(물속에 가라앉은 모래두개골에서 새는 계속 흘러나오고)

하늘엔 부엉새
땅 아랜 노닥새
영락엔 호박새
밥 주리 은새
송덱이 아롱새
물 주며 다리자
주어라 휠쭉 휠쭉
안당에 노넘새

밧당에 시녕새
총돌기 알롱새*

　모래는 모래인데 아직 모래인 그러나 곧 모래인 독수
리 두 마리가 물속에서 퍼덕거리고 있다

　* 새다림은 제주도 굿 초감제의 하위 의례 절차 가운데 하나다.
　　새는 새[鳥]와 사邪로, 새다림은 새를 좇음이라는 의미다.
　　새는 사이이기도 하다.

모래세안
모래화장

옹주는 아침에 일어나서 세안
그 후에는 미안수를 발라 피부를 곱고 촉촉하게
그 위에 면약을 발라 피부를 매끈하게 정리하고
비로소 두 가지 분을 발랐다

납으로는 피부를 희게 하고
수은으로는 피부를 분홍빛으로 만들었다
여드름이 날 때는 개미 천 마리를 식초에 담가 얼굴에
발랐다
미안수는 좁쌀 뜨물이나 수세미즙으로 만들고
면약은 꿀과 봉숭아꽃과 동과冬瓜를 섞어 만들었다
무덤에 가더라도 이것들은 잊지 말고 꼭 넣어줘 말해
뒀으니
정말 다행이야 옹주는 생각했다

여기 옹주님 돌아가신 날 하늘이
티끌 한 점 없이 지금까지 그대로 잠들어 있고
그 아래 사막의 메마른 입술 속에는 빨간 비단 포대기
에 싸인 옹주가 잠들어 있고

옹주의 얼굴은 모래 안에서 하나도 변하지 않았다
옹주는 나이를 한 살도 더 먹지 않았다
마치 세슘을 5백 년간 쬔 사람의 얼굴이라고나 할까
몇백 년 후에 발굴단이 도착했을 때 옹주는 화장을 끝내고
모래거울을 보는 중이었다

유령들도 아침에 일어나선 제일 예쁜 옷을 갈아입는다
얼굴에 분을 바른다 머리를 빗는다
매일 뜨거운 무도회라도 가는 것처럼
불가마에 들어가기 전 제일 깨끗한 옷으로 갈아입는다
매일 다시 시작하는 것인가
모조리 되살아보고 싶은 것인가
제 몸을 가루 낸 그것, 그 가루를 얼굴에 바른다
상자 안에는 많은 뼈들이 있고
아침 화장은 그 맨 위에다 하는 것
나는 엄마가 남긴 립스틱으로 입술을 바른다

호스피스 정문에 과일이 왔어요 과일
소리치는 트럭이 도착하면

호스피스 할머니들 꽃무늬 팬티 벗어 휘날리며 밖으로 달려 나오고

링거대에 호박 수박 참외 매달고, 휠체어에 지팡이 매달아 밖으로 달려 나오고

젖가슴은 딱딱해, 젖꼭지는 아파, 딸기 자두 사과 가슴 앞에서 솟아오르고

사과는 계속, 계속 정오를 알리고

호스피스 할머니들 몸속에서 씨앗이 터지고 그 씨앗들 마음 급해 우선 꽃 같은 미소부터 침대마다 피어

침대에서 솟아오른 과일나무들이 호스피스 가득 일렁이고
나는 뭉그러져 썩은 열대 과일들을 종류대로 뜨거운 쟁반에 담아 들고

온 얼굴에 암이 퍼진 소녀는 매일 아침 양쪽 어깨에 물지게를 지고 물을 나르고, 그 소녀의 물을 마시면 하루만에 과일나무마다 과일이 탐스럽게 열리고 그 과일을 먹으면 누구나 병이 낫는다는 소문이 퍼지고

갓 죽은 할머니는 처마 밑에서 그 물을 받아먹으며 점점 점 어려지고

그렇게 그렇게 작아진 난자가 이번 달은 이번 달은 태어나지 않았으니 얼마나 좋아 하고 있고

모래밭에 떨어뜨린 그 난자 하나를 찾아야 한다고 간호사는 우왕좌왕하고

그리고

호스피스는 다시 하얀 암전

모래의 머리카락

내가 없는 내가 나의 주인이라는데,

내가 없는 내가 너를 아프게 하고, 사라지게 할지도 모른다는데,

너에게도 네가 없는 네가 있고,

네가 없는 네가 나조차 없는 나의 온전함을 다치게 할 수도 있다는데,

내가 없는 내가

내가 없는 나를 지켜야 한다는데.

그래서 내가 없는 게 약이라는데, 없는 것의 반대는 있는 것인가.

있는 것은 없는 것이 하나도 없는 것인가.

존재보다 부재가 넓고, 존재의 나보다 부재의 내가 많고, 그 부재 중 하나가 존재자 나를 잠깐만 스쳐도 내가 부재자가 된다는데, 부재자 내가 존재자 나를 밖에서 잠깐만 바라봐도 존재자 내가 부재자 내가 된다는데, 이 세상은 부재가 지배하고 있고, 내가 존재한다는 것은 다만 나의 공상일 뿐이라는데, 정말 나도 그런 것 같을 때가

있는데. 정말 나에게 레모네이드의 레몬처럼 부재의 촉수가 내장을 흐를 때가 있는데. 그럼에도 부재를 믿어야 진짜 믿는 거고, 존재자 나는 부재자 나를 항상 살피고 있어야, 오래, 존재하는 나로 이 세상에 거주할 수 있다는데

내가 기억하는 너는 네가 아니라는데,
네가 떠나면 나는 몸이 나은 사람처럼 거뜬해진다는데,
다시는 너를 기억하지 않는다는데,
내가 기억하는 것은 네가 아니라 나라는데,
너의 부재로,
침대는 더욱 넓어지고, 깨끗해지고,
침대 위의 달빛은 애처롭구나.

부재자가 되는 것은 후퇴가 아니라 측량할 수 없는 크기로 늘어나는 것이라는데, 존재의 한계에서 벗어나는 것이라는데, 떠나고 죽고 사라지고 이별하는 것은 비로소 부재자로서의 출발선에 서는 것뿐이라는데, 그러므로 부재가 존재를 삼킬 때는 존재가 부재를 삼킬 때와 마찬

가지로 믿음이 있어야 한다는데, 믿음은 부재하는 것의 증거라는데

　나는 지금 모래 한 알 한 알마다 머리카락이 한 올 한 올 자라는 사막에서

　우리는 부재로 가득 차 세상을 살아간다는데, 지구상 생물은 공중에 흩어진 나의 몸짓들처럼 부재의 서식처라는데, 부재가 지구 생태계의 균형을 맞추고, 부재자들이 심해에서 부재를 내뿜고 있다는데, 부재하는 것이 없다면 아무도 살아 있지 않다는데, 마찬가지로 부재자도 존재자 없이는 살 수 없다는데, 존재하는 것이 모두 사라지면 부재자 또한 살지도 죽지도 못한다는데, 그러면 부재자는 존재자가 나타나기를 천년만년 기다려야 한다는데

　시인은 왜 부재의 집을 짓고, 부재와의 사랑을 하고 싶은지, 시인은 어째서 존재 속에서 부재를 펼치고 싶은지, 나는 왜 너에게서 존재하는 것보다 부재하는 것을 달라 하는지, 존재하는 것과 부재와의 키스는 존재의 균열이

라는데. 그렇다면 존재자를 향해 생육하고 번성하라 꼬
드기는 것은 누구인가. 부재자가 아닌가.

　내가 없는 내가 내 속에 숨어 있다는데,
　내가 없는 내가 내 머리카락보다 그 개수가 더 많다는데,
　나는 내가 없는 나를 피해 숨을 수도 달아날 수도 없다
는데,
　내가 달아나면 달아날수록 내가 없는 나는 나를 잡아
먹고 만다는데,
　내가 대놓고 비명을 질러도,
　비명은 내가 없는 나로 이루어져 공기 속으로 흩어진
다는데

　(이 지루한 시를 여기까지 읽은 당신, 이제부터 당신 손
톱에선 머리카락이 자랄 거예요.)

　내 몸은 부재자의 행성에서 왔을까.
　내 머릿속에 이미 들어온 부재자가 명령을 내리고,
　부재자의 명령을 따라 살라 하고,

드디어 나라는 부재자가 나라는 존재자를 폭파하려
할 때,

그 나라는 부재자와 함께 나라는 부재자가 되는 것.

그렇다면 나는 지금 부재자로서 살아 있는 것인가.

내가 사막에 엎드려
모래마다 붙은 머리카락을 하나하나 떼는 놀이에 빠
져 있는데.

진저리 치는 해변
—사막상담실

끝없이. 시작 없이. *가. 콧구멍. 귓구멍. 똥구멍. 그 밖에 구멍을. 몽땅. 다 막아버리니. 하는 수 없이. 네가. *에 잠긴다. 뇌수까지. *가 차오른다. 너는 *를 느낀다. *는 슬픔인가, 아픔인가, 고픔인가. 폼 제거 전문 관공서. 폼 제거 전문 가정부. 폼 제거 데이케어 센터. 폼 제거 전문 호스피스. 너는 어디든. 메시지를 보낸다. 제거를 부탁드립니다. *가 없다면. 우리 엄마도 안 죽고. 우리 아빠도 안 죽었을 텐데. 이놈의 * 때문에. 내 폼이. 내 폼이. 내 폼이. 너의. 스리 콤보. 마그마들이. 도저히. 상상 불가능한. 어떤 체온에. 도달하자. 어떤 밀도. 어떤 질량이 터진다. *가 창발한다.

한번 시작하면. 멈추지 않는 웃음처럼. 울음처럼. 결국 죽음처럼. *가. 나누고. 가르고. 찢고. 부수고. 떨고. 자지러지고. 기침하고. 씹고. 또 씹고. 두번째의. 세번째의. 억만번째의. *가. 최초의 *가. 떨어져 나왔던. 바로. 그 태초의 우주바위. 를. 를. 를. 찾아.** 이번엔 웃음에서 음. 울음에서 음. 죽음에서 음. 음. 음. 복제에 복제를 거듭하더니. 별에서. 별들이. 아무것도 없는. 태초를 향한. 공복

234

으로. 평생을. 타원형으로 도는. 운명처럼. 내가 너에게 *를. 내가 너에게 *를. *를. 그리고도. *가 남아. 아직 남아. 물 대신. *가 도는. *방앗간처럼. 몸도 없으면서 몸짓을. 샷. 샷. 샷. 인부는. 자루에. 가득. 가득. *.*.*.*.*.*.*.*.*.*.*.*.*.*.******를 담고. *는 빙글빙글. 돌면서. 소용돌이치면서. 사람은 없는데. 메신저들이. 사람을 잃은. 천사들이. 일어섰다. 앉았다. 내 손가락이 졸. 졸. 졸. 새는. 소리. 인간 짐승의 피부에선. 알껍데기를. 핥을 때처럼. 모두. * 맛이 나고.

*는 혼자서. 절대로 둘이 아니고 혼자서. 그렇게 수억 조 경. 조용히. 저마다 혼자서. 붙잡을 수 있는 것이. 없어서. 바람 불면 바람으로. 떠밀면 떠밀리고. 그렇게 혼자서. 저마다 울면서. 저마다 불면의 눈동자처럼. 그림자의 알처럼. 혹은 뙤약볕 아래. 뜨거운 혼자가. 어느 날. 이 혼자들이. 다 연통을 해서. 서로 언어가 생겨서. 세상의 혼자란 혼자가. 흩어지면서. 붙으려 하면서. 영원히. 사라지지. 않을. *들이. 명사들이 다 죽고. 조사들만 남아. 다 날아올라서. 유린의. 해변에서. 해변아, 누가 너를. 이렇게

유린. 해변아, 네가 이렇게. 너를 유린. 마찰과 진동이. 신음과 기괴한 소리가. 독니와 엄니가 동시에. 이 몸이. 쇄. 쇄. 쇄. 날아오르면. 겨우 이게 자유? 겨우 이게 자유? 지구 최후의. 곤충들처럼. 째깍거리는. 작은 외로움의. 알갱이들이. 바늘로. 얼굴을 찌르면. 나타나는. 정령들처럼. 픔. 픔. 픔픔의 분출. 이게 겨우 자유? 그중에 나이는 모르지만. 죽었다 다시 깨어난. 이 슬픔만이. 이 아픔만이. 이 고픔만이. 한 알. 한 알. *들이 해변으로 누워. 해변의 몸짓으로. 이미. 흩어져버린. 여자의 나신으로. 누워. 심지어. 아직. 일어나기 전의. 재난을. 그 像을 상영하듯이. 누워. 그 몸 위에. * 비가 내려. * 비가 내려. * 비가 내려. 잦아드는. 졸아드는. 이. 척척한. 몸에. 척. 척. 척. 엄마라고. 경면주사로 쓴. 문자가 씌어졌다가. 지워지고.

　내 사랑. 내 바다. 내 우주여. 너는 크게 한숨 쉬는 것을 좋아한다.
　내 사랑, 내 미래. 내 모래여. 너는 산산이. 스산히. 산산이. 스산히.

＊ ＊는 모래.
＊＊ 아, 목적격조사가 붙으면 왜 명사들이 다 불쌍해지는지. 명사는 제
가 모든 품사를 부리는 줄 알지만, 결국 조사가 명사를 부리는 거
지. 동사보다 먼저.

눈물의 해변

죽지 마
죽으면 헤어져
죽음의 한가운데
네 눈 밑의 눈물 점을 모아 만든 사막

네 눈물들이 저마다 등불을 들고
수의를 입은 채 모여드는 고요의 사막

죽음으로 만든 모형 동물들이
모래 위에 내려앉고
먹지 않고 잠들지 않고 죽어버려도
희미하게 밝아오는 세계

(엄마, 저 사람 모형이야?)

아무리 서로 사랑한다지만
아무리 서로 원한다지만
각자의 사막에서
각자의 영화관에서

각자의 박수 소리

죽지 마
죽으면 헤어져
죽음 한가운데
뼈만 남긴 짐승처럼 이를 박은 적막의 사막

아무리 기다려도 아무도 오지 않아
네 발자국들도 따라오지 않아
모형들만 내려올 뿐

모든 낮은 떠나갔지만 여전히 살아 있고
발톱처럼 머리카락처럼
이미 죽었으나 자라는 것들이여
예감의 슬픔이여
끝의 성자여

어린 시절의 너를 네 아이로 키우고 있는 곳
너 태어난 밤이 영원히 외치는 곳

(네 안의 누군가
쉴 새 없이 떠드는 누군가
아이를 어르듯 하루 종일 재우고 입히고 먹이는 누군가
저 혼자 입술의 쾌락에 물든 누군가)

태양에 묶인 지구가 당나귀처럼 하루 종일 돌며 사막
을 만들 듯이
눈물이 돌멩이처럼 딱딱해지듯이

죽지 마 죽으면 헤어져
하지만 내 입속에 모래가 가득해서 말을 못 해

발이 따끔거리더니 몸 전체가 흔들려
정신은 깨어 있는데
사막을 구르는 행성들처럼 몸이 굳는 가위눌림
문 두드리는 소리 여럿이 울부짖는 소리
누가 아이에게서 엄마를 뜯어가는 소리
뻣뻣한 내 그림자에 불을 붙이는 소리

(불이 비처럼 내리고
물이 불꽃처럼 핀다)

내 입에서 쏟아지는

요정어
요괴어
요리어

피에 담근 해파리가 마르는군
머리를 짓이겨 기름에 튀기고 간장과 식초에 담가

모래성이 무너진다

침착하자
정신 차리자
죽으면 안 돼 죽으면 안 돼

모래성 밖에서 내 이름을 부르면 어떡해
주머니에 손을 넣으면
물 없는 우물 깊이 빠져가는 곳

우리 부모의 벗은 몸이 모래나신으로 무너지는 곳

그래서 결국 각자의 사막으로
떠나갈 일만 남았는가
모래커튼을 내릴 일만 남았는가

죽지 마 죽지 마

목청껏 해가 뜬다

불면증이라는 알몸
── 사막상담실

우리는 바다에 오면 바다를 마주 보고 앉는다
산에 가면 산을 등지고 앉는다

왜 우리는 바다와 눈 맞추기를 좋아하나
왜 우리는 산과 등지고 앉기를 좋아하나

그것은 산에 묻은 사람을 마주 볼 수 없기 때문

바다에 오면 모든 종류의 슬픔도 따라 온다

물속에서 올라올 땐 어떤 기분이야?

가운데가 까만 바다에서
누군가 내 머리를 돌려 깎는다
내 머리가 수평선처럼 긴 줄이 된다
그때까지 달과 나는 불면증이다

우리는 모래에 묻힌 손은 꽉 잡고
모래 밖에서는 서로 멀리 떨어져 모르는 사람처럼

모래 안에 달 뜨게 해
그 달을 굴려보게 해
나 좀 잠자게 해

우리 중에 누가 죽었고 누가 살았나?

어디서 봐야 그것을 알 수 있나?

엄마, 거기서 봐도 여기가 삶이야?

이 머리와 이 발바닥 사이에
내 왼쪽과 내 오른쪽 사이에
죽음이 있었을까?

끝이 있어야 산다는 걸까

내가 내 오른쪽 발톱을
지구의 끝

희망봉을 더듬듯 매만지고 있다

(우리는 사막상담을 그만두기로 했다

상담자 F는 누운 사람 넷을 그리고
그들을 관 속에 담았다
그들을 모래 속에 파묻었다

그리고 그 그림 밑에 내가 세상에서 가장 사랑하는 사람
네 명 중에 두 사람은 이미 죽고
이제 두 사람이 남았다고 썼다
아직 죽지 않은 두 사람의 장례 준비를 매일 한다고 썼다
그중 죽을 사람 하나가 나다

상담자 F와 나는
방류를 시작하는 쌍둥이 댐처럼
쌍둥이 댐의 모래는 하나가 터지면 나머지 하나도 저절로 터진다
우리는 이 사막에서 나가는 방법을 모른다
죽은 사람들의 재로 가득한 이 사막에서)

지하철 쇠 의자에 온기를 남기고 일어설 때, 나는 왜 부끄럽지?
— 사막상담실

맨 마지막엔 가장 가까운 사람이 온다고 한다. 내게 온 건 엄마다. 어디 있다 온 걸까, 딱 내 마지막에 맞춰서. 그렇게 생각하는데 내 신발이 벗겨진다. 나는 손을 흔들며 무슨 일이야 하는데, 이번엔 손이 바닥으로 쏟아진다. 자전거를 타고 어서 병원에 가야 하는데. 더 빨리 더 빨리 페달을 밟아 하는데, 이번엔 두 발이 떨어진다. 페달을 밟을 수가 없어 하는데 이번엔 머리칼이 쏟아진다. 지금 낱장으로 흩어져 전단지처럼 날리는 내 얼굴이 가득한 길 위를 달려가는 이 기분을 뭐라 할까? 내 시는 대답할 시간을 주지 않는다. 엄마도 마찬가지. 비밀스럽고 다급한 느낌이다. 왜 이래요? 왜 이래요? 하는데, 지구는 태양을 돌고, 너는 나를 돌고, 엄마의 목소리. 이건 아니야, 이건 아니야 하는데 자전거가 해변으로 내닫는다. 해변이 온통 불바다다. 내가 비켜요! 비켜요! 소리치는데, 나는 그만 다 쏟아진다. 파도다. 불의 파도다. 나는 가루로 만든 사람 같다. 나는 억수같이 쏟아져서 손잡을 곳 없다. 나는 불로 만든 눈보라다. 이 눈발이 바다로 떨어진다. 바다는 원래 물이 아니라 불이었다. 바다는 원래 머리 위에 있었다. 붉은 파도 아래 내 머리가 매달려 있었

다. 나는 흩어지는 걸 참는다. 나는 너무 많이 본다. 너무 많이 듣는다. 불의 파도 알맹이 하나하나마다 내 시간이 상영 중이다. 나는 마치 붉은 조명 아래 홀로 춤추던 단골 술집에 있는 것 같다. 불꽃 영화관이다. 바다는 바닥에 닿고 싶은 아우성이다. 이 아우성은 내 안에 있던 것이다. 나는 내 심장 속으로 들어온 것 같다. 내 귀들이 불의 바다에서 튀어 오른다. 불의 바다는 비 오는 날 아스팔트 같다. 그걸 바라보는 그 많은 내 입꼬리가 전부 올라간다. 다행이다. 나는 다 미소 짓는다. 미소는 내 몸의 물, 불, 흙, 바람 가운데 불과 바람의 요소다. 노랑색, 주황색, 빨강색이다. 웬일이지? 웬일이지? 해변에서 아주 큰 미소 하나가 떠오른다. 이번에는 내가 사방으로 붉게 퍼져나간다. 노을 진 바다에서 부화하는 거대한 알 하나 같다. 내 인생의 마지막 부화를 관람하는 사람들이 새벽잠 자다 말고 히죽 웃는다. 나도 웃는다. 불이 숨을 놓자 오대양 육대주가 털 없는 짐승처럼 환하게 홀딱 벗는다. 내가 사라진 첫 아침이다. 나는 마지막으로 엄마의 뺨을 때린다. 누군가 방문을 여는 소리가 난다. (우리의 상담도 오늘로 끝이다. 나는 카우치에서 일어난다.)

상담자 F: 나는 무한이 무서워요.

영원이 무서워요.

내담자 H: 그 무서움을 나에게 주세요.

내가 간직할게요.

상담자 F: 나는 이 우주에서 붙잡을 데가 없어요.

디딜 데가 없어요.

내담자 H: 나를 붙잡으세요.

나를 디디세요.

모래바람

박준상
(숭실대 철학과 교수)

모래바람 날리며 집터를 가리키는구나
　　　　　　　　　　　　—「*몸과 몸」

시인, 죽은

김혜순 시인과 나는 일면식도 없고, 통화로 서로의
목소리를 나눈 적조차 없다. 단 한 번도 시인은 살아 있
는 몸의 현전으로 내게 다가왔던 적이 없다. 내게 김혜
순 시인은, 스스로 이 시집에서 수차례 고백하고 있듯
이, 이미, 언제나 죽은 사람일 수밖에 없다. "죽었군요,
벌써, 내가"(「흑마의 검은 얼굴」).[1] 이미 죽어 있었고, 언

1 『지구가 죽으면 달은 누굴 돌지?』에서 인용한 경우, 해당 시의 제
　목만 팔호 안에 밝혔다.

제나 죽어 있는 한사람과 다르지 않다.

말하자면 나는 오직 지나가 과거가 되어버린 것들과만 상대하는—이미 지나가서 죽어버린 현재présent의 재-현재화re-présentation에만 복무하는—회석회된 표상représentation(관념)들을 만들어내어 의식에 강고하게 심어놓는 작업을 수행하는 언어(단어들과 문장들)에 나타나는 시인밖에 알지 못한다. 지금까지 언어로 인해 이미 죽은 시인만이 내게 주어져왔을 뿐이다. "언어는 항상 왜 뒤에 올까?/시는 왜 그림자를 찍어서 쓸까?"(「잊힌 비행기」).

시를 쓰는 작업은, 구체적인—감각에 들어오는—시공간 하나를 점유했던 어떤 현전(공간, 사물 또는 타인)을 '죽여서' 과거로 만드는 동시에 그 현전을 어디에도 없는 무시간적인 하나의 표상(관념)으로 욱여넣어 고착시키는 언어에 의해서만 이루어진다. 그렇다면 시의 작업은 마치 대리석에 얼굴 하나를 조각해서 살아 있는 어떤 표정을 나타나게 하는 일과 같다. 어떤 경우 시 한 편에서 언어적인 관념들을 뚫고 생생한 느낌 하나가 솟아나기도 하기 때문이다. 그러나 어떠한 경우라도 그 느낌이 현전하는 시간은, 영원히 살아 있는 생생한 영원(불생불멸)일 수는 없다. 그 시간은 현전이 부재로 귀결되고, 생성이 소멸과 다르지 않게 되며, 생이 죽음으로 돌아가는 '순간'일 수밖에 없다. 또는 '찰나刹

那', 따라서 시 하나가 그 자체로 '찰나'로 환원되는 경우가 있다 할지라도, 결국 그 시는 온전한 삶으로 되돌아오지 못한 채, 오히려 죽음 자체를, 시간으로서의 죽음을, 죽음의 시간을, 즉 삶-죽음의 실상을 한 순간 타오르게 할 수 있을 뿐이다.

결국 나는 이 시집 『지구가 죽으면 달은 누굴 돌지?』에서도 마찬가지로 죽음에 내맡겨진 시인의 형상밖에 보지 못하게 될 것이다. "새는 왜 죽은 사람을 떠올리게 할까?"(「새는 왜 죽은 사람을 떠올리게 할까?」). "그렇다면 나는 지금 부재자로서 살아 있는 것인가"(「모래의 머리카락」). 그렇다면 그 형상이 지금 이 순간 내가 마주하고 있는 것일뿐더러, 시인이 만약 나보다 먼저 영면에 들게 된다면──그럴 가능성도 있는데, 시인은 나보다 연배가 위이다──, 그 이후로 내가 영원히 볼 수밖에 없게 될 바로 그것 아닌가?

시인이 '문학판'에 속해 있지 않은 재미없는 철학 교수에게 왜 글을 부탁했는지 정확히는 알지 못한다. 그러나 내 편에서 시인과의 접점을 밝히기 위해, 지금까지 내가 시인의 작품을 어떻게 받아들였는지 여기서 밝힐 필요는 있어 보인다.

돼지

2016년에 출간된 『피어라 돼지』(문학과지성사)는 내게 매우 특이한, 아니 유일무이한 독서 경험을 가져다준 책이었다. 시집이라기보다는 책, 왜냐하면 『피어라 돼지』가 나를 최종적으로 끌고 간 곳은 어떠한 시적 표현의 영역도 어떠한 시적 느낌의 영역도 아니었고,── 물론 단어들로 어디에도 증명되어 주어져 있지는 않지만── 냉혹할 정도로 단호한 일종의 정의定義의 영역이었기 때문이다. 『피어라 돼지』는 몸에서 지속적으로 감지되어오기는 했으나 분명히 밝혀지지 않았던 치명적인 어떤 병의 징후를 '불치'와 '시한부'로 판정하면서 날아든 진단서 같았는데, 이 책은 내 덜미를 잡고 끌고 가, 정면으로 보기를 거부했으나 보지 못한 채 계속 보아왔던 내 모습을 분명히 비추는 거울 앞에 나를 내몰아 세웠다. 거울은 내가 돼지라고 말했다. 어떤 경우 발악·절규·신음 또는 울음 하나가 어떠한 명제보다 더 엄격하게 정의한다. 설명하지 않고 증명되지도 않는, 심지어는 동의도 구하지 않는, 다만 '찌르고 후벼 파는' 정의가 존재한다.

나는 돼지인 줄 모르는 돼지예요
그렇지만 세숫물에 얼굴 쏟으면 일단 돼지가 보이죠
나는 돼지인 줄 모르는 선생이에요

매일 칠판에 구정물만 그리죠

나는 몸 안의 돼지를 달래야 하는 환자예요

그러고도 사람들 몸 안에 좌정한 돼지만 보여요

하루만 걸러도 냄새 진동하는 이 짐승을 어찌할까요

—「돼지禪」 부분(『피어라 돼지』)

여기서 '돼지'를 한 인간을 비하하는 표현으로 읽어
서는 안 된다. 돼지는 단순히 사회 내에서 정상과 보편
의 범주에 들어가는 자아에, 즉 '사회적' 자아에 못 미
치는 열등하고 비천한 한 인간 또는 인간 부류인 것만
은 아니다. 돼지는 그러한 인간이나 인간 부류를 포함
해서 우리 모두가 묶여 있을 수밖에 없는 인간의 한계
또는 인간의 타자를 가리킨다.

그렇다고 김혜순이 '돼지'라는 표현을 들어 냉소적이
거나 절망적으로 하나의 인간 본질이나 인간의 근본(토
대)을 까발리고자 하는 것도 아니다. '너희가 치장해봐
야 잘난 척해봐야 소용없어. 너희의 본 모습은 돼지일
뿐이야'라는 질시嫉視 어린 폭로·고발의 메시지를 던지
고 있는 것도 아니다. 어떠한 경우에도 시인은 돼지를
비하하지 않는다—그렇다고 축성하지도 찬양하지도
않는다. 그러나 가짜의 거짓 이미지들이 판치는 이 시
대에, 컴퓨터 모니터와 티브이 스크린에 '나는 매끈하
고 가볍고 우아히게 이렇게 살고 있는 거야'라고 우리

에게 증명해주고 싶어 하는—우리를 속이는(?)—파스텔 톤의 하늘거리는 온갖 천상의 이미지들이 날뛰는 이 시대에, 돼지가 우리의 실상을 말해주고 있다고 나는 믿는다.

돼지는 사회 내의 한 인간이, 사회의 한 부분에 속한 일종의 자아(열등한 반-자아로서의 자아)가 아니고, 사회의 근거에 위치하면서 사회를 떠받치고 있는 또 다른 사회적 자아(근본 자아로서의 자아)도 아니며, 다만 사회 외부의 비-자아일 뿐이다. 즉 자아의 타자, 나와 근본적으로 동일시될 수 없기에 무한히 달아나는 동시에 이해도 예측도 불가능하게 나에게 엄습하는 비-인간적인 것의 도래와 침투, 그렇게 돼지가 사회의 외부에 놓여 있는 한에서, 그것은 결코 언어가 만들어낸 '사회적' 의미 체계(여기서 '사회적'이라는 말은 췌언인데, 모든 언어적 의미 체계는 그 자체로 사회적일 수밖에 없기 때문이다) 내에서 포착되지 않는다.[2] 돼지는 오히려 언어의 의미 체계가 완결되어 그 자체로 닫히지 못하게 저지하는 구멍, 공空, 그 외부로 열려 있는 틈·균열을 가리킨다. 그렇게 본다면 돼지는 언어 이전의 초자연이나 자연에 속해 있지 않을뿐더러, 다만 언어가 만들어낸

2 따라서 수많은 문학작품과 마찬가지로, 『피어라 돼지』를 단어들이 말하는 대로, 구문론적으로, 의미론적으로 읽어서는 안 된다.

비-언어적인 것이자 언어가 구성한 사회 때문에 나타날 수밖에 없게 된 비-사회적인 것이다. 언어와 사회가, 결국 자아('언어적' '사회적' 자아, 여기서 '언어적' '사회적'이라는 두 표현도 마찬가지로 췌언들일 수밖에 없다)가 그 자체의 완결성과 폐쇄성을 보존하기 위해 쳐놓은 울타리 때문에 뚫리게 된 구멍, 그 울타리 위에 뚫려 외부로 열린 구멍, 돼지는 우리가 언어를 사용하다가, 정신없이 떠들다가 원치 않게 마주치게 되는 자일 수밖에 없다. 언어로 나오지 못하게 막고 또 막아도, 언어를 뚫고 솟아나는, 언어가 모르는 이질적인 것이다. 김혜순의 전략, 『피어라 돼지』에서 그녀는 무수한 조롱·야유·아이러니·신음·탄식과 절규를 쏟아냄으로써 결국 자기 아닌 돼지가 말하게 한다.

돼지의 찢긴 몸

돼지, 비-인간, 즉 인간의 외부, 그러나 그것은 인간과 무관하지 않고 인간 안으로 개입한다. 인간 내부(의식)에 포섭되지 않지만, 인간 내부를 충격하는 동시에 한계로 밀어붙이는 움직임, 한마디로 몸, 돼지 한 마리뿐만 아니라 인간의 몸, 동물과 인간이 미분화된 그곳. 그렇게 돼지가 몸으로 정의될 때, 몸은 먼저 '자연적인' 생로병사生老病死의 발원지로 나타난다. 생로병사가

전개되는 징후가 드러나는 장소, 그러나 그곳은 언어가 배제된 순백의 '자연'이 놓여 있는 곳일 수 없고, 따라서 사회가 완전히 탈각되어버린 동물의 영역도 아니다. 언제나 타인들의 시선이 감시하는 곳, 타인들의 이러저런 사회적 관념들이 칼날처럼 내리박히는 곳, 따라서 돼지는 몸이지만 '원래 그러한', 자연의 온전한 몸이 아니고, 언제나 관념들의 칼날에 의해 난도질당하는 몸, 찢긴 몸이다. 부정·몰락과 죽음으로 끌려가는 몸, 돼지가 언제 인간의 칼날을 피해 간 적이 있던가?

하지만 돼지는 생로병사의 몸만도, 언어적·사회적 이러저런 관념들에 의해 규정당하고 부정되는 죽음의 몸만도 아니다. "파란 하늘에서 내장들이 흘러내리는 밤!/머리 잘린 돼지들이 번개치는 밤!/죽어도 죽어도 돼지가 버려지지 않는 무서운 밤!/천지에 돼지 울음소리 가득한 밤!//내가 돼지! 돼지! 울부짖는 밤!"(「피어라 돼지」). 돼지는 끌려가면서 절규한다. 자기 자신을 표출한다. 돼지는 또한 말하는 몸이다. 어떤 단어나 명제를 말하지 않은 채 자기 자신을 말하는 몸, 설명도 해명도 변명도 하지 않고 다만 자기 자신을 투척함으로써("오물"[3]의 투척, "오물"의 투척으로서의 글쓰기, 일종의

3 "나는 내 오물을 나의 독자들에게 나눈다"(「요리의 순서」, 『피어라 돼지』).

사드적 글쓰기, 『피어라 돼지』에서 시인은 유래 없이, 분명 스스로도 의식하지 못한 채 사드 후작에 가까이 다가갔던 것처럼 보인다) 우리를 찌르고 관통하는 몸, 오물처럼 쏟아져 나와 튀는 몸, 몸의 즉자적—자신과 타인을 의식하지 않는—고독, 몸의—'고독의 포르노', 다만 문제는 그러한 몸의 말을 듣는, 듣고 싶지 않아도 들을 수밖에 없는 사람들이 있다는 사실에 있다. 그들 중 한 명이 김혜순일 뿐이다.[4]

4 돼지–몸에 대한 김혜순의 고백을 들으면서 내게 떠올랐던 것은, 문학의 종말을 둘러싼 소문과 논의들, 특히 가라타니 고진의 「근대문학의 종언」이었다(『근대문학의 종언』, 조영일 옮김, 도서출판 b, 2006). "문학은 영구혁명 중에 있는 사회적 주체성이다"라는 장폴 사르트르의 언명을 기본 전제로 삼아 전개된 가라타니의 이 텍스트에서, 여전히 문학은 우리의 의식들을 통합시켜 어떤 집단적·공통적 주체성에 이르게 하는 장소로, 결국 우리의 의식들을 한계 짓고 묶어두는 하나의 의미 체계의 울타리로 나타나는데—단순화하여 말해—, '상부구조'에 속한 것으로 제시된 그러한 문학은 의식 외부의 돼지–몸에 각인된 문학과 대치되는 것으로 여겨질 수밖에 없다. 문학을 통한 의식적·사회적 주체성의 구성이 이제 불가능하게 되어버렸다는 것이 가라타니가 주장하는 '근대문학의 종언'이고, 그 문학의 종말을 최종적으로 확인한 장소를 그가 한국이라고 거듭 지목한다면, 돼지–몸에 스며들어 표출된 문학은 선언된 이 문학의 종말에 대해 어떻게 대답해야 하는가? 그 이전에 여러 영역에서의 근대성modernité과 근대성 자체를 지속적으로 비판해온 가라타니 고진은 왜 문학에 대해서는 전형적으로 근대적인 이해와 입장을 고수하면서 문학의 종말을 확신하는 데에 이르렀는가? 이 물음들에 대해 이전에 우리는 김혜순과 함께 살펴보았다. 박준상, 「문학의 미종말未終末: 몸, 공空의 자리」, 『암점暗點: 몸의 정치와 문학의 미종말未終末』, 문학과지성사, 2017.

모래가 되어버리는 돼지-몸

돼지-몸이 스러져가면서 사라지는 곳, 돼지-몸의 목적지 또는 도착지는, 돼지-몸의 결론은 모래이다. 돼지-몸은 모래로 흩어져감으로써 종말에 이른다. 김혜순이 『피어라 돼지』에서 돼지를 형상화해서 몸의, 즉 색色의 실상을 폭로했다면, 『지구가 죽으면 달은 누굴 돌지?』에서는 모래를 상징화해서 무無의 실상을, 즉 공空의 실상을, 그 구멍을, 텅 빔을 열어 보여주고자 한다.

내가 모래(구멍)만 말하자, 제일 먼저 친구들이 내 곁을 떠났다. 그들은 말했다. 모래(구멍) 얘긴 듣고 싶지 않아. 존경하지 않는 선생님은 이메일을 보냈다. 다시는 모래(구멍) 얘기하지 마. 모래(구멍)는 혼자야, 모두 혼자야. 웅얼거리던 나는 답장을 보냈다. 모래(구멍) 얘기하지 않고는, 미치고 말 거예요.

—「모래능」 부분

그렇다면 여기서 불교적 관점에서 '색즉시공 공즉시색色卽是空 空卽是色'이라고 말해야 하는가? 그러나 그럴 수 있기 위해서는, 색과 공의 동일성을 말할 수 있기 위해서는, 그 동일성을 깨닫게 되는 지점인 초월적 높이 한 곳에 먼저 도달해 있어야 한다. 그러나 『지구가 죽으면 달은 누굴 돌지?』에는 그러한 높은 곳이 명백히

부재한다. 여기에는, 『피어라 돼지』가 색의 '더럽고 악취 나는' 실상이 그대로 적나라하게 까발려지는 데에서 결론에 이르렀던 것과 마찬가지로 어떠한 긍정적인 초월의 전망 없이, 오직 모래의 돌이킬 수 없는 흩어져감의 불길한 울림만이 들려올 뿐이다. 모든 존재를, 특히 우리의 모든 가정家庭을 얼어붙게 만들어 산산조각 내는 냉혹한 모래바람의 웅웅거리는 검은 울림만이, 모든 존재의 끝의, 결코 되돌릴 수 없는 비가역적 시간의 단발마(종말)만이. "내가 잠들면 살아 나오는 여자가/네 목구멍으로 모국어로 빚은 비명을 지르는데//모래는 제가 모래가 된 걸 아는가"(「오아시스」). 인간이 모든 것과 만나는 자리에서 어떠한 존재의 협화음도 스며들지 못한 채 다만 존재의 결정적인—결론으로서의—불협화음만 아무렇게나 튀어나와 귀를 찌를 뿐이다. 어디에도 구원은 없다. 해탈도 없다. 다만 우리를 밀치면서 폐부에 박히는 종말('시간의 마침표')의 선고만이 있다. 누구도, 친구들도, 어느 선생도 그 모래바람 소리를, 공의, 구멍의 소리를 듣고 싶어 하지 않는다.

엄마, 유령이었지? 말해봐, 엄마는 유령이었어

여기서 모든 것의 무화無化 또는 공화空化가 실현되는 마지막 장소는 어머니로 드러난다. 어머니의 모델은,

짐작만 할 수 있지만, 시인 자신의 어머니, 아마 오랫동안 병상에 있다가 돌아가신 지 얼마 안 된 그 어머니인 것처럼 보인다.

나를 낳아주고 보호해주었던 사람, 나의 확고한 지지대처럼 보였던 사람, 엄마는 죽어가면서 어떠한 의도도 없이, 자신도 모르는 채 나에게 사실은 자신이 환幻에, 유령에 불과했음을 끊임없이 고백한다. 엄마는 실체도 실재도 아니었다. 그녀는 나로부터 독립되어 거기에 항상 놓여 있던 굳건한 성城이 아니라, 나에게, 나와의 인연因緣에, 즉 시간에 절대적으로 의존해왔던 존재였을 뿐이고, 그러한 한에서 매 순간 단지 내 눈앞에 나타났던 이미지였을 뿐이다. "엄마는 꿈속의 인물도 꿈밖의 인물도, 산 사람도 죽은 사람도 똑같이 취급한다./가위 달라 할 때도 거기 개 좀 줘, 한다. 가랑이 빨간 거! 한다. 모두 인간 취급한다./엄마는 시인들보다 말을 잘한다./우리가 산 것도 아니고 죽은 것도 아니고 다 죽음과 삶 중간에 있는 거라고 한다"(「체세포복제배아」). 사실 모든 타인은 그렇게 시간의 먹잇감일 뿐이고, 매 순간 내 앞에서 나타났다 이내 사라지는 이미지(모래)일 뿐이지만—바로 그렇기에 우리는 '회자정리會者定離'라고 말하는 것 아닌가—, 다만 그녀가 가장 강한 인연으로 나에게 묶여 있었기 때문에 다른 어느 누구보다도 더 강력하고 더 단호하게 시간을 선고할 수 있을 뿐이

다. 즉 죽음을, 그녀만의 죽음이 아니라 인연의 노예들이었던 그녀와 나의 공동의 죽음을, 따라서 나의 죽음을, 그러나 여기서 '나의 죽음'이란 무엇인가?

유령을 실체·실재로 자신도 모르게, 아무렇지도 않게 그냥 믿으면서 안전을 확보해왔던 어느 누구의 죽음이다. '가짜 영원'을 근거도 이유도 없이 그냥 믿으면서, 자기가 남들과 같은 줄 알고 말쑥하게 차려입고 사회 내의 그럴듯한 자리 하나를 차지하고 누리면서, 그렇게 '사회 내의 정상적인 한 인간'을 연기하면서 태연하게 살아왔던 어느 누구의 죽음, 그러한 '사회적 인간'의 가장 중요하고 가장 강력한 권력인—또는 '인간'을 떠받치는 권력이자 '인간'이 되기 위해 첫번째로 요구되는 권력인, 더 나아가 우리 모두를 동물 아닌 '인간'으로 진화시키는 권력인—언어 권력의 비호하에 이러저런 그럴듯한 말들을 내뱉으면서 자신을 잘도 포장해왔던 어느 누구의 죽음, 한마디로 '사회적·언어적' 자아의 죽음(여기서 '사회적·언어적'이라는 표현도 췌언인데, 자아는 오직 언어를 숙주로 사회 내에서만 태어나고 성장해나가기 때문이다), 그 표식은 말문이 막히는 것이다. 더 이상 떠들어댈 수 없게 되는 것이다. 떠드는 것 자체가 참을 수 없는 허위라는 사실을, 이전부터 가끔 어렴풋이 감지해오기는 했으나 그 앞에서 끊임없이 도망치기만 했던 사실을 직시하고 받아들이면서 입을 다

물게 되는 것이다. 이때 통곡도 격에 맞지 않는다. 통곡은 죽어가는 이 허위의 자아의 마지막 발악에 불과할 수 있기 때문이다. 그냥 조용한 눈물 한 방울만 흘려줄 수 있으면 된다. 우리가 시간의 먹잇감에 불과했음을 깨끗이 인정해주면 된다. 그렇게 자신이 자아가, 말할 줄 아는 '사회적' 인간이 아니라 말 못 하는 돼지-몸에 불과했다는 사실을 가감 없이 받아들여주면 된다. "내가 없는 내가 나의 주인이라는데,/내가 없는 내가 너를 아프게 하고, 사라지게 할지도 모른다는데"(「모래의 머리카락」). "우리 중에 누가 죽었고 누가 살았나?//어디서 봐야 그것을 알 수 있나?//엄마, 거기서 봐도 여기가 삶이야?"(「불면증이라는 알몸」).

엄마와 나누었던 모든 순간들 전체가 환 하나로 귀결되고, 엄마였던 엄마는 유령으로 자신의 '진짜' 정체를 드러낸다. "우리 엄마아빠, 이거 다 거짓말이었지? 나 속였지?"(「사하라 오로라」), "모래바람 날리며 집터를 가리키는구나"(「*몸과 몸」). 엄마 역시 돼지-몸이었을 뿐이다— 이 정의定義를 여기서 누군가 엄마를 모독하는 불손한 발언으로 받아들인다면, 그 이유는 단지 삶-죽음의 '리얼리즘'을 아직 받아들이지 못했기 때문이며, 사실은 엄마가 아니라 돼지를 여전히 경멸하면서 모독하고 있을 뿐이다. 엄마, 즉 하나의 돼지-몸, 그 사실을 이제 물질 한 덩어리(물체)로 판결된 그녀의 시체

가, 그보다도 눈앞에서 휘날리거나 모래 속으로 스며들어 모래가 되어버릴 한 줌의 재가 증명한다. 또한 이 한 줌의 재는 카프카가 늘 마음에 담아두고 살았다는 어느 시인의 경구, "삶은 죽음에서 조금 남은 것이다"의 '리얼리즘'을 증명한다. 우리는 믿으면서 속는다. 또한 속으면서 믿는다. 그러나 환에서 환으로 요리조리 피해나갈 수 있다고 믿으면서 계속 속을 수 있다고(행복한 속기?) 언제까지 믿을 수 있는가. 이미 죽은 나를 살아 있는 나로 믿으면서, 착각 속에 계속 여전히 머무르면서 끝까지 놀아날 수 있다고 언제까지 믿을 수 있는가. 나는 이미 죽었는데…… "죽었군요, 벌써, 내가"(「흑마의 검은 얼굴」).

어떻게 우리는 평생 동안, 매일의 일상에서 죽은 나를 살아 있는 나로 믿으면서 살 수 있는가? 언어에 지속적으로, 끊임없이, 그리고 자신도 모르게 속아줌으로써만 그럴 수 있다. 여기 맨 앞에서 지적했듯이, 과거와만, 즉 죽음과만 공모하는 언어가 만들어내는 이러저런 관념들과 그것들 중심에 자리 잡고 군림하는 언제나 죽어 있는 과거의 자아를 살아 있다고 착각하면서, 즉 환에 불과한 그것들과 자아를 실재라고 굳게 믿고 안전하다고 착각하면서, 그렇게 우리는 평생 동안 살아간다. '가짜 영원'을 굳게 믿으면서, 환일 수밖에 없는 자아를 코앞에 두고 보고 어루만지면서 실망하거나 절망했다

가, 가끔 또는 자주 주책맞게 자부심에 들떠 기뻐하면서. 우리는 살아왔지만 한번도 살아 있었던 적이 없고, 언제나 죽어 있었을 뿐이다. 다시, '나의 죽음'이란 무엇인가? "죽었군요, 벌써, 내가." 그 사실을 전율과 함께 깨달으면서 에누리 없이 인정하는 것이다. 이미 언제나 죽어 있었던 관념들과 자아를 이제야 비로소 죽어 있는 것들로 통탄과 회한과 함께 자각하고 승인하게 되는 것이다. 그러나 그 순간, 바로 이 순간 돼지가 살아나 울부짖으면서 '말한다'. 죽은 과거의 자아 대신 현전하는 현재의 돼지가. 몸의 말, 믿을 수밖에 없고 믿어야만 하는 몸의 말. 그렇다면 자기를 속인다는 것은 무엇인가? 남들에게 사기를 친다는 것도, 남들과 자신에게 거짓말을 한다는 것도 아니고, 오히려 믿으면서 자신도 모르게 자신에게 속고, 그렇게 자신을 속인다는 것이다. 현재의 돼지를 배반하고, 언어가 만들어낸 과거의 죽은 관념들과 자아를 살아 있는 것들이라고 다시 믿으면서 거기로 되돌아가는 것이다.

돼지—몸의 말

김혜순의 모든 시도는 결국 언어 권력을 해체하려는 것이다. 언어 권력이 바로 사회 내에서의 권력 그 자체라면(우리는 총·칼이 아닌 언어로 사람들을 움직이게 하

는데, 가령 사람들로 하여금 총을 쏘고 칼을 휘두르게 하기 위해 그들에게 명령을 내려야 한다면, 권력은 총·칼에 있지 않고 그 명령에 있다), 그녀의 모든 시도는 결국 그 사회적 자아의 권력 자체를 해체하려는 것이다. 그 권력이 만들어낸—모든 위계·가치는 아닐지라도—이러저런 위계들과 가치들을 비판하고 부정하는 것을 거쳐서, 궁극적으로는 그것들이 중립화(상대화)되는 돼지−몸의 무차별적·비개인(비자아)적·익명적 평등의 영역을 조명하는 데에까지 나아간다—그러한 점에서 김혜순의 글쓰기에는, 의도적으로 제시하려 했던 것은 아니지만, 어떤 '정치적' 함의가 있다.

말하자면 시인은 어떠한 정치적 의도도 없이, 우리가 언어(단어들과 문장들)라는 베일 뒤에 가려놓았던 실상을, 결정적인 삶·죽음의 드문 순간들에 얼굴을 드러내는 돼지−몸을 따라가지 않을 수 없었던 것이다. 역설적이지만 시를 거쳐서, 따라서 언어를 거쳐서. 언어를 통해 언어 권력을 무너뜨려야만 하는, 그 이전에 언어를 무화시켜야만 하는 역설적 과제, 그러나 시에, 나아가 문학 자체에 마지막으로 주어질 수밖에 없는 과제, 말문이 막히지만 말을 해야만 하는 기이한 과제, 따라서 시인은 처음부터 문법을 비틀고, 생경한 비유들을 곳곳에 배치해놓고, 그로테스크한 이미지들을 아무렇게나 표출시키며, 욕설이니 발악 또는 비명·절규에 가

까운 목소리를 마치 오물처럼 여기저기 투척하는 작업에 몰두해왔던 것이다. 마지막에 최종적으로 돼지-몸이 말하게 하는 내기에 모든 것을 걸면서, "흑흑, 나는 시를 쓰는 짐승/흑흑, 내 문장과 문장 사이에 짐승이 있어"(「죽음의 고아」).

돼지-몸의 말, 사실 그것은 시인이 쓴 어떠한 단어에도 어떠한 문장에도 없고, 다만 단어와 단어 사이에서, 문장과 문장 사이에서, 또는 단어들과 문장들 밖으로, 시집 밖으로 스며 나오는 침묵에서만 표출된다. 언어의 완전한 공백 상태인 진공眞空으로서의 침묵이 아니라, 어느 누구도 만난 적도 경험해본 적도 없는 언어의 절대 타자로서의 침묵이 아니라 언어의 효과, 언어의 여백 또는 여운으로서의 침묵에서만, 그러나 그 침묵을 마지막으로 듣고 납득하고 확인하면서 하나의 **사실**로 전환시키는 자는 시인이 아니고 독자이다. 또한 독자는 그 침묵의 증인이 될 수 있을 때에만, 시인의 언어를 자신 안에 옮겨놓는 동시에 시인의 언어를 매개로 시인이 아니라 자기 자신을 '보고 읽을 수 있다'. 그때에만 돼지-몸이 말한다. 그 시간 또는 순간에만 돼지-몸은 시인에 의해 부가된 술어들에 여과되어 남은, 결국 '남의 일'에 불과한 일반적·보편적 관념 하나 속에서 고정(대상화)되지 않고, 언어를 넘어선, 언어 이전 또는 이후의 '공동의 인간'을 '공동의 인간'으로서 '말한다'.

모래바람의 말과 침묵

그러나 돼지-몸은 무엇인가, 누구인가? 그 존재를, 『피어라 돼지』가 씌어지게 된 계기였던 구제역 돼지 집단 학살 사건에서 희생된 돼지들이, 또는 우리가 여느 병원의 신생아실에서 볼 수 있는 신생아들이 가시화한다. 또한 돼지-몸은, 우리 각자가 '사회적' 자아를 유지할 수 없게 만들고 그 한계를 적시하는 어떤 파탄의 순간(예를 들어 여기서 계속 조명되는 어머니의 죽음, 또는 사랑하는 한 사람의 상실, 자기 자신의 죽음으로 다가가는 경험, 심각한 어떤 병을 겪어내야 하는 경험)에 자신 안에서 '추상적으로', 즉 보지 못한 채 다만 감지하는, '울면서' 불쑥불쑥 튀어나오는 한 어린아이이다. 또는 시인이, 죽어가는 어머니의 자리에서 끊임없이 볼 수밖에 없었던 한 어린아이, 어머니의 자리를 대신 차지하고 흐느꼈던 그 아이, 엄마, "그렇다고 자기가 아기였을 적까지 갈 줄이야"(「엄마는 나의 프랑켄슈타인」), "아직 말을 배우기 전으로 돌아간 듯/혀를 삼킨 채 흐느끼고"(「서울식 우주」).

그 아이의 특징은—'말 못하는 사람'이라는 의미를 가진 라틴어 **인판스**infans가 말해주듯—언어의 외부에 처해 있다는 것이며, 그 아이는 어쩌다 내 안으로 들어올 때 반드시 나로부터 언어를 차단시켜놓으면서 나에게 침묵을 강요한다. 죽음의 경험은, 즉 생물학적 죽음

이후의 누구도 경험할 수 없는 죽음이 아닌 우리가 '아직' 살아 있는 채로 겪는 차안此岸에서의 죽음의 경험은 한마디로— 여러 문학작품과 특히 김혜순의 글쓰기가 증거하는 바로 그것인— 언어와의 근본적인 불화의 상태에 빠지는 것이다. 설사 무수한 단어와 문장이 내 안에서 난무한다 할지라도, 그것들이 어디에도 고정되지 못한 채 다만 나를 찌르고 내몰면서 혼란에 빠뜨리는 것이다. 어떠한 단어도 어떠한 문장을 통해서도 나는 나 자신을 나에게 붙들어 매서 안정시킬 수 없게 되며, 나를 나 자신으로, 나의 자기에게로 되돌려 보낼 수 없게 된다. 나 자신의 자아의 자기 동일성을 유지할 수 없게 된다.

그러나 그 죽음의 시간에서조차, 특히 그 시간에 인간은 끊임없이 '지저귄다'. "외할머니는 술을 마시고 끝없이 지저귀었다"(「취한 물고기」). 그 시간에 누군가의 머릿속에서 무수한 단어와 문장이 왔다 갔다 하며, 그 정박지를 찾지 못해 방황하는 수많은 단어와 문장을 그는 무슨 말인지도 정확히 모르는 채 어느 누구에게 쏟아붓기도 한다. 다만 답 없음이, 침묵이 최후의 답이라는 사실을 어렴풋이나마 감지하면서, 그렇게 '지저귀는' 행위가 결국 헛발질에 불과하다는 사실을 막연하게나마 자각하고 자신의 한심함을 보고 부끄러워하면서. 왜 떠드는가? 왜 흙처럼, 돌멩이 하나처럼, 아니면 최소

한 돼지 한 마리처럼 겸손하게 침묵하지 못하는가? 그러나 불쌍하게도, 불행하게도 문학이란 것이 결국 그 '지저귐'의 행위 같은 것에 불과한 것이라면? 그렇다면 그 '지저귐'의 행위를 비웃고 그것으로부터 등을 돌려 끝없이 멀어져가기만 하는 그 침묵은 무엇인가? 그 침묵은 어디에서 왔는가? 누가, 끊임없이 우리가 '지저귈' 때, 또는 돼지 한 마리의 울음소리를 토해낼 때, 그 '잡소리'를 비웃으면서 우리에게 그 최후의 침묵을 명하는가?

죽음이 명한다. 삶과의, 언어와의, 삶의 '잡소리'와의 접점을 갖는 '경험되는 죽음'이 아니라, 시인의 어머니를 차안 밖으로 데려간 죽음이, 시인 자신이 직접적으로 결코 경험할 수 없었고 다만 어머니의 사라짐을 통해서만 간접적으로 경험했던 죽음, "삶은 죽음에서 조금 남은 것이다"에서의 그 죽음, 삶이 여분 없이 완전히 배제된 절대 타자로서의 그 죽음, 그 죽음은 '지저귐'이나 '잡소리'의 배면에 스며들어와 있는 침묵이 아닌 모든 언어의 절대 타자로서의 침묵의 영역이다. 아무도 접근해본 적도 경험해본 적도 없는 언어의 진공의 영역.

언어·자아의 한계를 통해서만 경험되는 것이 아니라 다만 상정될 수 있을 뿐인 죽음, "침묵으로 살아. 이 침묵은 죽음에서 온 것"(「시인의 장소」), 마찬가지로 '지저귐'도 죽음에서 온 것이다. 그러나 결코 그 사실은 경

험된 것이 아니고, 다만 가정된 것에 지나지 않는다. 다만 '지저귐' '돼지의 울음' 또는 어머니의 사라짐이라는 언어의 한계에서 상정되지 않을 수 없는 절대 타자로서의 죽음, 절대적으로 초월적인 죽음, 그것은 그 자체로서가 아니라 다만 그 그림자(가령 돌아가신 어머니의 시신)에서만 간접적으로 경험될 수 있을 뿐이다. 그렇다면 그 죽음의 영역은 플라톤적 이데아의 위치에 놓여 있다. 우리는 죽음도 이데아와 마찬가지로 직접 볼 수 없고, 그 그림자만 경험할 수 있을 뿐이다. 다만 그 죽음의 영역은, 모든 앎과 모든 관념의 근원인 이데아와 전혀 다르게, 모든 앎과 모든 관념을 중립화(상대화)시키면서 우리를 삶-죽음에 대한 궁극적인 무지(즉 무관념, 그 이전에 무언어, 언어의 부재)에 빠뜨린다. 그러한 점에서 그 죽음의 영역은 이데아와 마찬가지로 초월적이지만, 이데아와 완전히 다르게 전적으로 '비-형이상학적'이다. 즉 그 영역에서 어떠한 지식의 근원도 구성되지 않고, 어떠한 근원적 지식도 성립되지 않으며, 다만 무지가,──우리의 지식이 오직 언어를 통해서만 구축되었다면──즉 '인간적' 언어의 결정적 좌절이 침묵 속에서 실행될 뿐이다. 그 영역에 대해 우리는 '천국'이니 '극락'이니 '하나님 아버지의 영원한 빛과 영생의 세계'니 '극락왕생'이니 여러 술어를 갖다 붙일 수는 있겠지만, 이는 자아를 '죽어도' 유지하고 싶어 하는 우리

의 헛된 언어적 욕구의 발로에 지나지 않는다. 가령 예수를 믿었을 뿐인데 어떻게 천국에 가는가? 누구를 믿었으면 믿은 거지, 왜 천국이 보장되는가? 예수가 무슨 보험회사인가? 마찬가지로 '지옥'이라는 술어도 부적절하다. '지옥'은 우리가 집단적으로 미워하면서 배제하고 싶어 하는 사람들에게 벌주기 위해 작동한 자아의 복수심에서 나온 단어에 불과하다. "도대체 하나님,/[……] 우리가 무엇을 그리 잘못했습니까?"(「민들레의 흰 머리칼」) 우리 중 대다수는 돼지처럼 여기저기에 치여 시달리면서 힘겹게 살아왔을 뿐이다. 상상해보자. 천국도 지옥도 없는 곳을, 그리고 거기에 돼지처럼 만족하면서 평화롭게 놓여 있자. 설사 배고픔에 처하더라도 돼지처럼 참고 견디면서. 미안하지만 배불러서 편안한 돼지들은 많지 않다. 그리고 심각해서 배고픈, 아니면 배고파서 심각한 소크라테스를 너무 믿지 말자. 왜 우리는 죽음 앞에서 돼지만큼도 의연하지 못한가? 인간이 돼지보다 나은가? 왜 '천국'이니 '지옥'이니 방정을 떠는가? 돼지처럼 모르는 것을 모른다고 깨끗이 인정하자.

죽음이라는, 언어를 벗어나는 비인간적·초월적 사건에 이러저런 '인간적인' 술어들을 계속 갖다 붙이는 희극을 그만두어야 한다. 죽음은 그냥 쾅 닫혀버리는 문이고, 그 문 뒤에 뭐가 있는지 우리는 모른다. 나의 어머

니가 그 문 뒤로 사라질 때, 나의 마지막 대답은 '모른다'이고, 나는 '모른다'라는 그것만 안다. 그것만 알고 경험할 수 있기에, 즉 모든 것의 한계가 분명히 설정되는 것을 목도할 수밖에 없기에, 칸트가 "현상들 뒤에서 현상들을 (숨어서) 정초하는 물자체가 존재해야만 하고, 물자체의 법이 그 나타난 현상들의 법과 같다고 우리는 요구할 수 없다"(『도덕 형이상학 정초』 3부의 「모든 실천철학의 궁극적 한계에 대하여」)라고 말하면서— 경험되는 현상들이 모든 것이 아님을, 그 한계를 인정할 수밖에 없기에— 감각되지도 인식되지도 않는 물자체의 존재를 가정하지 않을 수 없듯이, 우리는 그 절대 타자로서의 죽음의 영역을 상정하지 않을 수 없을 뿐이다. 모든 현상들이, 그 모든 것들이 전체이기는커녕 시간에 따라 無(모래)로 돌아갈 수밖에 없다는 사실을 우리가 경험하고 알기 때문에, 절대 타자인 죽음의 영역이 가정되지 않을 수 없을 뿐이다.

돼지-몸은 결국 모래가 된다. 돼지-몸의 신음·발악·비명과 절규의 소리와 울음소리는 결국 모래바람 소리에 그 일부가 되어 묻혀버린다.

이미 우는 것은 새가 아니고
아직 노래하는 것은 목구멍이 아니고
영원히 사라지는 것은 영혼이 아니고

오직 모래

——「*언어」 부분

 그러나 최후의 죽음은 단 한 번도 직접 말한 적이 없고, 우리는 그 죽음의 말을 한 번도 직접적으로 들어본 적이 없으며, 단지 그 절대 타자로서의 초월적 죽음 대신 그 그림자(일종의 이데아의 그림자)에 지나지 않는 모래바람이 말할 뿐이다. 우리에게 모래바람 소리만 들려올 뿐이다. 다만 시인은 하나의 사실을 더 알고 있다. 그 모래바람 소리를 들으면서 돼지-몸의 울음소리는 이제 그쳐야만 한다는 사실을,[5] '지저귐'을 끝내고 이제 마지막으로 침묵으로 들어가야만 한다는 사실을, 그리고 그 최후의 죽음의 절대적·초월적 침묵은 자신이 한 번도 도달해보지 못한 불가능한 것이라는 사실을, 그럼에도 불구하고 그 침묵에 도달하려는 불가능한 시도를 계속하기 위해 시라는 이 부조리한 행위를 반복할 수밖에 없다는 사실을, 그렇다면 이제 우리도 여기서 하나의 사실을 더 알게 될 수밖에 없지 않은가. 우리가 침묵 속에 머무르지 못한다면, 결국 못한다 할지라도, 그 최

5 시인에게 시는 "침묵의 침묵을 다시 듣는 일"(김혜순, 『않아는 이렇게 말했다』, 문학동네, 2016, p. 280)일 뿐이다.

후의 죽음은 자신의 침묵을 기어코 우리 각자 안에서 언젠가는 반드시 실행시킬 것이다. 기필코 우리 각자의 입을 강제적으로라도 다물게 만들어놓을 것이다. 우리를 자신의 침묵의 영원한 노예로 만들어놓고야 말 것이다. 그렇다면 시는 끊임없이 침묵을 또다시 침묵으로 열리게 하는 연습 이외에 아무것도 아닌 것이어야만 하는가. ▨